傅谨作品

草根的力量

台州戏班的田野调查与研究

傅 谨 著

生活·讀書·新知 三联书店

Copyright © 2018 by SDX Joint Publishing Company.
All Rights Reserved.
本作品版权由生活·读书·新知三联书店所有。
未经许可，不得翻印。

图书在版编目（CIP）数据

草根的力量：台州戏班的田野调查与研究／傅谨著．—北京：
生活·读书·新知三联书店，2018.2
ISBN 978-7-108-05940-6

Ⅰ.①草… Ⅱ.①傅… Ⅲ.①戏剧史-调查研究-中国
Ⅳ.① J809.2

中国版本图书馆 CIP 数据核字（2017）第 129115 号

责任编辑	张	荷
装帧设计	薛	宇
责任校对	张	睿
责任印制	张雅丽	卢 岳

出版发行　生活·讀書·新知 三联书店
　　　　　（北京市东城区美术馆东街 22 号 100010）
网　　址　www.sdxjpc.com
经　　销　新华书店
印　　刷　北京隆昌伟业印刷有限公司
版　　次　2018 年 2 月北京第 1 版
　　　　　2018 年 2 月北京第 1 次印刷
开　　本　635 毫米 × 965 毫米　1/16　印张 21.5
字　　数　278 千字　图 55 幅
印　　数　0,001-3,000 册
定　　价　58.00 元
（印装查询：01064002715；邮购查询：01084010542）

目　录

引言　方法与缘起　1

第一章　历史与现状　17
　　第一节　历史和语境　19
　　第二节　戏班的数量与布局　32
　　第三节　活动季节与场所　59
　　第四节　文化部门的管理　84

第二章　戏班的构成与生活　103
　　第一节　戏班规模　104
　　第二节　班主　117
　　第三节　戏班里的生活　126
　　第四节　演职员的来源及流动　149

第三章　戏班的经济运作　169
　　第一节　戏路与戏价　170

第二节　放戏和写戏　192

第三节　演职员的收入与开支　217

第四章　**表演形式与演出剧目**　247

第一节　戏单　248

第二节　路头戏　262

第三节　剧本戏　302

第四节　附加的剧、节目　325

后　记　336

再版后记　339

引言

方法与缘起

中国戏剧是在一个市场化程度相当高的环境中诞生并成长起来的，这个发展进程大致始于宋代。虽然有关中国戏剧的发源地还有一些争议，但可以肯定的一点是，根据现有的文献材料，早在南宋年间，两浙路的杭州、温州一带，就已经有了较为成熟的戏剧演出形式，而且此时的戏剧演出，就具有了完整的市场化结构。

一个完整而典型的戏剧市场，是由几个要素构成的，这几个要素分别是从事艺术生产、提供戏剧产品的剧团—戏班这个供方，戏剧观众这个需方，以及为剧团—戏班提供作品的戏剧作者。这几个构成要素在戏剧演出市场中的重要性并不相同，而它们受到戏剧研究者的关注程度也不相同。值得指出的是，戏剧研究者的关注焦点，并不一定就是戏剧演出市场中最重要的因素。

因为历史的原因，中国学者对戏剧的研究，主要集中于对剧本的研究、对音乐的研究（其中又主要是音律的研究），以及对剧本作者的研究。从中国戏曲研究院1959年编辑的《中国古典戏曲论著集成》（中国戏剧出版社，1959），基本上可以看到中国戏剧研究的概貌，对表演的研究一直不受重视，而对戏班的研究，尤其受到忽视。不仅成形的研究非常少见，就连对戏班以及实际演出的记录也不多。张发颖先生撰写的《中国戏班史》（沈阳出版社，1991）尽可能全面地搜罗了可以找到的早期戏班方面的材料，由此也可以见出早期戏剧文献里

有关戏班的材料之少。元代戏剧演员的情况，固然可以从《青楼集》的记载知其大概，但宋元时代的戏班以及演出的情况，则多是从戏文《宦门子弟错立身》和杂剧《汉钟离度脱蓝采和》，杜善夫一支题为《庄家不识勾栏》的套曲，以及留存在其他一些散曲，如高安道《淡行院》、睢景仁《咏鼓》、商道《叹秀英》等作品里的零星的记录中找到的。除了这些已经被张发颖注意到并运用过的材料以外，两部韩国早期汉语读本《朴通事》和《老乞大》，也很偶然地保留了有关中国宋元时代戏班演出活动的一些痕迹。只依靠如此有限的一些材料，要想比较准确而全面地了解中国早期戏班，当然是很不够的。从明入清，我们对戏班情况的了解，还是只能借助于一些文人笔记小说偶然和零星的点滴材料，一直到清代中后期，文人对戏班以及演出的记载，才渐渐多起来，张次溪编纂《清代燕都梨园史料》及续编，比较集中地保留了这个时代的文人们对戏剧的记录，与戏剧以及演员、演出相关的题咏等等，让我们对该时期中国戏剧的实际演出，有了一些比较准确的了解。只不过对戏班以及演出的研究，仍然付之阙如。齐如山的《戏班》[1]是对1930年代前后北京戏班状况相当细致的记录，给我们留下了有关中国戏班以及演出状况最早，也最可靠的一份文献。该书分为六章，分别是"财东""人员""规矩""信仰""款项""对外"，其中每章分为多项，基本上涉及了戏班内部构成与外部运作的主要方面；对于戏剧演出，则有从早期的《戏剧脚色名词考》《中国剧之组织》直到晚年的《国剧艺术汇考》《谈平剧》等更多的著述。[2] 开创了中国戏剧研究史的一个新时代，在中国戏剧研究领域做出了令后人很难企及的成就。当然，

[1] 齐如山：《戏班》，齐如山剧学丛书之八，北平国剧学会，1935年版。

[2] 齐如山：《中国剧之组织》，齐如山剧学丛书之一，北平国剧学会，1928年版；《戏剧脚色名词考》，齐如山剧学丛书之三，北平国剧学会，1928年版；《国剧艺术汇考》，联经出版公司，1979年版。

齐如山《戏班》书影

就像齐如山的戏剧研究主要源于他对京剧（平剧）的研究一样，他对戏班的研究，也主要集中于北京地区，对遍布全国的诸多剧种，以及各地的戏班形态各异的构成与运作方式，记录与研究还不能说全面。而且，他的研究毕竟是七十年前的，甚至就连这些七十年前出版的著述，也多有散佚。齐如山之后，中国戏剧理论，包括表演理论的发展是非常之迅速的，但是戏班，以及戏剧表演团体的内部构成与外部运作，仍然很少进入研究者的视野。各剧种在从事戏剧史研究过程中，由于历史文献普遍稀缺，对戏班与演出的情况，往往也只是偶尔涉及。张发颖的《中国戏班史》比较集中地包括了前人从文献中搜求到的史料，只是现当代部分略显简单，无以从中深入了解中国戏剧表演团体目前的状态。

由此我们知道，戏班的研究，一直处于不受重视的学术边缘，有

关这个领域的研究资源十分缺乏。虽然从整体上看，具有上千年悠久历史与独特美学风貌的中国戏剧也非常缺少深入与全面的研究，但是相对于戏班与演出的研究而言，现有的戏剧研究成果里，对中国戏剧在艺术层面，尤其是文学层面的研究，已经显得非常之超前了。

这样的取向，并不能简单化地说成是一个历史的错误，出现这种研究重心向艺术层面倾斜现象的也远不止于中国。究其根源，是由于戏剧研究在根本上应该侧重于艺术的研究，戏剧对于人类的意义，首先是艺术的而不是其他方面的。在不同民族，由于文化传统的差异，戏剧研究的侧重面是有所区别的，但是这种区别是艺术内部不同门类的差异，而不是艺术的与非艺术的差异。比如在中国，对戏剧的研究，在很多场合会更侧重于文学的研究和音乐的研究。从艺术的层面，尤其是文学与音乐的层面看，戏班并不是特别重要的因素，甚至从文学角度看，连表演也没有足够的重要性，这就无怪乎在戏剧研究这个完整的领域内，对戏班以及演出制度的研究，必然要受到忽视。

如果从更广阔的视野看，这种研究重心的选择，显然有其片面性与局限性；但假如我们只看到其中的片面与局限，对于这种建立在某种相当根深蒂固的理论与传统观念之上的选择，缺乏足够的理解，那就容易为自己的研究对象所蔽，更无以为当前的研究定位。无论中国古代的诗人和学者，欧洲从古希腊以来那些最重要的艺术理论家，还是古印度的戏剧与舞蹈理论家，以及我们可知的更多其他民族所尊崇的古典艺术理论，都不会把戏剧的演出者以及戏班置于特殊的地位。实际上整个人类的人文传统，以及在这不同民族的人文传统中生成的不同理论体系，都会不同程度地指出艺术的本质与演出市场的商业本质之间不相容的特征，并且毫不犹豫地站在艺术的立场上而不是站在商业的立场。

艺术与商业之间的距离乃至对立，当然是存在的。在任何时代与任何民族，商业对于艺术的伤害都是屡见不鲜的现象。而那些优秀的、

具有理想主义情怀的艺术家或学者之建构历史的表现方法，正在于他们所拥有的人文操守，在于他们拒绝成为商业的奴隶。这种观念用中国话语来叙述，就是"君子言义不言利"，或者是"富贵于我如浮云"。在这个意义上说，文人化的理论研究长期以来一直坚持它提升文学—艺术包括戏剧价值的努力，这正是各民族的戏剧研究，包括中国的戏剧研究重视戏剧的艺术层面，忽视它的商业层面的根本原因。而戏班以及它的演出运作，始终带有浓厚的商业色彩。

但是，人文理想对商业化的拒斥，不仅仅是缘于这种先天的对立状态，不仅仅是一批装扮得超凡脱俗的人们，在和人类与生俱来的趋利冲动做近乎怄气的反抗，它还有更内在的合理性。那就是，知识分子这个群体在社会上的存在，其意义不仅仅在于给民众的普遍信仰、行为模式以及主流意识形态当应声虫，这个群体对于历史的特殊价值，也不在于他们对社会一般状况的描述与统治者的趋附，恰恰相反，它的意义，正在于能够超越社会与民众即时的利益和需求这样的现实关怀，基于人类更为根本的价值和终极关怀，敏锐地指出隐含在那些为公众普遍接受的价值里面的、往往容易为一般公众所忽略的负面因素，张扬某种经常是与公众以及现实统治者的即时利益所冲突的、却与人类终极利益密切相关的价值，为现实提供理想，为时代昭示未来。而各种超现实、超功利的学术研究，正能够为这样的终极关怀提供思想资源，并且其自身也构成了这种终极关怀的一个重要元素。

因此，社会之需要知识分子，需要人文学科，正是基于他们能够为只关注现实、即时利益的社会提供一种非常之必要的矫正机制。由于商业活动天然地就受到利益和欲望的驱动，在一般情况下，它完全可以从人们的自然需求层面不断获得动力，并不需要任何人去提倡鼓励；只有那些非主流的价值，那些为公众所忽视了的价值，才需要一些冷静的旁观者，为社会做出必要的补正。因此，我们可以看到，人类内在的无法遏止的欲望与知识分子所提倡的公共价值、利他主义、

道德规范等等，恰好能够形成一种非常之美妙的互补。文化的担当在多数情况下并不在于它有能力与义务对社会真实状况做彻底深入的记录与描述，而在于它对人们日常生活中所缺少的，而又是极其重要的现象与价值的积极倡导。具体到戏剧领域，我们就不难体会长期以来文化人对戏剧的艺术层面给予特殊关注的合理性。

事实也正是如此，即使远在文化人的研究视野之外，即使一直受到知识分子的歧视，戏剧也同样能够一直以非常健康的状态生存与发展。只要人类自然的需求和真实的情感与欲望有比较顺畅的表达渠道，戏剧的这种自然生存状况就不会改变，它的生命力也就有了充分的保证。但是，任何规律都有例外。如果说在多数社会结构里最常见的、完整的价值体系里，人文主义的道德理想正是对纯粹趋利的商业运作机制必要的矫正，那么，相反的情况确实是有可能出现的，这种相反的情况，就是整个社会被某种道德理想主义狂热所笼罩着，人类正常的思维与需求被遮蔽。人是有可能被某种看似崇高的道德理想愚弄的，尤其是这种虚伪的道德理想通过极权手段加以推行，人的合理的基本需求长期得不到满足的场合。只有在这种非常特殊的时代与社会环境，人们追求商业利益、满足个人欲望的自然行为，才需要寻求合法性的证明。我们正在经历的就是这样一个特殊的历史时期，是一个经过了某种特殊的意识形态数十年的统治，连人们最基本的、最内在的趋利冲动也受到严厉抑制之后，甚至连人类逐利的必要性也需要给予证明的时代。因此，在这项研究中，我试图超越以往戏剧研究比较关注的艺术层面，更逼近人性的基本面，通过对民间戏班自然形成的经济运作规范的描述，让戏班回归它的逐利本性，并且拂去过于文人化和理想化的知识分子话语的迷思，寻找这一人类与生俱来的本性的合理性。

如果说在任何一个时代，对于像戏班这样的相对独立自足的社会亚群的观察与研究都是十分必要的，对构成社会整体的任何一个亚群

的深入研究与剖析，都会有助于我们对社会整体更清醒与更正确的认知，那么在目前中国的社会价值体系范畴内，这样的研究还具有另外的意义。那就是在一般的戏剧创作与演出活动受到过多的外来干涉，以至于它们已经在很大程度上失去了原初的自足状态时，台州戏班却给我们留下了一个弥足珍贵的标本，让我们能够通过对它的剖析，对它的运作规律的把握，一窥中国戏剧的原生态。如果说把它比作一条劫后余生的漏网之鱼略显有些过分的话，那么，我们至少可以把它看作是侥幸躲过了一场社会大变革的一块活化石；虽然台州戏班的意义远不止于此，它之所以令人感兴趣，不是因为它使我们有可能重构历史，而是因为它使我们有可能重构在现实社会中已经遭受相当程度破坏的，那种基于人们的日常生活与伦理、道德和信仰之上的社会秩序，至少是在艺术活动，尤其是戏剧活动中曾经有过的秩序，找到重构这种秩序的基石。

本尼迪克特曾经警告过我们："以往人类学著作一直过度地偏重于文化特质的分析，而不是研究脉络分明的文化整体。在很大程度上，这种情况得归因于早期人种学描述的性质。古典人类学家并不是根据关于原始民族的第一手资料著书立说的。他们大都是安乐椅上的学者，随心所欲地拼凑旅行家、传教士们的奇闻逸录，以及早期人种学者井井有条的记述。从这种琐碎的记述中，人们可以查找到敲掉牙齿、用动物内脏占卜之类风俗的分布情况，但却不能弄清这些特质如何糅合进不同部落的特征性构型之中，而正是这种构型才赋予了这些习俗以形式和意义。"[1] 我虽然并不指望对台州戏班做人类学的研究，但同样希望这种研究是整体性的，而不是一些枝节的研究。

这样的研究不能不借助于田野方法。田野研究的重要性，这种研

[1] ［美］本尼迪克特：《文化模式》，浙江人民出版社，1987年版，第44—50页。

究方法与纯粹的文本研究不同的独特价值,现在已经得到越来越多的认同。然而,如何从事田野研究,如何将文本的研究与田野作业相互结合,以推动研究的深入,一直是令人疑惑的方法论难题。我们是否需要以揭示对象本来的、原初的面目为研究的目标,也并不是没有疑问的。

台州戏班基本上一直以原生态存在并发展,在某种意义上说,台州戏班之所以目前仍然拥有活力,正是由于它受到外来因素的影响较少的缘故。在可以忆及的若干年里,多数地区的戏剧活动,尤其是处于都市以及周边地区的城镇的戏剧活动,受到了外力过多的影响,迷失了它的自身;这种迷失对戏剧的生存与发展所造成的影响,虽不容易简单地用功过两字分辨,但是,如果限于我对国营剧团的研究得到的结论,它们很可能已经对目前的戏剧起到了某种程度上的负面作用。实际上,民间戏班长期以来一直遭到忽视,很可能是使它们较少地受到外力影响,因而比较有可能以其原生态存在的主要原因,因而,在我们的研究过程中,如何尽可能避免因为这样的研究过程,而破坏民间戏班自洽生存发展的良好生态,就成为一个非常值得注意的问题。

台州戏班近年里所受的外来影响虽有增大的趋势,但也还能够基本上保持在受到严格控制的限度内。这与我从一开始接触这一研究对象,对它产生浓厚兴趣时起,就十分克制地避免对它的原生态的破坏,可能有着很密切的关系。当然我也清楚地明白,在我的研究过程中,尤其是当我如此逼近我的研究对象,与戏班共同生活时,要想完全避免研究者对研究对象的影响,几乎是不可能的。如果说按照一些极端的科学家的意见,甚至连那些在人工制造的理想环境里进行的物理学或化学实验,也不可能完全避免对实验对象的影响;从事任何研究的过程中,研究者都不可避免地要介入研究对象,而这种介入,必然会对研究对象产生一定程度的影响。而以我这样一个戏剧研究者的身份,进入一个戏班,要想不使戏班的原本生存状态产生变异,几乎是不可

能的。我非常清楚地明白，我身处戏班时，他们的生活方式与艺术活动，与我不在时是会有区别的；我只希望能够通过我的努力，将自身的影响减少到最低程度。

实际上，不仅戏班本身，包括地方文化管理部门也会希望我能对他们在艺术上，以及在其他方面做一些"指导"。这样必然会使我作为一个研究者的身份被歪曲，进而也使我所观察到的现象被歪曲。但是我想我们应该记取一个历史的教训——由于中国戏剧领域经历了一个相当长时期的价值混乱的时代（这种价值混乱现象也许仍在延续），像我们这样一些接受过较多西式教育，掌握了一些西化程度很高的艺术理论的学者，很容易用我们熟悉的那一套看似完美的理论，套用在这些戏班以及他们的艺术活动身上，用以简单化地对构成戏班，尤其是足以凸现其特色的那些元素，给予负面的评价。而这样的评价之所以会产生实际影响，还由于我们拥有为戏班所认可的话语霸权，它给了我们这些外来者的指手画脚以充分的合法性。我们过于仓促地越过了认识民间戏班的结构与生态"是怎样的"和"为什么是这样的"这两个更基本的层面，同时则过于自信地以为我们有资格直接告诉它们"应该是怎样的"。五十年前开始的"戏改"，就是这样一群文化人利用他们的话语霸权，对各地戏班所进行的制度化改造。对这场范围广阔、旷日持久的改造的整体评价，当然是一个非常具有挑战性的课题，而我们在这里所需要了解的就是，"戏改"的动力始终不是中国戏剧界内部的革新要求，就像戏班近五十年来的变化，始终不是出于戏班内部的主动要求，它始终是在一批外来的、自以为是的"侵入者"的指导下开展的，因此，它的必要性与合法性都十分可疑。

身为一个特殊的外来者，我和研究对象之间在教育背景、文化水平（一般意义上的）、社会身份等多方面的差别，是无法改变也毋庸讳言的，这样一种落差，使得人们实际上很难完全避免自以为是的"指导"。令我感到十分疑惑的是，我们真的能把他们教得更"好"吗？

然而更令我感到疑惑的是，为什么人们都以为，甚至连戏班自身也以为我们能教他们一些什么，能把他们教得更"好"？

更关键的一点在于，既然我所做的工作是为了揭示台州戏班这样一个几乎以原生态存在的对象的内部构成，那么，在整个考察与研究过程中，始终与对象保持一定的心理距离，可能是最合适的。在田野工作与研究过程中，我希望尽可能做一个冷静的旁观者，尽可能避免破坏这样一个知识自洽体的内在构成，还原民间戏班真实的状态。在这里，我想通过对物理学家海森堡著名的"测不准定理"一种可能是非常庸俗的理解，解释我的这种态度，既然根据海森堡对他的理论的阐述，我们在微观层面对基本粒子的观察不可能得到正确的结论，因为就在我们试图观察它的时候，它本身已经必定因我们的观察而改变——我们要看见对象就必须让一个光子经对象反射回来，而光子的反射必定改变粒子的运动方向与速度——所以，我只能尽我所能地逼近我的理想，绝不可能真正实现对戏班完全客观的观察与研究。而且我所遭遇的另一个问题更无法避免。这一问题就在于，我面对的是一个特殊的群体，他们既身居偏远乡村，又以表演为生。由于身居偏僻，在面对陌生人时他们的表达能力会有明显的阻滞现象；但另一个更重要的方面是，虽然他们受到媒体时代电视秀污染的程度还比较有限，但是这个行业的特殊性，决定了在戏班里，会有相当一批人，有着强烈的、有时甚至是难以克制的自我表现与表演的欲望。这就使得我在整个研究过程中，都需要十分警惕地注意分辨对象的言说过程中表演的成分：一方面，尽可能少地为对象叙述过程中的表演因素所迷惑；另一方面，也不允许错过这样一些非常宝贵的机会，需要尽可能详细地记录下我所看到听到的一切。同时，还需要运用多种手段，鼓励那些一离开舞台环境就显得不善言辞的演职员，通过从不同性格的对象那里得到的信息，以相互印证。

经历七年的研究之后，我越来越坚信，对民间戏班越少干涉，就

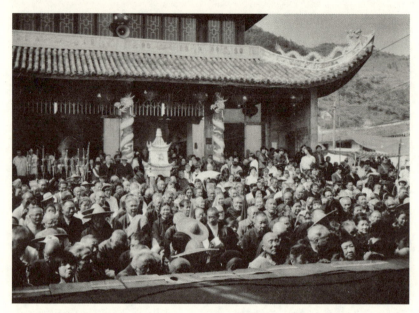
东岳大帝庙前的看戏人群

越是有利于它的生存发展。我甚至觉得一个充分自由发展、自然发育的市场,内在蕴含着某种神秘的力量,足以萌发出对它整体的生存发展至关重要的那些秩序与规范。因此,我希望通过这一研究,强调艺术存在与发展的自然状态究竟有多么重要。

当然,我的这一观念是在关注与研究台州戏班的过程中逐渐形成的。我对台州戏班的关注与研究,始于1993年10月台州举办的首届民间职业剧团调演,从那时以来,我对台州戏班进行了七年半的跟踪研究,几乎参加了1993年以来台州地区/市举办的每次民间剧团调演活动。在这长达七年半的时间里,每年在台州从事超出一周的田野考察活动,其间,接触、访问了超过二十个戏班的班主和数以百计的演职员,搜集了大量口头谈话记录与书面材料,并且与台州市(原为台州地区)以及所辖各市、县、区相关的文化干部,尤其是文化市场管理部门的政府工作人员保持着长期而经常性的接触。今年则专门用二十天时间,

在两个戏班进行更为深入的田野作业，并访问了大量相关人员。

以下是我此次在台州期间的行程：

4月20日，抵达温岭；

4月21日，抵达与温岭相邻的乐清吴岙自然村，温岭市青年越剧团在此演出；

4月25日，随青年越剧团转场，到乐清樟北自然村；

4月27日，离开乐清，到温岭市钓浜镇寺基沙自然村，路桥实验越剧团在此演出；

4月29日，在寺基沙期间到钓浜镇所在地水坑乡天后宫，宣平越剧团在此演出；

5月1日，随实验越剧团转场到温岭石桥头镇山根自然村；

5月3日，到温岭，访问温岭一带最有名的戏贾陈伯梓，并访问温岭市文化市场管理办公室负责人，搜集材料；

5月4日，到温岭泽国镇山北朱里自然村，温岭红兰越剧团在此演出；

5月5日，上午去黄岩，访问台州乱弹老艺人卢惠来；下午到路桥，访问路桥区文化市场管理办公室负责人；

5月6日，上午访问在路桥路北街经营戏剧服装的七家店铺，下午到椒江台州市政府所在地，访问台州市文化局及台州市文化市场管理办公室负责人，搜集材料；

5月7—8日，在椒江七号码头访问台州最有名的演员经纪人二嫂，其中8日下午并访问椒江区文化市场管理办公室负责人，搜集材料；

5月9日，去路桥区教文体局，访问该局文化市场管理办公室及演出管理站负责人，搜集材料，下午回椒江并转黄岩；

10日，上午参加在黄岩召开的浙江省群众文化工作理论研讨会，下午回北京。

促使我此次到台州进行这次较长时间田野作业的动因，是由于在这长达七年半的时间里，我对台州戏班的关注与研究，经历了一个非常重要的转变过程。

台州戏班最初引起我的兴趣，是由于它的市场化运作机制，尤其是这种机制对国营剧团体制改革的启发与参照。从1950年代以来，在中国戏剧研究领域，甚至在有关戏剧的文献方面，民间事实上大量存在的剧团一直是被忽视的，无论是讨论戏剧创作演出的成就还是讨论它的缺失，人们都只看见两千多个国办剧团，而很少关注存在于民间的、构成中国当代戏剧发展重要一翼的民间戏班。当我最初接触到民间戏班，并且为它的内部结构、运作中潜在的市场理性所震惊时，实际上我所看到的，也只是这种体制的存在对于国营剧团而言究竟意味着什么，并没有同时认识到这些戏班的存在本身的意义与价值。因此，在最初的几年里，虽然我一直在致力于发现民营剧团的运作机制的内在合理性，但是这种发现的动力，始终是外来的；换句话说，我并不是出于对民间戏班本身的兴趣，而是为了更深入地理解它的存在与发展去研究它们，这种研究的动力并不是来源于纯粹的知性需求，实际上，我一直只是将它们视为改变国营剧团目前困境的一种可资借鉴与参考的模式，是着眼于为国营剧团寻找生存之道，为促进国营剧团的发展而研究它们的。在近些年的不少论著里，我都反复强调，如果说中国戏剧目前存在着某种程度的危机，那么，国营剧团非市场化的，或者干脆说是与市场化机制相背离的体制，就是导致这一危机的重要的原因之一。而大量民营的、出现于演出市场并且在这样的市场里形成了适应市场化的特殊机制的戏班，就是国营剧团走出体制困境的一道亮光。它们的存在与兴旺发达的景象，至少提供了一个非常有力的证据——中国戏剧目前仍然存在相当大的市场空间，民众对戏剧的需求仍然是很大的，而存在这样的空间与需求，就是戏剧表演团体走出困境的最根本的

保证。

通过有关民营剧团的机制研究，为国营剧团的改革提供借鉴与参考固然是十分重要的，实际上，它也正是民间戏班，以及我对民营剧团的研究受到戏剧研究界、艺术管理部门，以及新闻媒体越来越多关注的主要原因。然而客观地说，这样的研究还不能算作对民间戏班本身的研究，两者之间毕竟还存在一定的距离。假如对民间戏班的研究仅仅停留在这个层面，那些对戏班本身的生存与发展可能更为重要的方面，就很可能遭到漠视。经过多年的跟踪研究，民间戏班本身的形象变得越来越清晰，它自身的存在价值与重要性也就非常自然地引起我更多的思考。而只有在这样的思考过程中，我才得以意识到，在此前，民间戏班在我的研究里，仍然是一种边缘性的存在。

经过这项研究，我现在越来越清晰地意识到，我们应该而且必须正视数量庞大、表现活跃的民间戏班的存在，如果缺乏对这些戏班的认识与研究，那么我们眼里的中国戏剧图景就是残缺不全的，并且很可能是变形的。长期以来，民间戏班的存在是被当代史遗忘了的，它们几乎没有被书写。重新发现戏班的存在，发掘它对于当代史的意义，才有可能真正凸显出这一值得书写的特殊对象的真正价值。

最后，我不愿意这样的书写被理解成建构精英文化与大众文化之间的二元对立与冲突的一种尝试，就像我在书中将多次提及的那样，所谓精英文化与大众文化在它们的实际操作中非但不是截然对立的，它们还经常互相包容，互相妥协，甚至互相利用。但我确确实实感到，草根阶层的精神需求与信仰是一种如同水一样既柔且刚的力量，面对强权它似乎很容易被摧毁，但事实上它真的就像白居易那首名诗所写的那样——"野火烧不尽，春风吹又生"。（白居易：《赋得古原草送别》）它总是能找到合适的机会，倔强地重新回到它的原生地，回到我们的生活。

第一章

历史与现状

台州位于浙江省东部，北靠宁波、绍兴，南依温州，西临金华、丽水。依山傍海，地形复杂。汉昭帝始元二年（公元前85年）设回浦县，为台州建县之始。三国时为吴国临海郡；唐武德四年（621年）始有台州之称，此后一直沿用台州之名。1949年以后，台州建制几经撤并，内部建制也时有调整。目前的政区始于1970年所建台州地区，当时的地区行政专署驻临海；1994年改为台州市，辖区不变，市政府迁至椒江，并将原黄岩市分为黄岩、路桥两区。全市现辖椒江、黄岩、路桥三区、临海、温岭两市、三门、玉环、天台、仙居四县，陆地面积9411平方公里，人口五百多万。[1] 基本上为汉族居住地，按照统计，该区内还散居有十六个少数民族居民，但总人数仅三百余人。整个地区大致以渔区和山区两大类为主，交通向来十分不便，至近年始有所好转。

[1] 这里的人口数字指的是按户籍制度统计得出的本地人口数，不包括"流动人口"和"暂住人口"。近年里，台州，尤其是路桥、温岭一带，外地来此打工的人员急剧增加，有些村镇，比如我所见到的温岭横峰镇，外地人口已经达到本地人的数倍。虽然按照户籍制度，他们不能计算为当地人口，但他们中的相当一部分，名义上仍是"暂住人口"，甚至是"流动人口"，实际上已经在此定居。

第一节　历史和语境

一、历史渊源

中国成熟的戏剧样式始于两宋年间。根据现有的资料可以确知，两宋年间在浙江温州已经有相当多的戏剧演出活动；现存最早的完整剧本——南宋末年的《张协状元》，其作者自称是浙江温州的戏文创作演出行会"九山书会"。因此，浙江一带是中国戏剧的发源地当无可疑。虽然目前发现的早期戏剧普遍以"永嘉杂剧"名，但越来越多的证据表明，中国戏剧从隋唐五代时期的参军戏等歌舞杂戏、宋杂剧、金院本之类的小型、片段的歌舞戏弄演出，至南宋戏文这样大型而完整的戏剧的发展、演变与成熟过程，是在一个相当广阔的区域内发生的，这个过程不仅仅发生在已知的温州这一个狭小的地区，而且很可能与相邻的区域相关。如当时娱乐业最为发达的杭州，甚至福建、江西等地区，都可能加入了这个进程，在其中起到或大或小的作用。而台州正与温州紧紧相邻，虽然至今我们还很难找到足够的材料，用以证实台州一带两宋时期的歌舞戏弄创作与演出者们在这个重要进程中究竟起着多大作用，但是台州的娱乐与表演业不会自外于这个进程，则是可以推知的。

至于在台州地区确实很早就存在戏剧活动，则已经能够通过考古发掘发现的文物，得到非常可靠的佐证。1987年11月，黄岩县灵石寺塔落架大修时，从该塔内出土了一批古砖刻，其中一块砖刻清楚地记录着它们的制作年代为北宋乾德三年（965年）八月。这批文物里最珍贵的是多块戏剧人物画像砖，人物形象较完整清晰的有六砖八人，皆为阴线浅刻；[1]虽然从画像砖所刻人物形象看，它很可能还只是雏

[1]　《中国戏曲志·浙江卷》，中国ISBN出版中心，1997年版，第660页。

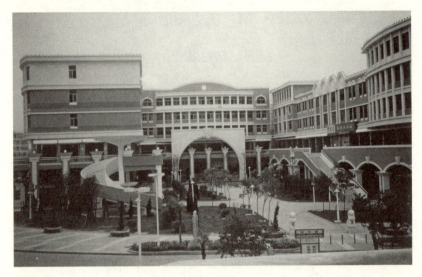

台州新城

形的参军戏或歌舞杂戏,但是这些砖刻的存在,并且从这些砖刻似非一人所为的现象推论,足以成为北宋年间台州已经有相当多雏形的戏剧演出活动的重要物证,说明该地区早至北宋年间,就已经有多种多样的演出活动。

　　文献也为我们留下了台州地区早期戏剧活动的确凿证据。现存最早的剧本《张协状元》有名为［台州歌］的曲牌,此外,剧中［豆叶黄］［赵皮鞋］［油核桃］等曲牌,也是流行于温州、台州一带的村坊小曲,因此,如果说南宋时期台州一带的戏剧演出已经非常活跃,当不是纯粹的臆想。因此,台州的戏剧发展历史几乎可以说与整个中国戏剧历史一样悠久漫长。

　　从两宋年间以来,台州地区有关戏剧演出活动的记载相当丰富。历史上有关早期戏剧的文献记载并不多见,但是,这些非常之有限的与南方戏剧有关的记载,经常会涉及台州。陆容《菽园杂记》载:"嘉兴之海盐,绍兴之余姚,宁波之慈溪,台州之黄岩,温州之永嘉,

 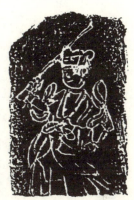

台州出土的戏剧人物画像砖

皆有习为倡优者,名曰戏文子弟,虽良家子亦不耻为之。"[1]徐渭《南词叙录》载:"称海盐腔者,嘉、温、湖、台用之。"这两条有关早期戏剧的明代珍贵文献,都提及台州作为中国戏剧早期活动场所的重要地位。

二、晚近的变化

像台州这样一个有着悠久戏剧传统的地区,成为一个戏班盛行的地区,是十分自然的。但戏班在台州的生存与发展,仍然要在很大程度上受到社会环境与时势变化的影响。

如果我们暂时将戏班生存与发展的社会基础放下不谈,仅仅着眼于戏班本身内在的结构上的合理性,我们不难发现,台州戏班也像中

[1] (明)陆容:《菽园杂记》卷十。

国所有地区的戏班一样，有三个明显的特征。

首先，中国戏剧一直是在高度商业化的氛围中发展起来的，不仅在都市的勾栏瓦舍有营业性的演出，而且在乡村，演出活动的商业运作方式虽然与都市有所不同，然而就戏班创办者的目的，以及戏班的内部结构这些特定角度看，它始终是营业性的、以赢利为目的的表演团体。戏剧艺术本身具有的多重功能，使得以文人化的、非赢利性的方式介入戏剧创作与演出的行为，也具有它的合理性。不过，这种文人化的、非赢利性的创作与演出必定带有客串的、兴之所至的性质，而且，这种创作与演出的个人化，决定了它与一般民众的精神文化生活之间，很难建立稳固和持久的联系。因此，一般民众对戏剧欣赏的需求，只能通过商业化的途径，以市场化手段引导一部分人兴办经常性地从事戏剧演出的戏班来实现。只要民众对戏剧存在经常性的持久兴趣，营业性的戏班就会出现，而且必然应运而生。

其次，戏班始终是不断流动着的，从宋元时期艺人们常自称为"冲州撞府"的"路歧"看，中国戏剧最早的演艺人员就是在一个相当大的范围内流动演出的。《永乐大典戏文三种》载《宦门子弟错立身》戏文，有"路歧歧路两悠悠，不到天涯未肯休"句，元代南戏《蓝采和》说在演出的戏班"是一火村路歧"，都说明了这种流动演出现象的普遍性。清代官府规定戏园不准自办戏班，戏班不准自办戏园，则从法律上保证了在日益都市化的背景下戏班继续以流动性的方式存在。[1]因此，如果把中国戏剧演出看作一个巨大的市场，只要是在没有受到过于强大的外力干涉的环境里，流动性的戏班始终会是这个市场内的主体，而戏班在流动演出过程中与各地不同观众之间的互动，则始终

[1] 同治二年九月初八日内务府交精忠庙谕帖，《中国戏曲志·北京卷》，中国ISBN出版中心，1997年版，第1286页。

是决定着戏班的生存方式、审美趣味，引导戏班不断地在顺应民众欣赏需求的基础上，提高表演水平和市场竞争能力的关键要素。流动性培养了戏班以及演职员很强的适应能力，并且在戏班逐渐形成其特殊的构成方式与内在规范的过程中，起着决定性的作用。

第三，戏班是由一批职业化的从业人员组成的。宋元年间最早出现的戏剧演出从业人员就是一批职业化的演员。戏剧演职员的高度职业化，是由中国戏剧表演需要相当高程度的专业技能所决定的；戏剧表演行业中等水平的从业人员从事演艺业得到的收入，要略高于从事一般体力劳动的收入，这使得戏剧表演行业在市场化的人力资源配置体制里占有一定的优势，以保证戏剧表演在整体上能够维持一个较高的水平；与相关行业相比并不逊色的收入，也保证了职业化的演艺人员能基本上依赖于从事该职业的收益，以维持本身以及家庭的生计。戏剧从业人员的职业化，并不意味着这个行业的所有从业人员都不能兼顾其他与生计相关的工作，但是，他们必然会将戏剧表演视为自己的主业，一般而言，只有在不影响这个主业的前提下，才会考虑兼顾其他行当，比如戏班里的男性演职员在休假期间，会参与农田里的劳作。

因此，我们要研究的台州戏班，指的是具有营业性、流动性和职业化这三个根本特征的戏班，而不是那种官营的或文人的、非赢利性的戏剧表演团体，或业余票友式的戏剧活动。营业性、流动性和职业化这三个特征，决定了戏班与戏剧欣赏者、戏班内部成员之间的关系，决定了戏班的规模、演出形式，以及它的运作方式。但是我们在细述戏班本身的这些结构特征之前，有必要提及近几十年里对戏班的生存发展影响至深的重大变故。

这个变故指的是从1950年代以后社会环境的变化。随着1950年代包括"改戏、改人、改制"在内的"戏改"推进到全国各地，一大批传统剧目被禁演或变相禁演，戏班内的演职员接受了"社会

主义教育",更关键的是戏班一直来实施的班主私人所有制成为改造的对象。除了各地新建的国办剧团外,另一些较好的剧团,则被改造成国办剧团,他们接受政府补贴,同时也被要求为政府的意识形态宣传服务。虽然在1950年代到1960年代中期这段时间,民间戏班在不同地区仍然不同程度地存在着,但是它们的边缘地位则是不容置疑的。而假如我们对"戏改"的基本思想略作分析,就会发现这一历时多年的政府行为所暗含的理路,与民间戏班的生存方式是截然对立的。

首先,在很大程度上消解了戏班营业性的赢利功能。通过政府财政拨款等方式维持剧团的生存,指令剧团不计成本地排练意识形态宣传所需要的剧目,限制大量不符合主流意识形态的剧目上演,使观众只能欣赏指定剧目,因而割断了剧团与观众之间经由市场化的自由选择构成的互动关系,这些措施,都是与戏班与生俱来的营业性特征相悖的。

其次,改变了戏班流动性的本质。经过改造以后的戏班被纳入某个特定的行政区划内,更进一步被体制化为政府部门附属的一个事业单位,使每一次演出,尤其是每一次跨界的演出都需要政府事先制订严密计划,戏班这种很强的附属感,使得它完全丧失了流动性。而且,随着多数国办剧团都有了自己的剧院,使剧团在固定地点的演出成为常态,而流动的演出反而成为特例。

至于"戏改"以后,演职员以戏剧演艺为职业的现象倒是更趋明显了。在计划经济体制下,人们的职业分工几乎被完全凝固化,戏剧演艺也不外于此。不过,此时戏剧表演的职业化已经不再是或基本上不再是从业者自主选择的结果;而且人们重新选择职业的可能与空间都很小,当人们是出于自愿,至少是为了某种目的——比如经济的诉求——选择某一职业时,他至少会为了这一选择而对这个职业抱有最低限度的热情,这就是职业化最核心,也最具经济学与社会学意义的

内涵。然而，这种选择的权利一旦丧失，也就不能经由人力资源不断的重新配置过程，保证戏剧演艺从业人员都是真正愿意从事这一职业。这样的职业化是外力强加给每个人的，至少在某些人的人生某些阶段是被强加的。

丧失了营业性、流动性这两大特点，职业化的核心内涵又被抽空之后的国办剧团，不可能如同戏班那样在民间、在戏剧演出市场游刃有余地生存发展，就是可想而知的了。但我们还要说，对戏班这三个最具特色的性质的完全消解，只是围绕着"戏改"开展的一系列政治动作的最终理想，在实际的运作过程中，它仍然会因各种原因在不同区域呈现出程度上的差异。政府意志并不能均等地同时达至每一个地区，在不同地区中央政治策略的实现不仅存在着时间差，还会因整个文官体系不同、层阶的利益不同和效率不同，存在着推行力度上的差异，而1950年代以来多变的政策，更加剧了区域性的不平衡。这种差异导致即使在急剧变动的社会里，某些地区也会有机会残留更多的传统，我相信在戏班这个领域，台州地区就是传统遭受破坏程度较低的一个样本。当然，这样的样本还会有许多。

近几十年社会环境与结构的重大变化，确实对台州戏班的生存发展产生了消极影响，但是它并没有能够真正摧毁戏班生存的基础。甚至就在"文革"期间，台州的戏班也没有绝迹，它们仍然以各种形式在地下活动着。根据一位现年七十岁的椒江老人回忆，在"文革"期间，该地区仍有一些小型戏班，在一些爱好戏剧、家居较为宽畅的家庭内部演出，优秀的演员每天收入相当可观，这位老人自己就是当时组织戏班演出的当事人之一。[1] 但是这样的活动具有不小的风险，曾经有因组织演戏而被逮捕、判刑的案例发生。所以，该时期台州地区仅存

[1] 访问地点：椒江七号码头，时间：2000年5月7日。

的一些演出活动，都是以地下形式生存的，不仅不敢声张，而且需要不断转换地点。在"文革"那样一个特殊的年代，演员冒着极大的政治风险，甚至冒着被投入监狱的风险演戏，民众也冒着同样的风险组织与观看戏剧表演，这样的事例虽然在整部世界文明史上也非常罕见，却也非常强烈地传达出一种信息，那就是台州民众对戏剧的需求是多么强烈。

戏班在"文革"期间受到严厉打击，一方面，是因为个人兴办戏班，并借此赢利的经济活动，与"文革"期间流行的理念完全相悖，在这个人们对经济利益的趋求被视为资产阶级思想，对经济利益任何形式的追求都被称为"资本主义"活动的年代，以赢利为主要目的的戏班受到禁止是不难想象的；另一方面，正因为各地的戏班都是经营性的，而在台州地区能够赢利的所有经营性的戏剧表演团体，都必须以古装戏为主要演出内容，除了以历史题材的古装剧目表演所使用的服装、道具以及整个艺术表演样式均被视为"四旧"以外，戏班能够演出和擅长演出的几乎所有剧目，其价值观念与道德诉求都是与当时流行观念有悖的。在这个意义上说，戏班演出的内容与形式，都与"文革"所张扬的意识形态形成尖锐冲突。在这样的背景下，地下演出活动的存在，从戏班角度而言固然是为了获取经济利益，但从招揽、承办演出的民众一方而言，无疑是出于对于欣赏那些正受严酷打压的传统戏剧剧目与表演样式强烈的渴望，以及在情感深处与这种戏剧活动所暗含的伦理道德与价值观念割不断的联系。正因为有这样一股巨大而有力的潜流，才使台州戏班能在"文革"结束后很短的时间里，就迅速复苏并蓬勃发展到有史以来最繁盛的状态。

1970年代末是台州戏班重新复苏的时期，而真正的高峰却是在1990年左右。相信此时民间戏班大量出现，是由社会大背景与戏剧演出的实际情况两个因素共同决定的。一方面，民众对生活方式与精神信仰的个人选择权的恢复，需要经历一个缓慢的、渐进的过程，这个

过程在改革开放数年以后,才达到足以容忍人们较自由地兴办戏班,并且较自然地邀请戏班演出的程度,社会在整体上对创办与经营戏班这一行为的负面评价有所缓和,与民间戏剧演出关系密切的祭祀活动也获得了更大的空间。只有在这样的背景下,戏班的大量出现才成为可能;另一方面,1970年代末大量恢复与新建的国办剧团,虽然利用"文革"甫结束的短暂时机赢得了极为可观的市场份额,然而由体制所决定的弊端很快就显露出来,使相当一部分国有剧团无法继续支撑下去,这就给民间戏班的迅速兴起腾出了相当大的空间。只有在这两个因素的共同作用下,台州戏班的大量涌现才成为可能。但此时戏班的老板们会朦朦胧胧地意识到,他们所面对的已经不再是几年前,更不是十几年前的语境,真正决定着他们生死存亡的将是经济运作能力、艺术水准和道德信誉,而不再是来自意识形态领域的挤压。

三、剧种

一般认为,清中叶以后,中国戏剧发展就进入了地方戏时期。虽然早至明代,各种地方性的声腔就已经是中国戏剧史早期发展的重要的推动力,但早期发源并流行于各地的声腔的具体内涵,已经很少能为今人所知。像明代著名的"四大声腔",它们的具体面貌和实际演出状况已经很难为今人确知,虽然在这个时期,各种各样的"地方戏"也很可能是存在的,像中国如此之大的一个区域,各地的戏剧表演之间存在诸多差异,并不值得奇怪,但是由于我们并不能确知清中叶以前各地戏剧声腔的大致流布格局,根据现有文献,只能基本了解宋代的戏文、元代的杂剧、明代至清中叶的传奇,尤其是昆腔这样在各时代占据着主导地位的戏剧表演样式。只有清中叶以后,各地区丰富多彩的地方性声腔才为我们所熟知,因此,对地方性剧种发展史的研究,只能大致从清代开始。

因此,在一般的戏剧史著作里,清中叶以后就被视为特殊的"地

方戏时期"，以区别于此前的戏文时期、杂剧时期、传奇时期；这个所谓"地方戏时期"出现的诸多声腔至今仍大量存在，形成了中国戏剧整体范畴内多元共存的格局。

因此，我们讨论台州地区的剧种情况，也只能从清代开始。乱弹是在明后期传入台州的，但是现在我们能够知道的，只是清代的一些零星的情况，知道在清中叶时台州就有三个"老乱弹班"。清代以来，乱弹在台州一带迅速流布，并且很快与当地的语言相结合，形成了台州特有的地方性剧种黄岩乱弹，即今之台州乱弹。台州乱弹是台州地区特有的且唯一的地方剧种，与周边地区的乱弹，如温州、金华等地区的乱弹剧种从源流上看基本相似，在音乐结构与基本旋律上，以及配器与行当等方面，均大同小异。但是由于浙江方言非常复杂，即使相邻数里，也有可能分属不同的语系，小至一个乡、一个村的村前村后，都经常会有操持不同方言的现象，因此，与语言关系非常之密切的戏剧声腔，也就必然会呈现出或大或小的差异。台州乱弹所用舞台语言，就是有地方特点的"台州官话"，或称为"黄岩读书音"，丑行则可以经常使用台州地方土语。

语言上的差异是各地同一声腔出现诸多支流，形成不同剧种的关键，台州乱弹的成型也不例外。当然剧种之间的差异不完全是语言上的差异。由于交通的阻隔，使得台州成为一个相对封闭的区域，与周边地区在语言上存在许多差别，民众的生活方式与风俗习惯，也并不完全相同，这就使外来传入的乱弹，有可能经过一段时间的流传后，逐渐产生更具本土化色彩的变异，形成自己的特色，演变为一个地方性的新的剧种。随着台州乱弹的成型以及在该地区的广泛流布，可以说台州戏剧已经进入了"乱弹时代"。这个时期延续了应该有一个世纪左右。当然，乱弹并不是甫传入台州立刻就形成目前这样的风格与特色的，它与本土语言以及民风民俗的融合，需要一个过程。我们在讨论这个剧种时还需要想到，虽然从后来的情况看，台州乱弹确实可

以说是一个相对独立的剧种，确实有它自己的特色，但是，这种独立始终是相对的，与周边区域的乱弹，在很大程度上是可以相通的。

当然，即使是在台州本地，乱弹也并不是铁板一块。实际上，由于台州地区在地理上可以分为北部山区与南部渔区这两大块，乱弹的南北之分，仍然是存在的。台州的乱弹又分为"山里乱弹"和"山外乱弹"两种，其实这里就体现出台州乱弹内部的南北差异。根据李子敏的研究，"山里乱弹，长于做工，活动于临海、天台、仙居、三门、象山等地；山外乱弹，长于唱工，主要活动于黄岩、温岭及温州的中部、北部地区。当时有'山里乱弹不出山，山外乱弹不进山'的习惯……同时，又以演唱昆腔戏、高腔戏、乱弹戏、徽调（皮黄）戏的多寡作为衡量班社艺术水平的标准。能唱二十余本昆腔戏，六本高腔戏，又会唱乱弹戏者，被称为'上肩班'；只能唱四至五本高腔戏，不会唱（或只会唱个别的）昆腔戏，会唱乱弹的班社称为'下肩班'；只能唱乱弹戏和三五本高腔戏的班社，被称为'幺五班'。'上肩班'身价甚高，演出也经常在较大的舞台上；'下肩班'的身价、演出场所均不及'上肩班'；'幺五班'则较前两者相距更远"。[1] 值得补充指出的一点是，虽然昆腔的地位一直高于乱弹，一般戏班都把能否唱昆腔作为衡量班社艺术水平的标准，越是擅长于唱昆腔戏的班社，就得到越高的艺术评价。但是，毕竟能够熟练掌握并演出多部昆腔戏的班社是很少的，而主要的戏班，都只能是以唱乱弹为主。在清末民初的二十八个乱弹班里，只有三个"上肩班"，由此可见一斑。因此，说清中叶之后，台州戏剧是以乱弹为主体的，并没有什么不妥。

如上所述，清代以来，台州乱弹在该地区戏剧演出中占据着最重

[1] 李子敏：《台州乱弹及其声腔》，载《中国戏曲音乐集成·浙江卷·台州本》第1册，未公开发表。

要的地位，或者说，它已经成为台州戏剧演出的主导样式，占据了最大的市场份额。

从现有的文献看，台州乱弹（黄岩乱弹）的全盛时期，当属清末民初。乱弹在1930—1940年代开始进入低潮期。一般认为，台州乱弹的衰落，与抗日战争时期日本军队的入侵具有很大的相关性，实际上在全国的许多地区，日本军队的入侵都是导致当地那些地方性的剧种衰落的原因之一。但我们也要看到，这个时期恰好也是越剧刚刚走向成熟，并且从台州北部的嵊县、新昌以及宁波一带开始逐渐渗透进台州地区的时期；乱弹究竟是因为在它与越剧的竞争中失势的，还是有更多的复杂原因，可能还需要进行专门的研究。目前我们可知的就是，从1940年代以后，越剧已经取代了乱弹，成为台州地区的强势剧种。在1950年代初，台州已经没有成型的乱弹班社，当地的戏班几乎全是越剧班。1952年10月，乱弹艺人俞宝玉聚集流散艺人二十七人，在黄岩路桥南山殿组班，称为"台州乱弹剧团"，1953年易名为"黄岩新芳乱弹剧团"。1956年该剧团开始获得政府资助，这个剧团此后成为台州地区政府所属的唯一的乱弹剧团，几乎是独自支撑着台州地区的乱弹这一地方剧种。有专家认为该时期台州仍然存在部分民间乱弹班社，但未知其详。该剧团1970年改名为台州地区文工团，1982年原海门港成为独立的椒江市，剧团划归椒江，仍称"台州地区乱弹剧团"。近年已经不能演出，至此，台州乱弹已经基本消亡。1997年，有艺人从周边地区招收一些会唱部分乱弹剧目的演职员，在政府支持下试图恢复台州乱弹，但这一尝试并未成功，乱弹如春光乍现，昭华转瞬即逝。但值得研究的是，与同样流行乱弹的周边区域相比，台州乱弹的生命力并不算很强。如相邻的温州和金华地区，乱弹声腔的影响力至今依然非常之强，温州地区的温州乱弹1950年代更名为"瓯剧"，金华地区的"婺剧"也包括有很多的乱弹剧目。瓯剧在温州地区虽然也已经不如越剧那样流行，甚至比不上京剧，不过它的生存状况要略

优于乱弹；至于金华，以及原属金华的衢州，婺剧仍然是目前该地区最受欢迎的剧种，而在衢州，乱弹尤其受欢迎。

除了乱弹这个台州特有的剧种以外，台州三门一带，还有一个名为宁海平调的小剧种。宁海与三门原属同一县，分开后，宁海属宁波市，三门属台州地区，平调在三门一带，曾经有不错的观众基础，但近年里也已经基本上后继无人，只剩下最后一两个戏班，余下的剧目更是寥若晨星。

京剧在台州地区也偶有观众，尤其是在一些城镇，京剧一直来有它的票友群体。但是，当地组建京剧戏班的事例极为罕见。我所了解到的只有温岭石桥头镇在1953年办过一个京剧团，它在"文革"后仍然演出，后来改唱越剧，至1990年代初解散。此外再无所闻。

昆曲的情况则比较复杂。由于昆曲在晚近的几百年里一直是地位最高的剧种，几乎可以说，国内汉族地区凡有戏剧演出必有昆曲。但由于清中叶以来昆曲在各地方声腔的挑战面前严重受挫，致使各地专门的昆曲戏班的生存非常之困难。虽然包括像京剧在内的多数地方剧种的戏班都以能够演唱昆曲为荣，但在多数情况下，昆曲都只是由其他剧种的戏班搬演的，台州也不例外。一些优秀的乱弹戏班——尤其是那些"上肩班"是能唱部分昆腔剧目的。不过，由于昆曲长期由这些地方戏的戏班演唱，其音乐、声韵、表演手法等都会发生或大或小的变化。这些沾染上了地方戏痕迹的昆曲，被通称为"草昆"，以区别于严格经专门的昆曲艺人教授的"正昆"。台州的昆曲就是草昆。而随着乱弹班淡出台州戏剧舞台，昆曲已经很难觅其踪影。

因此，目前台州的戏剧演出已经不再有多个剧种同时并存，最为流行的剧种是越剧，而且，越剧基本上可以说是目前台州唯一仍在大量演出的剧种。

越剧起源于和台州相邻的绍兴嵊县，1940年代前后，台州已经有许多越剧班社演出。即使在乱弹剧团于1950年代重新组建后，台州

戏剧舞台上演出的也主要是越剧而不再是乱弹。在这一时期，台州最受政府重视的剧团也是台州越剧团，而不是乱弹剧团；在椒江建市时，地区行署将乱弹剧团划归椒江，而不愿意将越剧团划归椒江，就是一个明显的证明，而此后新建的椒江市政府也努力想新建一个越剧团，对他们来说，接受这个乱弹剧团一直只是不得已而为之。这种消极的态度，与此后台州乱弹剧团很快陷于瘫痪状态，有着直接联系。

在台州从事田野考察期间，我曾经多次就1940年代后台州地区乱弹班社的分布，尤其是就有关民间仍然存在部分乱弹班社的看法征询戏班的老人以及老戏迷，均未得到肯定的回应，而对1940年代以来台州的越剧演出，访问者却有着相当丰富的记忆。在我对台州民间戏班长达七年的研究过程中，除了在台州接触到过一个能兼演几个平调折子戏的戏班，以及前述昙花一现的乱弹剧团失败的努力之外，所接触的研究对象全部是越剧班社。

因此，台州戏班是越剧戏班，台州戏迷是越剧戏迷。对台州戏剧班社的研究，基本上是对该地区越剧演出市场的研究。

第二节　戏班的数量与布局

一、戏班的称谓与沿革

"戏班"是一个延续了数百年的名称。从1930年代始，在上海、杭州、宁波等一些大中城市，那些较为新潮的戏班始称剧团。受其影响，从都市的角度看，"剧团"这个称呼，在很大程度上开始取代"戏班"这个古老的称呼。但是在民间，"戏班"仍然是人们最为常用的称呼。1950年代以后，由政府兴办或接受政府资助、经过政府委派的工作人员帮助改造过的一些戏班，也改称为剧团；一些经政府批准的民间戏班，被称为"民间职业剧团"。在政府的正式文件与统计材料里，见不到"戏班"这个称谓。在民间，一般观众仍然会以"某某人的班子"

称呼某个戏班，艺人们自称戏班的情况也不少见。只是在一些正式场合，政府官员与戏班内部人员也已经习惯于用剧团这个名称。但是就感觉而言，剧团这个称谓还是带着很强的书面语色彩。

"民间职业剧团"这一称呼始于1950年代，当时这个称谓就是为了将那些民间自由组合的、未获政府资助的戏班，与另外一部分经过政府有组织的改造，已经获得政府认可并被纳入政府财政体系的戏班区分开来。后者往往以"地方国营"某剧团自称（在其中很短一段时间里也有部分未被完全国营化的戏班以"公私合营"某剧团自称），另外一部分准国办的"大集体"剧团，则可以称为"某县某剧团"，或"某镇某剧团"等。冠以行政区划的名称，一直是需要经过特殊批准的，只有那些经过政府认可，并且被纳入政府财政体系的剧团，才有资格如此称呼。在我们所见的政府统计材料里，以及在多数有关当代戏剧的研究论著里，所谓"剧团"基本上就是指这些国办或准国办的剧团。国家统计局编著的《中国统计年鉴》，以及文化部计财司编著的《中国文化文物统计年鉴》所统计的"艺术表演团体"数量与经济运行状况，除了少数年份外，均不包括各地的"民间职业剧团"，更没有将这些确实在从事戏剧演出的剧团，统计在艺术表演团体的总数中。

中国戏剧行业的诞生与发展，一直是基于民间自发兴办的戏班，而不是基于政府兴办的剧团的。即使把宋中叶以前宫廷里以"教坊"为名的政府机构看作中国官办剧团的前身，那么我们基本上也可以说，自从宋中叶废教坊以来，中国已经不存在真正意义上的官办戏剧表演团体。这种官办剧团重新出现，大约始于抗战时期军队的文工团；1950年代初，这些文工团中，有相当数量改组成地方国营剧团。

1950年代以后，按照政务院著名的"五·五"指示，除了各地由部队文工团改组的剧团，一律改由各地文教主管部门负责管理的同时，各省市纷纷"以条件较好的旧有剧团、剧场为基础，在企业化的原则下，

采取公营、公私合营或私营公助的方式,建立地方示范性的剧团、剧院……作为推进当地戏曲改革工作的据点"。[1]相对于全国各地当时数千个剧团和数十万戏剧从业人员而言,这些"地方示范性"的剧团既有政策上的优势,又多半有艺术上的优势,它们确实如同政务院指示所说的那样,起着引导整个戏剧事业发展的作用。此后,文化部又相继颁发了"关于整顿和加强全国剧团工作的指示"(1952年12月26日),强调必须在加强国营剧团的同时,加强对私营剧团的领导和管理,并在1953年底到1954年,相继开展了私营剧团的改组、登记工作。此时仍然存在一些由业主所有的私营剧团,但是多数私营剧团已经在政府干预下经过改组成为演艺人员共同拥有的"共和班",所有这些非公有的剧团被统称为"民间职业剧团"。大量私营戏剧社改组成"共和班",是1950年代以来剧团所有制形式出现的第一个重大变化。

　　1955年,文化部专门发文批评某些地区在剧团登记过程中强行推行剧团所有制改造的过激行为,明确表示应该允许达到登记标准的私营剧团继续生存。[2]在此同时,各地还存在不少流动艺人,他们多数都是各剧种的著名演艺人员,不属于任何剧团,只是应邀搭班演出。1958年部分省市颁布了针对这些流动艺人的登记办法,[3]也意味着在政策上认可了他们的存在。由此,我国戏剧表演领域,国营与非国营剧团并存,同时还存在为数不少的个体艺员这样的基本格局,就已经基本形成。

　　但是这样的格局持续时间并不长。一方面,是由于各地的国营剧团都能获得一定的政府补贴,所以有条件的非国营剧团都希望能够转

[1] 引自1951年5月5日《政务院关于戏曲改革工作的指示》,载《人民日报》1951年5月7日。
[2] 见1955年6月17日"文化部关于民间职业剧团登记工作的补充通知"。
[3] 1958年6月"河北省、内蒙古自治区、山西省、北京市、辽宁省、吉林省、黑龙江省关于流动戏曲艺人登记管理暂行办法(草案)"。

制为国营剧团；另一方面，一些地方政府也愿意拥有直属的戏剧表演团体，尽管1956—1957年文化部多次下达不再将民间职业剧团改为国营剧团的指示，并且明确指出，国家将逐渐减少对国营剧团的定额补贴，使之成为与民营剧团并无区别的"为群众服务的经济上能够自给的职业艺术团体"。[1] 但是在事实上，此后一段时间仍然有一些非国营剧团陆续改制为国营剧团，同时由于民间自主组建兴办戏班受到严格控制，使得戏剧领域里国营剧团的比例不断加大。

在50年代到60年代中叶的这段时间里，中国的剧团总数在两三千个，其中由"共和班"发展而来的集体所有制剧团，是主要组成部分。这样的格局在"文革"期间最终被彻底破坏。"文革"期间，在原有的剧团被解散的同时，不少地区也成立了以"文宣队"为名的剧团，处于这一特殊的政治环境中，新组建非国有的剧团已经完全没有可能；而在"文革"中、后期，因为移植演出"样板戏"的需要，各地相继恢复了一些剧团，其中那些原来属于集体所有的剧团，体制也多改为全民所有。"文革"结束后的一段时间，在戏剧迅猛复苏的背景下，各地又恢复和重新组建了一批剧团，除新建剧团都以国营为主外，一些旧有的集体所有制剧团也被改为国营剧团。考虑到"文革"以后，多数县级以上集体所有制剧团的运作与国营剧团实际上已经不存在根本性区别，应该说，历经多年的反复以后，国营剧团的数量达到了一个新的峰值。

"文革"以后国营剧团数量的增加缘于一个特殊背景，那就是戏剧在"文革"期间虽然地位显赫，然而舞台上被允许上演的剧目却少到了极点，而剧院上演什么剧目，以及如何演这些原本应该由观众与

[1] 1957年3月28日"文化部关于严格控制将民间职业剧团转为国营和将业余剧团转为职业剧团的通知"。

表演者双方决定的事项,在"文革"时期却变成了少数人的权力话语的跑马场。因此,"文革"一结束,民众对戏剧的需求就以一种几乎是报复性的热情喷发而出,对戏剧近乎饥不择食的需求,掩盖了公有制剧团先天具有的体制缺陷,也使得各地政府不假思索、不顾后果地大量兴办剧团;而当激情归于理性,诸多公有制剧团很快就遭遇困境。

不过,"文革"结束后的一段时间内,与大量新组建的公有制剧团同时出现的,还有更多民众自发兴办的剧团。值得研究的是,就在大量公有制剧团陷入生存危机,理论家们不断抱怨戏剧市场的滑坡、萎缩的同时,那些民众自发兴办的剧团,却未曾遇到像公有制剧团那样的麻烦。因此,1990年代以来,我在开始致力于研究台州戏班的初期,主要着眼于它们的所有制特点,称其为"民营剧团"。这个称谓的立意,在于淡化对不同所有制戏剧表演团体泾渭分明的称呼,指出它们在从事艺术表演行业这个根本点上并没有本质区别。同时,也有意地凸显这些剧团在所有制方面的差别,以研究不同所有制的戏剧表演团体对于演出市场的适应能力。通过这一研究,试图为1980年代中期以来日益陷入困境的国营艺术表演团体,寻找可资借鉴的生存与发展模式。多年来,这一称谓已经在一定程度上被认可并为一些研究者采用,但是客观地看,它还不如"民间职业剧团"这个称谓那样正式,在一些官方组织的活动中,包括在台州市文化局组织的活动中,多数场合仍然是使用"民间职业剧团"这个习惯称呼。

在相当多场合,这些民间戏班也被人们称为"业余剧团"。在许多官员的印象中,组成这些戏班的还是一些与土地联系很密切的农民,而这些戏班的演出,自我娱乐的成分多于经营性演出的成分。在"公社化"时代,这样的"业余剧团"确实是曾经存在过的。由于"公社化"时代对人们的职业分工都是按照行政体制规定的,任何改换职业的想法都会受到非常之严格的限制,因此,假如一个农民想要从事演艺事业,那么他只能将它作为"副业",并且不能因之而影响了务

农这个"主业";至于在农忙时期,所有人更是都必须投身于"双抢"(抢收抢种)。只有在农闲时期,一部分戏剧爱好者才有可能组织戏班巡回演出。但即使是在农闲时分,这种演出也经常会受到限制,因为从制度上看,农民的正当工作就是务农而不是演戏,生产队里也不应该包含戏班这样的组织形式。至于城镇非农人口所受到的限制就更多,除非被那些政府财政体制内的剧团招收为正式的演职员,他们几乎没有可能自主地投身于演艺业,更没有可能自己组织戏班演出。只有在一种情况下,他们才有可能参与戏剧表演活动,那就是被选拔到诸如工厂的工会、居民区的民委会或厂矿企业所属的系统组织的文艺演出队里。在这种场合,他们倒真正是"业余"的。

 由于这一历史的原因,相当多文化部门的行政官员,尤其是高级官员对民间戏班仍然怀有误解,以为目前像台州这样的农村乡镇地区的戏班的演职员,仍然是"公社化"时代那样的业余演员,其实这种情况已经很少存在了。由于社会的逐渐开放,一般民众尤其是农村民众,相对于"人民公社"时代,有了更多的自由选择职业的可能,兼之演出市场的逐渐复苏,至少就台州戏班而言,无论是从戏班班主筹建戏班的目的,还是从演职员的身份看,以及从它的组织架构看,都是非常明确地将演出当作一种职业。而且从近年的情况看,这些在某种场合仍被称之为"业余"剧团的戏班,每年演出的时间要远远多于"专业"剧团。以前曾经流行过的"农闲演戏,农忙务农"的情况,也已经基本上不复存在了。因此,目前台州戏班的演职员,职业化程度是相当高的,虽然并不是每个戏班都能常年演出,但是演戏对于戏班的人员而言是无可怀疑的主业,演戏所得是他们收入的主要来源。在"文革"期间,一些喜欢演戏而又被剥夺了演戏机会的人也自发地组织起来"过戏瘾",他们此时的偶尔演出经常是不取报酬的,但这只是特例。依靠演戏谋生,使得戏剧表演成为一个职业,已经是台州戏班从班主到一般演职员的共识。

对"业余剧团"这个称呼的另一种解释,是将它们相对于"专业剧团"。如果从那些被称为"专业剧团"的表演团体演职员都受过专门训练,尤其是多数演职员都是艺术专门学校的毕业生这个角度看,民间戏班与这些"专业剧团"之间的分野确实是存在的。以浙江省为例,多数县以及以上的国营剧团演员都经过浙江艺术学校或者它在各地市的分校、教学点培养,这些学校在招生时有严格的挑选程序,学员进校后按照严格的、系统的课程安排学习,包括相当于中学水平的文化课学习,以保证学生能够掌握基本的文化知识与艺术表演技能。虽然许多剧团,尤其是县级剧团的演员不可能完全经过如此完整的艺术教育,有时只能从未受训练的戏剧爱好者中招收一些有天赋的演职员,以充实剧团,但是这类剧团吸纳普通戏剧表演爱好者时,也往往会经过严格的招考程序;而且,这些未经艺校训练的演职员被招收进剧团后,多数也会安排他们经过短训班的学习,或者经同其他形式的训练。而民间戏班的演职员当然无法保证这样的训练。我所访问过的台州戏班演职员,只有不到三分之一经过三个月到一年的科班训练;按我所看到的最完整的一份资料,在一个由十八位演员组成的戏班里,只有一个丑角经历过一年科班训练,两个旦角经过八个月科班训练,一个旦角和一个生角进过六个月的科班,一位老生和一位老旦受了三个月训练。[1] 即使是这一小部分"科班出身"的演职员,接受专门学习的时间也远远比不上专门的中等艺术专科学校长达三年的学习,更不用说,一般的民间科班师资水平,远远比不上省艺校以及它在各地的教学点。因此,除了少数从"专业剧团"转来的演职员,以及一部分经过民间科班短期训练的演职员以外,民间戏班大部分演职员都是在戏

[1] 资料来源:临海市大田剧团1992年填写的《台州地区民间职业剧团登记表》,填表人张其。

班里私下跟着某个优秀演员学艺,或者是在舞台演出过程中自学的。从这个意义上说,称这些戏班为"业余剧团",也不是没有理由。不过也要看到,最近,也有一部分曾经受到严格训练,或者是本来就在国营剧团工作的演职员要么趁国营剧团演出的间歇临时性地到戏班里帮忙,要么干脆投身于戏班,使民间戏班与国营剧团的差距有所缩小。

因此,仅以我所研究的台州戏班而言,称其为"业余剧团",虽然也能够得到一部分民间戏班的老板与演职员的认同,但是它毕竟是一个很容易引起曲解的称呼,无论从何种意义上看都不太合适。

这里,我们使用"戏班"这个称谓,是由于这个称谓具有悠久的历史,同时,也是为了将它与那些国办的、准国办的"大集体"剧团明确区分开来。本书所指称的"戏班",特指台州地区那些由民间资本兴办、个人经营的表演团体。

二、戏班数量

据老艺人的回忆,在1950年代初,现属台州市治的区域内,大约有二十多个戏班。经过"戏改",这个格局出现了相当大的变化,出现了一批有特殊地位的剧团,其中包括少数国办即全民所有制剧团,还有一部分集体所有制剧团。

如前所述,在"文革"时,部分省的集体所有制剧团被成批地改制为全民所有制剧团。以湖北省为例,据1965年的统计,该省共有县级以上剧团八十七个,其中全民所有制只有七个;而到1982年,该省共有县级以上剧团八十四个,其中全民所有制占到八十个。[1]浙江省的情况也与之类似,全省1965年有全民所有制剧团十二个,集体所有制剧团一百三十四个,而到1978年,全民所有制剧团增加到

[1] 引自《中国戏曲志·湖北卷》,文化艺术出版社,1993年版,第430—437页。

九十个，集体所有制剧团则减少到三十七个。我们发现，从政府统计的角度看，在"文革"前后这两个能够取得可靠数据的年份，湖北省与浙江省剧团的总数变化很小，但是全民所有制与集体所有制剧团之间的比例，却发生了极大的变化，如果说1965年全省的戏剧演出团体是以集体所有制剧团为主的，那么到了1978年，至少从官方统计的数字看，全民所有制剧团已经占据明显的主导地位。

1970年代末，各地戏班在经历了十年非常严厉的控制之后，重新获准从事营业性演出，使得这个特殊阶段成为组建戏班的一个高峰时期。但这样的高峰，并不能完全体现于官方的统计数字上，甚至可以说，主要不是体现在官方的统计数据上，虽然通过官方渠道，我们仍然可以非常清楚地看到这个峰值。在这个时期,各地迅速恢复了"文革"期间被解散的那些集体所有制剧团，而且还新建了更多的剧团。1979年4月13日，浙江省文化局在一份对两个县要求恢复剧团的报告及"人民来信"的批复中表示："现在国民经济还处于恢复阶段，文艺工作必须适应国民经济基础的发展，目前我省已有一百三十九个剧团共三千多人，如再继续恢复和建立剧团，则给国家增加更大的负担……为此我们提出以下意见，供各地文化主管部门考虑和掌握。一、原则上一个县一个剧团，已解散的剧团不可能也不必要全部恢复及收回全班人马。二、如果要恢复的剧团其性质是集体所有制，必须自负盈亏。剧团的开办费、演职员宿舍、排练场、人员工资及设备等，一切经费均由剧团自行解决，国家不可能给予补助。"[1] 由于这个批复同时抄送各地（市）文化局，应该视为一份代表了当时政府意志的、具有明确政策性指向的文件。但是，统计表明，到1980年，浙江省的剧团数

[1] 《浙江省文化局关于恢复集体所有制剧团问题的批复》，《中国戏曲志·浙江卷》，中国ISBN出版中心，1997年版，第888—889页。

量仍增加到一百七十个，其中全民所有制剧团增加六个，集体所有制剧团增加三十七个。

不过，这些剧团都是被纳入政府财政体制的剧团，即不同程度地接受政府补贴的剧团，也即上述文件中所述可能"给国家增加更大的负担"的剧团，至少是经政府认可冠以县及县以上行政区划地名的，虽然以自负盈亏的集体所有制名义组建，仍然有可能在某些时期转为国办剧团，或至少得到政府专项经费补贴的剧团。而这里所统计的艺术表演团体总数，当然不包括各地实际存在的、数量远远多于此的民间戏班。更多的表演团体是在这个统计数字之外的，它们就是各地数量相当可观的民间戏班。所以，要想通过研究 1970 年代末的戏剧表演团体的分布格局，得到对当时戏剧演出状况的更接近实际情况的认识，必须看到政府统计资料之外的另一个重要变数，那就是民间戏班。

从台州的情况，就可以非常清楚地看到这一现象。

1950 年代以来，台州与周边地区一样，都陆续出现了一些准国办的"大集体"剧团，这些剧团不同程度地得到地方政府的财政资助，剧团管理人员也由政府指派或任命。但即使在这个时期，国办或准国办的大集体剧团的数量也是比较少的，长期以来，由于国办和大集体剧团都在不同程度上接受国家的财政补贴，因此它的数量受到严格控制。在戏剧演出市场上，民办的戏班数量远远多于这些国办剧团，它们一直都是该地区演出范围最为广泛、观众群最多的戏剧表演团体，但是"文革"前台州戏班的数量，迄今还未能得到比较可靠的，甚至是比较接近于实际状况的数字。我们只能通过"文革"后台州戏班非常活跃这一现象，推知在"文革"前，台州的戏班也不会在少数，至少会远多于国办剧团。

20 世纪 70 年代末 80 年代初，"文革"结束之后的台州，个人兴办戏班开始重新活跃。从这时开始，我们已经有可能对戏班的数量，做一番较为可信的考量。

总体看来，通过戏班在当地文化部门注册、取得营业演出许可证的情况，我们能够看到台州地区民间戏班的基本情况与格局。以下是台州地区1988年1—4月各类艺术团体营业演出许可证发放情况的统计：

一、椒江市：

1.台州乱弹剧团（全民）
2.章安区越剧团（民办）
3.椒渔办事处越剧团（民办）
4.椒东越剧团（民办）
5.椒南越剧团（民办）
6.葭芷青年越剧团（民办）
7.栅浦建库越剧团（民办）
8.章安青年越剧团（民办）
9.前所镇越剧团（民办）
10.三甲水陡越剧团（民办）
11.洪家镇越剧团（民办）
12.海门歌舞团（民办）

二、天台县：

1.天台越剧团（全民）
2.三合乡洋头迎春越剧团（民办）
3.新中乡新丰越剧团（民办）
4.坦头牌门戏装越剧团（民办）
5.义宅乡友谊越剧团（民办）
6.新民乡光明越剧团（民办）
7.街头镇新联越剧团（民办）
8.三合乡山头洋越剧团（民办）

9.白岳区白岳越剧团（民办）
10.松关乡诸义堂（个体艺人）
11.天台飞华展览团（民办）
12.天台山东山合展览团（民办）
13.天台白岳歌舞团（民办）

三、仙居县：

1.仙居越剧团（全民）
2.李宅柯思剧团（民办）
3.埠头乡埠头村剧团（民办）
4.白塔镇交通剧团（民办）
5.下各区马垟村剧团（民办）
6.田市皤滩乡万个口剧团（民办）
7.横溪区沙地剧团（民办）
8.柯思二团（民办）

四、三门县

1.三门越剧团（民办）
2.亭旁石？剧团（民办）
3.亭旁区文化站剧团（集体）
4.邵家乡下叶剧团（民办）
5.六敖镇花市剧团（民办）
6.三岩乡丁山脚剧团（民办）
7.沙柳镇沙柳剧团（民办）
8.沙柳镇金山一团（民办）
9.沙柳镇金山二团（民办）
10.葛岙乡郑家剧团（民办）
11.亭旁镇木偶剧团（民办）
12.亭旁镇六鲍木偶剧团（民办）

五、玉环县

1. 玉环越剧团（全民）
2. 玉环县海花越剧团（民办）
3. 玉环县山里越剧团（民办）
4. 玉环县新星越剧团（民办）
5. 玉环县群艺越剧团（民办）
6. 玉环县合艺越剧团（民办）
7. 玉环县梅艺越剧团（民办）
8. 玉环县实验越剧团（民办）
9. 玉环县海燕越剧团（民办）
10. 玉环县沙门镇越剧团（民办）
11. 玉环县青年越剧团（民办）
12. 玉环县青春越剧团（民办）
13. 玉环县坎门越剧团（民办）
14. 玉环县古城越剧团（民办）
15. 玉环县青马越剧团（民办）

六、温岭县

1. 温岭越剧团（全民）
2. 肖村乡越剧团（民办）
3. 城关小河友谊剧团（民办）
4. 泽国联树剧团（民办）
5. 城北鉴洋剧团（民办）
6. 石年镇越剧团（民办）
7. 蔡洋越剧团（民办）
8. 松门东界越剧团（民办）
9. 观岙乡剧团（民办）
10. 长屿塘前片剧团（民办）
11. 马公乡越剧团（民办）
12. 温西剧团（民办）

13.东浦乡越剧团（民办）
14.箬横区越剧团（民办）
15.横溪村越剧团（民办）
16.泽国前街剧团（民办）
17.东浦剧团（民办）
18.岙环镇越剧团（民办）
19.叶思法—小魔术（个体艺人）
20.郑剑飞—评书（个体艺人）
21.泮岳清—说唱、魔术（个体艺人）
22.胡于富—小魔术（个体艺人）

七、临海县

1.台州越剧团（全民）
2.芙蓉剧团（民办）
3.江南魔术武功团（民办）
4.大田区越剧团（民办）
5.涌泉红星越剧团（民办）
6.白水洋文化站剧团（集体）
7.双港区文化站剧团（集体）
8.东塍镇文化站剧团（集体）
9.白水洋西村越剧团（民办）
10.城关古楼越剧团（民办）
11.城西永安越剧团（民办）
12.麻峙村程忠如（个体艺人）
13.涌泉长甸越剧团（民办）

八、黄岩县

1.黄岩越剧团（全民）
2.金清新市东海剧团（民办）
3.金清逢街剧团（民办）
4.头陀小坑群艺剧团（民办）

5.九峰联合剧团（民办）
6.城关东会剧团（民办）
7.城关群艺剧团（民办）
8.澄江焦坑凤阳剧团（民办）
9.上辇下闸剧团（民办）
10.城关新春剧团（民办）
11.澄江羊毛衫厂剧团（民办）
12.路桥螺洋更新剧团（民办）
13.路桥共和剧团（民办）
14.路桥春雷剧团（民办）
15.路东辽洋剧团（民办）
16.路桥桐屿剧团（民办）
17.路桥百花剧团（民办）
18.新前塔山剧团（民办）
19.路桥欣欣剧团（民办）
20.头陀镇剧团（民办）
21.头陀区剧团（民办）
22.新桥新平剧团（民办）
23.新桥峰江剧团（民办）

九、地区所属

1.台州海神歌舞团（民办）
2.台州青年歌舞团（民办）
3.天牌功夫表演团（个体）

资料来源：台州市文化局

据此表，1988年第一季度台州地区共发放演出许可证一百二十一份，其中包括七个全民所有制剧团，四个集体所有制剧团，七个营业性演出个体。它们一共获得了十九份演出许可，另有九个歌舞展览团

获得演出许可，除此之外，我们就得到了台州地区民间戏班的数字——九十五个。它们都是越剧团。

从 1990 年代中期以来，台州地区民间戏班的数量呈现逐渐减少的趋势。

1994 年经台州地县两级文化部门注册登记、能坚持常年演出的民间戏班总数是八十九个，[1]1997 年台州市文化局在呈交给省检查组的文化市场管理执法情况汇报称，截至该年 3 月份，全市共有民间职业剧团八十六家；台州市文化局分管副局长丁琦娅在 1998 年 4 月份撰写的《台州民间职业剧团现状》和同年 10 月 30 日撰写的《戏剧演出也可成为文化产业劲旅》都指出，至 1997 年底，全市正常演出的民间职业剧团尚有七十八个。[2] 从这些数字本身看，台州戏班在整体上并没有明显的变化，但是具体到地区的分布，差别还是存在的。曾经在黄岩县文化局长期负责民间戏班工作的阮孔庭认为，目前戏班的数量已经远远不如十年前。他指出，在二十年前，整个黄岩有四十多个戏班，在黄岩撤县建市的 1993 年还有二十多个。[3] 不过，考虑到 1993 年的黄岩市包括了现在的路桥区，而 1999 年路桥的民间戏班总数有十四个（在前引 1988 年的统计表里，属于现在路桥辖区的戏班是九个），看来，近年里黄岩、路桥一带的戏班，并没有明显减少。从这个角度看，台州地区范围内戏班减少的原因，主要是由于治下一部分县区的戏班

[1] 沈国忠、叶辉：《民间剧团为何兴旺发达》，《光明日报》，1994年9月24日，第2版。

[2] 按照1998年6月台州市委、市政府提交给浙江省文化工作会议的材料披露的数字，1997年台州民间戏班的总数是六十五个。这是迄今官方公布的台州戏班统计数据中最低的数字，它的来源是1997年年底市文化局对民间戏班演出场次的统计，因此，文化局本身一般并不将它作为依据，而更多根据《营业性演出许可证》的发放数量，统计戏班数量。

[3] 访问时间：2000年5月7日，地点：路桥区教文体局。

数量急剧减少，而整个台州地区的戏班总数，即使从它的最低峰值看，也能比较稳定地保持在七十个以上。

除了戏班统计数字的变化，我们还需要考察被统计的戏班本身的变化。1992年，也即台州地区文化局和台州地区演出管理站有史以来第一次举办"民间职业剧团调演"的前一年，文化部门对全区内的所有民间戏班做了再一次统计。据目前可能已经不完整的回收表格看，[1]除了戏班的数量出现了一些变化以外，最值得关注的是有一些戏班已经不复存在，而显然又出现了一些新的戏班。以仙居为例，现存的表格中有七份来自仙居，除了国办的仙居越剧团不在此次统计中，柯思剧团和柯思二团、埠头剧团、马垟剧团这四个戏班仍然存在，另有新成立的杨府越剧一团和杨府越剧二团。戏班总数从八个降低到七个，数字的变化并不算大，然而戏班的变动却达到了三分之一。仅由这一个例子就可以看出，台州戏班的变动非常之频繁。

戏班变动之频繁，有班主的个人原因，也有市场竞争的原因。在这里，兴办一个戏班或者解散一个戏班，并不算是特别引人注目的事件。也有一些戏班能坚持多年持续演出。虽然由于"文革"的中断，目前还找不到已经持续演出二十五年以上的戏班，但是从"文革"刚结束时就创办的、已经有二十多年团龄的戏班，倒也有数家。像1976年创办的椒江椒南越剧团，1978年创办的温岭新街越剧团，1980年创办的温岭锦屏越剧团，都是其中的佼佼者。在我研究台州戏班的这七年半时间里，不止一次看过这些台州一带的知名戏班的演出，而经过参加台州当地文化主管部门举办的各种调演活动，它们也成为这个演出市场中的品牌。1993年年底我第一次去台州时，第一天接触到的

[1] 现存的这部分表格只有三十四份，与应有的数字相距较大。由于台州地区文化局近年几经搬迁，档案工作受到严重影响，已经无从了解这部分表格究竟是当时就未曾完整回收，还是在存放过程中已有所散落，或者是存放在其他档案柜里尚未被发现。

戏班温岭友谊剧团，就是1983年创办的，起始至今已经有十七年历史，并且一直是台州地区最受欢迎、最有影响的戏班；即使不考虑戏班经常改名这个因素，1998年台州市兴办第二届民间戏曲艺术周时参加演出的十三个戏班里，就有路桥峰江越剧团、温岭友谊越剧团、温岭箬横越剧团，曾经出现在前述1988年的统计表格中，表现出这些历时较久的戏班，相对而言拥有艺术表演水平上的优势。当然，知名的戏班并不全是办班历史长的戏班，尤其是一些本已很有影响的演员离开原戏班自立门户时，挟原有的名声，办班一两年就产生不小影响的事例，也并不罕见。

在最近十年里，台州民间戏班还发生了一个相当明显的变化，那就是近年里很少有以集体或区镇政府名义兴办的戏班，即使是原来出于各种考虑而以集体名义兴办的戏班，也基本上恢复了它们事实上以个体名义兴办的本来面目。实至名归，一方面，是由于社会大环境对于个人兴办戏班的歧视性看法渐渐趋于消失；另一方面，也是因为人们在选择戏班时，更注重它的实际表演水平与价格，使戏剧演出市场的竞争更趋于公平，以集体所有制形式挂名的戏班并不能得到多少实际的利益，反而有可能因产权不清，平添诸多麻烦。更何况台州地区原有的八个国营剧团，也只剩下三个尚能正常演出，其他的或者已经解散，或者只剩下一块空牌，笼罩在国营剧团头上的光环，虽然并没有完全消失，却已经大大褪色。

三、戏班的季节性差异

在讨论台州地区戏班的总体数量时，我们并没有涉及不同季节戏班数量的变化这个重要方面。舞台表演艺术的季节差异是一个历史现象，无论是城镇地区还是乡村地区，演出都呈现出明显的季节性，台州乡村的戏剧演出也不外乎此。在不同季节，正在演出的戏班数量的差距是非常之大的。

戏班演出的季节需依照农历加以说明。如果把台州戏班看作一个小社群，那么这个社群内部运作的时间表只和农历有关；而戏班内部所制定的各种规矩，也一直使用农历。直到现在，台州戏班与各地签订演出合同时，仍然用的是农历某月某天到某天在何处演出，公历只有在城镇内大企业的邀约演出这类极为少见的场合偶尔用之。戏班每年的 7 月基本上没有演出，除了因为夏天酷热以外，这也是多年来形成的规矩。而每年农历的正月到 5 月和 8 月到 10 月，是戏班演出的两个旺季。

戏班演出的季节性虽不至于表现为某几个月内完全没有演出那样的程度，但是，季节性的差异却是相当显著的。因此，如果说台州戏班多数从事季节性演出的话，那么，原因主要是由于演出市场具有明显的季节性。虽然民间戏班在有些场合会自称为"业余剧团"，但即使是那些季节性演出的剧团，每年演出的时间与场次，也要超过一般被称为"专业剧团"的国办剧团。而且，这里所说的季节性，并不是指以前"公社化"时代所谓"亦×亦农"式的季节性剧团那种与农事直接相关的季节性。相对于以前曾经存在过的"农闲演戏,农忙务农"的季节性的所谓业余剧团，现在台州戏班的季节性，更典型的表现形式，是在演出的旺季演出，而在演出淡季时则休闲。因此，这种季节性是市场造成的，而并不是出于演出者自身的愿望，更与农事无关。

由于在不同的季节演出市场的容量变化相当之大，台州戏班的数量，在不同演出季会出现相当大的差别。像暑期的两到三个月里，很少有正式的演出，戏班普遍处于休闲状态，只有少量戏班能找到演出的机会；而在演出旺季，既然能找到演出机会的戏班较多，整个市场上的戏班数量也就相对增加了。考虑到暑期基本上没有演出这一行业习惯，可以说所有戏班在演出上都存在某种季节性；但是，水平不同、受市场认可程度不同的班社，每年演出时间的差别会很大，同样都具有季节性，但演出季的长短，实在无法同日而语。有些戏班一年能演

出三百天以上，而另一些戏班一年只能演出几十天。

所以，市场对戏班数量的调节作用，多数情况下不是以戏班的创办和倒闭为标志的。而是表现为淡季时一部分戏班的演职员不得不赋闲在家，或者是"三天打鱼，两天晒网"，而在整体上减少了单位时间内在市场上演出的剧团数量。只有在戏路十分缺少、四处联系无门，致使戏班严重亏损的情况下，戏班班主才会考虑解散该戏班，更多情况下会采取其他变通的降低成本的办法，谋取戏班的继续生存。

因此，演出市场对戏班的调节作用，并不同于一般意义上的市场调节。在一般情况下，演出市场的萧条，会导致某些戏班的演出场次减少，以致这些戏班会竞相采取降低戏价的方法以争夺有限的市场。当然，由于戏班过剩时必然导致一些缺乏竞争力的戏班因争取不到演出机会而成为市场中的旁观者，实际演出的戏班数量，会比统计中的数字偏低一些。

从理论上说，戏班的出现与兴衰，与整体上的经济环境之间有着最为直接与显而易见的互动关系。如果一段时间内戏价普遍下降，很容易使部分戏班难以为继而倒闭。但一旦戏班少到一定程度，又会促使戏价上升；班主利润显得颇为可观时，又会吸引民间有兴趣兴办戏班的人加入到创办戏班的行列中来。但是，如果我们考察影响戏班生存与发展的主要因素，会发现周边地区的经济发展情况，对戏班的生存与发展以及兴衰的影响并不是非常表层的，在某种意义上说，民俗与民风的影响可能更为显而易见。由于演戏的开支在与之相关活动中的比例并不算太高，因此可以想见，戏金的高低并不完全是地方考虑是否演戏，以及请何种水平的戏班前来演出的决定性因素。

四、未经注册的戏班

从政府部门的统计看，近二十年里，台州地区民间戏班的总数多有增减，但基本上保持在七十至一百个。然而，这个数字所能反映的

只是经过文化主管部门正式注册并获得"营业性演出许可证"的戏班，是否还存在相当一部分未经注册而长期从事营业性演出的戏班，是一个值得讨论的问题。

据路桥实验剧团团长丁宝九的估计，目前台州的戏班多达一百三十五个，但是当我追问这一数字的来源时，未能得到肯定的回答，因此，这只是一个未经证实的数据。当然，这个数据仍然具有参考价值，因为丁宝九对各地剧团的熟悉程度相当高，对各地演出情况的了解程度也相当高，他基本上能随时掌握同时在台州一带演出的剧团情况。因此，他是有可能对台州戏班数量做出比较准确的估计的，虽然他的职业与性格，都会对这一数字的真实性产生微妙的影响——他的职业降低了他对这一数字准确与否的敏感程度，他的性格也决定了一百三十五有可能只是他随口说说而已的一个数字。

值得进一步指出的是，对于台州市目前戏班的总数，一般戏剧从业人员的看法之间差距很大。因此，虽然我们尚不能肯定所谓台州有一百三十五个戏班这一数字的可靠程度，但是以它作为一种参照，却也暗示台州市范围内有关戏班的官方统计数字与其真实存在的数字之间，仍存在不小的差距；而按照这个未经证实的估计，该地区应该有五分之二的戏班，未经文化主管部门的注册。在这方面，文化主管部门与戏班班主之间的看法存在分歧。文化主管部门认为，除了一些短暂存在的季节性戏班以外，长期从事戏剧演出的戏班很少有不经注册的，甚至没有不经注册的，但戏班的班主们却不以为然。我在椒江七号码头访问的几位曾经带班和现在仍在带班的戏班老板，都趋向于认为椒江区目前有三十个戏班，[1] 而与此同时，在椒江文化部门注册的只有十个左右。另一位不愿意透露姓名的戏班老板则明确告诉我，就在

[1] 访问时间：2000年5月8日、9日，地点：椒江七号码头旁。

```
台州市路桥区实验越剧团
团长  丁宝九

96年参加市调演              地址：路桥峰江镇
    演出二等奖、伴奏奖      电话：2677212
98年市调演                  BP机：1298403266
    演出一等奖、伴奏奖      手机：13606686560
99年市艺术节获：金奖
```

丁宝九的名片

前几年政府文化部门对戏班的演出许可证的检查管理比较紧时，她们也经常是几个戏班共用一份许可证，尤其是到外县演出时，因为演出时只需要向当地文化主管部门出示演出许可证复印件，几个戏班共用一份许可证并不困难；那些临时组班的演出，往往会以此来避免正式注册的麻烦。有时他们甚至干脆不去演出管理站报到，在每次年审时，更不必每个戏班都去主管部门办理正式注册手续。

考察文化局统计数字的来源，也可以发现它与实际情况的出入。文化局有关戏班的统计数据，以及各种统计表格，都是根据每年前来登记的戏班数量得出的。从事后的情况看，这些统计的漏洞不小。如在1988年台州市发放营业性演出许可证的戏班中，温岭一县，就显然没有包括此前已经成立的数个戏班——1980年成立的锦屏剧团、1984年成立的泮郎剧团、1978年成立的新街越剧团、1985年成立的青年越剧团。而这几个戏班，直到现在仍在正常演出。

如果考虑到这样一些现象的存在，那么，丁宝九所提供的数字和市文化局的统计数字哪个更接近真实，还值得细加考察。

不过，戏班没有在文化部门注册却经常性地在各地流动演出，毕竟不是台州地区的常态。80年代以来，在台州兴办戏班有很大的自由

度，并没有任何来自文化部门的障碍。在后面我们将会看到，台州文化部门对戏班的组建，给予了很宽松的政策空间，文化部门对个人兴办戏班的态度相对比较开放，并给予提供一定的服务，且对地区内部的流动演出予以政策性优惠，只象征性地收取较为低廉的费用。在这个意义上说，兴办戏班很少受到来自政府部门的政策方面和经济方面的阻力。因此，多数戏班应该都会在当地文化局注册，取得地方政府给予的演出许可证；反倒是去年以来，政府取消戏班注册所需支付的这项费用，不用再到政府部门交纳注册费用的戏班，与政府主管部门的联系日渐松散，未经注册的戏班数量可能会有所增加。

如此看来，台州地区确实存在一部分未经注册或尚未注册的戏班。但是，这些戏班不会长期以未经注册的形式存在，它们都会很快解散或者转为正式注册的戏班。一方面，由于未经注册，演出受到诸多限制；另一方面，未经注册的主要原因，多数是由于戏班班主对戏班的经营尚无足够信心，需要一个私下的尝试时期再决定是否正式组班长期演出。如果经营情况较好，戏班仍会去申请注册。所以这些未经注册的临时性戏班，只是一种过渡状态。至于某些戏班未必都会每年注册，或者不一定都会及时注册，各县市对戏班注册的重视程度也不尽相同，也导致文化主管部门难以随时掌握戏班的确切数字，但从整体上看，近些年戏班本身是越来越趋于规范了，而政府的统计，也越来越接近于事实。

五、基本布局

台州虽然地域不算广阔，但是区内地形复杂，各地生活方式与经济发展水平一直来存在较大的差异。从戏班的组建与演出市场的繁荣程度看，可以清楚地分为两个亚区。如果说在此前的乱弹时代，所谓"山里乱弹"和"山外乱弹"所指称的"山里"和"山外"，就可以看作这样的两个亚区的话，那么现在，台州的东南部和西北部，也呈现

出两个有明显差别的区域——如果从戏班的格局看，温岭、玉环、椒江、路桥、黄岩可以看作一个亚区，三门、天台、仙居则可以看作另一个亚区，临海则被分为两部分，分别属于这两个区域。考虑到台州地区政府原驻临海，我们大致可以把这两个亚区理解为沿地区中心划分的两半。

很显然，台州东南亚区的戏剧演出市场要远远超过西北亚区，同样，戏班的数量也是东南多于西北。从1993年台州地区第一次举行民间职业剧团调演以来，每次与戏班有关的大型活动，都是在东南亚区举办的，这也与当地戏剧演出市场的繁荣密切相关。在前述1988年的统计表中，黄岩和温岭就已经是台州地区戏班最多的两个县，而且从1993年以后，在历次统计中，温岭的戏班数量都位居第一。1997年台州市民间戏班的统计数是七十八个，其中温岭拥有的戏班数量为二十三个，表现出明显的优势，这个优势一直保持到现在；黄岩分为路桥与黄岩两个区以后，戏班的数量也仍然位居台州地区的前列。而台州地区整体上戏班数量的减少，主要是西北地区如天台、三门等县的戏班数量的减少造成的。

推究这样的格局形成原因，人们很容易联想到经济发展水平的差异。从现在台州戏班的分布格局看，温岭、原黄岩县分出的路桥、椒江以及玉环，确实是台州经济比较发达、民众较为富裕的区域；通过对戏班从业人员的访问，以及对村民的访问，也很容易得到这样的答案。经济实力强的地区，比较愿意支付演戏所必需的费用，甚至会因富裕的村民间的互相攀比，使一个村落连续演戏的时间长达数十日。经济不够发达的地区，要村落集资支付近年里提高得相当快的戏金，确实是有一定困难的。同样，由于最近两三年经济状况不够景气，戏班也普遍认为现在的戏不如前几年好演了。上述观点，都支持了对戏班的区内差异与经济状况相关的解释。

确实，就目前的情况而言，台州的经济发达地区主要集中在东南，

西北相对比较贫困。但是如果对目前台州戏剧演出市场的盛衰程度、戏班的分布格局与区内差异作更细致的考察，就会发现经济发展速度的快慢，以及经济能力的高低，并不能简单地视为影响戏剧演出市场与戏班盛衰的唯一要素。如果仅仅从经济的角度看，目前台州西北地区的经济状况虽然明显不如东南地区，但是比起几十年前，尤其是比起十年以前恐怕未见得会不如，然而戏剧演出市场既远远不如几十年前，也比不上1990年代初期。因此，单纯从经济角度考量，恐怕是不易解释的。如果轻率地把这种相关理解成因果关系，恐怕会歪曲了事实。

因此，通过台州与周边区域的比较，可以看出经济发展与戏剧演出市场、戏班的盛衰之间虽然确实存在某种相关性，然而过分强调这种相关，就很难解释相反的事实。与台州相邻的绍兴和温州都是经济比较发达的地区，同样也是戏剧市场比较繁荣的地区。以1989年为例，温州市是浙江经济最早崛起的地区，该年温州戏班总数达到一百四十四个，是浙江省戏班最多的地区；绍兴市戏班的总数是六十一个。然而，稍远的湖州市地处杭嘉湖地区，当时的经济水平虽然不如温州，却要超过绍兴，更远远超过台州，1989年民间戏班总数却只有十一个。[1] 杭州、嘉兴这些地区的戏班也和湖州一样非常之少。具体看绍兴市内戏班的分布，其中当时经济处于相对落后状态的嵊县，就有三十四个戏班，是其总数的一半以上；台州地区本身也是如此，1980年代末可能是戏班数量最多的时期，而在经济迅速发展的1990年代中期，戏班的总数却在下降。与之相邻的温州也出现同样的趋势，

[1] 资料来源：分别引自绍兴市文化局、湖州市文化局、温州市文化局、嵊县文化广播电视局1989年的文化市场清理整顿和管理工作情况汇报材料。未公开发表。

虽然经济仍在持续发展，1995年民间戏班数量却减少到六十七个。[1]

戏班的多寡、戏剧演出市场的盛衰，固然与一个地区的经济发展具有某种程度的相关性，但是具体到台州地区，我更愿意将这种非线性的相关性，理解为第三种因素或者更多因素复杂的共同作用。由于改革开放以来，国内经济处于计划经济向市场经济转型的复杂时期，诸多双轨制甚至多轨制的经济形式，决定了不同地区经济的发展有多种模式，但是1990年代以来，浙江省经济发展速度最快的那些区域，都是民营经济推动的结果。以浙江全省而言，省内的台州以及相邻的温州，以及同样著名的义乌，甚至包括嵊县在内，经济的迅速发展都完全是依赖于个体私营经济的飞速增长而来的，这些地区近年经济的飞速发展，几乎没有政府投资的背景。如果我们同时看到，这些地方恰好就是浙江省民间戏班最多的地区，那么，看起来，民众意志在当地的社会结构、经济活动以及日常生活中的重要性究竟有多大，很可能就是对于戏班生存空间之大小的决定性因素之一。

更值得玩味的是，最近几十年里，温州、台州一直被看作是浙江省内交通最不发达的地区。虽然这里曾经因为有良好的海港而开化很早，但是在陆路交通的重要性逐渐超过海路交通之后，这里反而变成了相对比较闭塞的地区。这种闭塞正好给了它们一个难得的机遇，使得这些地区在周边其他地区遭受外来文化剧烈冲击，尤其是从1950年代以来各地原有的民间信仰体系几乎陷于崩溃之时，让本土这个朴素的、体系化的精神与信仰得到一个喘息的机会，在一定程度上，也就为传统的民间信仰与宗教活动营造了一个很好的避风港——遍布台

[1] 资料来源：温州市演出公司经理缪小沅：《温州市民间职业剧团管理情况》，未公开发表。

州沿海的美丽港口或许正是一个奇妙的隐喻。民众在伦理道德方面经历几个世纪甚至更长时间建立起来的行为规范,就像未遭污染的文化基因,仍然存留于民众的集体无意识中,成为孔子所说的"礼失藏诸野"的一个精彩的现代版本。

如果从台州地区内部戏班的分布格局着眼,这种可能性仍然是存在的。台州西北地区距离宁波、杭州等开放较早的中等城市近,经济文化等方面,都在更大程度上受到外界影响;而且更重要的是,台州东南区域的民风比较西北地区,更为强悍,更具封闭性与个性。该地区多渔民,而渔民的生活方式比较特殊,相对于农民也较多地保持了它的原生态。一个与之看似无关的现象也许可以作为该区域民众生活方式具有内在延续性的旁证——虽然路桥、温岭一带现在已经是非常繁华的商品集散地,这里的市场仍然保持着与现代市场极不相符的"市日"(墟日)习惯,即使是路桥小商品批发市场这样规模极大的市场,每逢农历三、六、九的交易额还是要远远大于其他日子;而对于当地的民众来说,这种类似于北方赶集的习俗,即使在高度发达的商业社会环境里,还能得以保持,不能不说是个奇迹。[1]因此,1993年以来,台州地区兴办的每届民间戏班调演、汇演活动,都由东南区域承办,这不仅是由于东南部各县市拥有较强的经济实力,更由于该区域民众对承办戏剧演出活动的热情,比西北地区更高,而就像我们马上就要讨论的那样,这种对戏剧演出的热情,背后还有非常复杂与丰富的文化内涵。

[1] 1996年我在台州考察期间曾经专程去路桥商城购物,因为当天不是市日,这个规模颇大的商城下午4点左右已经少有人迹,让我第一次亲身经历了非市日的萧条景象。当地人告知我,在市日,这个时间商城里应该十分热闹。

第三节 活动季节与场所

一、习俗的复苏

　　台州地区农村的戏剧演出，主要是广场式的演出，而不是剧场式的演出。1925年，台州开放港口海门（即今天的椒江）建造了第一个西式剧场，是时台州始有剧场演出；1936年临海建了第一个剧场，它有一千多个座位、观众厅分为三层，是台州最大的剧场；1950年代以后，各地尤其是城镇更新建了一批封闭式的剧场。封闭式剧场的出现，使都市化的剧场演出形式渗入台州地区，并且一度成为该地区主要的戏剧演出制度。从1990年代以来，封闭性的剧场式演出，已经越来越少见了。剧场演出从出现到式微只不过几十年时间，台州戏剧重新回归广场演出，原因可能是非常复杂的。如果我们对台州农村广场式演出的现状做一番细致的考察与分析，也许会从中得到一些解答这一问题的线索。

　　广场式演出的特点是，它总是在一个完全开放的空间表演的，任何人都可以自由进入演剧场所。在许多村镇，演出组织者完全有条件使演出场所封闭化，向每个愿意进来欣赏演出的观众售票，但是有许多因素，阻止了这种经常性的广场演出演变成都市化的剧场式演出。从商业角度看它可能是不经济的，近年里，台州也曾经有年轻的好事者试图邀请有名望的戏班到村镇演出，以向观众收取门票的办法牟利，但这样的努力并不成功。一是村镇的规模比较小，难以抹杀的人际亲情决定了组织者们不得不违心地允许乃至邀请相当多观众免费进入剧场；二是当地民众长期以来已经习惯于自由出入开放性的娱乐场所，缺乏对娱乐方面支出的心理预期决定了真正会花钱购买戏票进入剧场的人是很少的。因而，广场式的演出，更符合当地民众的心理习惯。

　　观众欣赏演出不需要付费，而邀请戏班前来演出却是需要付费

的。既然邀请演出一方需要向戏班支付戏金,这就需要由演出的组织者筹措足够的经费,用以支付这笔费用。有时庙里直接来决定演出事项,但更多场合,尤其是在多数庙里没有常驻人员时,是由村里筹办的。在台州,这种演出组织者被称为"戏头"或"首事"。筹措演出所需费用,大致是通过两种途径:一是由每家每户集资,二是由某一个或几个较富裕者出资。这两种方式也可以相互结合。温岭钓浜水坑天后宫每年演两次戏,据道观的负责人介绍,两次演戏的筹资方法不同。第一次是天后寿日三月廿三,按例是由每家每户集资的,各家分别出五到十元;第二次是六月十八,这次就由船帮来承办了,由船老板出资。[1]我看到的寺基沙天后宫的演出,也是由船老板出资的,寺庙按船的大小规定了不同的出资数额,由船老板自己交到庙里。演出前,天后宫用红纸在寺门口和村头分别贴出"通知",内容如下:

通　知

三月廿三是传统的寺基沙天后宫庙寿旦(诞)之日(,)庆寿旦做戏(,)戏金由保界村船只支(资)助:

小铁壳	每只	100元
木壳拖虾	每只	150元
单拖渔轮	每只	200元
双拖渔轮	每对	300元
运输船、渔运	每只	150元

在本月廿二、廿三两天请交入本庙办公室。

[1] 访问对象:水坑天后宫主持;时间:2000年4月28日。

望　　风调雨顺，心想事成

特此通知

<div style="text-align:right">寺基沙天后宫庙启

古历三月廿日</div>

 届时，船主或船主的家属纷纷去庙里交款，庙里的管事会给他们开具一份收据。在某些村镇，还会有一些较富裕的企业主、商人，或独自出资，或几家共同出资，这时，戏头的工作就变得很简单；但是也有相当多村镇，不一定能找到这样慷慨的出资人，于是戏金需要以每个家庭集资的办法收取。这时，戏头就要挨家挨户兑钱，所幸兑钱并不困难，据我所知，村镇定下演出日期后，因为兑不起钱而改变演出约定或中止演出的情况是非常罕见的。

 值得注意的是戏头筹措演出费用的方式。组织者要向出资者收取演戏所需费用时，往往需要有一个比单纯欣赏戏剧更好的理由，更正当的名目；也就是说，假如一个村落的民众们想要看戏，那么村民们至少需要找到一个比想看戏更恰当、更具说服力的动机。探究戏头集资比较容易的原因，不仅仅是由于村民自觉有担当公共事务的义务，更具说服力的，则是由于演戏这种以娱乐为旨归的消费，已经被隐藏在那些"更正当"的名目之后。

 台州农村演戏都是与庙会结合在一起的，演戏是为了给"老爷"庆寿，俗称"老爷戏"。不止一个戏班的老板毫不掩饰地说，他们的生存完全靠的是"迷信"，戏班以及他们的收入，完全依赖于这些"迷信"活动。事实正是这样。当演戏的组织者向每家每户集资时，从表面上看，他并非在直接为戏剧演出筹集经费，而是在为替老爷祝寿筹措经费。一旦有了这样的理由，演戏就不再被看作一种单纯的娱乐活动；假如从村落邀约戏班演出的动机看，甚至可以说它主要不是娱乐活动。因此，尽管在村落里邀请戏班前来演出时，每家每户可能要为

寺基沙天后宫庙的通知

这次演出支付五到十元钱,他们也会非常乐意地出资(由于这样的演出筹资至少在名义上是为了给老爷庆寿,因此,拒绝出资需要承受很强大的道德压力);然而,假如这种演出是剧场式的,他们却并不一定愿意拿出同样多的钱,用以买票进入剧场看同样的演出。这种自由集资的形式,也可能会促使更多的人接近戏剧演出,既然已经为演出支付了一定的成本,村民们是不是会希望尽可能多地去观赏演出,并且尽可能多地邀集邻村的亲朋好友前来观赏,有意无意地摊薄每一人次欣赏演出的实际成本?我想这个答案应该是肯定的。

民众对戏剧有着很高的热情,邀请戏班前来演出却需要比起单纯希望看戏更多的理由,这给我们一个重要启示。它涉及一般民众究竟把文化娱乐消费放在生活的何种位置,以及如何评价像看戏这样的娱乐活动对生活质量的影响这些价值领域的问题。这些因素决定了民众会在何种程度上,会愿意以何种方式为戏剧欣赏支付必要的开支。

船主到庙里交付戏金，寺庙负责人为他开具收据

由此我们可以回溯"文革"期间各地戏剧演出市场完全崩溃的根源。由于制度的和意识形态的原因，"文革"期间不仅长期演出的戏班几乎绝迹了，而且被允许演出的剧目也极少；但是正如我们曾经提及的那样，在一些偏远村落，甚至在海门这样开放的城镇里，也常常会有地下的戏剧演出。这说明即使在"文革"时期，台州地区受到的外来影响，也不如那些更为接近中心城市、交通更便利的地区。然而即便如此，戏班还是很难生存，因为戏班所赖以生存的基础——各种"迷信"活动难以公然开展，村民们即使希望欣赏戏剧演出，也无从借由这样一些戏剧之外的理由，放纵自己的心理需求。

因为长期以来在该地区流传的一些民间习俗，在"文革"期间遭到严重破坏，"文革"以后这些习俗在其重建过程中，很自然地发生了一些变化，并不是旧有习俗完全相同的恢复。而我们现在所知所见的习俗，多数是这样一类新近经过一些变异之后复苏的，或曰重建的"新习俗"。它一方面，兼顾到传统习俗中所暗含着的部分固有的价值

观；另一方面，也表现出传统习俗在面对新事物时，多少还是有着一定的弹性，以及对于时代变异的受容能力。而这些新习俗对于该地区的戏剧演出市场兴衰，则有着决定性的影响。在这个意义上说，决定一个地方是否演戏的理由，首先是按照这些新习俗，哪些活动是必须演戏的，一般需要演多少天戏，等等。

习俗当然可以分为两部分，一类是刚性的，另外还有相当多的则具有一定程度上的弹性。不同地区的习俗可能表现出很大的区别。

按照台州地区的习俗，信众每年都要为庙宇供奉的神祇祝寿。在整个祝寿活动中，除非实在无法筹措到足够的资金，或者无人愿意主持该项事务，在一般场合，演戏是其中非常重要的活动。庙宇建成时必须演戏庆祝，庙宇建成周年时也必须演戏，这可以说是一种刚性的要求。在庙宇初建成的这一年里，可以演一到两次戏，此后每年的庙宇落成纪念日，一般也可以演戏，但这些都并非必须，可以有很大的伸缩余地。是否演戏，端赖当地村庄主事者是否有热情为之操办，以及是否有能力筹措到足够的经费。当然同样重要的是地方能否聚集起足够的财力改建原有的庙宇或建造新的庙宇，而无论是改建或新建庙宇，都是演戏的重要契机。

在台州一带，建庙是必须演戏的，除此之外，一些工厂业主和相对较为富裕者做寿时，一般会请个戏班前来村里演几天戏。这里的习俗与相邻的温州稍有不同，像温州乐清一带，年老者过世时，一般都会请戏班演戏（在这一场合，所谓"红白喜事"里"白"的一翼得到了最具体的说明），费用则由逝者子女分担，台州东南地区的戏班经常被邀请到这里演出；但是在一山之隔的台州，几乎没有为死人演戏的习俗。

宗族祠堂的祖先祭祀，曾经是演戏的一个非常重要的理由，每年在一定时日，由宗族集体出资，或者由属于同一宗族的几个大户轮流出资，甚至由同宗的所有家庭分摊出资，以邀请戏班前来演出，曾经

是包括台州在内的江南一带延续多年的习俗。[1] 不过宗族作为一个社会基础单元的威权，近年来无疑是大大降低了，至少它必须以变形了的方式表现出来，因而，由宗族祠堂发起的戏剧演出虽然还偶有所见，但在整个台州戏剧演出市场里已经不复拥有原先的重要地位。

 在社会变迁进程中，包括台州在内的诸多农村地区，原有的社会结构遭到了相当大程度上的破坏。这样的变迁曾经带着很明显的自上而下的性质，面对一个按照某种社会价值和道德理想已然设计完了的结构，广大乡村地区的草根阶层完全没有抵御能力，只能消极地、尽可能寻找代价最小的路径顺应这一变迁。但我们看到，即使在这样的顺应过程中，草根阶层对于精神信仰的永恒需求，也没有完全随时代和社会结构的改变而改变。至少他们并不像他们在表面上所表现得那样被动和无力。当然，面对无法改变的历史趋势，他们不得不为传统生活方式与精神追求的存留做出无意识的，但仍然可能是十分痛苦的选择，尽可能地保留那些在他们心目中比较重要的内容，而以放弃另一些被认为不够重要的内容，对社会变迁做出必要的妥协。当然，我并不想暗示像宗族势力的消退是因为它不够重要，而以庙会为中心的宗教祭祀活动顽强地存留了下来是由于它比较重要，尽管这种重要性的差异，以及它们对抗社会变迁的能力之间的差异可能确实存在；而无论是在精神领域还是在物质领域，面临急剧变动的社会发展，传统生活方式与精神信仰的存留，也确实存在某种程度上的偶然性。无论如何，在这样的变迁过程中，民众保留了一些什么，又遗弃了一些什么，在留存与遗弃之间的选择是根据哪些原则实施的，这样的选择是如何完成的，这样的选择又

[1] 参见田仲一成：《中国的宗教与戏剧》。他的这一著作涉及中国大陆的部分，基本上没有近年的新材料，不过，从这一著作里，倒是不难看到宗族威权在中国历史上曾经起过的重要作用。

意味着什么、包含了哪些更为深刻的理念，这些都是需要社会学家进一步研究的课题。这一研究的深化，将有可能引导我们对近半个世纪的社会变迁，做出更客观的重新评价。

二、庙与庙台

如果要寻找目前对台州地区戏剧市场影响最大的一个因素，毫无疑义当推庙会。戏剧与庙会等民间祭祀活动之间存在着密切联系，正是以庙会为中心的民间祭祀活动，给戏剧的生存与发展提供了至关重要的物质条件。

台州建庙历史悠久，而且庙宇与戏剧演出也一直有着密不可分的关系。不同的庙每年都有规定要演戏的日子。按卢惠来的统计："清代以来，仅黄岩县城就有三十二座庙台……玉环县是台州最小的县，自清雍正六年（1728）至1949年，先后建庙台共一百九十余座。"以下是他统计的黄岩县城内的庙台与演剧日期：

　　三官堂：正月十五、七月十五、十月十五

　　后斗官：正月十三

　　广济庙：二月初二

　　西园庙：二月初二

　　观音堂：二月十九、六月十九、九月十九

　　城隍庙：二月初九

　　东岳庙：三月廿八

　　三星庙：三月廿三

　　养育堂：三月二十

　　太婆堂：二月初二

　　灵顺庙：四月初八

　　吕祖庙：四月十四

财神庙：四月十六

灵济庙：四月初二

林岳庙：四月十七

永宁庙：四月十九

脚殿下：四月廿二

邑祖庙：五月初五

温庙：五月初五

感应庙：五月初五

吴池：五月初五

关帝庙：五月十三

护国庙：六月初六

七星庙：七月初七

林家祠堂：七月十五

妙智寺：七月廿六

仁封乡：九月十三

灵官庙：十月初十

药王庙：十月廿四

火神庙：二月十一

周仓庙：四月十五

真武庙：(不祥)[1]

 虽然以上所列并不全部是庙台，但从这个统计，可以看到台州历史上庙台之多与戏剧演出之盛。这个统计还没有包括在台州地区民众

[1] 卢惠来：《庙台戏院》，《中国戏曲音乐集成·浙江卷·台州本》第1册，台州地区文化局1988年印，未公开出版，第29—31页。

祭祀与戏剧演出活动中最重要的两类庙宇——普遍存在的夏禹王庙和沿海地区尤其受渔民重视的妈祖庙。

台州一带不仅庙宇种类繁多，所祭祀的神祇也呈现出非常多元的格局。各种神祇共处，基本上能相安无事。尤其是在沿海一带最为多见的天后娘娘庙，除了供奉的主神妈祖之外，也均能包容佛教与本土地方神。各地类似的天后宫里，还会将诸多中国古代名人，尤其是在中华民族发展历史上有过突出贡献的人物，以及一些久已被公认为某种伦理道德、价值与精神载体的人物，也聚合到庙宇中，加以供奉。但是否也有如佛教那样供奉一些施主的情况，尚不得而知。比较突出与普遍的现象，是道教、佛教及民间信仰三者合一。[1] 由于2000年5月初路桥实验越剧团正在温岭钓浜镇的寺基沙天后宫演出，我得以对这个寺庙做了较细致的观察。我所看到的这个妈祖庙，它的庙堂上方悬挂着的正匾写着"天后娘娘"，左边一匾为"观音堂"，右边一匾为"三官堂"，典型地体现出台州地区民间宗教信仰的复合性。而这座庙里的一对楹联——"世间无水不朝宗岂止黄河一派，天上有妃能降福何愁碧浪千层"，恰好暗示出这种复合式信仰的特点。如同其他各地的妈祖庙一样，这座在宗教系列上属于道教的庙宇，也是由道教信众

[1] 2000年7月，浙江大学历史系包伟民教授送给内人他翻译的美国学者韩森的著作，作者写道："我以前一直以为中国人像我们一样，是将宗教信仰分门别类的。因为我们西方人总将自己分成犹太教徒、基督教徒或新教徒等，因此我想中国人也会是分别信仰佛教、道教或儒教的，这很简单。出乎意料的是，我所碰到的所有中国人都并不是将自己归属于某一宗教。而且，就我所知，他们既拜佛寺、道观，又拜民间的祠庙。与李妈妈（台北某学校的一位普通门房——引者注）的谈话，使我豁然理解他们的行为。他们与李妈妈一样，只不过是在求一个'灵'的神而已。"（韩森著，包伟民译：《变迁之神——南宁时期的民间信仰》，浙江人民出版社，1999年版，第11—12页。）我想，韩森通过对中国古代文献《夷坚志》的研究得出的结论，完全可以从中国民众的现实生活中得到印证。

执掌的，只是比一般的道观更平民化，管事者不是出家的道士，着装与生活也与常人无异。

对于台州沿海地区乃至包括台湾在内的中国东南沿海地区的渔民而言，妈祖可能是最重要的神祇。出海捕鱼是渔区民众最主要的谋生手段，而出海捕鱼时渔民们始终要面对无法控制的大自然的风险。即使在现代化程度已经越来越高的今天，渔民仍然是"靠天吃饭"的，冥冥中不可知的命运决定的不仅仅是他每次外出打鱼的收获，而且还决定着他生命的安危。所以，祈求出海时能平安回家，就成为渔民的精神生活中最重要的寄托。这就是渔民对象征着平安的妈祖倾注的信赖要远远多于其他神祇的根本原因。

不过，正如同渔民的生活内容并非全是捕鱼一样，他们的信仰世界固然将妈祖置于无可替代的地位，也不必排斥其他次要的信仰与神祇。寺基沙天后宫祭祀的是以妈祖为中心的多种神祇，这样的结构在信仰方面很有代表性；虽然在沿海一带，妈祖庙的规模和每年举办祭祀、演出戏剧的数量都远远超过供奉其他神祇的寺庙，但其他大大小小的庙宇的总数，恐怕会超过妈祖庙。

戏剧活动与当地民间宗教信仰的密切关系，还表现在戏剧活动对民间宗教信仰场所的依赖上。台州一带庙宇众多，而且目前庙宇还在增多。新建或修缮庙宇，不仅耗资巨大，而且也使与主流意识形态相背离的传统宗教信仰的影响力日益加大，因此政府努力想控制各地建造庙宇的数量与规模，不过，民众总是会想方设法让这种属于他们自己或者村落的精神欲求成为现实。1995年我去观摩当年在黄岩举办的"台州市民间职业剧团小戏调演"时，带去了浙江电视台"百花戏苑"栏目的一个摄制组，当地以一位中年三轮车夫为首的十多位信众，历数此次调演的演出场所——大北门沙场城隍庙里"老爷"的灵验以及在他们生活中的重要性，十分诚恳地要求我们为之呼吁，希望政府能允许他们将城隍庙扩建到原来的规模；至少希望我们能在制作播放戏

班演出的报道时,包含调演场所城隍庙的镜头,[1] 由此可见普通民众热衷于修建与扩建寺庙之一斑。无论是原有的寺庙还是新建的寺庙,多数都必会把戏台置于整个建筑群之中,则保证了戏剧演出活动随着寺庙的修建与扩建而不断繁盛。至于在寺庙的内部,只要有条件,人们也会在墙壁的空白处,以戏剧中的人物情节作画补白。这样一些绘画自然会以潜移默化的方式,传播着本土的戏剧文化。

每年的老爷戏,多数是在庙宇所建的戏台演出的。台州多数庙宇都按例建有戏台,即使是一些新建的庙宇也是如此。《温岭报》记者黄晓慧为我提供了他家乡现存的两个庙宇的情况,呈现出一种非常典型的格局。按他的陈述,他的老家温岭高龙乡毛山下村,后山半山腰有红岩观,供的是杨七郎;山脚的小庙叫水推庙,正处在去红岩观的必经之路上,供的是夏禹王。红岩观是箬横和石塘一带较大范围内民众供奉的寺观,夏禹王庙则只是毛山下村的黄姓等几个大姓的保界庙。[2] 红岩观虽然地处山腰,由于香火很旺,渐渐成了一个颇具规模的建筑群落,其中就有一个不小的戏台。夏禹王庙本来是一个非常小的小庙,只能放一个木雕的神像,80 年代村间经改建将庙址移到一个较宽阔的场所,也用石头垒起了固定的戏台。由此可见,在台州地区,

[1] 他们是否希望通过这种十分朴素的途径,向世人昭示这座城隍庙的存在,或者希望借此唤起信众的情感记忆?虽然我们尽自己所能满足了他们这一点微小的要求,可惜时过多年,我不知道他们的这一努力是否已经成功。

[2] "保界庙"是台州地区有关寺庙的很重要的一个概念。每个庙宇的神祇都有它特定的覆盖面,所保佑的对象是生活在某个特定区域内的民众。这个固定区域并不一定以村落为单位,虽然多数场合是这样的;有时一座庙可以是邻近几座较小村庄共同的保界庙,有时它的恩泽也可能只覆盖村里的某一部分,而并不理会同一村其他部分的民众。当然,不管是哪一村的保界庙,它所保佑的地界之外的民众也可以前来烧香许愿。庙宇神祇有固定的归属,可能是与修建庙宇时筹资范围有关,在庙会和演戏时,也只有庙宇保界范围内的民众才有义务筹资。在这里,我们可以把民众向庙宇以及庙会捐款,看成一种换取保佑的投资。

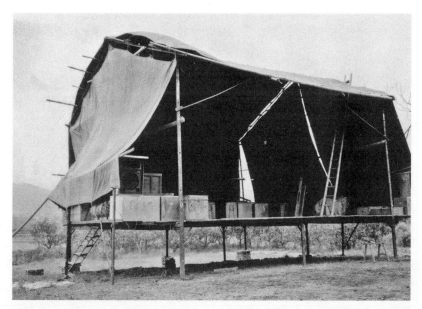

山根东岳大帝庙前专为演戏搭起戏台

戏台是多数庙宇必备的附属建筑，新建庙宇更会考虑到兴建庙台的必要性，而这些庙台，则给民间宗教祭祀与戏剧的关系，提供了必要的物质保证。

在许多村落，庙宇不是建在村内，而是建在村外；即使是某村的保界庙，也可以与村落保持一定的距离。它使得庙宇与村落之间形成一种若即若离的关系。2000年5月1日我随戏班转场，离开十分偏僻的钓浜寺基沙去温岭石桥头镇。这里有在附近一带很有名气的东海商城，原以为这个规模不小的集镇，生活应该稍稍方便一些，想不到我们将去演出的石桥头镇山根东岳大帝庙，竟建造在镇外，它与这个狭长形村镇最近的距离也超过了一公里，而且两者之间全是只能让小型汽车和拖拉机勉强通过的田间小路。

山根东岳大帝庙是很少没有固定戏台的庙宇之一，因此，演戏所用的戏台是临时在庙前搭建的，看到这座戏台时，我的第一反应是如

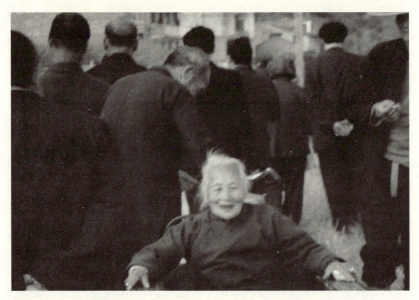

散戏时,老人用三轮车拉着他的老伴回家

此远离村镇的庙宇,会有观众前来观看吗?事实证明我的担忧是多余的。庙里东岳大帝和其他大小诸神开光的当日,庙里本就有各地前来的上千名信众,戏台下自然就十分热闹;而在其余日子,除了整日在庙里烧香念经的少数铁杆信众,其他观众需要专门前来庙宇前的戏台看戏,即使如此不便,每天仍然有数百名村民拥在戏台前,雇用营运三轮车把行动不便的老人拉到庙台前看戏的现象固然不少,中青年后辈用自行车把老人们推到庙里让他们看戏的情景也屡见不鲜。我看见一对年龄应该在七旬左右的夫妻,身子板较好的老汉蹬着小三轮,每天带着略有些颤颤巍巍的老太来庙台看戏,更是让人感动。空间的距离固然会对观众欣赏戏剧演出带来一些妨碍,但是,即使像石桥头山根东岳大帝庙这样不方便的场所,前来欣赏戏剧演出的观众仍然不少。也有如乐清樟北村这样的例外,一方面是由于庙宇离村庄有一定的距离,另一方面此次演戏是同时为几个庙的神祇祝寿,村民们就索性在

樟北村，村民早早请来的老爷们，就坐在远离戏台的地方看戏

村中心搭了戏台，将各个庙里的老爷一齐请到村里戏台来看戏。不过在台州一带这样的现象比较少见，如同我所看见的那样，即使像石桥头山根庙那样远离村落的庙会，演戏时也是村民们迁就老爷去几里路外看戏，而并不像乐清樟北村那样，让老爷迁就村民，让他们移驾村内来看戏。

因此，台州地区近年里形成的非常之可观的戏剧演出市场，基本上是依附于修建庙宇的热潮以及民众兴办庙会的热情之上的，如同戏班有人戏言他们是在"吃迷信饭"。所以我们就可以很自然地想到，民间宗教信仰活动遭遇的波折，也就必然波及戏剧演出。按照当地戏班人员的说法，近年里对台州戏班冲击最大的要数1996年前后政府发动的一场"反迷信"运动。当时，由于政府感到有必要遏制愈演愈烈的大规模建庙造坟的趋势，颁布了一些临时性的有关"挖坟拆庙"的行政命令，各地建造庙宇的行为受到严格限制，甚至一些已经建成

的庙宇也被拆除，一些与庙宇祭祀相关的活动也不被允许，所以戏班的活动也受到很大冲击，许多戏班这段时间的演出场次明显减少，形成了近年里台州民间戏班发展的一个低谷。事过境迁后，此类活动逐渐恢复，戏班的生存空间也就随之逐渐得到恢复。这段曲折经历，令我们加深了对台州戏班与宗教信仰之密切关系的认识。

但是，同样是在台州地区，并不是所有的宗教都与戏剧有关。外来的基督教，就未能融入该地的信仰之中。近些年里，就像在其他地区一样，基督教在台州的影响日益加深，教众的人数增加很快，大大小小的教堂，虽然远不像本土宗教信仰的庙宇那么多和颇具规模，但是它们的存在与发展却越来越无法忽视。尤其值得注意的是基督教的排异性。一般信仰佛教、道教的教众对于其他宗教信仰的神祇，尤其是对地方神，并不像基督教众那样存有明确的排斥色彩，因而各种不同的本土信仰可以相安无事地共处一座庙宇，基督教的教堂却明确地不允许其他本土神祇存在，教会也不允许教众同时拜祭其他神灵。在考察寺基沙天后宫的演出状况时，该地组织演出的地方人士告诉我，在各地唱老爷戏时，基督徒并不承担按例交纳戏金的义务，因此他们是不去向基督教徒兑集戏金的。[1]虽然现在基督教的影响还不至于达到与传统的本土信仰能相抗衡的程度，因此各地基督教的信仰仍然比较低调；但是它本身具有的强烈排异性不免令人忧虑，尤其因为这种强烈的排异观念对于本宗教发展是有利的，因此，在台州地区，近年来基督教的发展趋势不容轻视。它的发展对本土信仰，乃至对与本土信仰相关联的戏班活动，显然都会造成负面的影响；未来它完全有可能对本土宗教信仰形成挑战，从而对传统的社会结构与生活方式，构成不容忽视的颠覆。

[1] 访问地点：温岭钓浜寺基沙天后宫，时间：2000年4月29日。

三、庙会戏与闲戏

台州庙宇在为老爷祝寿的同时演戏，无论是从筹资的角度，还是从戏台按规定永远要朝向庙里主神的角度，都是以请老爷看戏的名义进行的。不过我们只要细加考察，就可以从中得到更多信息。

在民间宗教祭祀活动中，假如酬神的意愿真的足够强烈，那么戏剧完全可能成为祭祀的一种附属的活动。台湾学者林鹤宜在对歌仔戏的田野研究中曾经发现过这样的一个例证，她指出："三重市光明路的昭安宫有一座水泥式固定戏台，但并不建在庙的对面，而是在往下走的巷子里，以斜向对着昭安宫。戏台正对面是鞋模场，堆满了货物，中间是马路。像这样舞台是歪的，完全没有观众的容身之处，摆明了庙方根本不在乎演什么，当然也不会有什么观众。"[1]

在这种场合，戏剧演出确实成了祭祀仪式的一种附加的成分，它包含的酬神的价值扩张到了极点。不过，在台州地区并没有类似的现象，即使庙台的建制清楚地标示出神祇是戏剧演出最重要的观众这一特征，假如过分夸大这种演出的酬神功能，也会对台州戏班及其运作产生误解。我见到过温岭横峰镇旁的一座道观，是个依山而建的建筑群，主庙处于最高的位置，整座寺观一进与一进之间，有很大的坡度。就在这座道观的最低一进，建有朝向庙宇主建筑的戏台，这样，在出演戏剧时，老爷就可以居高临下地看到戏台上的表演。但是实际上由于建筑群的坡度太大，老爷的位置，大致也就相当于城市坡型剧院里的楼座后排，如果在剧院里演出而请主宾坐在这样的位置，可说是失礼至极。

[1] 林鹤宜：《台北地区野台歌仔戏之剧团经营与演出活动》，见"千禧之交——两岸戏曲回顾与展望研讨会"会议论文集，1999年8月。

由此可见，所谓请老爷看戏，所谓酬神，只需要以一种象征性的方法表达出来即可——这里对神祇的敬仰与感恩，象征性的成分要多于实际的成分，就像用于祭祀的三牲只是在神台前摆上一段时间，最后祭祀者还是会十分坦然地取回来自己受用一样。换言之，就台州地区的情况而言，庙会演戏，只是民众将自己寻求娱乐的欲望合法化的一种办法。与其说这种演出是从娱神逐渐转向娱人的，还不如说它一开始就是以娱人为核心功能的活动，所谓娱神，只不过是一个借口。当然，既然这个借口堂而皇之地存在着，哪怕是仅仅为了使这个借口显得更像是真的，民众也会使演出本身遵从宗教祭祀的某些规矩与禁忌。戏班到一个台基之前按例要由小花脸先上台去"踏台"，踏台之后，其他演员才可以上台。但演职员们搬运、安置器材景物之类，似乎并不受此影响。在寺基沙天后宫的五天演出中，整个庙宇包括剧场的观众席、两旁厢房的门口，都堆满了垃圾，尤其是大堆的海螺壳，最后到了行走都不太方便的程度。我原先大惑不解于村民们对这样遍地的垃圾如此熟视无睹，经询问才知道，这是寺庙的规矩，演戏期间是不允许扫地的，扫地会把庙里的财气扫掉。果然，演出结束次日一大早，天还蒙蒙亮时，庙里的扫地声就已经响起。

经历了"文革"的挫折，1980年代以来各地寺庙的宗教祭祀活动逐渐得以恢复，老爷戏也同时回到了民众的生活中。当然，时间还是给庙会以及与庙会相关联的戏剧演出留下了明显的痕迹，现在台州老爷戏的演出习惯，已经出现了一些变化，甚至不同神祇的相对重要性也出现了不同程度的变化。我们可以从每年各不同季节台州各地老爷戏演出场所的多寡，看到这些神祇在人们生活中的地位。根据丁宝久的印象，现在台州地区每年演老爷戏最多的日子是八月十六，这一天是夏禹王寿日。台州各地普遍盖有夏禹王庙，在这一天都会请戏班演戏。所以，每年的八月十六，是戏班最忙碌的日子，这一天的戏班不容易请，戏班也会随之提高戏价。其次则是五月十八，是杨府庙做寿

的日子；五月十三，关公显灵的日子，也有说是关公寿日；三月三，玄天上帝寿日；三月廿八，东岳大帝寿日，据说同时是为纪念黄飞虎，这几个日子，普及性与重要程度算是中上水平。三月廿三是天后娘娘即妈祖的寿日。三月廿三祭妈祖，只盛行在沿海渔区一带，但它是沿海渔区很重大的节日之一，只要是有妈祖庙的地方，祭祀活动都非常隆重。还有一些小的节日，像正月十五，是杨家将某位将领的寿日；三月十九，是观音寿日；六月六是财神寿日，一度也是比较热闹的节日，不过现在演戏的已经很少了；正月廿一，二月二，二月初四、十四，八月廿三，九月九，也是一些较不普遍的神祇的寿日，虽有地方演戏，但从整个台州地区看，并不太受重视。从清代以来黄岩城关的庙台看，四月份差不多可以说是一年里庙会最多的时候，而现在的情况则恰恰相反，上半年四月份是菩萨寿日最少的时候。到下半年，十月廿八以后，基本上就没有菩萨寿日了，这也是台州一带老爷戏歇戏的日子。在实验越剧团，我刚好遇到温岭锦屏柴皋村来请他们四月十三去那里演出，既然是在菩萨寿日最少的四月份难得的生意，丁宝久不仅一口应承，而且在我面前多少显得有些得意，不免要再一次强调四月份菩萨寿日之少。

菩萨寿日分布不均，直接决定了戏班演出的季节性差异，而今天戏班演出的季节性差异，与以前是有所不同的。这些不同，一方面，固然是由于人们对于不同的神祇的重要性的理解，随着时代的变迁确实发生了一定的变化，像财神的重要性急剧下降，就是一个颇值得玩味的现象；另一方面，由于人们进一步密切了演剧与民间宗教祭祀之间的联系，除了庙会戏以外，已经很难再找到很好的非演戏不可的理由了。

庙会的日子是分布不均的，但是除了少数几个月以外，又大致散落于全年，这就给了祭祀与戏剧演出的组织者以很多方便。虽然民众一般都不会吝啬于以酬神名义支付的集资，但由于庙会演戏的费用终

究要向当地民众筹集,过于集中的祭祀活动,过于频繁的集资,显然会引发村民心理上的抵触情绪。当一个村庄有两个或更多庙宇,而这些庙宇的祭祀活动时日又安排得太密集时,在戏金筹集方面出现问题的可能性并非完全不存在。一个极端的例子是,玉环县有个叫方杜绍头的村子,同一个村有两个庙宇。这两个庙的老爷寿日,原来都是每年二月初二,为了演戏凑戏金,产生很多矛盾,往往是小庙筹资者前脚刚出门大庙的筹资者后脚又进门,某些村民的闲言碎语时有所闻。为了避免冲突,也是为了避免戏金有可能凑不齐的尴尬,最后是大庙把演戏的时间推到八月十六,才解决了这个历时多年的纠纷。这可以理解为信仰向现实的一种妥协,同时,也进一步证明了民间信仰在很大程度上只注重其象征性含义的表达,与那种信仰形而上的宗教诉求,仍有相当的距离。

老爷戏是有正当名目的,但在历史上戏剧活动的发展,并不是完全基于酬神活动的,它作为一种纯粹的娱乐活动的存在也有足够的理由。按我的理解,台州几乎只剩下老爷戏的原因,要归之于近几十年尤其是"文革"期间戏剧表演传统的中断,当然我们可以看到这个中断并不是瞬间产生的,从1950年代的"戏改"开始,戏班数量的急剧减少,就已经孕育了这一中断。这样一种重要的传统一旦中断,要想让它在短期内恢复,其困难是可想而知的,但是民间宗教信仰却完全具有这样的魔力,在传统的康复过程中起到核心作用。只不过这样的康复只能是近似的回归,绝不可能使其真正回到未受破坏的原始状态。而且康复也是要付出代价的,既然戏剧表演传统是随民间宗教祭祀的恢复而恢复的,戏剧对民间宗教信仰的依赖乃至依附关系的确立,就成为一种必然。一个令人注目的事实,就是与民间宗教祭祀无关的、纯粹的戏剧演出,即戏班所说的"闲戏",现在已经越来越罕见了。

在台州地区,历史上闲戏的名目曾经是很多的。如同"保安戏""水

戏""赌博戏"等等,都相当普遍。但是最近几年,虽然戏剧演出市场非常活跃,闲戏却并没有随之出现明显的增多的迹象。像以前那种一个村庄几位好事者一合议,就想方设法筹措一笔费用请戏班来唱几天戏的情况越来越少了。只有春节期间是个例外,春节很少老爷戏,但春节期间从正月初一到十五,是一年里戏班最忙碌、最抢手的时期。按照我的理解,以前各地演出的这些闲戏,现在都已经被歌舞替代了,而只有老爷戏不能以歌舞替代。据说在台湾,原来请歌仔戏班演出酬神戏的庙宇,现在已经有了以电影、"康乐队"用以替代的现象,[1] 然而在台州,类似用电影或音乐舞蹈演出酬神的情况,只在1970年代末到1980年代初民间戏班尚未完全恢复其生存空间的间隙很偶尔地出现过;如果说现在台州一带也仍然有电影和歌舞的市场,传统戏班也面临着这些新兴艺术样式的竞争,那么它们之间竞争的领域,大约主要是在以往可能演闲戏的场合现在多改为表演歌舞、放映电影而已。

周边的宁波一带,则以闲戏为主。每年在台州地区演戏较少的十一月初到十二月,尤其是十月廿八戏班会转到这一地区。该地区会在这个恰逢农闲的季节,延请戏班。宁波水家村已经连续两年在"三八节"和八月里邀请路桥实验剧团去演出,由当地给戏班支付往来路费,戏班的演职员们回忆起当地每次都请客招待戏班,并且给演员赠送毛巾香皂等小礼物的情景,流露出十分满足的神情。

四、老年协会

台州戏班与民间信仰活动之间的关系,有一个不可忽视的中介,

[1] 林鹤宜:《台北地区野台歌仔戏之剧团经营与演出活动》,见"千禧之交——两岸戏曲回顾与展望研讨会"会议论文集,1999年8月。

就是各地的老年协会（当地人或称老人协会）。在台州以及周边地区，老年协会的存在与作用是非常值得研究的现象。各地的庙宇和老年协会往往是连在一起的，建庙修庙，甚至寺观的日常运作，都与老年协会紧密关联。像寺基沙天后宫的庙门口，就挂着该村老年协会的牌子，庙宇的副楼上就是老年协会的活动场所。

在台州地区，包括与之相邻的温州等地，老年协会的建制已经非常普遍，所到之处，略显规模的村庄都会有老年协会。不过，我所见到的多个村庄的老年协会，最重要的日常工作，竟是为村庄里的老年人搓麻将提供一个公共场所，并且在这个场所收取一定的茶资或赌资。[1] 在钓浜寺基沙天后宫从事田野调查时，演职员们总是抱怨每天凌晨都被副楼上的麻将声音吵醒。当然，老年协会也参与到村庄的一些公共事务中，比如帮助邻里解决纠纷，尤其是在解决家庭内部老年人与青年人的代际纠纷时，有比较大的发言权。而在一些村庄支部、村委会等法定权力机构的控制能力较弱的地方，老年协会就取而代之，成为村庄内占支配地位的权力机构。但是在多数场合，老年协会终究不能真正替代支部和村委会，只是在一些支部、村委会不便进入，或不愿进入的公共事务领域，起着拾遗补阙的作用。

我们当然很容易联想到庙会以及与之相关的戏剧演出活动。像庙会这样一些"迷信"活动，村支部与村委会虽然不反对、阻止，也不便主动发起和组织；不仅支部和村委会，在目前正式的农村组织架构中，我们也找不到任何一个可以堂而皇之地负责这项公共事务的组织

[1] 老年人搓麻将主要是出于娱乐的需求，真正想通过赌博赢钱的动机很淡薄，但法律并不考虑参与者到底在多大程度上有赌博的动机，所有类似的赌博活动在理论上是触犯刑律的，在其他非公共场所进行类似赌博活动，仍有可能遭到公安、联防的干预。因此，由老年协会来将这样的活动组织化，将其容纳进较易控制的场所，客观上也就为这类主要以娱乐为指向的赌博提供了保护。

形式；所以，假如一个村庄需要某个有组织的机构来筹划祭祀之类公共事务，老年协会就是一个最好的选择。

当然，老年协会在祭祀与戏剧演出之类公共事务中起的重要作用，也不完全是一种无奈之举。现在农村基层权力机构的组成人员，主要是1950—1960年代甚至更迟出生的中青年，他们对于如何重续曾经中断的民间宗教祭祀活动，完全没有经验。而老年协会在戏剧演出的组织中占据的重要地位，充分说明对于台州民间而言，戏剧演出是与传统生活方式密切相关的；只有关乎传统生活方式与精神信仰的活动，才会由负载着历史记忆的老年人主持。在对乐清市吴岙村的老年协会主办的戏剧演出活动的田野考察中，我偶尔了解到，该村的老年协会在村务中，尤其是像娱乐活动之类的村务中握有很大的权力，他们有权向任何一种在村里从事的营业性的表演活动和"迷信"活动收取类似于"娱乐捐"的费用。在吴岙演戏的场所隔壁，刚好有一户人家为老人办丧事，丧事上请的一个铜管乐队，就需要把他们每天五百元收入中的二十元交给老年协会。在这样一些活动中收取的费用，会有相当一部分被用于贴补祭祀与戏剧演出，清晰地体现出老年协会用经济手段"引导"和鼓励被认为是更正当的宗教祭祀及与之相关的戏剧演出的用心。该村近几年较少演戏，根据村老年协会负责人的自述，就是因为老年协会刚刚造了一幢耗资不菲的新楼房，没有能力再拿出更多钱补贴各种宗教祭祀活动。

老年协会是非正式的权力机构，这一点并无疑问，它虽然实际执掌着某一部分公共事务，但是这种权力的来源，只能说是由习惯法所赋予的，经不起太多推敲。因此，与老年协会相关的终究不过是一些边缘性的事务，它的重要程度，端赖村民们对这些事务的重视程度。更重要的一个方面，则是老年协会目前所执掌的事务的性质，决定了它们对于正式的、合法的农村基层权力机构，还没有构成真正的挑战。比如说，即使整个演出活动是由老年协会张罗的，在决定应该请哪个

戏班这样敏感的问题时，村支部或村委会的负责人出面做最终决定的现象还是相当普遍，此时，老年协会几乎就变成了一个纯粹服务性的办事机构；而最能体现老年协会价值之时，就是当戏班到村庄演出时，将会让老年人来决定究竟演哪几出戏。

我们曾经提到台州传统的宗族势力的消退。在某种意义上说，宗族威权是基于血缘序列建立的，它是在此序列中占据强势地位的老年人对社区公共资源分配权力特殊的占有方式；而在传统社会秩序的恢复过程中，由于血缘关系与序列的重要性已经不那么受到强调，由一批热心于公益事业、道德形象比较良好，又具有一定能力的受村民尊敬的老人，来主持村庄内与传统生活方式相关的事务，确实是一个很不错的选择；而老年协会恰好为这样的选择提供了组织基础。

在一个变迁的社会里，老年人和青年人的冲突是难以避免的。如果说老年人代表了一个民族、一种文化古老传统的记忆，那么青年人则代表了生活方式变迁的一种趋势。两者之间的冲突可能是相当激烈的，而当他们共同生活在同一个社区内，尤其是当这样的社区具有相对的封闭性以及有限的规模——比如一个不大的村庄，而且相互之间又存在复杂的血缘亲情关系时，人们会更趋向于寻找某种途径的妥协，以调和与解决这种生活方式与审美趣味的、非本质的冲突。这一现象在戏剧演出过程中也会遇到。对于受到现代传媒影响，更喜欢歌舞与流行音乐的青年一代，与宗教祭祀关系密切的戏剧演出，很难为他们所认同。因此，我们在后面将会看到，老年人要想维护他们的威权，就不得不兼顾到村庄内所有群体的需求。

当然，就像吴岙村的老年协会在经济能力不够强时，就不太愿意发起组织戏剧演出活动一样，经济的因素始终对老年协会行使其威权构成重大影响。对于老年人而言，一个十分尴尬的因素，就是他们所掌握的经济权力相当有限。我所听到的近年里所有由个人慷慨捐资兴

办庙会与组织戏剧演出的事例,都是由年轻人出钱的。在温岭泽国镇的山北朱里村,正率戏班在这里演出的红兰越剧团团长陆素兰向我介绍说,这个村最近三年演戏都是由村里三个年轻人出资的,而且越演日子越长,今年准备连续演九天。他们之所以愿意慷慨出资代全村人支付戏金,据说是因为这样的捐赠确实已经获得了很丰厚的回报。去年这三位出资人获益颇丰,一个赚了七八十万,一个赚了五十万,另一个虽然收入不算太多,但生了个儿子,在他看来,生儿子的价值,远远超过了多赚几十万块钱;而且这个生儿子的捐资人今年头两个月就已经赚了十多万,所以他带头出资,让村里今年能继续演戏为老爷祝寿。她还转述了另一个为当地人津津乐道的典型事例,路桥原来有个元帅庙,椒江岩头化工厂的厂长曾经因生意不顺而在这里许愿,结果三年之内他的生意越做越大,已经赚了三百多万。因此,他连续三年独自出资包下了这座庙宇每年演戏的费用,并且给庙里乐助一万八千八百元,现在,这座元帅庙已经因获得大笔资助而重新修建,并改名为回龙宫。[1] 如果说老年人对于庙会与戏剧演出的热心张罗,多数只是出于祈求家人平安子孙满堂这些非常克制的要求,那么在这样一个经济高速发展的时代,青年人的欲望不可比拟地远远高于老年人,他们所求回报的标的既然十分高远,在投入时出手自然也就十分大方。这样的投入当然会使老年协会相形见绌。

因此,我们需要同时看到,在台州这样一些民间记忆较少受到破坏的地区,作为以传统理路整合社会的民间需求之象征的老年协会,其影响力与作用力固然不可忽视,但是假如他们的道德伦理取向不能取得青年一代的认同,就很难真正在公共事务领域发挥作用。

[1] 访问地点:温岭泽国镇山北朱里村,时间:2000年5月4日。

第四节 文化部门的管理

一、1992年的统计表

台州地区文化部门对民间戏班的重视与管理，始于1992年，其标志就是为准备次年举办民间职业剧团调演，而在全地区范围内进行的民间职业剧团基本情况调查。

这是台州地区进行的第一次有关民间戏班的调查统计，这次统计的材料十分珍贵。在以台州地区演出管理站名义发给各县、市演出管理站的这份信函中这样写道："为进一步掌握我区民间职业剧团基本情况及演出情况，并为1993年度剧团登记工作做好准备，现拟制三张表格，请你们对报属各民间职业剧团进行布置填报，并要求各民间职业剧团写好近二年的演出书面总结一并报地区演出管理站。"

细读这份文件和上交的表格，我们可以对1993年以前文化主管部门与戏班的关系，有更准确的认识。

这一个例子非常典型地说明，在1990年代初，台州地区的文化主管部门对民间戏班是很不了解的。在当时的台州地区文化局首次对民间戏班进行报表统计时，下发的三份表格，分别是表一《台州地区民间职业剧团基本情况表》；表二《民间职业剧团演职员情况登记表》；表三《民间职业剧团1991年、1992年演出情况统计表》，格式如下：

表一 台州地区民间职业剧团基本情况表

剧团名称		性质			主管部门		
团址		电话			邮编		
负责人		剧团人数	男				女
三级演员以上	人	道具服装设备总投资					
演出剧（节）目：							

表二　民间职业剧团演职员情况登记表

剧团名称：

姓名	性别	年龄	文化程度	政治面貌	角色	艺令（龄）	专业技术职务

表三　民间职业剧团1991年、1992年演出情况统计表

剧团名称：

1991年演出情况　　　　1992年演出情况

月份	演出总场数	演出分成总收入	月份	演出总场数	演出分成总收入

值得注意的是表一和表二中都提及演职员的"专业技术职务"，表一特别要求戏班填报剧团内拥有"三级演员以上"有几人。在收上来的表格中，表二的这一栏基本上全是空白，而且这是该次统计中唯一一项只有很少几张表格填有内容的栏目；表一有关"三级演员以上"栏目，多数表格也是空白。

其中温岭新街越剧一团的一份表格对这一栏显然是随心所欲填报的，该栏填的是十八人，实际上按照同时填报的表格二《演职员情况登记表》统计，该团只有演员十一人，乐队三人共十四人。[1] 通过其他填了该栏的报表分析，更可以看到文化主管部门与民间戏班之间观念的错位。椒南越剧团在表一"三级演员以上"一栏填的是十五人，但是在《演职员情况登记表》里，所有二十六位演职员的"专业技

[1] 资料来源：温岭新街越剧一团1992年7月填报的《台州地区民间职业剧团基本情况表》《民间职业剧团演职员情况登记表》，填表人：陈于连。

职务"一栏填的都是"演戏"。[1]椒东越剧团在"三级演员以上"这一栏填的是二十二人,在表二的"专业技术职务"一栏则填的是"行当",如秦晓珍,"角色"一栏填的是"小生",在"专业技术职务"一栏填的则是"文武生";叶亚萍、许友银,"角色"一栏填的都是"小旦","专业技术职务"一栏分别填的是"青衣"和"刀马";李彩珍、裘凤,"角色"一栏填的是"百搭","专业技术职务"一栏填的也是"百搭"。[2]临海大田越剧团在表一"三级演员以上"这一栏填的是十人,而在表二,有七位演员"专业技术职务"一栏不是空白,不过其中填的是这七位演员参加"戏训"三个月到一年不等的时间。[3]

 需要特别说明的是,从表格的设置看,在表二"专业技术职务"一栏内,文化主管部门希望戏班呈报的是演职员的"专业技术职称",而不是指演职员在戏班内实际从事的工作。如果从字面上理解,椒东越剧团的填报是正确的,然而,在这张特殊的表格上,填表人具体上报的无非是每个演员的行当,与"角色"一栏相比不过更为细化而已,这显然并不是制表人希望了解的内容。考虑到在相当长的一段时期内,所谓"专业技术职务"与"专业技术职称"两者是互相重叠的,而表一又特别要求戏班上报剧团内拥有"三级演员以上"的人数,因此,我们可以推断,在这一栏填报演职员的"专业技术职称",才真正符合制表者的原意。

 如此一来,我们就可以从这些表格看出,台州地区文化局 1992

[1] 资料来源:椒江椒南越剧团1992年7月填报的《台州地区民间职业剧团基本情况表》《民间职业剧团演职员情况登记表》,填表人:裘荣珍。

[2] 资料来源:椒江椒东越剧团1992年7月填报的《台州地区民间职业剧团基本情况表》《民间职业剧团演职员情况登记表》,填表人:尤招娣、周杨端。

[3] 资料来源:临海大田越剧团1992年7月填报的《台州地区民间职业剧团基本情况表》《民间职业剧团演职员情况登记表》,填表人:张其。

年开始关注民间戏班时,双方对戏班的理解存在非常之大的距离。在文化部门看来,任何一个艺术表演团体都应该像他们一直以来所管理的国营剧团那样,主要由那些拥有经政府行政序列认定的"专业技术职称"的演职员组成,至少应该有,或可以有一些"三级演员以上"职称的演职员;而在民间戏班的心目中,所谓几级演员之类的"专业技术职称",完全不在他们的戏剧观念与艺术视野之内。实际情况也是如此,民间戏班的演职员没有几级演员或演奏员之类的职称,也不需要评职称,这一现象仍然是习惯于以国办剧团的思路观察民间戏班的人们所不易理解的。1990年代中期,部分热心于为民间戏班"正名",为戏班的演职员"提高社会地位"呼吁的专家,曾经提出要允许给这些民间戏班的演职员评定专业技术职称;并且,这一想法已经在一个半官办的剧团里实施了。但是,这样的职称,和戏班的运作当然不会有任何关系。至于温岭新街越剧一团在表二演职员"政治面貌"一栏,所填均为"良好",更体现出填表人对官方政治话语十分陌生。[1]

至于表三的"演出分成总收入"一栏,则说明当时文化主管部门对民间戏班的运作方式并不了解。长期以来国营剧团在剧院演出时,往往采取先与剧院方面商定一个分配售票收入的比例,演出结束后按此比例与剧院方面结算的方法,因此,政府在统计剧团收入时,所用的称谓一直就是"演出分成收入"。殊不知民间戏班根本就没有所谓"分成"一说,农村演剧,绝大多数都实行包场制,而演出方也并不出售门票,无所谓收入,也就无从与戏班"分成"。

当我解读这三份表格,并且由表格的设置,指出当时台州文化主

[1] 按照规范的填表方式,演职员的"政治面貌"这一栏,如果该对象无"历史问题"应该填"清白",如果有并不严重的历史问题并且已经核查清楚应该填"清楚",如有"重大历史问题"应该如实填报。按照另一种规范,该栏是填"中共党员""团员",参加某民主党派的则填上所加入党派,或者填"群众"。

管部门对戏班实际状况还十分陌生时,并不敢存任何轻薄之意。这三份表格已经是不可更改的历史,哪怕是其中的错误,也有无法忽视的意义。而且我还想指出,即使是在八年后的今天,当我自以为对台州戏班许多细节的了解,甚至已经远远超过当地文化部门的主管人员时,我还是清楚地意识到,这份统计表格至今仍是了解台州戏班的历史与现状最重要也最精确的文献。到目前为止,我们还找不到一份更好的、更详尽的表格,能让我们更真切地感知台州戏班。

更何况对民间戏班的陌生与忽视,并不只发生在 1992 年的台州地区,更不止于台州文化部门。直到现在,全国还有相当多的地区,完全漠视民间戏班的存在,甚至将它看成一种异己的力量。但是我也相信,就像台州文化部门对民间戏班的认识,也存在一个从逐渐了解到逐渐认同的过程一样,各地戏班的存在本身就是一种无言的力量,只要它被允许存在,就终将得到世人的正视与承认。

二、"三管一导"

1992 年 9 月,台州地区文化局召开全地区首次民间职业剧团管理暨现场经验交流会,次年举办首届地区民间职业剧团调演,这既是我开展台州戏班研究的起点,实际上也是台州地区文化部门开始正视戏班的存在,探索管理、引导戏班的正确途径,并且越来越多地从肯定的角度,研究与开展民间戏班的工作的起点。在 1998 年 6 月举行的浙江省全省文化工作会议上,台州市委市政府的汇报题为"正确引导,积极扶持,提高品位,促进民间职业剧团健康发展",表明台州市政府将本地区民间戏班的发展,以及政府对他们的管理引导工作,作为该市近年里文化领域最有成绩的工作。

1993 年以来,台州地区/市几乎每年都举办民间戏班调演、汇演活动。至今共组织过各级调演、汇演活动达三十多次。其中特别重要的一点是,类似的多次调演、汇演,基本上是按照民间戏班的演出形式进

行的，文化部门总是会找一个村镇作为演出台基，连续数日的演出均由村镇担任组织工作，并将这一演出活动与村镇的民俗活动结合起来。这样的演出基本上都是广场演出，使之官方色彩尽可能弱化，并且尽可能融入当地民众的生活之中。坦率地说，举办这样的活动，并不是从一开始就得到各地戏班的充分理解的，在最初的几年里，参加这些调演、汇演的戏班中，还有部分是抱着为文化局演出的想法前来参加的，按我所了解到的情况，他们只是碍于文化管理部门的面子，勉为其难地参与这种必然会直接影响他们演出活动的调演、汇演。因此，为鼓励戏班参与类似活动，台州文化部门还特别规定，凡是在地区/市文化部门组织的调演、汇演活动中得奖的戏班，可以免去当年甚至未来三年的演出管理费。虽然减免的这笔管理费，并不足以补偿戏班参加调演活动而遭到的直接损失，但是这毕竟也算是文化主管部门的一种姿态。

最近两三年，情况发生了根本变化。在各种调演、汇演活动中获奖的戏班，因社会影响与知名度迅速提高，往往戏金也迅速上涨而获利明显，戏班参加文化部门组织的活动的积极性也有所提高。除了文化部门自己组织的活动，台州市文化局还数次推荐民间戏班参加诸如"浙江小百花越剧节""全国映山红民间职业剧团调演"等活动。即使是在市内组织的大型艺术活动中，民间戏班也一直在其中唱主角。这些活动的顺利开展，与戏班对文化部门组织的调演、汇演活动的态度转变，不无关系。戏班也往往会把在这类活动上获得奖励，作为证明自身演出实力的广告。曾经代表台州参加"浙江小百花越剧节"并获奖的玉环海花越剧团和温岭友谊越剧团，他们一直把这一荣誉作为戏班的骄傲。路桥实验越剧团团长丁宝久的名片上，用三分之一篇幅写着：

　　　96年参加市调演
　　　演出二等奖、伴奏奖

98年市调演

演出一等奖、伴奏奖

99年市艺术节：金奖

 在温岭青年越剧团的演出协议书第一段则写着"本团拥有台州市专业剧团一流的演出队伍及电器音像设备，1998年台州市戏曲调演赛荣获演出奖、伴奏奖、导演奖，我团多次参加地、市举办越剧节调演，荣获多次奖励。1999年10月我团被邀参加在嵊州市举办的中国民间越剧节，荣获优秀特别奖，受到越剧界同行一致好评。11月在湖南长沙市参赛中国'映山红'戏剧节，荣获银奖。我团在省内外观众心目中具有较高地位及影响……"。

 通过这样一些活动，台州文化部门对民间戏班的运作与演出情况的了解程度显著加深了，而政府的管理，也步入一个比较理性的阶段。台州市文化局提出的"三管一导"管理思想体系是其中最有代表性的结果，这个体系包括以下内容，"加强政府部门的行政管理、行业组织的自我管理和社会舆论的监督管理，并坚持正确的导向"。[1]1995年和1997年，台州市文化局还两次组织"文化市场管理与建设"理论研讨会，《台州社会科学》1997年第6期推出"台州市文化市场管理与建设论文专辑"，包括多篇关于民间戏班的研究文章。

 台州市所属各县、市、区文化部门在民间戏班的管理引导工作中，并不完全平衡，这与各地民间戏班的数量、演出市场的规模都有一定的关系。由于台州东南一带是戏班最多、演出最多的区域，温岭市就成为组织民间戏班的活动最多的县市。一份温岭文化市场管理办公室

[1] 丁琦娅：《完善"三管一导"体系，繁荣发展文化市场》，《台州社会科学》1999年第6期。

的会议记录提到，温岭市文化市场管理办公室每半年都要召开一次民间戏班的团长例会，要求每个剧团一定要参加。在 2000 年 4 月召开的一次剧团团长会议上，文化局提出的 2000 年民间职业剧团工作思路包括以下内容：

一、召开半年一次的民间职业剧团团长的例会，主要学习有关法律、法规知识；把上级有关精神传达到每个团；对演出市场出现的新情况、新问题进行及时分析研究。

二、组织一次全市性的民间职业剧团调演，把我市优秀的剧团剧目不断推向地、省、全国，以取得更大成绩。通过调演提高剧团整体演出水平。

三、通过对民间职业剧团主要演职员角色培训，改进演职员素质，推进演出质量的提高，进一步繁荣发展我市的演出市场。报名时，采取自愿和指定相结合的方法。[1]

由此可见，即使台州戏班完全是在一个自由和开放的市场环境里，自主地生存发展的，文化部门可以做的工作还是很多。比如温岭市文化局正在考虑的对演员进行艺术培训和考核考级工作。1994 年，我曾经实地考察过台州市文化局办的一次演员行当培训班，据了解，此后台州市或所属县、区、市也曾经办过类似的培训班，请台州本地的一些老演员，向主角演员们传授表演与演唱等方面的技巧。但这样的活动不易开展，它还存在一些现实的困难。其中最不能忽视的，就是戏班的老板与演员之间对这种培训各种不同的反应。对戏班而言，假如

[1] 资料来源：2000年4月18日温岭市民间职业剧团团长会议记录，温岭文化局朱华提供。

完全由他们出资培训演员，似乎是有其为难之处。毕竟戏班的演员是处在经常性的流动中的，经过培训提高了表演能力之后的演员，很可能很快跳班，老板为培养支付的费用，并不能得到可靠的回报；而演员们自己，也很少会自己报名来参加这样的培训。并不一定是演员们不重视这样的培训，而是由于演员与文化部门之间似乎还没有建立直接的联系，虽然作为一个个体演艺人员，她们本该直接了解文化部门对她们的要求，她们的权益也应该得到文化部门的保护。但看起来，戏班的老板仍然是文化部门与演员之间现实存在的中介，而政府文化部门的意志要达到演员层面，仍然需要通过这一中介。因此，甚至会有演员自己想参加培训班，却因老板阻碍而不能成行的事件发生。

但即使有这些困难与障碍，1992—1997年，台州市仍然先后举办了各种形式的团长、导演、行当培训班四十九期，受训人员达到一千五百多人次。[1]

台州市文化部门对民间戏班的重视与管理，与各地的同级与上下级政府相比，无疑是十分出色的。但我也不想讳言其中的偶然因素。客观地说，台州市文化部门对民间戏班的重视，也有一个很微妙的背景。那就是1990年代以来，台州的国营剧团每况愈下，尤其是没有一个地区/市直属的艺术表演团体，这使得地区与后来的市政府文化局，不需要像其他多数地区的行政部门那样，将主要精力用以处理国营剧团层出不穷的麻烦，以及为剧团争取各种各样的政府奖而费尽心机。因此，台州的文化局不至于像其他地区的文化局那样成为戏剧局甚至获奖戏剧局，才有可能以较轻松的心态，关注着兴衰成败与地方财政没有什么牵涉，创作与演出状况与部门负责人的职务地位也没有多少直接关联的民间戏班。他们对民间职业剧团的管理与引导，固然

[1] 丁琦娅：《台州民间职业剧团现状》，1998年4月。未公开发表。

是很重要的一项工作，可惜他们工作努力与否，并不像每年通过大量财政拨款养着国营剧团的市县政府那样，直接影响着每年当地戏剧创作与演出的成绩，因之也就缺乏足够的动力和成就感。能够历时数年、持之以恒地关注、培育这里的民间戏剧演出市场，还要归于社会与媒体对台州民间戏班长期不间断的关注，以及地方政府文化主管部门的责任心。

三、禁戏以及处罚

在台州从事田野研究期间，曾经多次遇到过有关禁戏的问题。

1950年代初，各地曾经有过不可胜数的禁戏令，但是最后文化部特地发文，规定禁戏的权力只能属于中央，地方无权任意禁戏，而文化部明令禁止演出的，只有二十六个剧目。

1957年5月17日，文化部发布《关于开放"禁戏"问题的通知》，宣布对上述二十六出"禁戏"解禁。解禁令并没有真正得到执行，政治局势就发生了根本变化，从反右直到"文革"，越来越多的传统剧目和创作剧目被禁止演出。1980年6月6日文化部下发的《关于制止上演"禁戏"的通知》重申各地必须严格执行1950—1952年间中央明令禁演二十六出传统剧目的决定。[1] 这就是最近的一份有关传统剧目演出的官方文件。

因此，如果说这份通知仍然有效，那么文化主管部门禁戏的标准，就只能依据这份通知。但这只是一份原则性的文件，而且已经时日久远，戏班犯禁时应该如何处罚，都需要由当地文化主管部门决定。

有关戏班演出禁戏的情况，现在已经很少见了。据我所知，台州

[1] 1949年以来禁戏的曲折历程，可参照我最近的研究，见拙作《中国：禁戏五十年》，《小说家》，1999年第3期；《近五十年的禁戏》，《二十一世纪》（香港），1999年4月号。

文化部门对禁戏的管理,一直是非常严格的,这也是此地文化管理部门对戏班唯一的刚性要求。一些县市的文化部门甚至在基层安布了眼线,请他们协助督查戏班的演出情况,一有演出禁戏的现象即可向文化部门汇报,以便予以处罚。但是我翻检了台州市以及所属几个县区的文化主管部门2000年以前的行政处罚情况,没有发现有对戏班演出禁戏进行处罚的案例。倒是每天都有很多外地来的歌舞团,经常因违规在大棚或剧院里表演脱衣舞,而受到行政处罚。这些歌舞团的流动性比台州的戏班更大,一般每处只演一场,随即迅速改换台基,因此管理难度更大,让文化部门十分头痛。

在文化部门的管理过程中,对戏班进行处罚的案例虽然不多,也并非没有,我所了解到至少有以下几起事件。

某次在台州与戏班老板交谈时,一位性格十分开朗的戏班女老板,对我讲过她经历的几次处罚。其中一次,是路桥麻铺山头庙请她的戏班演出三天。每一晚开锣不久,演出就受到公安的干预,原来是因为山下某小学里正在办歌唱晚会。由于戏班演唱地点距小学不远,地势又较学校更高,演戏的锣鼓声传到歌唱晚会。地方政府领导十分不满,以当晚该地已经戒严为由,要取消戏班的演出许可证。几经解释检讨,仍然难以过关,最后还是停止演出并罚款了事,她说,直到现在她对这件事还心存不服。

这位班主还提到另一件在路桥演禁戏被罚的事例。她说当时她们演的是连台本戏《风月梦》,这出戏本来是男旦演的,在当地一直被禁。《风月梦》又名《游四门》,戏中最吸引人的情节,是女主角在奶头上挂秤砣游四门,堪称一绝。现在仍有一些戏班能演,而且也仍然是非常受观众欢迎的剧目。当时她们是在一个规模很大的庙会上表演,一推出这部连演七天的《风月梦》,周围有五台戏都没有人看了,观众们都跑到了她们这里。为了这出戏,她被罚款一千六百元,这在当时是个相当大的数字。不过她说,她们戏班的名气就是靠这一千六百块

钱挣来的，从此以后，她就一直在路桥演出，这一带的戏路完全打开了。另一位戏班老板也提及她们曾经因为上演《游四门》受罚二百元的经历，她认为此次受罚，主要是由于同行之间互相拆台，和她过不去，才有这样的结果。在戏班里，演员们经常半开玩笑半当真地对我说，一定要看一次老板娘演的《游四门》，她们对老板娘演这出戏一致给予相当高的评价。

温岭市文化局早在1994年的一份报告中，也提及类似的一个例子。报告叙述该县某戏班一次在渔区箬山镇某山岙里演戏，"当地有人要求他们演《刁刘氏游四门》（即《风月梦》）这一侮辱性的戏，并以扣压戏金相威胁，该团虽变换了一些手法但出演了。我局闻悉后，责令检讨并予以经济处罚，处罚方感到冤屈，于是我们就帮助他们剖析情况，说明所产生的不良社会效果，不仅使对方感到该罚而且表示今后无论遇到怎样的压力决不演坏戏，此后就再也没有发生过类似的情况"。[1]

《风月梦》（《游四门》）并不在文化部明令禁止演出的二十六出禁戏之列，而且为了防止禁戏范围无限膨胀，文化部还明令禁止地方援引这二十六出禁戏的例子，擅自禁演一些看似与这二十六出禁戏相同或相似的剧目。由此看来，《游四门》是否应该禁演，还不无可商榷之处。但由于台州各地一直将它作为禁演剧目，而且戏班也都知道政府的这一规定，因此，因演出该剧而受处罚，戏班也不敢过分抱怨。只是尽管有这样的处罚，《风月梦》却仍在台州演出。至于这样的演出究竟是否造成了什么实际的不良后果，对社会结构与道德秩序产生了多大的实际损害，显然还从未有人想过要进行客观公正的评估。

禁戏问题本来应该是很简单的，但在实际操作过程中，却容易越

[1] 温岭县文化局：《辅导获感情，情中得管理——关于我县民间职业剧团管理工作的汇报》，1994年1月20日。温岭市文化市场管理办公室提供。

禁越复杂。在台州有关民间戏班的一次座谈会上，我曾经就禁戏问题做过一个比喻，我说政府禁戏应该像用高压线围一条电网，向戏班明确指出哪些戏在此网内，不管是谁只要触网，就必死无疑。正因为触网很危险，绝对不允许碰，这个网就应该围得尽可能小。政府应该只禁那些非禁不可的戏。同时，政府也应该相信观众的辨别能力，相信民众在自由选择过程中，会逐渐提高自己的审美欣赏水平，假如没有这样一种基本的信任，总是想越俎代庖，代替民众选择，结果就会适得其反。我想，在新的社会背景下，尤其是电视作品的性描写程度已经远超过任何一个文化部门曾经下令禁演的剧目的背景下，重新思考禁戏问题，让戏班再次明确政策的底线，可能确有必要。

四、官方与社会评价

台州戏班的存在以及它的生存演出形式，决定了它必然会在台州民众日常生活中，占据相当重要的地位；它与民间信仰以及祭祀的关系非常之密切，由此也得以成为深刻融入当地民众精神生活中的一个重要因子。那么，台州戏班在政府与民众心目中，究竟拥有怎样的社会形象，从整体上看它得到的艺术评价究竟有多高？这是研究台州戏班的现实状况核心的问题之一。

台州地区的戏班数量众多，而且也受到地方政府的重视。这种重视使戏班的老板和演职员们与地方政府的关系更加密切了，无形之中，当然提高了他们的社会地位。但是，无论是在演出地，还是在戏班内部，对这种戏剧表演团体的认同程度都不高。从它本身所得到的社会评价看，它仍然处于非常边缘的境地。

台州的戏班普遍不在封闭性的营业性场所演出，由于它与庙会的密切联系，演出始终是祭祀这类公共性活动的一个组成部分，所以几乎总是在开放性的场所演出的，或者即使是在封闭性的场所演出，演出本身也是开放性的。因此，它是一种广场艺术，而非剧场艺术。广

场艺术与剧场艺术对表演者本身的要求并不相同，比如说，对表演本身精致程度的要求，就会有明显的差别。由于剧场内的表演，戏班与演员是与进来欣赏演出的每一个个体发生直接的经济关系的，而在广场，情况与此完全不同：一方面，戏班与演员并不一定要与欣赏者个体发生直接的经济关系；另一方面，广场的开放性也决定了其中会有相当一部分观众，有可能是处在流动过程中的。而相对于这样一批观众而言，演出的质量，尤其是表演过程中那些细节，可能并不重要。

剧场艺术更能促使戏班提高艺术表演水平，应该是一个相当合理的结论。其实就是在宋元时代，在这类开放性的演出场所表演的戏班，也不如在封闭的剧场内演出的戏班那样受人尊敬，周密说到当时的戏班时，也说"或有路歧不入勾栏，只在耍闹宽阔之处做场者，谓之'打野呵'，则又艺之次者"，[1]看起来，即使是在中国戏剧诞生之初的宋元时期，流动性的戏班也不如坐唱班那样受尊敬。但需要说明的一点是，现在戏剧的广场演出，与数十年前甚至更早的时代，已经发生很大变化。现在已经基本上没有几十年前还非常流行的赌博戏，在我的青少年时代，经常听长辈提及农村演剧时在戏台下摆放数张赌桌，借从赌资中抽取一定比例用以支付戏金的往事，在那样一种环境里，戏剧的演出质量之不受重视，是可想而知的。现在演戏的场所，也不再像宋元年间那样，是各种娱乐方式集中的勾栏瓦舍，广场演出虽然是开放的，也总是会有小摊小贩在台下摆置各种食品摊，但舞台上的戏剧演出已经无可怀疑地成为广场活动的中心。现在台州戏班的演出样式，甚至要比起宫廷演剧更接近于纯粹的艺术表演。这些变化，都使得广场演出对戏剧表演水平提高的负面作用，被限制在一个较低的水平。

[1] （宋）周密：《武林旧事》。

因此，始终在广场环境演出的戏班未能获得与它目前的特殊存在方式相适应的评价，多少是由于历史的惯性。

当然我们也必须承认，戏班从 1950 年代中期以后，就没有被政府当作正规的，或者说体面的、被正式认可的营业性戏剧演出团体，更不用说受到政府的支持与鼓励。我们可以通过对政府剧团数量统计报表的解读，非常明显地看到，民间戏班一直没有被视为与国营、集体所有制剧团具有同样地位的戏剧表演团体，因此，它们的存在以及社会身份是可疑的。实际情况也是如此，从 1950 年代以来，民间戏班一直被看作戏剧领域的一支异己的力量，始终是政府部门认为需要加以控制与限制的对象。这一观念对戏班以及民众心理上的影响是深远的，并不会因台州市文化部门短短几年的努力而彻底改变；更何况即使在台州文化部门内部，对戏班的偏见也仍然存在于相当一部分人的脑海里。[1] 这就决定了在社会的天平上，戏班始终处于一个很不利的位置。

如果说政府部门对戏班事实上存在着的负面评价，既有意识形态层面的原因，也有艺术观念层面的原因，那么，农村一般民众对戏班的评价，则更多地受到历史的影响。农村依然流行着"一不可学戏，二不可学剃"的说法，虽然"学剃"即剃头业，近年里已经普遍改称为"美容美发"业，从原来简单的服务衍生出一系列新的内容，不仅从业人员多数从男性改为女性，而且也早就因为受到色情业的渗透，成为一个获利颇丰的行业。但是，戏剧表演行业仍然基本上保持着它

[1] 某位曾经长期担任演出管理工作的县文化局前领导，三次以上提及他道听途说的一个有关戏班老板生活糜烂的事例，以证明对戏班应该加强管理，对戏班老板应该加强教育。当我希望进一步了解这一事件的准确出处以及细节时，他的回答却令我十分失望。他说是听人讲的，但太多年了，忘记是谁讲的了。我通过认真的、多方面的考察，最后证明此事纯属子虚乌有。这里我想通过此例说明，人们总是趋向于相信他愿意相信的事情，并且会很自然地放松评价这类事件的真实性尺度；久而久之，偏见也就在不知不觉中影响了人的判断力。

的本来面目，即使是在台州地区并没有出现大的变化。

官方与社会对戏班的负面评价，必然会在相当大的程度上，影响并且体现在民间戏班的演职员的自我评价之中。

假如从民间戏班普遍演出的"路头戏"这个角度看，民间戏班的演职员们自身普遍认为路头戏是一种比较粗糙的形式，在与外界言及时，总是自觉不自觉地表现出某种程度上的自卑感。在提及路头戏时，他们自身也总是认为不如剧本戏，尤其是不如剧本戏那样规范。在他们看来，观众开始渐渐喜欢剧本戏，正反过来说明他们以前习惯表演的路头戏是低水平的、低层次的戏剧。演员们这种价值观念的变化，确实非常明显。但这种价值观念的变化，与其说较多地受到观众趣味变化的影响，还不如说是主要受到了国营剧团，以及文化主管部门指导思想的影响。

民间戏班现在仍然被一些人称之为"野鸡班"，简称"野鸡"，以区别于被称为"专业剧团"的国营剧团。戏班则自称为"业余剧团"，政府一般仍沿用20世纪50年代剧团国家化之时，为使这些剧团区别于城市中长期在剧场演出的剧团而用的"农村职业剧团"这一称呼，也有时简称其为"职业剧团"。从一般戏班自身的角度看，他们对"野鸡班"的称呼相当反感，认为这一称呼有侮辱的意味，带有明显的歧视色彩，却能够基本认可"专业"与"业余"的差别。自称为业余剧团，希望能达到专业剧团的水平，仍然是民间戏班的努力方向。而事实上农村观众在评价民间戏班时，也经常会把"专业剧团"作为衡量的标志，遇到好的戏班，会称其"像专业剧团"。有个微妙的旁证——温岭青年越剧团的合同书上开头第一段就是："本团拥有台州市专业剧团一流的演出队伍及电器音像设备"，[1] 而我所遇到的那些希望了解

[1] 温岭青年越剧团提供格式文本"演出协议书"。

戏班真实定位的戏班老板和演职员们,也都会很认真地询问:"我们的剧团和专业剧团比比怎么样?"

在台州渔村和农村,对专业剧团的认同程度,仍然不可比拟地高于民间戏班。在到达寺基沙的第一天,我在天后宫舞台的台口上方看到一条残留的标语"热烈欢迎杭州越剧三团首次来我村演出"。这幅标语显然是一年前挂在这里的,时过一年以后红纸已经破损。它之所以引起我的兴趣,是因为我希望知道,为什么寺基沙会专门写这样一幅标语挂在杭州越剧三团演出的舞台上方?为什么当路桥实验剧团到来时没有受到同样的礼遇,没有换上一幅新的标语?这一现象是偶然的,还是带有普遍性?联想起我初次到青年越剧团,戏班也为我贴了一条标语"欢迎上级领导前来视察",寺基沙用标语欢迎杭州越剧三团,可以看成由于杭州越剧三团拥有国营剧团的官方身份,使得当地试图以对待官方人员所需的交往方式,使之得到特殊的礼遇,就像戏班一开始会误以为我来到这个戏班带有官方色彩一样;不过我们还是应该看到,这里仍然存在对国营剧团与民间戏班的不同态度。更直截了当地说,村庄里的人们看待国营剧团和民间戏班的眼光是不同的。假如说他们面对国营剧团,多少还会自然而然地生发出仰视的感觉;那么面对民间戏班时,他们多少还是会表现出某种程度的俯视的心态。

在村庄里比较富裕时,他们会把请国营剧团唱戏看成一件令人感到骄傲的选择,寺基沙村的老人们就声称他们以前每次演戏,请的都是国营剧团,听起来多少有些炫耀的意思在内。就在2000年上半年,温岭泽国请了杭州越剧团来演出,每场的戏金是一万两千元,还要负责剧团的食、住、行;富阳越剧团即杭州越剧二团的戏价一般是四千多元,在岙环曾经高到七千五百多元;嘉兴越剧团在温岭横峰影剧院演出时,戏价是五千三百元,演员队伍并不整齐,又是在剧场演出,只好把戏票发到各村的老年协会。这些现象都让民间戏班感到很不服气。

1998年,台州市文化局在温岭横峰举办"台州市民间职业剧团建设研讨会"

温岭著名的演出经纪人陈伯梓认为,国营剧团与民间戏班的演出水平正在逐渐接近。而且他认为,农村欣赏戏剧演出,会比较重视一些外在的因素,比如说服装要新要齐,并不一定质量多好,这样,由于民间戏班的优秀演员在台上用的都是自己的服装(私彩),保管得比较好,就较易于吸引观众。同时,观众希望戏班的灯光、乐队都要好,虽然民间戏班的乐队一般比不上国营剧团,但是就灯光而言,现在那些好的戏班,装备已经超过一般县级剧团了。陈伯梓已经是个"方外之人",他已经没有了官方身份,而作为一个演出经纪人,有可能更客观地看待戏班。

第二章

戏班的构成与生活

我们可以有保留地认同台州市文化主管部门的统计数字,将台州民间目前拥有的七十八个戏班,作为研究与考察台州戏班的基础。我们将会看到,这里的戏班虽然数量众多,但它们的内部结构形态与生活方式是大致相同的。这些结构形态是在戏班数百年历史过程中形成的,而台州戏班以民间的集体记忆,为我们保存了这些历史的足迹。

第一节　戏班规模

一、基本格局

戏班的内部构成,基本上大同小异。一般为二十五至三十人,偶尔也有些戏班人数超过三十人。椒江市文化市场管理办公室上呈台州地区文化局的一份"台州地区民间职业剧团1993年上半年基本情况统计表",列举的各戏班人数为:

椒南越剧团：26人

椒东越剧团：34人

东山越剧团：28人

洪家镇越剧团：28人

椒南新峰剧团：26人

椒渔欢乐剧团：23人
水陡越剧团：30人
村浦越剧团：28人
椒江百花剧团：28人

戏班所有人员，分为演员、后台、杂役三部分。

演员或称前台，是戏班最核心的组成部分。台州戏班通例，每班演员一般为十五至十八人，分为各种行当。越剧从1920年代中期以后，就形成了所有角色均由女性扮演的剧种特色。1950年代女子越剧受到批评，遂有政府主导的越剧男女合演的尝试，从演出市场的情况看，这样的尝试并不成功。至少在台州，戏班里所有角色仍然都由女性充任，仍是典型的女子越剧。要说在台州的七十八个民间戏班里完全没有男性演员，那是不确切的，我自己就见到过数位男性也在戏班里担任演员，但这样的情况无疑是例外，而且是极少的例外。男性在戏班充任演员，主要是出于某些特殊的个人原因，而在有男性演员时，戏班或许会以之来补充女性演员表演能力之不足，尤其是由他们表演女性演员难以完成的一些武打动作，虽然也不无价值，但多数戏班都不会刻意为了这样的目的去寻找男演员，而且观众对男演员的认同程度也很低。

越剧是由嵊县一带的民间沿门唱书发展而来的戏剧样式，沿门唱书的主要题材是青年男女的情感纠葛，即使到它成熟为国内极有影响的大剧种，表演中最受欢迎的还是以小生和小旦为主的情感戏。民间戏班更是注重生、旦，因此，在所有角色中，最重要的是小生、小旦。戏班都有扮演主角的小生和小旦，称为"头肩小生"和"头肩小旦"，她们是戏班的台柱子。假如戏班指某个演员是演"主角"的，那么，她必定是头肩小生或头肩小旦。除了这两位主演，演配角的生和旦，就称"二路小生""三路小生"，旦角也可以此类推。

戏班里比小生和小旦略次重要的角色，是小丑，俗称"小花脸"。再次则是老生、花旦、大花脸、老旦等，像小花脸和老生之类重要行当，也可以有二路的配角演员。最后，则是龙套宫女。当然，这只是多数戏班的通例，不同演员在戏班里的真正地位，还要看她的演唱水平，以及受观众欢迎的程度。像友谊越剧团以前曾经有过一位很不错的小花脸，她演的《王老虎抢亲》风靡台州各地；这个戏班另一位老生则一直是戏班里的顶梁柱，她唱的《二堂放子》更令戏班引以为自傲，因此，这两个优秀演员的地位，与头肩小生、头肩小旦的距离并不是很大。

　　对各种行当的称呼，各剧种不一样，同一剧种各不同地区也会有细微的区别。比如年轻的男主人公，一般总是由"生"角担任，但是不同剧种，虽然多数都称之为"小生"，也有的剧种称其为"正生"。而女主角的称呼更显混乱。女主人公当然是由"旦"应工的，不过更具体的名称就不同了，像京剧，扮演端庄娴淑的千金小姐、大家闺秀的是青衣，或活泼生动或放浪泼赖的丫鬟之类身份较为低微的角色则由花旦扮演。另辟有一行"闺门旦"，大都是类于小家碧玉的少女之类的人物。台州戏班将扮演中青年女性主角的角色统称为"小旦"，与昆剧等剧种只称闺门旦为小旦不同；而要由花旦应工的角色则大致相同。近些年，越剧的一些大剧团已经习惯于将扮演中青年女性的旦角统称"花旦"，不管她演的是《梁祝》里的祝英台、《情探》里的敫桂英，还是《西厢记》里的崔莺莺或红娘，这种以花旦作为中青年女性角色的统称的现象，在中国戏剧界是很少有的，它既不是越剧传统的流传，也不为台州的民间戏班所采用。

　　提及台州戏班的行当，还有一点不能不注意，那就是戏班的传统毕竟有过一个不短时间的中断，所以对某些行当的称呼，难免会有一些混乱之处，同一个行当在不同戏班里的称呼可能会有很大的出入。下面是从仙居埠头戏班1992年填报的剧团演职员情况登记表里看到

的复杂的行当名称,顺序仍按原表格,只是其中删去了乐队人员:[1]

王瑶琴:小旦
丽华:小生
为娟:小花脸
彩珍:老生
美丽:副生
娅丽:花旦
金美:短衫
菊花:小旦
美飞:正生
珍美:长衫
西友:大面
五红:丫鬟
五妹:家童
秀美:小兵
小红:小兵

在这份名单里,像"副生"这样的称呼,戏班里是很少用的;而"丫鬟""家童""小兵",则都是龙套小角色,舞台上一上就是两个或四个,必须兼演,并无分工的可能与必要。

除了演员以外,戏班表演离不开后台。后台部分,首先是乐队,大体为五六人。分别为鼓板一人,胡琴二人,大锣一人,大提琴一人,

[1] 《台州地区民间职业剧团演职员情况登记表》,1992年8月7日,填表人,王跃琴。

由六位乐师组成的一个典型的乐队

笛子一人。除了鼓板、主胡、大锣这三位乐手之外,其他后台都可以兼奏其他乐器。琵琶、扬琴也是很常用的乐器,也只有在少数戏班是有人专任的,多为其他后台人员兼奏。有时还能见到低音贝司等,但已经是很少见的了。一共五六人的体制,基本上形成了一种惯例。有些戏班为了某个台基的特殊要求,会专门聘请某位乐师临时加盟,使乐队人数超出六人;有些场合,因某个乐师临时有事请假,乐队人数不足五人,但这些都比较少见,尤其是后台乐队少于五人时,如果不是演出方对表演的要求不高,就会引来非议。五六个人的乐队,是台州地区戏班最常见的格局。

　　后台所操乐器,鼓板是越剧传统的乐器,打鼓佬是后台的总指挥。他一般是左手掌绰板,右手击打木梆子,或者用鳖鼓,现在,早先的鳖鼓已经改用单皮鼓,但木梆子仍然在使用,究竟是用木梆子还是单皮鼓,就要看打鼓佬的习惯与爱好了。越剧早年曾经名为"的笃班",

电工负责舞台上的灯光、音响

是否就是因为鼓板互相配合发出清脆的"的笃"之声,亦未可知。鼓板自身就是一件很有魅力的乐器,除了要能够熟练运用这件重要乐器以外,打鼓佬还需要通过鼓板控制乐队演奏时文场的起止、速度,武场的牌子等等。因而,他确实是乐队的指挥,不过他不是手执一根指挥棒外在于乐队指挥的,而是身在乐队之内,自己操持一件特殊的乐器,以乐声作为乐队音响的灵魂,将整个乐队融为一体。鼓佬坐的地方叫九龙口,这个位置在戏台上是神圣的,其他演职员绝不允许坐在鼓佬所坐的地方。

后台乐器最值得讨论的是大提琴和贝司。在基本上由本土乐器组成的乐队里,大提琴和贝司这两种典型的西洋乐器,何以能很好地融入乐队里,并且与其他本土乐器构成和谐的和声?从 1993 年开始,

在我所考察过的所有台州民间戏班里，后台都有大提琴，有的还兼有低音贝司。由此可见，它已经成为台州戏班后台必不可少的一件乐器。我想，往常越剧戏班有龙胡，声音低沉，适合于需要低声部音响进入的场合使用，龙胡现在基本上已经不见了，而大提琴或贝司的音响特征，恰好与龙胡相近，故而能够替代龙胡的位置。从越剧演唱的风格，以及演员运嗓的方式而论，大提琴尚能作为衬托出低沉哀婉的曲调所蕴含的独特情感的适用乐器，贝司则纯粹只是用来加强曲调的节拍感，因而在伴奏时可用可不用，偶尔有戏班使用，也不见有多少突兀之处；而像小提琴那样清亮高亢的音色，怕是不适合托唱，它也就很难进入戏班的后台了。

　　后台除了乐师外，还包括电工一人，兼管灯光和音响。戏班有电工的历史并不长，也就是近十几年才出现。一方面是由于用电的逐渐普及，现在戏班所到之处，基本上都能用电灯照明了；另一方面，还由于近些年里戏班普遍重视音响器材的购置，从安置在台前的麦克风，到吊在舞台上方的"吊风"，到现在别在身上的微型无线话筒，器材的更新速度很快，就更需要专业人员负责控制。电工的工作范围很广，从到一个演出地开始接电源，接好舞台灯光音响，到演出的全过程中灯光音响的控制，以至包括演唱过程中播放一些事先录制好的音乐，都是他的任务；值台（检场）一人，他的责任，是为舞台表演准备好演出所用的砌末——各种道具与表演的器械，并且随时站在上场门，递给即将上场的演员。他还负责在换场时，甚至在一场当中移动舞台上的一桌两椅，以使这一桌两椅发挥它的多重功能。近些年里，受苏俄写实主义戏剧观影响，"值台"在演出中途上场搬动道具装置的现象，在国营剧团已经绝迹，然而在戏班里，它仍然继续存在，因此也就仍然需要专事负责这些工作的人员；大衣（服装）一人。戏班每到一个演出地，大衣师傅就要打开衣箱，把所有戏装摊开，尤其是把帽盔排列整齐，这样，他才能有条不紊地让每个演员上场演出时穿戴整齐。

每到一个新的台基,大衣师傅做的第一件事,就是给戏祖唐明皇烧香

场间换装,往往时间很紧迫,只有大衣师傅才能在最短时间内找到演员下一场需要穿戴的服饰,并且帮助演员穿戴整齐。

这些,都是戏班里与舞台上的演出直接相关的人员。1950年代之前,城市里那些规模更大的戏班里,有过一些类似经励科之类设置,台州戏班的构成讲求实际,类似与演出并无直接相关的人员,是不可能存在的。

二、实验剧团的花名册

我在田野调查中,请路桥实验越剧团的团长丁宝久提供他的戏班目前的所有演职员花名册,丁团长让他聘请到戏班担任主胡的温岭越剧团退休乐师陈其盈写了以下这个名单:

团长:丁宝久

演员:

小生组：陈玲凤、张瑛、王丽雅、姚金妃

小旦组：钱丽君、林莲花、汤月春、储乐云、张瑾、徐凌燕、方幼宝

老生组：储秀珍、王君珍、林萍

花脸组：余秋凤、朱小娟、裘雷芬

灯光、扩音：单伟江

装置、道具：李赛平

服装：芳芳

炊事、字幕：王明光

乐队：

司鼓：王明山

主胡：陈其盈

琵琶：李伟军

扬琴：杨珊

二胡、打击：许东城

笛子：江艺

大提：王有兴

解读这份花名册，可以使我们对台州民间戏班的基本构成，有更清晰的认识。需要附加说明的是，由于陈老师——戏班上下都尊敬地这样称呼陈其盈——长期在国营剧团工作，当他为我提供这份演职员名单时，自觉不自觉地运用了一些国营剧团常见的而民间戏班并不习用的词汇，前面那份1992年埠头戏班的名单可供参照，比如"服装"，戏班称其为"大衣"，客气的称为"大衣师傅"；比如"装置、道具"，戏班习惯称其为"值台"或"检场"，但在台州戏班里还是称其"值台"较为常见；还有"灯光、扩音"，戏班习惯称其为"电工"；尤其是"司鼓"，戏班都是称其为"鼓板的"。

戏班也不存在国营剧团常用的那种"小旦组"或"老生组"的观念，而且行当之间的区分，要比这更细。比如在"小旦组"里，汤月春的行当应该是花旦，储乐云的行当是正旦，张瑾是老旦，而徐凌燕和方幼宝还是学徒，她们平时主要是担任宫女。"花脸组"里，余秋凤是小花脸，朱小娟是二花脸，裘雷芬是大花脸，台州戏班里习惯称为"大面"，她们之间行当的区别实际是非常大的，而且都是一些很有讲究的行当，戏班内部的人，绝不会将她们混为一谈。

另外，"小生组"里，姚金妃实际上应工的行当是"百搭"。台州戏班里都有"百搭"这个行当，这是一个说起来很重要但又绝不会特别受到重视的行当，它一般是由会戏较多、表演能力较强，然而又因某种局限而不能担任主演的老演员充任。戏班里需要百搭，是由戏班有限的人数决定的。即使行当再齐备的戏班，也会遇到某些剧目需要多个生行或旦行的角色，而戏班固定的演员又不敷安排，在这种场合，某些角色就需要由其他行当的演员来兼演。比如越剧舞台上常演顾锡东编剧的《五女拜寿》，台州农村也很喜欢这部吉庆戏。不过它的困难在于人物众多，剧中有名有姓的小生、小旦各有六个，没有任何一个戏班有可能排出这样的演员阵营。演员不够也有办法，只要她们不在同一场出现，某几个人物就可以由百搭担任。所以每个戏班里都需要一两个百搭，我认识的温岭青年越剧团的金利香，就是这样一位百搭，由于她会戏较多，又很少有机会被派任主角，戏情有需要时，只要她有空，各种配角都会让她来出演，往往一个晚上要时而演女，时而演男，甚至一晚改换多次。一般的演员只需要会自己所应工的那一行的身段与剧目，百搭则需要掌握几个行当的表演技巧，熟悉更多的剧目。如果说一般行当的二路、三路演员还不算难找的话，那么真要找一个称职的、表演水平高的百搭，对几乎所有需要她扮演的角色都能胜任的，实在不是一件容易的事。

像以上几个戏班，算是台州地区最成规模的戏班，更多的班子由

温岭青年越剧团的百搭金利香。在后台,两位喜爱她的中学生开心地与她合影

二十多人组成,其中乐队五人,演员十二三人。行当也基本上齐备,有能力演各种戏目,只是兼演的情况较多。但即使是像上述三十人左右的戏班,仍然需要一些演员兼演多种角色。

三、小班

台州戏班一般都是上述由二十五至三十人组成的,它们都是一些成规模的、按照历史留传的行规组建并生存发展的戏班。不过我们还要提及一种新起的现象,那就是各地最近出现的一些"小班"。

我在台州考察时,并没有直接相遇小班,只遇到一位前来帮助戏班联系戏路的中年女性,她给我的名片上写着"龙泉越剧团(小班)团长顾问"字样。但通过我遇到的曾经在小班里演过戏的几位演员,以及演职员们对小班的谈论,仍然足以大致了解小班的情况。

据了解,小班的规模要比正规的戏班小很多,它大致是十人左右

的规模。最小的小班,只需要五人,分别为小生、小旦以及专门担任配角的演员各一人,乐队二人。像这样规模小到五人的小班,与正规的戏班组成与功能都完全不同,这样的小班,多数情况下都只是受雇为在葬礼上守灵的人们唱戏,以让他们消磨难挨的长夜。近年来,台州、温州一带在操办葬礼时,都会请一个铜管乐队来奏乐,而在温州,为葬礼延请的娱乐活动更为多样,其中就包括请小班演戏。在这种场合,小班一般只是在丧礼前夜唱一夜戏,多为"十八相送""盘夫"之类的只需要两个主要演员对唱的对角戏,第二天一早,按例他们还需要随铜管乐队一起为死者送葬至墓地,甚至还需要与死者亲人一起哭丧。

实验越剧团的小旦王丽雅曾加入过与台州相邻的绍兴一带的小班,她为我提供了有关绍兴小班的详细情况。王丽雅最早曾经是嵊县越剧团的演员,在 1990 年代初嵊县越剧团濒临解散的低潮时期,调出剧团。最近几年重新回到舞台上,对在绍兴的小班里演戏的经历,有很美好的记忆。她说她加入过的绍兴小班,都由十人左右组成,这样的小班,一般是六七个演员,两三个后台乐队。小班的流动性比起台州一带常见的三十人左右的戏班更强,往往是每天换一个演出台基,而且极富绍兴特色,夜里就在乌篷船上睡觉,白天则流动唱戏。小班最有特点的地方,是他们都随身带着一套简单的舞台装置,每到一地,就搭起自己带的小戏台,在这个小戏台上演出。小班形成自带戏台的习惯,首先是由于他们的戏路与一般的戏班不同。小班不演老爷戏,主要是在婚嫁吉庆、老人寿诞之类的场合演出,或者干脆就是几位中老年人兴之所至邀请他们演出一场,以家庭演出为主的背景,决定了他们不可能在一村一地连续演出太长的时间。实际上按王丽雅所说,小班总是在一处只演出一场。村庄寺庙可以为演三五天戏搭一次台,家庭却很难为演一天戏搭一次台,因此,自带戏台能免去邀请方为一场戏搭台的麻烦与花费;其次,也是由于小班与一般的戏班在演出形式上的不同。由于小班的人数少,演的也大都是人物关系比较简

单的剧目，尤其是两个主演的对手戏，以及一些以唱工做工见长的剧目，所以，完全可以在比较小的戏台上演出，而只有非常简单的小型戏台，才有可能随戏班携带。

在台州一带也有类似的小班，它比较接近于绍兴一带的小班，由于风俗习惯上的差异，像温州那类专为丧葬服务的小班在台州是无法生存的。按这样的推论，这里的小班也由十人左右组成。目前所知的情况，只是台州温岭一带有些未经登记的小班，有扮唱的，还有一些是清唱的，倒也有它一定的市场。有关台州小班具体状况的实证材料，还需要进一步考察搜集。

谈及小班时，戏班里的演职员对小班的评价存在明显的两重性。

如果从表演水平层面上看，一般戏班里的演职员并不认同小班。提及小班，江志岳和颜月仙异口同声地用"这种戏我们唱不来的"表达他们的批评，他们认为像小班这样甚至只是在两张床大小的台上表演，是很难演出好剧目来的；有时一个演员同时又要演小生，又要演小旦，同时，他们对于小班类似于唱堂会的演唱，也颇有微词。在一般人看来，去小班唱戏的人，多是因为找不到合适的戏班，又愿意唱戏，只好在小班将就着。

然而，在提及收入与分配时，戏班里的演职员们意外地对之评价很高。这种评价是有具体所指的，那就是小班的分配模式与一般成规模的戏班完全不同。小班更类似于合作社或共和班，班里所有人不分角色大小，收入基本上是按人平均分配的。小班所获收入，除了会给班主自己留出一个不大的份额，抽出班主提供的衣箱及随团自带的一个小台的租金，并且为文化管理部门留下5%的管理费，其余就全部分掉，而且关键之处在于他们总是在演出第二天就分钱。因此，一些经常被班主赖钱的演员，会感到在小班演出，在收入上更有保障；而且按人分配的方式，也免去了相互之间诸多因工资高低产生的矛盾。

小班的出现，究竟意味着什么，现在还未能有定论。从积极方面

看,它以较低的成本,扩大了戏剧的受众面,同时由于它以演闲戏为主,就使戏剧过于依赖老爷戏的现象有所改观;从消极方面看,它限制了戏剧的表现对象,降低了戏剧表演水平,同时,平均主义的分配方式,固然能够在演职员对戏班老板缺乏足够信任感的状况下,使演职员们心里更为踏实,但是这种方式在确保了演职员的收入的同时,却不利于通过分配上的明显落差,以实现对人才资源的市场化配置,促使演职员们努力提高演艺水平。

第二节　班　主

一、班主都是爱戏人

戏班是由班主投资兴办的,从理论上说,任何人只要有兴趣,并且有一定的资本,都可以拉一批人,办起一个戏班。

班主的出身很复杂,不过,多数都是戏剧爱好者。但这些戏剧爱好者却并不一定自己演过戏,多数只是爱好甚至痴迷而已。根据温岭市文化局1994年的统计,当时温岭拥有的二十多个戏班的班主,"除了两个曾经演过戏外其余均是农村中的普通农民",[1]如果这一调查结论是正确的,而且具有普遍性,那么,真正由演戏出身而成为戏班老板的是很少的。但演员出身的戏班老板不多,并不妨碍我们通过对戏班的研究,深切感受到戏剧所具有的令人痴迷的魔力。

现年三十八岁的叶成志,已经办了二十年戏班。从与他人合伙兴办戏班,两三年后就开始自己独立带班,戏班的名称改了五次,先后用过前所、梓林、群星、银屏等名称。

[1] 温岭县文化局:《辅导获感情,情中得管理——关于我县民间职业剧团管理工作的汇报》,1994年1月20日。温岭市文化市场管理办公室提供。

我最早认识的戏班班主是温岭友谊越剧团的卓馥香,她原来担任过村里的妇女主任,是个相当干练的女性。她说她对戏剧一直有着很浓厚的兴趣。"文革"结束之后不久,地方上刚刚开始重新出现个人兴办的戏班时,她就花了几千元钱办起了友谊越剧团,在1980年代初,几千元钱已经是一个很大的数目了。从那以后,她的戏班基本上都很顺利,与此同时,她也一直不断地追加戏班的投资,用她自己的话说:"十多年来,我在办剧团上确实赚了一些钱。但为了打破民间剧团在设备上落后的局限性,使我们剧团的水准能跨上一个新档次,我也舍得花钱来增加投入。今年上半年,为排演《孟丽君》《白蛇传》两本剧本戏,光服装就增添了一万多元。目前,我团各种设备等固定资产已超过十万元,与有些县级专业剧团的设备相比也差不了多少。"[1] 友谊越剧团从1993年台州市首届民间职业剧团调演以来,几乎每年都参加市县举办的各类民间戏班调演汇演活动,并且每次都获得很高的评价。

每次遇到卓馥香,她都会很激动地向我谈起戏班的成就,也毫不讳言个人办戏班的艰辛。但是她不会谈论她在办戏班过程中遇到的挫折和困难,卓馥香是个好胜心很强的女性,在竞争中从不肯落在人后,也不愿意在外人面前自暴其短。听说,最近几年她办这个戏班比起全盛时期来,略显得有些力不从心,戏路和戏金都受到一些影响。即使这样,她的戏班在台州的领先地位,也一如其旧。

戏班里不乏夫妻一起带班的,江志岳和颜月仙就是一对。因为是夫妻共同带班,到底谁是真正的老板,就不容易分清;其实在对外交往过程中,虽然多数时候都是由江志岳出面,但颜月仙出面时,她也是无可非议的老板。颜月仙自己就是演员,现在也仍然在演戏。而江

[1] 卓馥香:《面对激烈竞争,立足农村市场》,1998年10月,温岭市友谊剧团在台州市文化局举办的台州市第三次民间职业剧团建设研讨会上的发言材料。

志岳则是一个典型的戏迷。

江志岳与颜月仙的婚姻,多少有点浪漫色彩。江志岳家住温岭城关,姑妈曾经是温岭的县委组织部部长,后是温岭市人大负责人。他自己一度进入县水利局工作,在温岭这也算是一份不错的工作。但是他却一直十分爱好戏剧,自己也打得一手好鼓板,会几种乐器,有时兴之所至,也会来几下富有激情的指挥动作。他与戏班里的颜月仙谈恋爱时,很自然地遭到全家人的反对,一时与长辈关系处得很僵。但是他并没有因此放弃,最终不仅与月仙成婚,而且索性辞去水利局的工作,丢掉许多人羡慕异常的干部编制,加入戏班。在一般人心目中,他多少有点像浪荡公子,不过,现在已经有越来越多的人认同他的这一选择。现在他长年带着戏班一起走南闯北,通过他广泛的社会关系,为戏班联系戏路。他带的这个戏班,现在不但是台州最好的戏班之一,而且还因代表温岭与台州市参加多项全国性调演活动,名声迅速崛起,成为本地戏路最长、戏金放得最高的戏班之一。

丁宝久办戏班的历史,比不上卓馥香,但要比江志岳长。他以一个五十岁左右的单身汉办一个戏班,并且赢得戏班里的演职员们很高的道德评价,确属不易。据说丁宝久办这个戏班并不赚钱,至少是不像人们想象中那样赚钱。他的戏班戏路长,戏金高,但是戏班里演职员的工资也不低。而且更难能可贵的是,演职员们说他从来不赖工资,该什么时候发就什么时候发。遇上演职员们家里有困难,还会慷慨解囊予以帮助。他带戏班属于那类希望通过自己的付出以感动演职员,由此让戏班里的演职员死心塌地为他演戏的老板。平心而论,他对演职员们确实是很好的,他的戏班不仅每天为演职员们提供四菜一汤这样在一般戏班难得一见的伙食,自己也经常下厨,以为演员们服务为乐。当然,遇事他也很沉不住气,经常对演员们发脾气,而且冲动之下会把话说得很绝情。但是戏班里的演员们悄悄告诉我,往往在与演员们大吵一顿之后,他会像孩子似的在她们面前流泪,向她们认错。

也许就凭这样的本领，他能让戏班里的许多演职员在他戏班里一直呆四五年甚至更长，最长的莲花在他戏班里已经九年。

戏班的老板的素质，受到台州文化部门经常性的关注。坦率地说，班主们的文化水平并不高。按原黄岩文化局副局长阮孔庭所说，戏班老板的文化素质差"是个带普遍性的问题。如原黄岩市二十一个民间职业剧团团长，初中、高中文化程度仅三个，而文盲半文盲却有十八个，由于文化素质差，许多团长不懂'行话'，不懂演出业务，有的连本团当天晚上演什么戏名都讲不清"。[1] 像"戏班晚上演什么戏名都讲不清"的这种极端现象，现在恐怕是很少见了，不过文化素质的提高却非一朝一夕之功。不仅戏班的老板，所有演职员的文化水平，恐怕都有待于大大提高。以下是1993年7月底椒江九个经文化部门注册的戏班的班主基本情况：[2]

台州地区民间职业剧团1993年上半年基本情况统计表

剧团名称	班主姓名	性别	年龄	文化程度
椒南越剧团	孙玉莲	女	63	小学
椒东越剧团	陈小媛	女	60	小学
东山越剧团	周孔远	男	50	小学
洪家镇业余剧团	杨华灯	男	72	小学
椒南新峰剧团	王冬桂	女	53	小学
椒渔欢乐剧团	江阿桂	男	55	小学
水陡越剧团	邱七顺	男	50	小学
村浦剧团	王领招	女	30	小学
椒江百花剧团	陈维权	男	52	小学

[1] 阮孔庭：《关于民间职业剧团的走红及管理》，《台州社会科学》，1997年第6期。

[2] 《台州地区民间职业剧团1993年上半年基本情况统计表》，椒江市文化市场管理办公室填报。现存台州市文化局。

根据这一统计，戏班的老板们的文化程度，都只有小学水平。但细加考察就可以知道，就连这样的水平也还有水分，从这些班主的情况看，多数年龄偏大，以这样的年龄结构分析，这些班主都能经历完整的小学文化教育的可能性很小。班主们很少一字不识，至少应该认识一些戏名，还需要会联系台基，签订合同。如果说文化局统计时是按照他们的实际文化程度，大致填上一个"小学"程度，恐怕会更接近于事实。

我曾经听说过有人自己办起戏班，然后租给别人，但具体情况不甚了了。

戏班的老板固然多数爱戏，但这不能决定他们的为人。有趣的是，无论是演职员们，还是戏班的老板们自己，对这一行业的道德评价都很低，用一位自己也带班的戏班老板的话说："好的老板一半都没有。"说这句话的人，甚至都没有把他自己夸耀成属于另一小半的好老板，他只是说，不欠演职员戏金的老板是很少的，而人们衡量一个老板的好坏，似乎也只把他是否赖演员戏金当作最重要的标准。

二、演员出身的班主

在台州，相当多的戏班班主是演员出身的。温岭青年越剧团吕钊波是在我从事戏班田野调查期间，唯一用书面文字形式与我交流的人，他在给我的一张字条上写道："近年来有一批年轻演员乐队开始建剧团，有艺术头脑加上年轻，新事物接受能力强、快，要求高，会给台州民间越剧团带来发展提高和新的生命力。"

从理论上说，演员出身的班主，尤其是现在仍然在戏班里担任主角的班主，既能以自己的名气打开戏路，又免去了戏班经常遇到的老板与主角之间的矛盾，降低了戏班运营的成本，该是一个很好的选择。但是实际情况要比这复杂得多，演员出身的班主，尤其是目前仍活跃在舞台上的演员担任班主，虽有其长处，但其短处也不容忽视。

刚吃过饭,村里人就来要求陆素兰上台演一出

有些戏班的班主自己就是在班里担任头牌的名角,但也有些虽有演出能力却并不上场。还有一些是从前的演员或名角,由于这些人自己具有丰富的演出经验,或者本身就是非常有名的演员,他们带班比较懂得如何提高戏班的演出质量,赢得比较多的戏份。但是这并不能一概而论。最近在台州,人们经常说起那里一个著名的小生因为与原班主闹矛盾,终致不能缓和,于是就自己出来起班,一年过后,情况却并不令人满意。可见仅仅有好的演员,还只是戏班成功运作的一半,假如没有经验丰富的筹划人,没有多年在这一带戏剧演出市场开拓出的戏路,要想闯出戏班的名气,并不容易。尤其是因为带戏班要和三教九流打交道,没有应付社会上各色人等的能力,带班确实是非常困难的。

2000 年 5 月 4 日傍晚,我在泽国山北朱里村温岭红兰越剧团的演出地,晚饭过后,村里有几位青年来要求这个戏班的老板陆素兰自己演一出。陆素兰自己就是有名的老生,她说自己已经几年不演了,但

是现在带班到某些地方演出时，知道她以前名声的人，还是会要求她自己上台演戏。面对热情的村民，她百般推托，借口身体不适，不肯上台；终因推托不掉，开始化装。她说自己不愿意上台，是因为戏班已经有了一位老生，她自己上台顶了这位老生的角色，当然会让这位老生演员有想法。她认为，一个戏班各个角色之间，以及每场演出之间水平应该比较均衡，高低相差太多，观众也会不满意。她的意思是说，如果她上台演了一出戏，戏班里那位正牌老生的戏就很难演了。像这类演员上台顶了其他人角色的事件，在戏班里本是十分忌讳的。

温岭青年越剧团的老板颜月仙，因为她在1998年参加台州市第二届民间戏曲艺术周时主演《孟丽君》，获得很高评价，由此很快成为台州地区的名角。但是据她说她自己现在也已经不大演了，既然班子里已经请了某个行当的演员，就应该尽量把这个行当的戏让给她演，除非实在推不掉，老板娘自己并不乐意上台演戏。有时村里人知道她以前的名气，也会要求她上台，那时她说自己也没有办法，只好去演，但一般地方，因为她们戏班的演员数量足够多了，就尽可能不上台了。听起来，颜月仙的嗓子有些哑，她抱怨"我们唱路头戏，天天唱，一天要唱八个小时，嗓子都唱坏了。而且因为自己带班，当地人来时还要陪他们讲话"。[1]

正如颜月仙所说，演员出身的戏班老板，假如在带班的同时自己还要演戏，确实是太辛苦了。尤其是自己本是名角，更易于造成戏班内外的种种纠纷。而且，很少有人能够真正客观公正地衡量与评价自己与他人的艺术水平，一般的戏班老板并不会因此而导致艺术上与经营上的失误，唯有演员出身的班主，很难准确把握自己，就会带来一系列不可知的恶果。

[1] 访问时间：2000年4月23日；访问地点：乐清吴岙。

三、没有班主的戏班

戏班多数都由班主投资并管理、带队,但是,并不是所有戏班都有这样的老板。我们在台州还能看到一些构成比较特殊的戏班。

近年里,台州还偶尔出现几个类似于 1950 年代初的共和班那样的合作制戏班。在 1992 年 7 月制作的台州民间戏班统计表中,玉环县民间实验越剧团注明戏班的性质是"姊妹班",这是一个已经让人感到久违了的称呼。这个戏班的具体情况,现在已经不得而知,一般而言,"姊妹班"是没有老板的,它由一批志同道合的演职员共同组成,多数情况下由众人共同出资置办戏班必要的服装道具器材,或者由各人自带装备;演出收入可以均等分配,但更多场合是按各人的戏份、角色评定一个分红的比例。我们且看这个戏班的组成,它由八位男性和二十四位女性组成,其中主要成员如下:

姓名	性别	年龄	文化程度	角色	艺龄
孟群亚	女	48岁	初中	小生	38年
祝丽卿	女	45岁	初中	小生	37年
王艮川	女	45岁	初中	旦	32年
史文翠	女	49岁	高中	旦	36年
朱双容	女	42岁	初中	小生	30年
梅菲	女	26岁	高中	旦	8年
吴筱丹	女	24岁	初中	旦	6年
屠福香	女	60岁	初中	老生	48年
谢水珍	女	52岁	初中	老生	40年
杨红玲	女	49岁	初中	大面	35年
七岁红	女	50岁	初中	小丑	36年
杨云爻	女	23岁	初中	小丑	5年
赵香珠	女	53岁	初中	老旦	40年
杨佩芳	女	58岁	初中	小生	48年
钟鸣瑜	男	59岁	高中	打鼓	40年
孟仁良	男	50岁	初中	主胡	36年

这份名单很容易引起人们的兴趣，像这样一批年龄多在四十五至六十岁之间的演职员们组成的戏班，实在是非常罕见的，假如我们能相信这份表格的真实性，或者说，假如我们可以对这份表格里有关"文化程度"一栏里明显令人生疑的内容——没有几个四五十岁并且演了几十年戏的老太太会有初中甚至高中的学历——予以宽容的理解，就把它看成戏班对演职员们识文断字的能力的描述的话，那么，这样一个"姊妹班"确实非常有趣；我怀疑它是由一批国营剧团的退休演职员为主、吸纳了少数几位青年演员组成的。在它的演出剧目里，除了民间戏班常演的一些剧目以外，确实还包括了一些如《半夜琴声》《江姐》《孤老院认母》《茶花女》《小刀会》之类只有在国营剧团才排练上演的新剧目，可惜它后来的归宿，已经很难得知。

除了这个奇特的"姊妹班"，今年，温岭锦屏越剧团为了提高戏班的档次，花了大本钱改造设备，仅灯光一项就花费了四百多元。这笔费用是由演员们投资的，而其中主要是四位艺校毕业生。这几位艺校毕业生并不是单纯地进入戏班唱戏，她们还共同为戏班投资一万五千元，使这个戏班具有了某种股份制的色彩。在这种情况下，四位出资人和原来的老板一起，也就自然成了某种程度上的班主，有了与原来的老板共同管理戏班的权力。这是台州戏班结构变化的新迹象。人们相信，由于这几位艺校的毕业生已经为这个戏班付出了不少的投资，她们一定会努力提高戏班的艺术质量，以切实保证戏班获得各界赞誉，争得更长的戏路。事实也是如此，一方面是由于戏班里几位艺校毕业的主角演员的父母有要求；另一方面也是她们几位自己肯用功。现在，每天早上她们都自觉起床练功，这在民间戏班里是很少见的。而且既然她们已经为戏班做了一定的投资，她们必定会更稳定地、长期地在这个戏班演出，这对于主要演员们在舞台上更默契地配合，有明显的好处。当然，这毕竟是个别现象，而且它的未来究竟如何，尚未可知。

第三节　戏班里的生活

一、戏班的一天

戏班虽然流动性大，生活却并不丰富。但是相对于一般人而言，戏班仍然算得上是一种非常独特的生活方式。在从事戏班的田野考察时，我以流水账的方式，粗疏地记录了2000年4月26日这一天温岭青年越剧团的生活。以下是我当天的记录：

5:00，乐队五人起床，准备随村民前去接老爷看戏。起床后，村民们经过一番争执，改变主意，决定不需要戏班的乐队随同前去。五人仍回房睡觉。

7:00，随班厨师起床。

8:00，早起的演员起床，去菜场买菜和逛街。

8:40，陆续有更多演员起床。正在怀孕的老生吃早饭。

9:06，孩子哭泣，父母喂孩子吃早饭。

9:30，老板娘起床。陆续开始有更多演职员去菜场买菜。因为昨天没有演出，今天女演员们有时间和精力去逛街，买零食和一些日用品。

10:30，开中午饭。演职员们纷纷打饭，取公菜。

11:00，部分演员自做的私菜已经烧好，三三两两分头吃饭。

11:20，吃完饭的演员开始化装，准备下午的演出。

13:00，演出开始，踏八仙祝寿。鞭炮齐鸣。

13:15，开演《金殿认子》。

15:30，挂出晚上戏牌，上书"祝寿六堂，正本《孟丽君》"。

15:50，改戏牌，写着"祝寿，折目《盗仙草》，正本《孟丽君》"。

16:25，下午的演出结束。部分演员开始晚餐，另一部分需要烧煮私菜的演员轮流烧菜。

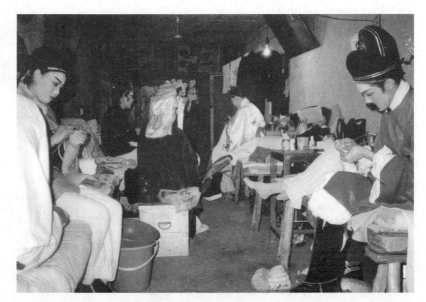

演员的生活,有时也很懒散,在演戏间隙,也会打几针毛线,聚众聊天

17:30,晚餐基本结束,一些演员抓紧时间休息。

19:00,晚上演出开始,踏八仙。晚上需要踏全堂八仙。

19:15,椒江一批前来写戏的客人到戏场,班主先请客人喝酒,随后请他们去台下看戏。

19:30,开演《孟丽君》,部分较晚上场的演员换装。

19:50,来自路桥的另一拨写戏的客人来到,班主请他们先去台下看戏。

21:20,来自路桥的写戏客人看过演出,基本决定写戏,班主引他们前去宿舍协商戏价。

21:40,谈判圆满完成,班主请诸位路桥客人喝酒。同时椒江客人已经看完戏,同意承戏,开始协商。

22:40,谈判圆满结束。送客。

23:00,演戏结束。部分演员先卸装,部分先吃夜餐。洗漱。

23:40，陆续睡觉。

这个记录是在乐清樟北村做的。首先要说明的是，青年越剧团是在头天即 4 月 25 日下午从临近的吴岙到达樟北的，当天晚上并没有演出。这种情况并不多见，在大多数场合，戏班的演出日子是接得很紧的，往往是头天晚上半夜才在一个村庄演出结束，第二天一大早就需要赶到下一个演出地，迅速把舞台上的灯光音响布置完毕，当天晚上甚至下午就要开始演出。在这种场合，戏班转场会显得很紧张也很辛苦，尤其是两个演出地相距较远时，很可能需要连夜赶路，演职员们往往会视转场为畏途。以下对这个记录所涉及的一些具体内容，做一点说明。

早晨接老爷看戏。接老爷看戏是比较少见的现象，而且仅仅限于到一个新演出地的头一天。戏班哪天到演出地，哪天开始演出，并不能由他们自己做主，尤其是哪天开始演出，完全要按照菩萨的寿日是哪天来决定。菩萨的寿日既不能错过，演出又不能先于正日开始。台州一带的习惯比起温州更有利于戏班，台州为菩萨庆寿是从菩萨寿诞时辰的那一夜开始的，所以，台州的老爷戏习惯于在老爷寿日的头一晚开始演戏，戏班到一地，当天下午并不演出；但温州为老爷庆寿则从菩萨寿日当天开始，因此需要从下午开始演戏。所以在温州，两地演出之间空缺一天，应该是最好的选择，让戏班众人能得一喘息的机会。

既然是老爷戏，首先就要让菩萨看戏。樟北村是在村里的晒场搭台演出的，所以村民需要一大早去附近六座庙宇，将菩萨全数请到村里来看戏。按例菩萨们必须在天亮之前全部请到，而各位菩萨住地又有距离，因此，请菩萨的队伍需要早早出发。乐队有义务为请菩萨的队伍吹打，不过村庄里需要额外支付费用。为了支付这笔费用，樟北的村民发生了激烈的争执，似乎是由于谁也不愿意为此做主，村民们

随身带着孩子的演员,在演戏中途也不能忘记喂孩子

干脆放弃了请戏班的乐队吹打的主意,自己扛了几面大锣,径自前去迎接菩萨到村里来。

演员起床的时间。该日演员们能早在 8 点钟起床,是由于头天转场,没有演出,因而已经休息了一天。一般情况下,演员们如果是为了洗衣服,也有可能在上午 8 点以后就即刻起床,但多数人都会睡到 9 点半至 10 点。所以她们经常说自己一天只有三件事:吃饭、睡觉、做戏。而大部分日子里她们的生活确实如此。

早饭。多数演员是不吃早饭的,她们往往是睡到 10 点左右,简单梳洗一番就吃中饭,然后就接着准备下午的演出。只有很少人坚持每天吃早饭。

孩子。同在一个戏班的夫妻,如果孩子尚未读书,多数会把孩子带在身边。戏班里的孩子永远都是众人关心的对象,随戏班一同生活的孩子,从小就耳濡目染,对传统戏剧的熟悉程度,是同龄孩子们远

远无法比拟的。有夫妻两人一同带孩子，并不显得太辛苦。但是也有女性一人在戏班而将孩子带在身边的例子。结婚后刚生孩子的演员，有时会把孩子带在身边，尤其是在吃奶的孩子，需要母乳喂养，更需要母子一同在戏班，不过在这种场合，她还是需要请家里的老人或者请一个保姆，在她上场时代为照顾宝宝。多数女性结婚生子后，会在过了哺乳期之后才重新出来演戏；除非是主角，班主实在离不开她，才会与她商量，请她继续留在戏班，在这种场合，她雇请保姆的费用可以由老板支付。我确实见过两例将正处在哺乳期的孩子带在戏班里的情况。

公菜与私菜。戏班按例为演职员提供主食以及一个或数个菜肴，多数演职员需要另行自己烧菜。详见以下"伙食"。

祝寿。因为戏班演的是为菩萨祝寿的老爷戏，按例，首先要演出一段为老爷祝寿的节目，它有固定的情节内容，名为"踏八仙"，表演时，只需要随着祝寿的对象的变化，临时加进一两句应景的词句。由于"全堂八仙"过于烦琐，平时只演出一个简化了的版本。因为该村要为六个庙宇的菩萨祝寿，所以按例就应该分别为这六庙菩萨祝寿，故而有"祝寿六堂"的计划，但是后来考虑到祝寿重复六次，会让观众感到十分厌烦，因此改为在一次祝寿中，同时为这所有的菩萨祝寿，不过村里要求祝寿的规格要高些，因此有"全堂八仙"的安排。

晚餐后的休息。戏班生活，有两段时间上的空当，是中饭后和晚饭后、开演前的间隙。在这段时间，一些演职员会抓紧时间，小憩一番。这对于演职员们精神饱满地上场表演，非常重要。

写戏。写戏原本的意思是戏班请演出地的主人指定演出的剧目，但现在村庄或寺庙来请戏班去他们那里演出，也叫写戏。村庄决定写戏前，尤其是写陌生戏班的戏，一般都会由村里一些有地位的人先到戏班的演出地看一场演出，此时戏班当然会热情接待。

这是比较特殊的一天，其一是戏班刚到新的演出地，有许多平日里没有的活动，其二是这天两个村庄的客人几乎是同时远道前来看戏班的演出，并且最后都与戏班签订了演出合同。除了这两点以外，通过这一天的生活，我们就可以基本了解戏班成员们的生活模式。

二、伙食

戏班自己开伙，所以都有随班司职炊事的厨师，在青年越剧团里，老板娘月仙的父母同时跟着戏班，为他们烧饭。

按例，演职员一进入戏班，老板就有为他们提供伙食的义务，直到放假或散班。

戏班的习俗，早饭是可有可无的。厨师早晨可以给大家提供一点稀饭之类，只有起得较早的少数人才有机会和有兴趣享用。我在实验越剧团看见的情况，是早上9点半左右，早饭就收掉了，多数演职员形成了不吃早饭的习惯，所以，中饭才是戏班每天的第一顿正餐。中餐大约会在11点钟左右开饭，饭后，下午演出上场较早的演员，就需要开始化装了。晚饭大约在下午5点钟。晚上戏演完后，戏班还提供一顿夜点心；假如说戏班也是一日三餐，那么这餐夜点心才是他们的第三餐。

多数戏班的老板只是象征性地给演职员们提供最起码的伙食。每到一个戏班，我都会把观察他们的伙食当作最重要的工作。在我看来，饮食是观察戏班老板与演职员之间关系的一个有趣的窗口，同时也很能体现老板的性格，以及他的带班思路。

在我所看到的戏班里，绝大多数的老板，在中午和晚上这两顿正餐，除了必须给演职员们提供足够的米饭以外，只给大家提供一个公菜。在戏班几乎每天都能看到，演职员们下了戏以后，先到厨房里打上一碗米饭和一碗公菜，然后还需要再添上自己的私菜，以此构成他们完整的饮食结构。在一般的戏班里，没有人能够只靠这个公菜保证

自己的营养，因为公菜往往只是一碗没有任何荤腥的青菜，而且经常是日复一日地烧同一种菜，也很少油水，看起来像是只为了塞责而已。

戏班每顿为演职员们提供怎样的公菜，其实不完全由老板决定，而是由村里决定的——戏班演出时村里除了要付戏金，按例还需要提供大米，以及油、盐、酱、醋之类，有时还会提供蔬菜。村里给什么菜，老板一般也就给演职员们烧什么公菜。如果由老板自己出钱，那么一天也不过十来块钱的花销。因此，演职员的伙食理论上既由老板供应，伙食的优劣，本应该成为演职员们关心的问题，但我所看到的实际情况并非如此。演职员们很少谈论老板提供的伙食，偶尔有抱怨，也只是随便说说而已。看来，人们对于接戏的村庄在提供饮食方面的预期并不高，对老板分内所可能提供的伙食的预期也不高，当饮食不佳时，也就不会因之产生怨情，过于怪罪老板。至于没有演出的日子，演职员们对老板的要求更不会太高；不过，真正需要老板自己掏钱为演职员提供伙食的现象并不多。戏班的演出场次并不是临时决定的，假如已经知道将会有较长日子没有演出，戏班就会干脆放假，让演职员们回家，然后在下一个演出地重新聚集；假如只有三两天空当，那么戏班会在一地演出完了后继续住上一两天，再提前一两天到达下一个演出地，由此来填充两个演出地之间的间隙。而这提前与拖后一两天的伙食，也就顺便由两个演出地的村庄承担了。这种场合，也会遇上十分精明的村庄，他们会不顾戏班，让他们自己解决米菜，只有在这种极其少见的时候，老板才需要为演职员的伙食掏腰包。即使真的由老板出钱，实际的开支也并不大。

因为公菜不足以满足演职员们的饮食需求，他们就需要烧私菜；尤其是因为近些年台州一带生活水平迅速提高，使演职员们烧私菜的现象更趋加剧。一些特殊的理由，使演职员们烧私菜的理由变得更迫切，我1993年第一次在台州做戏班的田野调查时，认识了温岭友谊

下午的戏演完了，演员们忙着轮流烧私菜

剧团一位非常有名的小丑，她带着正在哺乳期的儿子随戏班四处演出，对于正需要大量营养的她来说，私菜是决不可少的；2000年看到的是另一种相似的情况，温岭青年越剧团的一位老生正在怀孕期，于是每天烧一些营养丰富的私菜，也就成为十分必要的生活内容。至于许多人夫妻同在一个戏班，小两口会更愿意烧点私菜以调剂生活。实验越剧团一对小两口，因姑娘喜欢吃面条，小伙子甚至每天晚场演出结束后，用电炉为她烧一碗面条。尤其是带着孩子一起在外演出时，更是会每天自己开伙。还有一些从外地来的演职员，因为不会吃海鲜，更是需要自己起火。

所以，戏班虽然过的是集体生活，多数戏班就餐时却经常出现参差不齐的现象，因为一到就餐时，演职员们就需要轮流烧私菜，主要是烧一些营养价值较高的荤菜，以补充蛋白质和脂肪。烧得早的先吃，烧得晚的只能后吃。演职员烧私菜多数是在中午，早上没有演出，演

实验越剧团给演员提供四菜一汤,演职员们八人一组围桌吃饭

职员们起床后可以去菜场买点自己喜欢的菜肴;中午一般都会做出够中饭和晚饭两顿甚至能吃更长时间的菜。但是私菜并不一定必须中午烧,有时,在戏班里也会看到下午演戏结束较早的演员,赶紧进厨房烧点菜肴的现象,尤其是中午没有来得及做或者没有轮上做菜,更需要晚饭时补烧。至于菜肴容易变质的夏天,戏班里的生活会相对苦一些。而没有时间或没有精力烧私菜的人,只好就着戏班里的公菜随便糊弄将就一顿。

私菜毕竟很牵制演职员们的精力,不仅仅每天烧菜十分麻烦,而且几十个人每餐都需要烧私菜,往往锅台不够用,谁先烧谁后烧,也容易产生纠纷。于是,戏班也有些人想出一些办法,以缓解由此出现的一些矛盾。一些比较要好的演职员,往往几个人形成一个固定的小组合,共同出资,由一两个人包办私菜,每餐同桌吃饭。这种相对固定的小群体,有时能维持好几年,当然,这样的小组合要能维持长久

并不容易,一方面是戏班演职员的流动性大,组合内的演职员们很难都在同一个戏班里呆很长时间;另一方面,则是这样的组合本来就很脆弱,不仅非常需要有一两个人甘愿做点牺牲为众人服务,而且只是通过互相之间的情感这条脆弱的纽带维系着的,一旦有一点小的冲突,就容易导致组合的破裂。

在很偶然的情况下,演职员们几乎不需要烧私菜。有时由于村庄里比较客气,对戏班招待较好,会像摆宴席一样每餐宴请戏班全体演职员,就像每次台州举办民间戏班调演那样的场合,负责接待的村庄都会以很好的伙食,让戏班里的所有演职员免去烧私菜的麻烦;假如某个地方觉得戏班的表演水平很高,尤其是觉得水平远远超过他们的预想,只要村庄的经济条件许可,也会宴请戏班。路桥实验剧团每次在宁波水家村演出,都会得到这样的招待,令戏班演职员们经常回味。

更少的情况,是老板为戏班提供足够多的菜肴。路桥实验剧团每天都给演职员们提供四菜一汤,同时规定所有演职员必须八人左右一桌,人数到齐时才能开始用膳。每天早晨老板都要自己去菜场买菜,只有在身体不适之类特殊场合,才让厨师或戏班的其他人代买;烧菜固然是厨师的分内工作,但老板自己也经常下厨烧菜。这样,实验剧团的演职员们烧私菜的现象就少见得多了,但也还是有一些演职员,或者感到口味不合,或者是自己有特殊的爱好,因而除了戏班提供的菜肴以外,自己烧些私菜以资补充。在山北朱里村红兰越剧团的演出地,我看到了另一个给演职员提供相当不错的菜肴,能让演职员们基本不用烧私菜的戏班。不过我还是要特别强调,像这种情况是极少的,不是台州戏班的通例,在我做田野的过程中,也没有听到某个戏班的演职员们,援引这些戏班极为特殊的例子,以要求老板为他们改善伙食。

三、住宿

戏班生活艰苦,不仅体现在饮食方面,更体现在住宿方面。按照

演员们多数日子都只能打地铺

民间的俗语,戏班四处流动,既不能背着锅,也不能背着床,因此演出地有义务为戏班解决就寝问题。以前戏班在各地演出,往往只是在后台睡觉,演出地只给戏班提供一些冬天御寒的稻草。生活贫寒的戏班,冬天只是将这些稻草往地上一摊,胡乱盖点什么将就着对付一夜。现在戏班条件比以前当然是好多了,但比较起来,水平仍然有待提高。

出门在外,演职员们晚上睡地铺是很平常的。在吴岙,部分演职员睡地铺,条件稍好点的,是睡在由一些凳子拼起的简易床上。戏班出行,都有二三十人,村子里一时很难找到足够的床板,所以经常只好让演职员们睡地铺。在吴岙,部分演员拼起来睡觉的凳子,是老年协会置办的,刚好就趁机用上了。据说有些比较好的村子,也会给戏班准备一些床板,但多数场合还是需要睡地铺。

戏班外出时,被褥需要自备,多数戏班都由老板提供,也有些比较爱清洁的演员就自己置办。戏班仍然保持着农村的生活习惯,每张

床都由两人甚至三人拼铺；对于夫妻这是很自然的，至于其他同性演职员两三人睡一个铺，也很平常。所以，无论是老板提供的还是自备的被褥，二三十人的戏班，也只需要十来床被褥就足够使用。戏班转台时，除了一两个人打前站，大多数人都是同时到达的，每到一地，多数演职员做的第一件事，是为自己找一个舒服的床铺。一小部分需要特别照顾的演职员，尤其是主角，老板会吩咐打前站的人为他们安排较好些的地方，保证他们休息得相对较好，其他的演职员们，就需要自己为自己打点了，动作快的，往往能较迅速为自己做出有利的安排。对于演职员来说，充足的睡眠是相当重要的。不过在某些场合，尤其是转场时，睡眠往往得不到保证。像青年越剧团有一次到乐清的演出，就是来乐清当天凌晨4点钟起床从温岭赶过来的，演职员们根本不可能睡好觉。

　　戏班住宿方面最辛苦的是大衣师傅和值台。因为戏班每到一地就要将灯光道具在舞台上安置好，把服装头盔之类全部摊开，直到转台时才会收集起来，因此，几乎完全开放的后台需要有人值守，这就是值台和大衣的责任。因此，如果不是有特别好的条件，比如说演出地能给戏班提供单独的化妆间，或者能派人守夜，那么，值台和大衣就要终年睡在四面透风的后台，其辛苦可想而知。

　　由于台州一带近些年经济发展迅速，许多人从农村搬迁到城镇居住，早先在农村时建造的房屋也就被闲置了。那些迅速发迹的农民，往往是在走向富裕的第一阶段，先在村里造上几层高的楼房；但他们往往是在这座房子尚未完成内装修，正式入住之时，就已经有了更高的收入和更高的要求，于是就继续在城镇购买房子，完成他们从农民到城镇居民的转变过程。这样的例子多处可见，于是村庄里演老爷戏时，就可以利用这些闲置的房子给戏班居住。戏班虽然还是以演老爷戏为主，或者说比起几十年前的戏班更依赖于老爷戏了，但现在他们终于已经不必住在村外，可以入住人家而不受非议了。从这里，我们

看到了戏班社会地位提高的一个显著标志,演员受歧视的现象,已经越来越少。

戏班晚上住宿,虽然有时能找到一些较正经的民房,仍有许多时候是住在庙宇的厢房里,而且,只要是庙宇里有可能居住,村里都会首先考虑在庙里安排戏班的住宿。在我随同戏班一起居住的四个台基,有两处是住在庙里的,另外两处,一处是因为庙太小无法居住,只好借住在附近废弃的民房;另一处并不在庙里演出,于是也只能住在附近较宽敞的民房里。但不管住在哪里,有一点是肯定的,没有任何一个村庄,能提供足够多的房间,总是需要很多人打通铺。对于戏班里的夫妻,老板只会在条件相对宽裕时才会考虑到让他们获得能保有起码隐私的生活。由于很少有地方能为整个戏班安排足够多的房间,所以即使在条件比较好的村庄,夫妻们也很难都享受这样的待遇,在多数日子里,他们只能与其他演职员一同就寝。虽然我还没有了解到在这样的场合,夫妻们是如何相处的,但是看起来,天长日久之后,戏班人已经习惯了夫妻与其他演职员一起睡通铺的生活方式,而且在我看来,在这样的生活条件下,戏班里的人们学会的并不是通过自我压抑而互相谦让,而是通过见怪不怪的方式让大家都变得比较麻木,以互相适应。

四、婚姻与家庭

在我 1993 年第一次接触台州戏班时,这里的演员基本上是未婚青年女性。七年以后,这样的现象已经发生了一定的变化,已婚的女性明显增多了。这是由于近些年里戏班人员虽然变化很大,但许多七年前就已经在唱戏的演员,现在虽然已经结婚生子,却仍然在唱戏。相对而言,七年前的戏班里多数都是新近进入戏班的,结过婚的比较少。

演职员们长年在戏班,总是会遇到婚姻与爱情问题。有意思的是,戏班里的男性,多数都是已婚的,而且基本上都与妻子在同一个戏班。这些现在一同在戏班里的搭档,有些是以前在科班里的师兄妹,也有

黄丽雅的丈夫带儿子来看她,在生人面前,她的儿子显得很害羞

些是同村一起出来演戏的邻居。尤其像嵊县一带演职员集中的地区,夫妻一个演戏一个担任乐师的情况,比较多见。但现在不同了,现在未婚男子似乎很少进入戏班。按一般人的浪漫推理,戏班里的演员们既然成天在舞台上卿卿我我,情感世界也会特别丰富与脆弱,和同个戏班里的青年男子相恋相爱成婚,应该是很常见的,然而事实与之完全相反。我所了解到的戏班里的女演员们,多数不愿意嫁给同一个戏班里的未婚男子,甚至有相当一部分不愿意嫁给戏班的同行;当然,长期在同个戏班里唱戏,日久生情而最终结成连理的情况,其实也并不令人意外,一般女性究竟有多少最终能真正嫁给青春年少时理想中所期待的白马王子呢?

在我 1993 年开始进行台州戏班的田野考察时,就已经注意到,这里的女演员们更愿意由父母做主,嫁给老家的某个比较老实持重的男性。一般而言,她们会在唱过几年戏、小有积蓄之后回家结婚,而

结婚后，也有可能再出来唱几年戏后回家生育，随即放弃演戏这一职业。最好的情况，则是嫁给懂一两种乐器的小伙子，结婚后一起出来搭同一个戏班唱戏，以便互相照应；假如女性是主角演员，即使丈夫不能担任乐师，只要他肯一起来戏班里赚钱，也能让戏班老板为他安排一些杂役之类的工作。也有一些能征得丈夫的同意，结婚生子后还能再独自出来演戏的。这样的情况，现在比起几年前更为多见。这当然与现在民众的观念更为开放有关，同时也是由于现在一个优秀演员的收入水平，远远高于她从事其他职业的收入水平。

 演员在戏班里演戏，家属很少到戏班里来探亲，而演员们想回家也多是以想念孩子或父母为由，夫妻之间的聚会，会被众人当作互相之间善意取笑的好题材。那些年龄较小的女演员，偶尔会有母亲前来看望，但演员的丈夫来探亲的情况，则非常罕见。我总是听说某某女演员多少时间没有回过家，没有见过孩子了，从未听说某人的丈夫来看望过她。我所听到与见到的只有一次例外，2000年"五一"期间，公务员有七天假期，路桥实验越剧团黄丽雅的丈夫带着孩子来探亲。戏班里其他平时与黄丽雅关系较近的女演员，显然把这当成一桩大事。我想黄丽雅的丈夫会来探亲，是由于他的观念与长期在戏班里演戏的演员及其亲属是不同的，在一个公务员以及他在国营剧团演戏的演员妻子看来，出门时间长了，丈夫去探亲是很自然的。

 在戏班四处流动唱戏时，难免会有演出地的小伙子迷上某位演员，甚至随着戏班一路走，寻找机会向他心爱的女演员献殷勤。戏班不太愿意得罪这样的戏迷，但演员本身却很少真的会嫁给这样的小伙子。在一般演员看来，痴迷于她们的小青年都不太"正经"，多数不是可靠的、能托付终身的好男人。其实戏班里唱戏既忙又累，一天下来真正能休息并用于谈情说爱的时间不多。但真正的痴迷者即使很难最终达到与他喜欢的女演员谈婚论嫁的目标，却也未必不能与之建立一种特殊的关系。戏班不是真空地带，演员们不仅不是无情草木，而且比

起一般人更敏感、更多情，因此，她们也不一定完全不能接受某些痴迷者的求爱，与之建立某种程度上的非婚姻关系。1996 年在玉环举行台州市首届民间戏曲艺术周时，有个戏班的当家小旦一到玉环，就被一直追求她的一位当地痴迷者接走，几乎影响了当晚的演出，急煞了戏班的老板与艺术周的组织者。在这位小旦自己看来，这是她与男性非常自然的、合理的交往，也是她的自由；但在戏班内多数人眼里，这样的行为是不被认同的。

至于在戏班内部，出轨的事件只是偶有所闻。我在前面曾经很慎重地提及戏班演职员们打通铺的现象，外界人固然对此猜疑颇多，即使在戏班内部，由此引发的闲言碎语也经常能听到。但是，从整体上看，戏班内部为众人公认的道德观念，要比一般社会上更趋保守。这可能完全不符合人们的想象，但事实确是如此。戏班常年演出的剧目，多是张扬传统伦理道德的，它对演职员们潜移默化的影响，固然是可以想见的；戏班更接近于传统的结构形式，也是一种维护传统伦理道德的无形力量；而且正因为表演行业本身特有的敏感性，演职员们会更小心翼翼地恪守道德防线，以避免引来社会上以及同行的不良评价。以我个人的感觉，假如说在二十年前，当时相对封闭的社会环境会对民间戏班里的演职员造成相当大的道德压力的话，那么在社会中的两性交往观念已经非常之开放，道德已经脆弱得越来越接近于形同虚设的今天，民间戏班差不多竟可以视为传统道德观念的一块保留地。

但即使这样，戏班里的演职员还是很容易受到误解。在台州期间，很偶尔地听到一位演员的爱情悲剧。一位三十岁名叫龚娥的演员，是某戏班的二肩小生，椒江北岸人，就因为她与丈夫之间的争执，一气之下竟然跳水自杀。消息传来时，我正在椒江七号码头访问台州著名的演员经纪人二嫂，因为前两天龚娥的丈夫曾经打过电话到这里，希望二嫂帮助他寻找负气出走失踪的妻子，这天却悲伤地找到了她的尸体，特地在第一时间打电话前来报讯。周围的知情人们纷纷告诉我，

龚娥与她丈夫的争执，关键就在丈夫对她的不信任。龚娥的丈夫因为对妻子在戏班里的生活方式不能认同，不愿意让她继续在戏班里，龚娥认为自己已经答应了戏班老板要再给他唱一年，不能中途变卦，冲突因此而起。但解决这一冲突的方法却是所有人都不愿意看到的，而致使龚娥走上这条绝路的原因，则是她希望能以死表明自己的心迹与清白，这为女演员的婚姻选择，做了一个很好的注脚。

龚娥的悲剧是触目惊心的，但是很遗憾的是，龚娥并不是这里唯一的悲剧主角，在戏班里，演员结婚以后，丈夫不许她们继续出来演戏的现象是很常见的。演员带着自己的丈夫一起在戏班里唱戏的现象毕竟是很少的，结了婚以后的演员继续唱戏，她的丈夫就要有非常良好的心态。这种现象当然不难理解，即使人们对戏班内部的道德秩序有最充分的理解，妻子每天都要在舞台上与别人"你想我，我想你"地表演情感戏这一事实，就足以构成对丈夫的考验。所幸的是龚娥跳河自杀之后，她的丈夫十分悲痛地自我忏悔，她在九泉之下终能瞑目。

<div align="center">五、演职员之间的关系</div>

戏班的演职员，长期在一个戏班里生活，互相之间如何相处，是关系到戏班能否顺利演出的关键之一。

戏剧表演是一个抛头露脸的行业，它很容易激发人的虚荣心；演艺界又是一个竞争十分激烈的领域，观众的掌声和喝彩声，几乎每时每刻都在为演职员们评定高低，它很容易使演员们的虚荣心恶性膨胀，走向它的反面。因此，剧团里演职员们互相忌妒、争角的现象屡见不鲜，严重时甚至发展到互相拆台，以致无法同台演出，而主管部门也会把大量的精力，用于为下属剧团调解矛盾。

从1993年开始，我就通过不同角度，观察民间戏班演职员之间的关系，以及他们处理相互关系的出发点。我不无惊讶地发现，民间戏班里演职员之间关系之亲密，可能是平时对国营剧团内部复杂的人

际关系已经见怪不怪了的人们所无法想象的,这里相互之间的争执与倾轧,远远比不上国营剧团那样严重与普遍。我一直很有意识地试图了解戏班里的演职员遇到利益冲突时会如何解决,得到的回答却是这样的冲突并不多见。

戏班里演职员之间最忌讳的就是互相评论长短。在戏班里,演职员们只是自己做好自己分内的工作,除非是特别要好的知己朋友,否则人们并不愿意当面指人之非。乐队也同样如此,即使是某个乐师在演奏时出现了音准上的失误,其他乐师也不能当面指出。直接指责其他演员或乐师最可能得到的反应就是那位被指责的演员或乐师撂挑子不干,而戏班又没有可能随时找到替代者,就一定会影响演出。在戏班里,演职员的艺术素质参差不齐是无可否认的现象,如果真正遇到某个演职员出现了低级错误时,其他演职员最善意的做法,就是用自己的表演和演奏为出错者遮掩,最多只能通过某种暗示,让对方自己感觉到已经出错而悄悄地改正,而这样的做法,不仅往往是效果最好的,而且还会使出错者对他心怀感激;假如这样还不能奏效,当然也可以向戏班的老板提出,但即使在这种场合,老板也不会轻易地正面向对方指出他们所犯的错误。对于实在无可救药者,找个冠冕堂皇的理由让他们体面地离开,是戏班老板最常用也最该用的手段。

在戏班里,演员是舞台上的核心,也是一个戏班用以招徕生意最重要的资本。但是,反过来,在戏班内部,演员绝不能因此而表现出傲慢情绪,她们必须对戏班里其他人员表现出足够的尊敬,尤其是对乐师更不能流露出丝毫的不屑和轻侮。据实验剧团的陈老师说,以前戏班里演员与乐队之间的矛盾比较常见。某些知名演员本身音乐素养不好,却又很自以为是,如果她在某些场合表现出不尊重乐师的态度,尤其是新到戏班里来的主角演员,有时自恃身价,对乐师没有表现出足够的尊敬,有些乐师就会用恶作剧的办法使她在舞台上出丑。越剧的主要配音乐器是主胡,主胡是以十指定调的,音高音准全靠乐师自

己掌握，而其他乐器必须跟随主胡走。演员在舞台上跑调时，有些乐师不但不帮助她纠正，反而故意顺着她的音调走，跟着她跑调，这样，假如演员往高里跑调，主胡随之让音调越走越高，最后曲调的音高很容易走到演员再也唱不上的程度，因之演员难免在舞台上当众出丑。据说戏班里就有过这样的现象，某天戏演得比较晚，夜里11点多了，主角还在台上慢慢地唱，主胡不高兴了，于是就让其他乐器停下来，由他一个人为她伴奏，结果，就是故意顺着演员的调越走越高，直到她唱不上。在这种场合，出丑的当然是演员。此外，演员在舞台上要开始某个唱段，经常是让乐师先拉一段过门，通过过门与唱段之间的明确变化，让演员能很自然地随着乐队的音乐走势引出唱段。但是在某些时候，乐师也可以在这种地方捉弄演员，在演员准备开唱时，主胡故意反复地只拉过门，让演员唱不进去。还有演员在唱《磨坊串戏》这样的段子时，需要在戏中穿插各不同剧种的流行剧目唱段或者其他时调，类似于现在一些相声中加入一些流行歌曲。此时需要演员自由发挥，而每个演员所加的唱段都不一样。由于戏中所串的唱段，一般都是观众所熟知的，曲调过门都有一定之规，演员要想让乐师与她好好配合，就要在上台之前，把自己准备在戏中使用哪些唱段事先告诉主胡，比如说第一段要唱婺剧，第二段要唱京剧，第三段要唱淮剧，而且还需要告诉乐师唱的是什么曲调，二黄还是反二黄之类，等等，这时也是对乐师的礼貌。假如演员上台前忘记了这个必经的程序，在舞台上，乐师就完全可以用不知道她会唱些什么为理由，拒绝为她伴奏，由着她在台上干唱。但是这样的情况，现在都比较少见了。[1]

因此，尽管在戏班这样一个二三十人的团体里，矛盾与冲突是不可避免的，但是，与国营剧团相比较而言，戏班里的气氛还算是相当

[1] 访问地点：温岭钓浜寺基沙天后宫；时间：2000年4月28日下午。

融洽的。在这里我想重新引用我在1993年第一次从事台州戏班调查之后写的一篇随笔中相关的一段记载：

> 戏班子里的女孩子们，一般关系都很好。在同一个戏班里，演员们也有竞争，但是戏好的人多拿钱，跑龙套的少拿钱，这是大家都能够心平气和地接受的惯例，没有人会说我这龙套也一样重要，大石头离开小石头砌不成墙。偶尔角儿们之间闹起矛盾来，也会让班主头痛万分，实在无法调和时，班主也只好让其中的一个走人。不过这种情况非常少见，这也不全是戏班的老板整天用安定团结的大道理来教育她们的结果。我所接触到的几个戏班里的演员们，不约而同地说，她们关系好，互相照应的原因，一是因为戏台上谁也离不开谁，要想赚钱就必须互相帮衬；二则大家都来自各地，而且戏班子里的演员流动很频繁，姑娘们都明白在一起相聚的机会很难得，于是也就很珍惜这难得的相聚和合作。至于整日里在台上打情骂俏，是不是也有助于团结，就不是我所能够知道的了。

探究民间戏班人际关系亲密的原因，确实是一个很有趣的课题。据我所听到的种种有关演职员关系的陈述里，最早的、较为典型的表述就是——我们之间的关系都很好，像姊妹似的，在一起很难得的。而到最近几年，比较多的表述方式则演变成了——我们都是演戏的，只要在台上把戏演好就行了，在台下的事情好说，反正有问题也会很快过去的。

要解读这样两种表述方式，需要将民间戏班的人际关系与国营剧团做一番比较。在我所看到的所有国营剧团里，都存在大量的人际矛盾，几乎要让我以为人人之间的尔虞我诈，就是戏剧表演领域的通病。直到我在戏班里看到另外一种景象，才感到国营剧团人际关系的复杂

与恶劣，是有社会学原因的。

在民间戏班里，人们可以真切地感觉到，戏班演职员们对于戏剧有着共同的热爱。虽然俗话说"做一行厌一行"，戏班却是一个明显的例外。很少有人对演戏这个行业非常厌恶却仍然长期在戏班演戏。在国营剧团，有相当一部分成员是出于种种复杂的目的进剧团的，比如说有些人只是想把农业户口转成居民户口以改变自己的社会身份；有些人只是看中了国营剧团员工作为国家干部能获得永久的社会保障；甚至还有一些人，则是通过种种权力关系被硬塞到剧团这个看起来既风光又闲适的单位来的。对于那些为了功利目的进入剧团的人们，这个目的一旦达到以后，剧团对于他们就失去了意义，而日常和演出显得更没有意义；对于那些被剧团表面上的光环所迷惑的人们，进了剧团之后很快就会发现现实与他们的想象相距甚远。因此，国营剧团内部这些身份与进入剧团的动机都十分复杂的人们，就构成了剧团内部一股离心的势力，他们的影响不仅仅限于自身，还会影响其他剧团的演职员。然而，目前剧团僵化的人事制度，又缺乏人力资源自然流动的机制，决定了相当一部分人即使对戏剧十分厌恶，也不得不继续长期呆在剧团里。

而在民间戏班里，这样的现象即使不能说完全不存在，至少也是相当罕见的。这有赖于民间戏班人员完全自由流动的特性。假如一个演职员不愿意从事戏剧表演这个行业，他随时都可以离开戏班，转换其他的职业；同时，一个厌恶戏剧表演的演职员也不可能以令人满意的舞台形象出现在人们面前，这样，他在戏班里的地位会很快被其他人替代，老板也会很干脆地请他另谋高就。在这个意义上说，从整体上看，长期留在戏班里的人，对于戏剧的感情，要远远超过在国营剧团的人。加之戏剧表演本身就是一个很容易令人产生感情的行业，而长期浸淫于此，更有可能令业内人士变得十分痴迷，这样，即使是纯粹从就业的角度出发而来到戏班的，多数也会很快喜欢上这一职业。

对戏剧的这种共同热爱，无疑会在一定程度上影响戏班中人处理相互关系的准则，使得他们相互之间更容易沟通，更容易谅解，因而有了矛盾也就更容易解决。

戏班的流动性，对于演职员们处理相互之间的关系的影响，还表现在另一个层面。这种影响基于民间对于缘分的珍视与特殊理解。正如戏里所唱"千年修得同船渡，万年修得共枕眠"那样，戏班里的演员们对于相互之间在同一个戏班里唱戏的缘分的珍视，会在很大程度上影响他们处理相互关系的方式与准则。在偶尔产生纠纷时，女演员们尤其会经常以这种可贵的缘分，作为劝解争执者的最后手段。戏班对于这种缘分的珍惜，背景正在于戏班里演职员的流动性很大。确实，我也曾经听到过两个演员因为相互之间的一顿争吵，摆出不共戴天之势，或者是自己要求离开戏班，或者是要求老板将另一位赶出戏班，但值得玩味的是，即使经过了这样的争吵，相互之间不再成为一个戏班的同事以后，争吵的双方仍然会趋于互相原谅。

其实戏班的流动性，也在很大程度上自动降低了演职员之间出现持久的不可缓和的矛盾的可能性。正由于演职员们在戏班之间的流动性很大，他们往往是在一个戏班里呆上一两年，就会换到另一个戏班，因之也就避免了像国营剧团那样即使相互之间矛盾很深，也不得不长期同在一个剧团工作，以至于日常生活与工作中不可避免的小摩擦日积月累，终致无以解决的尴尬局面；往往是演职员们相互刚刚感觉到不那么容易共事，等不到这种相互之间的不愉快发展到不可缓解的冲突之时，就已经主动地或自然地分开了。

戏班演职员不容易产生矛盾的另一个原因，就是戏班内部人员的行当分工十分明确。在一个戏班里，头肩生、旦责无旁贷地要在每一个剧目里扮演主角，二路、三路角色则毫无疑问要在每一部戏里为她们担任配角。由于戏班里每个演职员的角色意识非常明确，而且基本上没有多余的演职员，即使偶尔排练新戏时，也不容易出现争角的现

象。实际上国营剧团人际关系复杂最核心的原因,就在于演职员繁多,往往是每个行当都有两三个甚至更多的人,他们相互之间表演能力的差别不够显著,也没有明确的分工,在排练新戏安排角色时,剧团主事者往往要为平衡同一行当的演职员伤透脑筋。即使在这样的竞争过程中,人们互相之间因争抢角色与机会产生的矛盾,并不一定每次都以直接的冲突形式爆发出来,但它必然会在角色之间留下印痕,对人们日常生活产生微妙的影响。在民间戏班里,这样的矛盾是不易出现的。一旦少了这样一个最关键的冲突源,戏班里演职员们所可能产生的矛盾,也就仅限于生活方面的一些琐事了。

由此我们就发现,如果我们忽略那些纯粹个人的因素,那么,民间戏班的演职员关系,是由制度与价值两个层面的作用力决定的。从前面那段引文可以看到,当我于1993年对台州戏班的人际关系做第一次分析时,我比较注重表演这种行业固有的特征对人际关系的影响,但是我现在趋向于试图从更深刻的方面寻找更有说服力的解释。如果说在制度层面上,民间戏班演职员自由流动的机制,为戏班的演职员们建立良好关系提供了先决条件,同时又避免了那些性格与爱好存在差异的个体因长期处于同一环境导致关系严重恶化,而戏班每个人明确的角色分工,也避免了大量矛盾,那么,对于共同处事的缘分的重视,则为演职员们向着好的方向处理相互关系,提供了一种重要的价值导向。因人与人之间相遇的偶然性,而将跨社区的交往的重要性看得比一般意义上的人际交往更重要,由此推导出人们应该加倍珍惜这种交往,甚至不惜为继续与加深这种交往自我克制,乃至于放弃一些利益,这样一种人际交往观念,背后所包含的内涵,是十分深刻的。

并不是所有具有流动性的职业,都自动地会使人们将这种相遇的偶然性,当成建构人际关系处理准则的考量参数;因而,从表演这种职业特征里,也看不出多少从业人员对"缘分"特别重视的必然性。把缘分置于人们行为方式与情感生活的一个很显要的位置,是一种本

土化色彩很浓的价值观。我想，这种价值与农业社会封闭性强而流动性较小，人们会把与生活在不同地域的人们超越血缘宗亲的交往和偶然之间的相遇的价值，提升到一个很高角度的认知模式有关。从一个非常现实的角度分析，当人们天长日久相处在同一空间时，容易变得锱铢必较，那是因为人们比较能够容忍自己的利益受到一次性的侵害，却很难承受利益受到经常性的侵害。[1]偶尔的大方和谦让，可以视为建立自己良好社会形象的一种必要的代价，然而，持续的、无止境地不断让渡自己的权利，则是所有人都很难承受的，总有一天人们会发现，他为建立自己的良好社会形象支付的成本，已经超出了可以容忍的限度。因此，用缘分的可贵，来缓和演职员们之间可能出现的争执与利益纠纷，确实体现出一种深邃的民间智慧。

第四节　演职员的来源及流动

一、嵊县演员和本地演员

台州上百个戏班，就应该有三千名左右演职员。这些演职员来自各地。但演职员的分布是有规律可循的。

嵊县以及周边地区，是越剧戏班的演职员最主要的来源地。隶属绍兴市的嵊县是越剧的发源地，即使在越剧已经成为一个全国性大剧种的今天，嵊县以及周边地区如新昌等县，也仍然是全国各地越剧团最重要的演员基地。各地的越剧团愿意到嵊县招收演员，最根本的原因，在于越剧所用的舞台语言，与嵊县方言关系密切，而地方剧种的

[1]　由此我们可以理解，村民们会对邻居占了自己屋檐下几寸地而与之大动干戈，遇到落魄的陌生人时却会慷慨解囊，正由于对陌生人的付出是一次性的，而邻居的侵占却可能是一辈子的。今天让邻居占了几寸地，明天他还可能再占几寸，日积月累，私产终将被蚕食殆尽。

唱腔与方言有着千丝万缕的联系。因此，许多外地的越剧爱好者尽力想模仿越剧的唱腔与道白，却总是给人一种不如嵊县演员地道的感觉。除此之外，嵊县人对越剧的感情之深，也不是其他地区的人所能比拟的。嵊县许多青少年自幼就在弥漫着越剧味的环境里，备受熏陶，因之出现了大量越剧表演爱好者。因此，每年都有大量嵊县青少年，成为越剧演员到各地演戏。

不仅国营剧团大量到嵊县招收演职员，戏班也是如此。但这里还是存在一个小小的差别。我在国营剧团里所听到的情况，是他们只关注嵊县一地，而在台州戏班里听到的，却多数是"嵊县、新昌"，也就是说，在台州戏班业内人士看来，他们的演职员来源不止于嵊县这一范围，还扩展到与之相邻的新昌县。每年春节期间，嵊县一些村庄里到处都是来自各地的戏班老板，旅馆里也住满了与戏班有关的人员。他们有些是由熟人介绍来的，有些干脆人生地不熟两眼一抹黑，但是，除了顶尖的主角演员，以及出色的乐队不容易招募以外，只要是寻找水平一般的演职员，他们几乎总是能够如愿。春节期间，嵊县一带就像是一个开放的越剧人才市场。戏班到嵊县一带招募演职员，找到合适的演职员，就会与之谈妥一个相对满意的价格，并讲好何时在哪个台基演戏，演员就直接去到那个地方。一般是到戏班里以后，马上就要上台演戏。好在戏班招募的，一般都是有一定舞台经验的熟角，在任何环境下都能马上进入角色，自如地表演。至于那些还不会演戏的学徒，就不是由老板去招的了，她们多数是跟着某个经验丰富的演员出来，有些就索性拜某位演员为师傅，一直跟到自己会演戏了，才自己另行搭班。

台州与嵊县距离不远，因此我一直纳闷何以演出市场非常发达的台州不能像嵊县一样盛产演员。一直来，台州戏班的演员就主要来自嵊县、新昌。

如果不考虑不同村落的自然环境、人文传统与风俗习惯等方面的

差异，也不考虑个人天赋的差异，那么我们可以为演职员分布的不均衡，找到非常现实的解释。多数演员分布在少数地区，主要是因为演员们很少自己独自出来寻找戏班，戏班也不大会到那些不盛产演职员的地方去招人。演职员们总是会互相推荐、介绍着到戏班里来，而已经在戏班里唱戏的演职员们赚了钱，回乡后对其他村民也是一个启发；而演职员们在外做得比较如意，也愿意撺掇关系较好的邻居们一起出外唱戏，毕竟乡里乡邻的在外能有个相互照应。因此，演员的分布，总是集中于某些地区与村庄，各地分布很不均衡。从大的地域着眼，浙江各地的越剧演员，多数出自嵊县、新昌，但是除了嵊县、新昌以外，其他地区也有可能出现一个戏剧演员很集中的村庄。三门县有个人称"越剧村"的金板山村，地处海拔五百米的山区，全村仅二百三十户人家，九百余人口，竟然办了三个戏班，有九十多人在戏班里担任各种角色，其中还有五家戏剧专业户。

我们总是会看到像三门金板山村那样一个很小的村庄，出了很多在外面唱戏的演职员；有时也会在一个戏班里，找到多位同一村庄，或相邻村庄来的老乡。当然，实际的情况要比这稍微复杂一些，比如也有不愿意太近的邻居在一个戏班的现象。但总的说来，由此我们基本上可以了解演职员的分布规律。

在戏班里，我隐隐感到，来自嵊县、新昌一带的演职员与本地演职员之间，存在两个并不太明确的圈子。尤其是嵊县、新昌的演职员之间比较抱团。因此，戏班老板多数都比较明智，他们并不愿意一个戏班里同时有过多关系太近的演职员，以免完全失控。而招收本地演职员，不易出现类似的现象。也许部分是出于这样的考虑，1993年以后的这七年，在我所接触过的戏班里，本地演员的比例，似乎有不断增加的趋势。但迄今为止，包括我自己在内，还没有人统计过嵊县演员与本地演员之间的准确比例，因此，本地演员增加的趋势，仅仅出自我自己的印象。询问演职员时也很难得到较为一致的答案，大抵是

从嵊县、新昌来的演职员,会趋向于强调嵊县、新昌演职员的比例最大,而本地演职员,则趋向于肯定近年里戏班里的本地人增多的现象。

戏班里除了演员以外,以往还有不少杂役。嵊县到外地演戏的演员,尤其是成了名角的,都会从家乡带上一些随从人员,比如梳头、跟包、管事等。我所了解到的 1930—1940 年代在上海走红的那些嵊县籍越剧演员们,都随身带有几个嵊县来的跟班。现在的演员,早已不复当年名角的派头,再有名的演员,最多也不过是带上一个学徒,以便在生活上有人可以搭把手,或者是让自己的亲属随团一起,以便于照顾。但好的演员,也会将自己的三亲六眷,介绍到戏班里做杂役,为了笼络这些名角,老板有时也不得不收留下他们,甚至不惜辞退掉戏班里原来担任这些杂役的职员。

二、跳班

每年 6 月戏班都要放假,这个假期,按例是演职员自由转换戏班的时候。虽然戏班延请演职员多在每年的春节演出旺季到来之前,但是演职员只有在每年的夏天,才有权自由跳班,老板按例不得干涉。在这个意义上,演员的演出季,是从每年的 8 月到次年 6 月,在戏班里演戏,老板所说的演"一年",指的也是这样的概念。

因为 6 月里演员按例可以自由跳班,所以平时老板可以不一定随时、完全支付演员的工资,拖欠工资的现象固然会引起演职员的反感,却不触犯戏班一般的规矩。但在 6 月就不同了,这时,老板必须将这一年里的工资,与所有演职员结清。假如因为经济困难,手头较紧,这时他只能说是向演职员借钱,一般还需要出一个借条。实际上这种向演职员借钱的做法,也会受到批评,是很不合规矩的。

工资高低,是决定一般演职员流向最重要的因素。较高的工资也是班主用以吸引其他戏班的演职员跳班最重要的砝码。但是,日工资并不是唯一能够吸引演职员的因素。由于戏班是按照实际演出日数给

演职员发工资的，所以，当演出时间较少时，虽然也会使班主的收入下降，但更重要的是会导致演职员的收入下降。那些比较出名的演员，在挑选戏班时，不仅会把日工资作为一个重要的标准，同时也会把戏班的戏路长短作为同样重要甚至更为重要的标准，换言之，演职员的整体收入是由日工资及平均演出天数这两项因素的乘积决定的。不同的班社戏路相差很大，甚至有可能相差数倍，因此，一个戏班没有较好的戏路，不能招揽到一定数量的演出机会，是不可能吸引到优秀演职员的。温岭青年越剧团的头肩花旦月娥说，也曾经有其他剧团开价一百三十元，甚至一百四十元一天让她去那里演戏，但她没有答应，主要原因就是那些团日工资虽然较高，但演出天数相对会较少，从总体上看收入不仅不会提高，反而还会下降。

在台州，演员跳班的现象是非常频繁，也极其常见的。除非是某些特殊情况，演员一般都会在一个戏班做上两三年后就跳班。温岭友谊越剧团的老生邵彩娇是个例外，因为她本身就是老板卓馥香的儿媳，当然不大可能离开自己的戏班去给别的老板唱戏。我在台州了解到一个演员在一个戏班最长的经历是九年，这种一个演员在一个戏班里唱九年戏的情况，其实也有一些特殊的感情因素在内，并不是戏班的常态。

演职员的这种流动性，对于演职员与戏班双方都是十分必要的。但跳班对于演员的重要性，要远远超过乐队等戏班的后台人员。就戏班而言，他们需要不断有新的演员进来，以免给演出地以这个戏班总是一些老面孔的感觉，同时也需要有新的演员带来新的剧目，因为每个演员，尤其是主角演员能演出、擅长表演的戏，总会有一些区别；新的演员尤其主角演员的加入，甚至有可能给戏班带来新的戏路，某些村庄庙宇请戏班时，会特别在意那些名演员。对演员而言，他们更需要通过跳班，得到与自己的表演水平相当的收入。演员进入一个戏班以后，就会与老板谈妥工资标准，在这个戏班期间，假如不是由于

非常特殊的理由,老板是不会主动地、明显地给演员提高工资的。但是,演员自己的感觉就不同了。在一个戏班唱戏时间长了以后,演员们就会觉得自己的表演水平虽然在不断地提高,收入却很难提高。在这样的情形下,她就会跳班,而不是向老板提出加工资的要求。

演员不仅仅在每年夏天跳班,有时也会在演出过程中跳班,跳班的主要原因,甚至可以说唯一的原因,就是工资收入。用戏班老板的话说,有些演员会在一个台基演到一半时,就逃走到另外的戏班,去为答应给她更高戏金的老板唱戏。这种情况当然是不符合戏班惯例的,鉴于戏班老板平时很少会把演职员该得的工资全额支付给她们,因此,演员在演出季中途跳班时,实际上就已经自动放弃了老板欠她的那一部分工资。对于一个逃走的演员,老板当然不可能还会向她支付欠款。但有时演职员们也会玩些小花样,比如说她其实已经与别的老板谈好,准备跳班了,但顾虑到现在所在戏班的老板这里,还有工资欠着,于是就谎称自己家里有事,急需用钱,向老板借支工资,拿到手后就逃之夭夭。在这种场合,除非是社会关系广泛又很有手段的老板,一般情况下,只要老板本身没有亏损,也就算了。但老板如果要认真对待,非要将演员追回来,舆论也会向着这位老板,而收留演员的戏班,也不敢过分坚持。

演员跳班频繁,对于老板是件很头痛的事。尤其是在下一场将演哪本戏已经定好,而本该在这出戏里扮演某些重要角色的演员突然离去,戏班很可能一时就乱了阵脚。戏班每个行当都只会有最低限度的演员,完全不会有冗员存在,因此,一个演员的离去,就可能给戏班的演出带来很直接的影响。当然,演出在即,戏班老板也不得不想出办法来,比如火速寻找可以替换的演员,请她临时救场或者干脆就将她邀来;或者是让戏班里其他演员在台上先代演一两场,然后再设法解决这一难题。因此,老板对演员跳班之痛恨是十分正常的,言谈之中,假如一个戏班老板提起演员的种种劣迹,那肯定会大量提及演员的跳

班。戏班老板的这种情绪，也影响到了文化主管部门，以至考虑寻求解决办法。我曾经提过一个建议，请他们考虑是否可以参照职业运动员的规范，渐渐形成一种像运动员在俱乐部之间转会那样的机制，既能保持演职员适度的流动性，同时又不至于因随意性的跳班为戏班带来太大的麻烦。我想这个建议是不错的，但是至少短期内它大约没有可能在台州戏班中实施，因为某种行为准则能否在戏班里为众人所遵循，并不简单视乎这种制度安排的合理性程度，而要看它有无可能符合戏班里一般人对行为本身的理解，以及有无可能在实际运作过程中，自然形成一种为所有人默认的不成文法。

戏班里演员经常跳班，对老板固然是很大的隐患，但是它也是一把双刃剑。它给所有老板都造成一种现实的压力，一方面，演员经常性的跳班，会迫使老板们经常考虑到将演员的工资保持在一个平均水平上，而且充分考虑到与演员们联系感情，并时刻注视着戏班相互之间的动静；另一方面，一些戏班老板也会有意拖欠演职员一部分工资，以此作为拴住演员的手段，免得她们随意流动。我曾经问过，假如甲戏班的老板很想把某角色挖来，而演员目前所在的乙戏班老板欠着她的工钱，甲戏班的老板会不会答应由他出钱支付本该由乙戏班老板支付的那部分工资，以补偿演员因跳班受到的损失？我得到的回答是"不会"。

三、鼓佬和主角

鼓板佬是乐队的领班，他在戏班里的地位曾经是非常之高的。如果将鼓板的地位翻译成现在剧团常用的词汇，那么他就应该是剧团里的艺术总监。舞台上，打鼓佬坐的地方叫九龙口，演员们是绝对不允许沾的。每次演出结束，打鼓佬的鼓板都要用绸缎特制的袋子套好，其他一般的乐器，就没有这样的待遇了。按照老辈人的规矩，如果戏班邀请鼓佬加盟，是需要用轿子去抬的；但是邀请主要演员加盟时，完全没有必要请她坐轿子。现在虽然已经没有轿子一说，但鼓佬与一

般乐师，还是很不一样。

但是近些年里，鼓板的地位有了明显的变化。一个最明显的证据就是，鼓板在戏班里的相对工资水平，已经不能与当年相提并论了。戏班向来的惯例，鼓板的工资应该是最高的。但是，现在戏班里主要演员的工资收入普遍要高于后台，不仅是像以前那种后台鼓佬的工资高于头肩生旦的情况，基本上不再有了，而且现在一个优秀的鼓板师傅，收入也只能达到主角演员的三分之二，甚至二分之一。以台州戏班里因人称"肚才好"而闻名的小生宝芬为例，她的收入是每天一百五十元，而鼓板的工资，我还没有听到达到一百元的。而且，在多数戏班里，凡是夫妻双双均在一个戏班里的，担任演员的妻子的收入，都要高于在后台的丈夫。在我所访问过的戏班里，凡是夫妻在同一个戏班的，只有一例丈夫工资与妻子持平。

从演员的流动情况看，也是如此。按实验越剧团鼓板王明山的说法，在他的家乡嵊县，以前都是乐队带着演员四处走，现在相反，多数是演员带着乐队走。[1] 以前是在乐队里的乐师将演员们介绍到戏班里来演戏，现在相反了，多是演员将乐师们介绍到戏班里演戏。夫妻之间的情况也是如此，担任乐队乐师的丈夫跟随任演员的妻子搭班的情况非常多见，而相反，由于丈夫在某戏班，就将妻子也一起带到这个戏班里的情况，则不太常见。

戏班聘请演职员，尤其是聘请那些有名气、有市场号召力的名演员时，经常会遇到有演员提出额外条件。为使这些著名演职员加盟戏班，戏班经常需要同时接受这样的额外要求。在多数情况下，这些需要同时接受的演职员是演员的丈夫，有时也可能是演员的父母。在这样的场合，戏班与演员之间的相互妥协是十分必要的，因为戏班老板

[1] 访问时间：2000年5月2日；地点：温岭石桥头镇山根村。

一旦同意接收演员的亲属，也就需要为他安排一个实职，这就意味着又得开支一笔工资。最好的情况，是戏班里刚好有这样一个空缺，那样老板当然不必犹豫；其次的情况是老板可以将原来的演职员辞掉，这样难免会伤及感情与面子，但有时为了招罗主角，也不得不这样做。最麻烦的情况，则是老板不得不因人设事，凭空让戏班里多一个人，这样其实就等于老板给主角多支了一笔工资，无形中提高了主演的收入，增加了老板的负担。在这样的场合，老板往往会忍痛舍弃主演。有位在当地非常著名的演员，除了要求戏班同时接受自己的男友外，还希望让她的父亲在戏班里烧饭，戏班老板几经踌躇，终于未能应诺，而她也就离开了这个戏班，对戏班的声誉产生不小的负面影响。也有个别情况，是演生角和旦角的两位演员由于长期配戏，已经十分默契，不愿意分开，于是就要求戏班一同接受。对于戏班老板来说，这种要求可能是最合理的，尤其是当戏班里刚好缺主演时，更会很高兴地将两位主角同时招至班里。不过，最多见的还是演员带着自己的亲属，要求与亲属一起走。

这种情况在戏班里本是非常普遍的，但是，一般的乐师，甚至是鼓板师傅，现在也很少有机会向老板提出这样的要求。基本上，只有主角演员才有提出这种要求的资格。鼓佬与主角演员地位这种悄悄的变化，说明了什么呢？鼓佬一般是艺术经验非常丰富的中老年乐师，懂戏、会戏多，对戏班的表演进程与演出质量有很强的责任感。而演员，尤其是越剧演员多为青年女性。因此，鼓板与主角演员地位的这种变化，是不是意味着戏剧观众在艺术层面上的要求，已经在一定程度上让位于对感官愉悦的追求？

四、来自国营剧团的演职员

台州戏班的演员，多数都是从农村直接进入戏班的，很少受到正式艺术学校的学习与训练。但是，也有一小部分有过这种特殊艺术教

实验越剧团演的路头戏《君子亭》,图右是磐安越剧团来的小旦,现在她也学会演路头戏了

育经历——从国营剧团来的演员。这些演员,多数都是由于近年国营剧团不景气,或解体后,才到戏班里唱戏的。有报道称,在与台州相邻的绍兴,绍剧名角十三龄童、钱惠韵、筱艳秋从国营剧团退休后,近年都在一个名为"浙江绍剧第一舞台"的戏班里唱戏。[1] 但在台州,这种现象较少。台州的越剧戏班,都喜欢年轻演员,除了一些退休乐师以外,退休的演员在这里很难找到机会。

路桥实验越剧团有好几位来自国营剧团的演员,都处在演戏的黄金年龄,舞台经验丰富又兼形象倩丽。其中包括在嵊县越剧团的全盛时期在这个剧团演主角的小生黄丽雅。嵊县越剧团进入低潮时期后,黄丽雅从剧团调离,并且随丈夫到了诸暨县,进了一家工厂。工厂的

[1] 孙勇敏:《村里来了"草台班"》,《钱江晚报》,1996年4月29日。

效益倒是不错，但她忽然觉得自己还是想唱戏，在绍兴一带的小班里唱了一小段时间，更勾起了肚子里的"戏虫子"，索性在厂里停薪留职，来到台州戏班。在戏班里收入倒是不错，但是与此前在工厂里工作、与机关工作的丈夫在一起生活相比，真的要苦一些。但她演戏的冲动足以帮她克服这些生活方面的困难。这家戏班还有另一位曾经在磐安越剧团演过戏的小旦，在戏班的时间比黄丽雅更长些，已经开始会唱路头戏了。她的丈夫也被安排在戏班里值台，因此生活比较安定。

温岭青年越剧团还有一对从安徽某个黄梅戏剧团来的夫妻演员。妻子名叫黄玉琴，演小生。淮南一带的黄梅戏迷，也许会知道这个名字。按照他们自己的说法，他们所属的剧团从香港回归后就再也没有演出了，于是他们经人介绍，就来到浙江唱戏。在这里也搭过几个戏班，到青年团已经是第三个戏班了。在吴岙演出时，也许是由于老板照顾他们小夫妻，给他们单独安排在村老年协会刚刚建好、内外都还没有装饰的新屋二楼一个房间。那个住处看起来并不算好，房子连大门也没有做，上下水也没有安置，上楼的楼梯只是简单粗糙的水泥板，连栏杆都还没有做，可能是因为还在准备装修的缘故，屋内乱成一团。但这毕竟是一个像样的独立的房间，我在这里与他们做了较长的交谈。以下是这对从安徽来的夫妇自己的叙述。

说话的主要是丈夫。他说，"我们现在来说也算惨的"。不过他又说："现在根据市场经济的情况，有时想想，趁自己年轻时能赚就赚点，大的钞票赚不到么小的钞票赚一点，什么原因呢，因为现在看得到的，有许多很好的铁饭碗的国营单位也倒掉了，在这里一般来说，个人的经济收入比起那边来要好一些，像我们那边，正常的一个月就是天天演出的话，也只能拿一千出一点点头，就是总包括在里面。很有限，花完后也剩不下什么钱。干这一行苦也苦的。一开始来很不适应的，首先是两个剧种之间的差别太大。像我们那面只有两个剧种，一个是黄梅，一个就是花鼓戏，这两个剧种它的差距不大的，基本上差不多

的。越剧跟它们两个太不一样了。一开始是杭州桐庐剧团里的朋友介绍过来的,那个朋友原先也演过戏的,后来就在剧团里跑外勤,退休后,刚好有另外一个老板,起了一个班,戏路不好,他外交能力蛮强的,就给他放戏,当时他就把我们介绍过来。我们当时想,这个戏我们又不会演,他说,不会演也没关系先过来再说,当时我们就过来了,也不会演,虽然不会演他工资也给。工资给得还比我们剧团里多一点,这样我们就过来了,过来就慢慢地学。学了后发现,学剧本戏还好学,特别是演这个路头戏的时候,要靠自己的头脑想好这个台词,再出来演,是有点麻烦的。所以一开始不习惯,现在略微要好点了。"他并没有感到有多少委屈,主要也是因为自己有演戏这种爱好。想想现在这样也很好。1999 年年末,他们夫妻在腊月二十八就出来了,是在这面过的年,因为这里正月初一就要演出,怕误了演出。[1]

看起来,他们的实际状况与心理感觉,比我初遇他们时想象的要好,这当然与戏班的收入不菲有关。据说他们到这里后也曾经想过要跳班,但没有跳成,毕竟对于一个新来者,了解并且遵从戏班的规矩比老演员们更重要。到戏班几天以后我却发现了另一个问题,那就是在全部由女性担任演员的戏班里,这位男演员的处境,多少有些尴尬。他不会乐器,因而只能在这里担任演员,而表演上又达不到能演主角的水平,因此舞台上不大有他能担任的角色。偶尔演个童子之类,个子又太高,很难与其他女演员配戏。因此我想,如果他会在这里长期呆下去,不是为了钱,就是因为有很好的心理素质。

近几年,台州还出现了一个新现象,那就是河北一带很多武生演员,都跑到这里来演戏。由于武打戏在这里渐渐有了部分市场,而本地的女演员又没有经过这样的训练,加之一些从河北来的梆子演员,

[1] 访问时间:2000年;地点:乐清吴岙老年协会。

在这一带口碑不错,因之也就互相介绍着,有越来越多演员前来。这些演员完全不会越剧,甚至连在台上开口也很难,在这里也就只负责武打戏,多数只是每场演一个武打的折子戏。

乐师里面,也有不少来自国营剧团。一般的乐师,只需要跟着鼓板或主胡走,因而国营剧团来的中青年乐师,并不难适应这里的演出。但他们要想在戏班的乐队里担任像鼓板和主胡这样的重要角色,得到较高的收入,就需要苦练本领,直到能适应戏班特殊的表演方法。

五、科班

民间戏班的演职员多数没有受到专门学校的表演或演奏训练,但是,他们也并不全是靠自学成为演职员的。有相当多演职员参加科班训练,经历过时间长短不等的学习。

目前,台州地区已经没有训练演职员的科班。据路桥演出管理站介绍,在1990年时当地还有三四个人办过科班,现在早就已经不办了。在七年前,即我初次赴台州考察民间戏班的1993年,天台还办有一个科班,他们甚至被选拔参加了地区调演。这可能是台州最后一个正式的科班,但是当地人更多地将它称为一个"小班",这里所说的"小班",不是指那种规模小、人数少的小班,而是指演员年龄小,犹如几十年前京剧界的髦儿班。这是一个一边教戏一边演出的科班,而在教戏的同时,以比较廉价的戏金演出,则是戏班的通例。这种方式,一方面,能减轻办科班者的经济负担;另一方面,也给了科班的小演员们以舞台实践的机会,可以称得上一举两得。

由于目前台州一带科班已经很少,这种现象明显地导致当地的演职员的青黄不接。有所闻的只有天台一带的一个科班,具体情况,连戏班里的老板与演职员也不大清楚。现在活跃在台州舞台上,在各戏班挑大梁的小生、小旦,年龄多为三十多岁,已经不复有前些年舞台上常见的二十刚出头的主角演员了。其实现在台州舞台上最有影响力

的那些演员，基本上在七年前就已经成名。于是，又有一些戏班的班主设想兴办科班，而且认为，现在兴办科班一定是桩有利可图的投资。有不少演职员认为，现在戏班主角的青黄不接的现象已经开始出现，重要标志就是目前各个著名戏班的主角演员都已经三十多岁，而现在学戏的人越来越少。但台州主角演员平均年龄提高，可能并不完全是由于演员的梯队建设方面的缺陷，还包含了其他因素的作用。可以想见的一个原因就是，近些年台州戏班的演出水平普遍提高了，像以前那种只要脸蛋靓、嗓音条件好就能唱主角的现象，已经很少。一般演员想成为主角都需要经历一个较长的学习过程，其中拜师几乎是必不可少的一环。除了一般的拜师以外，演员还必须通过大量戏剧磁带，以及录像自学，这样的学习，当然比起正规的训练来，需要花费更长的时间。因此，成名的年轻角色也就相对显得较少，新一代演员想要代替目前已经成名的、已经拥有相当观众群的主角，不仅需要表现出比她们更出色的艺术才华，而且还需要经历舞台实践以积累足够的表演经验。

但是这些艺术上的原因，并不意味着青黄不接的现象完全不存在。考虑到越剧的特殊性，现在作为那些一流剧团招牌的角色，在舞台上担纲的演员，确实已经年龄偏大。从这些主角演员自身的态度看，她们多少也都会流露出一种厌倦情绪，而这种情绪在前些年是很难看到的。

六、二嫂

二嫂住在椒江七号码头旁，她家门口，已经成为一片废墟，就像中国其他正在迅速扩张的城市一样，这里也到处是工地。椒江区文化市场管理办公室的陶明华用他的三轮摩托带我去找二嫂。因为二嫂门前的一片房子已经完全拆除，我们只能绕路，越过高低不平的正在施工的工地，找到二嫂开的一家小店。

二嫂面慈心善，待人热心，在邻居中口碑很好

据演员们介绍，"二嫂"只是一个在戏班老板及演职员们中间流行的称呼，当地人并不这样叫她。所以，如果没有熟人带路，要想在码头附近向路人打听到二嫂，恐怕不太容易。我是通过青年越剧团的团长江志岳给我的电话，问到二嫂住址的，即使这样，找到她也并不容易。到七号码头二嫂门前时，她并不在，有人说她有事外出了，以我的第一感觉，她好像并不欢迎我的到来，更不欢迎文化部门的官员。但我在当天下午终于见到二嫂本人，她完全不是我事先所想象的样子，一点也没有那种惯常跑四方为人做媒拉纤式的经纪人的样子。二嫂身体瘦小，眉目间显得十分慈善，初见面时你只会把她看成邻家溺爱孙儿的老奶奶。邻居们都说二嫂是个很热心的人，她现在还兼着居委会的工作，对当地居民区的事情，也很是关心，经常无偿地帮大家跑腿。比如她们这里有二十多家店，每个月报税的事，都是她去做的。

二嫂今年七十岁了，虽然还非常健康，毕竟年纪已经不小，因此，现在二嫂在冷冻厂工作的女儿也开始代她做点事。二嫂的女儿倒是很干练。台州地区戏班对演职员的需求量非常之大，而演职员的流动也很频繁，光靠戏班老板们互相挖角，并不能完全解决问题。大部分戏班都不可能完全找齐理想的角色，其中的几个行当，总是希望能有更合适的演职员。戏班也总是会有一些角色临时跳班了，或者由于身体的、家庭的原因，无法再继续唱戏了。在这种状况下，最好的办法就是找二嫂。

　　在二嫂门前，每天上午都会有戏班的老板和演员们来来往往，在这里寻求机会。我在那里遇到几个老板，其一是椒江银屏剧团的项增育，另一位是椒江实验剧团的徐秋菊，他们都说希望能找到好演员，由于他们家离二嫂这里比较近，倒是能经常过来转转。项增育说夏天平安准备到衢州一带去招些二路角色，因为台州这里的演员工资太高了，戏班有点负担不起。头一天，还有位老板，想要找一对好的小生小旦，他希望能有这样一对好角色，让戏班提高一个档次。至于演员，有单独来的，也有三三两两来的，多数只是先到二嫂这里报个到，坐上一会儿，聊几句闲天，留下自己的电话或传呼。也有通过电话联系的，第一天上午9点50分，二嫂的女儿就接到了个要找当家小生的电话。接到电话，二嫂的女儿就在一个软皮抄上记下"某某戏班需要某某角色，什么档次"，有时还需要记上"工资大约多少"。每天二嫂那里都要接到几个这样的电话。二嫂的桌子抽屉里，目前有两个这样的软皮抄，密密麻麻地记录着戏班与演职员相互之间的需求信息。我随便翻出两页记录在下面，其中的省略号是本子上所记的电话与传呼号码：

　　　　老五：传呼……主胡，鼓板
　　　　阿丽（二级老生），二月初二回家
　　　　电话……

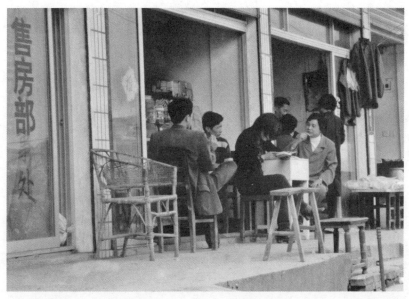

二嫂的小店前，每天上午都有戏班老板和演员在这里坐等机会

周敏，二级小生，主角老生，鼓板，小丑，百搭

李彩菊，电话……

小花脸，带小兵

杨嫂，要二级小生，二级老生

老潘，要小生，小旦，路桥人

佩军，小生，电话……

万兵，电话……主胡

伍力，要大花脸，旦

黄岩阿宝，电话……要花脸，大面，枇杷（琵琶）

陆香，传呼……二级小生，二级小旦

文龙，要花旦，主角小生

徐芬，电话……

秋月，鼓板，当家小生，电话……

鼓板，爱娥，电话……百搭

　　阿玲，二级小生，电话……

这些简约的记录对于二嫂，含义当然一清二楚。没有详细的说明，我们这些外人恐怕很难完全解读，但也不难从中揣摩其大意。这两页记录里，显然既有戏班找演员、乐队，也有演员、乐队找戏班的。但我的感觉，更细的一本账还记在二嫂的脑子里，我怀疑二嫂并不识字，而这个本子，大约是出自她女儿的手笔。

如此，二嫂的家就成为台州市范围内演职员的一个集散地，而她也成为台州最重要的演员经纪人。在那里，演员们和戏班的老板可以通过二嫂的介绍直接见面，更多的时候，是二嫂觉得某个演员去某个戏班比较合适，就给戏班老板说好，让她们自己直接去戏班。

但是二嫂说，她从事演员中介活动，完全是义务性质的，绝不收戏班和演员们的钱。同时，二嫂对于那种通过演员中介收钱的行为，也表示出很强烈的不满情绪。她会用带着这种情绪的很重的语调说其他的经纪人，"他们是收钱的"。二嫂如此为戏班老板和演职员们做义务的中介，受惠者也自然会想着回报她。每年过年时，都会有很多戏班里的人来给她拜年，给她送各种礼品。嵊县、新昌一带的土特产米粉干，二嫂家里每年根本吃不完。而在平时，因为二嫂开着一个小店，来这里找演员的老板，或找戏班的演员，也就有事没事在店里多买一点东西，以示帮一帮她的生意；店前安放着一部公用电话，打电话时，戏班老板和演员们也会主动地多扔些钱。在与二嫂的女儿闲谈之中，我提到像二嫂这样的经纪人，即使不愿意收取中介费，也不妨同时开一家小型的旅馆、饭店之类，来往的人多，一方面为他们提供方便，另一方面又有些合理的收入，又有何不可？就像北京电影制片厂那家全国著名的招待所，常年都有许多来这里寻找机会的演员居住着，而电视剧剧组要找一般的演员，到这里转一趟也觉得很是方便。二嫂的

女儿说她们也是想过的,但只是没有做而已。将来会不会这样做也难说,怕麻烦。

在台州从事演员经纪活动的,并不止二嫂一人,但现在是二嫂的名气最大。在二嫂之前,在我第一次去台州时,演员们经常提及的是海门外公。当时演员们告诉我,外公家里,把希望找戏班的演员,和想找演员的戏班,都做成牌子一样挂在墙上,看起来一目了然。外公一直做了很多年,但外公做经纪人是收费的,每个人收个五块十块之类,有时还在家里给演员提供铺位,也收点钱。我早就想见见外公,可惜这个愿望未能实现,现在他已经过世几年,甚至连他曾经住过的房子,也已经被拆掉了。现在从事演员经纪活动的还有黄岩娘舅。但听说娘舅年纪也大了,加上身体不好,也不太做了。至于二嫂,她原来的家就住在外公的对门,她之所以开始为戏班与演员做中介,也是由于外公的影响,以及为了填补外公年老乃至过世留下的真空。

在七号码头访问时,二嫂、她的女儿以及周围的居民都力劝我再住几天,因为古历十二开始,椒江码头要演七天戏。演出的阵容是由二嫂选定的,他们请的戏班虽然未见得最好,但是那些演员不够过硬的行当,老板都会从别的戏班那里临时请来帮忙。看在二嫂的面子上,演员们都会愿意前来。而且演戏时演员们也会格外卖力,在二嫂门前演戏,那可不是一件简单的事情,老板绝不会要过高的戏金,演员们都希望有机会在这里露脸。谁不想给二嫂留下一个好印象?况且届时各地戏班的老板们也会纷纷前来,因此,这可是戏班与演员们重新组合的一个绝佳机会。居民们都说在台州其他地方,恐怕是看不到比七号码头更精彩的戏了,要想看台州的戏班,就该抓住这个机会。我相信他们的话,然而对于我来说,这只能成为未来才能设法弥补的遗憾。

第三章
戏班的经济运作

戏班是一个营业性的表演团体,通过演出获得报酬,是它最基本的生存方式。由于台州戏班的演出环境是广场式而不是剧场式的,戏班本身并不与一般观众发生经济往来,因此,它的经济收入端依赖承接演出的地方支付给它们的戏金。如何承接到尽可能多的演出机会,以及在不同戏班、不同村镇、不同季节戏金高低不一的复杂环境中,得到尽可能多的收入,对于所有戏班老板都不是一件容易的事情;而在目前竞争激烈的环境下,戏班的经济运作更是一个戏班生存与发展的关键。

第一节 戏路与戏价

一、戏路

如果要衡量台州一个戏班办得好不好,可以有两个很简单的标准,一是戏路的长短,二是戏金的高低。因此,研究台州戏班的经济运作,首先需要考察的就是一般戏班的戏路,也即戏班演出日子的多少。

台州演戏,戏班每到一地,演出日期都以单数计,如三天、五天、七天、九天等,以此类推,没有双数的日期安排。其中演出三天的村庄是很少的,一般每个台基演出五天,这样的档期最为常见,超过五天的台基也不多。因此,庙会的组织者来邀请戏班前去演出时,多数是请戏班演出五天。在邀请戏班演出时,村庄里很少会一次性约下超

过五天的戏。如果演完之后，当地人觉得戏班不错，而且又有多余的资金，也会与戏班商量续演。在演出过程中，如果村里有人愿意额外出钱，村庄或庙宇也会与戏班商量，请他们继续演出数日。另一种情况，是戏班在一地演出结束以后，戏路中断了，这时戏班在有可能的情况下，也会与地方商量，让他们在这里继续演出；但这样的场合，戏班往往要自动降低戏金，甚至几近于"半卖半送"。毕竟对于戏班而言，要靠每天的演出赚钱过日子，比起停演歇业，戏金低的演出毕竟也还有些收入。当然在正常状况下，戏班降低戏金也是有限度的，低到班主难以承受的程度时，他也会把歇业当作一种虽然无奈却也不算最坏的选择。

戏班演出过程中，村庄要求临时加戏的现象也是很常见的。从理论上说，临时加戏能不能如愿，还要看戏班的安排如何，看它有没有定下以后几天的台基。但是，一般情况下，在一个台基演出时，戏班都不愿意轻易得罪演出地的组织者，尤其是考虑到一次拒绝就有可能永远失去这一个台基，因而这样的临时加戏是很难断然回绝的。许多演出纠纷也就由此而起，经常是戏班已经定下去下一个台基的日子，而这里的村民却不肯放行，假如戏班执意要走，村民甚至会聚众扣留戏班的戏箱行头。而下一个演出地，往往又是在老爷的寿日头天晚上才开始演戏，按规矩老爷的寿日绝对不允许错过。在这样的场合，戏班也就不得不恳切地与当地人商量，以尽可能不耽误下一个台基为老爷庆寿的演出；除此以外，假如实在无法沟通——这样的情况并不是绝无仅有的——他们也会把戏路转给别的水平比较接近的戏班，以保证在老爷寿日能够让老爷看到演出，只要演出方能够同意，请别的戏班并不是不可以。在这种场合，最不愿意的实际上还是戏班本身，因为往往是这样一次转让，这个台基就永远变成别人的了，一方面是由于失过一次约，另一方面是给了其他戏班一个机会，戏班再想重新得到这里的戏路，几乎是不可能了。

对于戏班而言,能够在某一地连续演很多天,也是值得骄傲的。温岭石塘每年的开渔时节,都有演剧活动,此时演戏往往是由渔船出资的,可以由某只渔船包一天戏,或者几条船包一天戏。路桥实验越剧团最长时曾经在一个台基连演三十一天,其中除了下雨以外,演出日子有二十多天,正是在石塘开渔时的演出。如此长时期的演出,固然会影响其他地方的戏路,但是能在一个台基连续演三十一天,对任何戏班都是一件值得炫耀的事迹。

台州戏班统计戏路,是以天为单位的,在多数场合,他们也把一天称为"一场"。民间戏班的演出习惯,除了戏班初到一个演出地的第一天,只在晚上演出以外,从第二天开始都是每天下午、晚上演出的,而这样一个下午与一个晚上的演出,被看作一个演出单位。当戏班与演出的村庄寺庙议定戏金的价格时,是按照这样的单位计算的。因此,这里所说的"一场",与官方有关艺术表演的统计报表中的"一场",是两个并不相同的概念。不过我们也需要说明,在某些场合,尤其是在应政府文化部门的要求填报有关演出场次的表格时,部分戏班会采取按每天两场而非每天一场的方式填报。这就造成了统计上的混乱与研究上的困难。但是在以下的研究中,我们将力图仔细地辨别这两者的区别,使我们得到的结果,更接近于事实。在以下的讨论中,如果不是特别加以说明,我们仍会按照民间戏班的习惯称呼,把每天称为"一场"。

同时需要说明的是,民间戏班的年度与日期的概念,都是根据农历(有时他们也称其为"古历")而非公历的。因此,官方试图获得戏班年度统计的准确数据时,会遭遇到历法上的障碍。官方制作报表时,多数只是一厢情愿地让戏班按照公历填报,希望得到公历年的年度数据,但是在戏班以及老板们的心目中,只有农历年的年度以及数据。因此,当戏班填报这些报表时,有时固然会顺从制表者的意愿,将自己所记录的农历年的数据转换成公历,按照公历的年度填报演出场次;但是在更多场合,他们仍然只是按照自己的习惯,只考虑农历

的年度。确实，对于他们自己来说，所谓"一年"的概念，是从春节（正月初一）到除夕（大年三十），而不是从公历的元旦到年底的12月31日。这样的年度观念，是与他们的演出形式密切相关的，由于庙宇菩萨的寿日，从来就是只按农历计算而不按公历计算的，每年各地最为热闹的演出，更是只与农历的节日相关，因此，公历对于戏班几乎没有任何意义。即使在戏班与演出地签订的演出合同上，注明的也是农历几月几到某地演出；戏班内演职员们自己记的小账，都只使用农历。因此，在戏班里，演职员很可能对今天是公历几月几号茫茫然无所知。戏班使用农历而不使用公历，既是传统的自然延续又不能完全由此加以理解，毕竟农历与戏班的生活与经济运作的关系太密切了，这已经为他们非用农历不可，提供了足够的理由。

为了尊重戏班的这一习惯，也为了避免由于历法的差异使统计数字与实际情况发生偏差，我们在这里也使用农历，虽然在某些场合，我们也不得不遇到另一个麻烦，那就是必须将政府按照公历得到的统计数据还原成农历。

现在我们来讨论台州戏班的戏路。在台州，一个普通的戏班每年能演出多少场次？

如果按照民间戏班的习惯，称一天为一场，那么，普通的戏班一年能演出一百五十至二百场，即每年有一百五十至二百天在演出。好的戏班一年能演二百天以上，偶尔也有演到三百天以上的，但那只是极端状况。至于少的戏班，一年内演个几十天，也并不是新鲜事。虽然这只是个大概的数字，多年来并没有明显的变化。我们且看温岭近三年部分戏班的演出场次记录。[1]

[1] 资料来源：温岭市文化局存历年《民间职业剧团调查表》；1999年部分并参照2000年4月18日温岭市民间职业剧团团长会议记录修正。温岭市文化市场管理办公室主任朱华提供。

1997年：

友谊越剧团：315场

红兰越剧团：270场

松门越剧团：192场

丹艺越剧团：250场

锦屏越剧团：65场

新蕾越剧团：45场

凤翔越剧团：31场

星星越剧团：225场

箬横越剧团：30场

淋川越剧团：200场

大间观岙越剧团：84场

1998年：

友谊越剧团：275场

红兰越剧团：300场

丹艺越剧团：255场

新街越剧团：213场

锦屏越剧团：190场

城西越剧团：100场

大间凤翔越剧团：280场

塘下镇百花越剧团：230场

松门越剧团：278场

潘郎越剧团：240场

星星越剧团：无（该团刚成立）[1]

1999年：

友谊越剧团：250场

丹艺越剧团：258场

新街越剧团：200场

太平红兰越剧团：225场

青年越剧团：200场

大闾凤翔越剧团：170场

箬横越剧团：200场

锦屏越剧团：225场

潘郎越剧团：120场

松门越剧团：260场

 以上记录并不完备，而且戏班的老板们填报表的态度并不是足够认真。往往在不同场合，甚至是同样在对文化主管部门汇报演出场次时，同一个戏班就自己同一年演出场次提供的数据会有很大的出入。可见在他们的生活经历之中，为文化局填报表上报演出场次的意义究竟何在，仍是一个不易回答的问题。所以，这些数字仅具有参照的价值。

 根据这项温岭戏班戏路的粗疏记录，这里几个主要的戏班，每年演出时间仍然维持在二百场左右；而根据另一项不完整的记录，1999年温岭全市二十三个民间戏班的演出总数是六千二百一十九场，观众五百万人次。考虑到温岭市文化局的场次统计，不是如同民间戏班那样按每天一场计算的，往往是直接按戏班上报的场次乘2，得

[1] 该团并不是上年统计中的星星越剧团，而是新建戏班，由于填表时间为1999年2月下旬，该团已经成立，但无上年演出数字。上年有过的星星越剧团估计已经解散，这个新班子就直承其名。

出他们的统计数据，由此计算，温岭戏班平均演出时间，应该是一百三十五天。[1]

从台州全市看，据统计，台州全市七十八个民间戏班1997年共演出三万五千六百场，考虑到这个数字也是按一天两场计算的，那么，台州戏班1997年平均演出时间应该是二百二十八天。[2]

看来，台州市文化局的统计与所属温岭市文化局的统计之间，存在不小的差距。而有趣的是温岭正是台州戏剧演出市场最发达的县市。虽然戏剧市场的发达与戏班演出平均场次的多寡之间，并不一定存在必然的相关性（它与戏班数量之间的相关性更为明显），但如果像这样一个戏剧演出市场最为发达的县市，本地戏班的平均演出场次居然只能是全市戏班演出平均场次的五分之三，肯定是不正常的。

因此，我想我们还是应该尝试着通过温岭市上述三年戏班演出场次的统计，得出比较接近事实的答案。如果把这三年有统计的上述戏班的演出场次作一个平均，1997年的十一个戏班平均演出155.2天，1998年的十个戏班平均演出236.1天，1999年的十个戏班平均演出210.8天。而且我们要注意的是，在这三年里，除了1997年以外，后两年所统计的戏班，都是温岭比较好的戏班。如此看来，台州市文化局对民间戏班的演出场次的统计是偏高了。考虑到市文化局并不是戏班的直接管理机构，统计数字是来自各所属市县文化局的统计，我们可以明白，正像某些戏班在上报演出场次数字时有很大的随意性一样，有些市县文化部门在上报民间戏班演出场次总数时，也会存在一定程度上的随意性。而温岭市文化局的统计则偏低了，看起来这个数字确实只是温岭部分戏班的演出场次，甚至只是这些

[1] 资料来源：朱华：2000年4月18日温岭市民间职业剧团团长会议记录。

[2] 丁琦娅：《台州民间职业剧团现状》，1998年4月。未公开发表。

戏班的部分演出场次。

台州戏班每年究竟能演出多少场？考虑到我们目前尚不能获得有关台州戏班每年平均演出场次的准确数据，只能给出一个大概的估计。不过，有一个数字是可以资以参照的，根据我对戏班一般情况的了解，演职员们谈及戏班的戏路时，对戏班每年能演出二百多天，就已经非常满意，而对那些一年只有半年演出的戏路，就会感到不太满意，尤其是那些比较有名气和影响的演员，在选择戏班时，都不会满足于戏班只有半年的演出时间。当然，所谓半年并不是指一百八十多天，戏班不可能有那么巧的安排，一天接着一天演出，两个台基之间中断演出一天是极正常的，中断两天也未见得不妥，如果按五天一个台基计算，半年内演出三十个台基就算非常紧张了。因此，当我们说某个戏班一年只能演出半年时，是指它每年的演出时间，不会超过一百五十天。由此看来，每年演出一百五十至二百天，正是戏班的演职员们公认的中值，是一个比较平均的数字。所以，我们大致可以取这个数字，作为台州戏班每年演出场次的基本依据；而那些能演三百天的戏班，就意味着它能演到近六十个台基，这实在已经近乎奇迹了，当然，这样的奇迹还是每年都会发生。2000年我所去的青年和实验这两个戏班，从春节以后都在一直演出，几乎没有停顿的日子，按这样的趋势，他们今年的戏路都有可能超出三百天。

对于大多数戏班而言，每年一百五至二百天的戏路已经可以令人满意。把台州戏班2000年的戏路，与十年前做一个对比，可以对此有更深的理解。就目前可以掌握的资料，十年前的1991年，台州戏班的演出情况大致是这样的，这里的剧团名称一应按照原表，排列顺

序是随机的：[1]

新街镇越剧一团	108 场
淋川镇越剧团	231 场
新街镇越剧二团	113 场
箬横区越剧团	87 场
温岭箬艺越剧团	208 场
大间★溪越剧团	221 场
友谊越剧团	205 场
玉环西台越剧团	149 场
海花越剧团	149 场
联树越剧团	167 场
院桥镇信誉越剧团	95 场
三亭剧团	80 场
城东剧团	71 场
杜桥新艺越剧团	84 场
马垟越剧团	120 场
仙居杨府越剧一团	182 场
仙居杨府越剧二团	146 场
田市镇柯思剧团	69 场
临海大田剧团	221 场
仙居埠头剧团	29 场
玉环县芦蒲婺剧团	88 场
椒江群艺剧团	239 场
椒江椒东越剧团	157 场

[1] 资料来源：台州地区文化局存1992年制作的民间职业剧团调查表，表三：《民间职业剧团1991年、1992年演出情况统计表》，由各剧团填报。

按照这些记录计算,1991年台州民间戏班的平均演出场次只有100.8场,而且,在这留下了历史记录的二十三个戏班中,只有六个戏班一年里的戏路超出二百天。这些记录当然不能十分精确地反映1990年前后台州戏班的戏路,但是我们也没有理由过分怀疑它的可靠程度。按这样的计算,台州这十年左右每个戏班的平均演出场次增加了50%以上。

　　如果我们能够接受这一数字,那么就可以得出这样的结论,虽然经过激烈的市场竞争,这十年里台州戏班的总数是减少了,但是因为台州整个戏剧演出市场不仅没有随之萎缩反而比起以前更繁荣,区域内演出的总数非但没有下降反而有明显的增长,平均到每个戏班的戏路当然就更长了。这样简单的因果陈述,也可以经常从戏班里听到,在一些较好的戏班里,常常会有人表现出希望戏班数量进一步减少的意愿,虽然他们会把提高台州戏剧表演质量作为建议减少戏班的首要目的,但是同时也会明确表示,假如戏班进一步减少,他们的戏路会更好。因此,说2000年戏班的平均戏路要比十年前更长,其主要原因是由于戏班数量的减少,还是会得到许多人的同意。

　　然而同时,我们也可以从另一个角度来解读这一现象。那就是,假如说在十年前,随便办个戏班一年里演上一两个月就可以生存,那么2000年再想要办这样的临时性的戏班,困难就加大了,因为现在台州戏剧演出市场上,已经有了一大批拥有一定的知名度和较稳定戏路的戏班,初入行者要想从他们那里分一杯羹,显然是不那么容易了。因之,2000年兴办戏班的门槛比起十年前要更高,尤其是对一个戏班成功的要求更高。如果说十年前办一个戏班,只要能争取到一百天的戏路,就算过得去了,那么在十年以后的2000年,戏班如果不能争取到一百五十天以上的戏路,就很难在这个市场风光地立足,被人们看成是一个好戏班。因此可以说,现在的台州戏剧演出市场上,民众对戏班的选择性更强了,要求更高了,那些表演水平比较高的戏班,在这个市场中占据了更明显的优势,而相当一部分力量较弱的戏班已

经被市场无情地淘汰。

在这个意义上，我们可以把台州戏班数量的减少与戏路的加长，看成台州戏剧市场更为成熟的一个标志。

二、戏金的提高

台州戏班演戏，都是按日计算的，每天下午、晚上连续演出，算作一场。戏金也按下午和晚上为一个单元计算。当戏班说到演出一场的戏价是多少时，除非特别说明，他指的一般都是下午连晚上这样的"一场"的戏价。但我们又知道，台州的习惯，戏班到一地时，当天下午并不演出，要从当晚才开始演，于是第一天的戏价，就需要打折扣。按例戏班晚上的演出要比下午的演出更重要，戏码也更硬，因此，晚上演出的戏金不能只按半场计算，而要按全天戏金的60%—70%计。当然，这也只是个大致的比例，有时为了图方便，或者是为了凑个整数，并不完全严格地按这个标准计算。

台州戏班近二十年的发展与繁荣，主要不是表现在戏班数量的增多。如同我们前面已经说过的那样，现在戏班的总数，虽然要多于二十年前，但是却明显地低于十年前。因此，讨论台州戏班的发展状况，我们需要更多地侧重于戏班的平均戏路更长，致使整个台州戏剧演出市场比此前更为繁荣这个方面。但同样重要的是戏班演出的戏金，台州戏班近年发展的主要动力之一，就在于经济收入的急剧增加，而在我所研究的最近这八年里，戏价的提高非常引人注目。

我们先以温岭四个戏班的收入统计，分析1992年上半年台州戏班的戏金行情：

新街越剧一团：[1]

月份	演出总场数	演出总收入（元）	每场平均收入（元）
1	38	13400	352.6
2	41	10250	250
3	35	8750	250
4	32	7680	240
5	40	8000	200
6	35	7700	220
合计	221	55780	252.4

温西剧团：[2]

月份	演出总场数	演出总收入（元）	每场平均收入（元）
1	37	13790	372.7
2	36	11030	306.4
3	44	14190	322.5
4	45	13550	301
5	36	10530	292.5
合计	198	63090	318.6

淋川镇剧团：[3]

月份	演出总场数	演出总收入（元）	每场平均收入（元）
1	42	11200	266.7
2	30	7700	256.7
3	45	12500	277.8
4	50	12800	256

[1] 资料来源：温岭县文化局民间职业剧团调查表表三：《民间职业剧团演出情况统计表》，1992年7月。填表人：陈于连。

[2] 资料来源：同上。填表人：邵宗增。

[3] 资料来源：同上。填表人：江伯清。该表注明是按古历计算的，另有一份也许是按公历填的报表，数字略有不同，出入不大。

月份	演出总场数	演出总收入（元）	每场平均收入（元）
5	32	8300	259.4
6	23	5400	234.8
合计	222	57900	260.8

箬横区越剧团：[1]

月份	演出总场数	演出总收入（元）	每场平均收入（元）
1	24	10810	450.4
2	25	9800	392
3	22	8700	395.5
4	0	0	0
5	28	12980	463.6
合计	99	42290	427.2

以上四份表格，其中前三份显然是以一天两场计算的，所以一个月的演出时间会超过三十场，只有第四份表格，统计方法根据的是民间戏班的惯例——以一天为一场。

按此表格，1992 年台州温岭一带的戏班，每天平均收入是四百至六百元，春节期间（表中的 1 月）最高时可以超过七百元。

把这样的一个数额，与其他戏班的收入情况相比较，可以得知它具有相当大的代表性。椒江市 1993 年上半年对九个戏班的收入情况做了统计，所有戏班填报的每场收入都是五百五十至六百元之间；[2]1993 年我自己所了解到的情况也是这样，除了极个别好的戏班，

[1] 资料来源：温岭县文化局民间职业剧团调查表三。填表人：马梅友。原表有注："总收入中有演员工资、菜金、服装与其他开支都在内的。"

[2] 资料来源：《台州地区民间职业剧团1993年上半年基本情况统计表》，椒江市文化市场管理办公室填报。这份报表里戏班的戏金收入过于均衡，但我们可以想见，这是一个人们当时心目中较为正常的平均戏金价格。

说他们在春节期间戏金能放到八百元以外,平时五六百元一场的戏金,应该说是中等以上的戏班比较合乎实际的戏金价格。

1993年以后的几年里,戏金的价格每年都有大幅度的提高。1994—1996年戏价翻了一番,这里的平均戏价在短时期内迅速上涨到千元以上,1999年以来更达到一千五百至二千五百元。

经济环境的变化,与近年来台州戏班的戏金大幅度提高,存在一种相当明显的正相关的联系。从表面上看,戏金的增长幅度,还是超出了经济的增长幅度。从1993年到2000年的八年里,戏金的变化相当大,一个中等以上水平的戏班,戏金的价格,从1993年的五六百元,已经提高到2000年的一千五百元至二千五百元,春节期间更是有可能放到接近四千元,提高的速度是惊人的。它的背景,就是由于该地区在近年里经济一直保持着两位数的增长率,戏金的增长也就随之明显地水涨船高,然而如果单纯看区域性的经济总量的增长,台州地区戏金的提高仍然显得超前了,纵然台州已经是浙江经济发展最快的地区,而浙江又是东南沿海经济发展速度很快的省份之一,但它的经济水平也不可能在八年里增长将近四倍。

因此,我们还是需要从经济发达的其他角度理解戏金的增长,这样我们就会容易想到,贫富差距的拉大,对于戏金的提高的影响,有可能要超过经济水平的普遍提高。当地方上的戏金是由每家每户集资筹措时,只有在经济发展水平确实低得不能再低时,比如像"文革"期间以及"文革"刚结束的那几年,才会因地方经济水平的限制而影响到演戏与戏金。一旦本地经济水平发展到一定程度,相对于整个生活费用而言,每年为了演老爷戏花费的这几块钱,实在是微不足道。因此,反倒是在许多戏金由一些个人出资的场合,尤其是在经济迅速发展的初级阶段容易出现的露富与攀比的心理驱使下,戏金很可能急剧增长。尤其是在每年的正月,以及老爷寿日比较集中的日子里,各地都希望能请到好的戏班,就有可能竞相抬价,使平均戏金被慢慢地

哄抬到越来越高的程度。

据说戏班2000年的戏金比不上1999年，像宁波一带，1999年的戏价有一千六百元，达到了有史以来的最高水平，但2000年又有所回落，嵊县一带甚至低到一千三百元，而在台州，一个略好一点的戏班，每天演出的成本就要一千五百元以上，因此，戏价也就不可能太低。

戏班的演出费用存在明显的季节性差异，在旺季和淡季之间，戏金的差距可以达到一倍甚至更多。每年的正月初一至十五的正月戏，是戏班的黄金演出季。这段时间的戏价按例要提高50%以上，一些平时放戏放到两千元左右的戏班，正月里会放到三千多，我所听到的最高的戏价，竟然达到三千八百元。仅仅就友谊越剧团一个戏班而言，1999年戏金的差距，就大到一倍以上。该团1999年戏价最高时有三千六百八十元，最低时只有一千七百元。平时则以二千二百至二千三百元为多。

同时，戏金还存在地区差异。仅仅从台州一地来看，东南部分与西北部分的戏价就不一样。这种区域性的差别，实际上是与台州的这两个亚区作业性质差异相关的，台州的东南部多渔民，因而许多社会现象，就受到渔民的生活方式与价值观念的左右，呈现出与以农民为主的区域迥然不同的特征。这就使台州的演出市场分成了农村和渔村海岛两大块，戏金的平均价格，也呈现出这样的区域差别。渔村海岛的戏金普遍要高于农村，差不多会高出10%以上，比如农村地区的戏价在两千元一场时，渔村海岛的戏价就是二千二百至二千三百元。渔村海岛的戏价高，与这里物价水平普遍高是相关的，同时也因为渔民在花费上比起农民出手更阔绰。然而在海岛渔村演戏，戏班也有难言之隐，尤其是海岛渔村之间交通往往比起农村地区更为不便，转场时需要更多时间，而且渔民性情剽悍，戏班与演出地之间更容易产生纠纷，且一旦出现这样的纠纷，戏班要想寻求外部援助时，就更为困难。

三、戏金之外的费用

除了正式议定的戏金以外,按例演出地还需要为戏班支付一些额外的费用。

这些额外的费用开支,多数有成例可援。不过,在某些场合,假如戏班的老板对这些成例不够熟悉,演出地有可能拒绝支付其中某些项目;而假如演出地的组织者对戏班运作的惯例不太熟悉,戏班也会以惯例为借口,让地方上支付一些本不该由他们支付的费用。其中的弹性,主要是由于戏班演出曾经有过十年以上的中断,无论是戏班的老板,还是演出地的组织者,对以往戏班运作的通例,都已经很难真正精通了,于是,经常就需要按照自己的理解,在传统习俗尚未遗失的那一部分残留与断片的基础上重建规矩。在这样的重建过程中,双方都会很自然地希望,对已然断裂的传统之链那些缺失环节的补充,会更有利于自己而不是对方。因此,在这个传统与秩序的重建过程中,混乱是不可避免的。当然,经历了近二十年的修补以后,台州戏班已经渐渐形成了新的规范,这个规范虽然并不完全同于此前,却有可能更符合现在的演出实际。

按照惯例,戏班到村里演戏时,村里必须为戏班提供食宿。按戏班老板的说法,这是因为戏班"不可能背着锅走",自然,也不能"背着床走",因此,由地方上提供某些必要的辅助生活资源,就成为一种双方共同认可的惯例。从田仲一成先生引用的广东"大宗祠"《水坑谢氏家谱》所载《芝兰书室拜年条例》,可以看到清道光年间广东一带在演戏时,村祠堂需要哪些戏金之外的额外支出:

> 戏班合同。除戏金外,其杂项银两中,宵火耗、床铺、台凳、灯油、出入箱,及戏棚、遮天拜亭、鼓楼各项、蓬厂、祠堂粉饰、陈设张挂、油蜡牛烛、灯笼纸张洋灯、祭仪拾席、花红香烛、迎

青年越剧团的格式合同

送人夫、吹手、执式、炮火、锣鼓、执事、金字牌、抬桌、水薪、席铺搬运各项使费额,共支银壹百三十两。[1]

这里面,除了搭建戏台被看作是祠堂的义务以外,像"宵火耗、床铺、台凳、灯油、出入箱"这些支出,大抵可以看作是祠堂为戏班支付的额外的费用。可见,除了戏金以外,演戏方还需要其他的额外开支,这样的习惯已经有相当久远的历史,而且也并不限于一地。

近年里,台州部分市县的文化主管部门,为戏班提供了一些演出合同的格式文本。在青年越剧团与演出地签订的一份格式合同上,除规定演出每场的费用,以及演几场,在"古历"几月几日去演出外,

[1] 广东肇庆《水坑谢氏家谱》载《芝兰书室拜年条例》,引自田仲一成:《中国的宗教与戏剧》,上海古籍出版社,1993年版,第337页。

还会有一些特殊的约定，比如这份格式合同上这样规定：

四：甲方负责乙方的全部人员道具的运输费。

五：柴、米、水、电、床、宿舍由甲方负责，被铺由乙方自备，甲方付乙方被税每夜 50 元。

六：如在演出期间下雨停演甲方付乙方菜金 150 元；甲方负责乙方在演出期间的安全。文化费用由甲方负责。演出过程中灯泡损坏，甲方要照价赔偿；演出时间超过一小时三十分钟，按当场全场戏金付，不到一小时三十分钟，付化装费 150 元。

八：此协议双方各执一份，以双方签字后见效，如有一方违约毁议，应负责损失费 1500 元。

这里所谓"被税"，是指按例地方要给戏班提供住宿，但是现在戏班使用的被褥都是自带的，地方上只是提供一些用以铺床的凳子、木板，天冷时则加上一些垫席的稻草之类，因此地方上等于需要为戏班自带的被褥支付租金。

戏班演出时，还有一些演出开支，比如现在稍好的戏班普遍使用的无线话筒，每个台基仅电池的消耗就要大约三十元；舞台上用的灯泡损耗也很频繁，以前当地人会给报销，但现在基本上都不给报了，虽然合同中有这条规定，但真正实施起来还是有一定的困难。还有音箱、乐器等方面的损耗，也是一笔不小的费用。我曾经遇到过戏班的功放被电流击穿的事故，最终还是由戏班里的电工自己动手修理好了，村里也没有要另外付费的意思。现在的铜锣很容易破，假如不小心使用，每年台基的花费竟然需要百元左右。这些开支，现在都很难让地方上给予补贴。

按例，村落邀请戏班前去演出时，要出车将戏班的人和物运到新的演出地，至于演完以后，大抵是由新的演出地来承运。但是也有些

时候，村庄里不愿意出这笔运输的费用，戏班如果还是愿意承接这笔演出生意，也就不得不自己出钱雇车。青年团到吴岙演出时就是这种情况，月仙说戏班的运费并不是个小数目，像她们戏班这次到吴岙演出，光来这里的路费就花了六百元，如果需要用两部车子，从温岭到乐清会花掉千元左右，这确是一笔不小的支出。

至于这份合同的第六条里有关遇雨停演的约定，对于浙江这样的多雨地区是十分必要的。由于以前戏班经常需要在露天的舞台上演出，一遇下雨就必须停演，此时受损失最大的就是戏班。在这种场合，戏班要求演出地给予一定的补偿，也很合情理。但是，随着农村经济发展，现在多数庙宇都修建了固定的室内舞台，完全可以不受风雨的影响；偶尔需要临时搭建舞台，也会在舞台上方盖上雨布。不仅如此，就连观众席也都普遍使用了防雨设备，现在遇到下雨，多数情况下都不至于停演。记得1994年我就曾经在大雨中看到过友谊越剧团的演出，观众打着雨伞坚持在台下看戏的热情令我十分感慨；此次去台州更是遇上数日大雨滂沱，除了一次因台上的雨布没有遮好，对演出造成了短暂的影响外，再也没有见到过观众淋着雨打着雨伞看戏的情景。因此，因下雨停演而引发纠纷的事件，也就越来越少见，协议的这一条款的实际应用，也就不多见了。其实对于戏班而言，遇到下雨天气不得不停演时，最烦恼的还是有可能影响下一个台基的演出，由此引发的争端，很难找到令各方都满意的解决方案。

有关戏班的违约赔偿，虽然在合同里有明确的规定，但是在实际操作过程中，这个规定事实上只是单方面针对戏班的。按戏班老板们的说法，当村庄或庙宇方面违约时，戏班根本不可能真正拿到村里或庙里的违约赔偿金；而假如是戏班违约，不仅这笔违约金非赔不可，而且往往还要做一些额外的疏通工作，以息事宁人。从这个意义上说，如果我们把戏班与演出地看成是戏剧演出的卖方与买方，那我们会发现这两方的关系是不平等的，作为买方的演出地比起作为卖方的戏班，

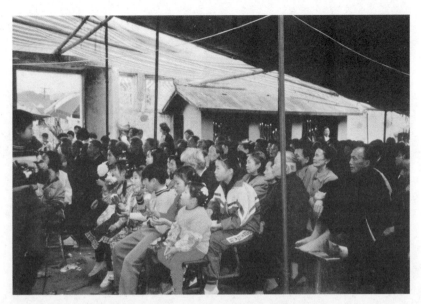

现在农村演戏在观众席也都搭起了雨棚，一般的风雨可以不必停演了

占据着更有利的位置，在双方发生利益冲突的场合，演出地总是有更多的机会保护自己的利益。

戏班演出时，老板一般都略有所赚，也有赔的时候。青年团的老板月仙说，虽然在吴岙演出时戏金高达每天两千元，但是除了给戏贾二百元，实际收入是一千八百元，他们戏班每天所有工资的开销需要一千九百元，再加上自己支付来乐清的路费六百元，如此一算，即使不考虑其他的开支，他们此次三天演出一共要亏本九百元。但需要补充说明的是，这里她所报称的亏损额只是一个理论值，我们在后面将会看到，一般班主所说的戏班工资成本，实际上已经包含了一定的利润，因此他们才有可能在看似刚刚保本，甚至略有亏损时接戏。

四、罚戏

戏班演戏的规矩，假如唱错戏是要受罚的。张岱曾经述说其时

绍兴城乡，岁贡时酷喜演剧，"梨园必倩越中上三班，或雇自武林者，缠头日数万钱。唱《伯喈》《荆钗》，一老者坐台下，对院本，一字脱落，群起噪之，又开场重做。越中有'全伯喈''全荆钗'之名起此"。[1]

　　从古至今，各地城乡，尤其是乡村都盛行着唱戏出错要罚戏的习俗，所以剧团演戏一怕对白、对唱多的"肉子戏"，比如《龙凤配》，唱白极多，动作也都已经形成严格的规范，演员一不小心，出一点小岔子就要挨罚；二怕行头人物多而杂乱的经典剧目，人物的脸谱、扮相、穿戴、胡须在长期表演中都已经形成固定的习惯，剧团演出时一不小心就会受到嘲笑，甚至被要求重演。戏班每年在各地演戏，重复表演的剧目很多，因为一些多年看戏又有心的观众，对那些经典剧目是相当熟悉的。李斗记载了清代扬州演戏时遇到村里老戏迷时的尴尬：

　　　　纳山胡翁，尝入城订老徐班下乡演关神戏。班头以其村人也，绐之曰：吾此班每日必食火腿及松萝茶，戏价每本非三百金不可。胡公一一允之。班人无已，随之入山。翁故善词曲，尤精于琵琶，于是每日以三百金置戏台上，火腿松萝茶之外，无他物。日演《琵琶记》全部，错一工尺，则翁拍界尺叱之，班人乃大惭。

　　　　又西乡陈集尝演戏，班人始亦轻之，既而笙中簧坏，吹不能声，甚窘。詹政者，山中隐君子也，闻而笑之，取笙为点之，音响如故。班人乃大骇。詹徐徐言数日所唱曲，某字错，某调乱，群优皆汗下无地。[2]

[1]　（明）张岱：《陶庵梦忆》。
[2]　（清）李斗：《扬州画舫录》。

这样熟悉剧目的老人，现在已是非常少见了，但是戏班遇到经典剧目时仍不能随便乱演。红兰越剧团的老板陆素兰叙述了她的戏班某次被地方罚戏的原委。在杜桥西洋村演出时，地方临时要求换戏，改演《程婴救孤》。由于是临时换戏，演员对戏比较生，舞台上有人物进牢房探问犯人的情节，演员进牢时做了开牢门的身段动作，出牢时，却一时忘记了加上一个关牢门的身段动作。于是，当地老人就提意见了，认为这是重大疏忽——牢门开了没有关，犯人岂不是逃走了？于是坚持要罚一场戏，又因为时值正月初五，戏班不可能为地方加演一天，最后只好认罚了八百元钱。

更大的困难在于，现在各地创作演出一些新剧目，都会对传统的经典剧目做一些改编，而当戏班演出这些经改编过后的剧目时，当地的观众，尤其是对老戏非常之熟悉的观众往往不理解。他们并不认同对传统经典剧目做改编的行为，却会以为这是戏班做错了；假如遇到一些有跳跃性的情节，甚至会认为戏班在故意"偷戏"。比如说"私订终身后花园，落难公子中状元"是民间戏剧演出最常见的母题，而这样的剧目的情节发展，就有它必须遵从的规矩。秀才最后总是要考状元的，但是在考状元时，一定要在舞台上出考官，并且要对题，如果有哪个戏班在演出时忽略了这个环节，老人就会提出抗议，要求罚戏。由于目前流行的一些剧本戏，在戏剧结构上与传统剧目有所不同，比如在场与场之间，情节的前后衔接方面跳跃性增大了，就容易出现老年观众不接受的情况。有的老太太也会把这种情节上的跳跃，看成是戏班"偷戏"。最典型的书生别家赴试、考场大捷、喜得高中，是一个屡见不鲜的套子，而现在的一些新剧目的作者，当他们认为这个过程的某些环节纯属多余时，会将那些烦琐的程式删去，未见书生别家赴考，就高中得归时，老太太们会以为这是戏班因为偷懒，把某一段本来非演不可的情节舍去了。

偷戏是比演错更严重的事件，戏班"偷戏"一旦被当地人发现，

更是会课以"罚戏"之类的惩戒。但由于剧本戏的普及程度提高，以及一般民众文化水平的提高，观众对剧情的跳跃性的接受程度也随之提高了。因为演剧本戏被看成是"偷戏"而挨"罚戏"的例子，近年来基本上未曾听闻。

尽管罚戏的现象少了，戏班老板对于罚戏，还是非常头痛。他们总是会想尽办法，尽量减少村庄罚戏的机会。青年越剧团甚至在格式合同上明确写上专门的一条：

> 为提高演出质量，欢迎甲方对乙方演出提可行性宝贵意见，但不得以任何理由罚戏扣戏金。

由于这一条印在合同书的最下方，相信许多地方写戏订合同时，都不会注意到。这多少表现出戏班既希望顺利地得到戏路，又想避免罚戏的良苦用心。当然，现在一方面多数演出地对戏班的态度有所变化，演出地与戏班的关系更趋平等，另一方面，地方上真正懂戏而又想闹事的人，也越来越少见了，这些都使得有关罚戏的纠纷，变得越来越少见。而从政府文化部门角度，也不赞成地方上罚戏，在遇到罚戏纠纷时，会很明确地站在戏班一边。有这些因素的综合作用，罚戏的空间，也就必然越来越小。

第二节　放戏和写戏

一、放戏

戏班的经济运作，关键在于"放戏"。所谓"放戏"，意指戏班与演出地达成了某时去该地演出的协议。在放戏的过程中，请演出地的负责人前来"写戏"相当重要。所谓"承戏"则是邀请演出地前来商谈并决定请某戏班在某时前去演出。"承戏人"一般都是地方较有头

丁宝久离开寺基沙时,特地去看了尼姑庵里的主事,希望能得到下半年的戏路

面的人物,尤其是一地具体负责筹措演出费用的"戏头"。

　　台州戏班在这个戏剧演出市场运作多年后,多数戏班都已经有了自己固定的戏路。因此,要与这些熟悉的演出地联系,有时只需打个电话,就能解决问题。实验越剧团说他们在玉环的塘下张村已经连续演了十三次了,这样稳固的戏路,实在是不多见的。红兰越剧团的老板陆素兰说,他们戏班的戏路,一年里总会有三分之二是老生意,只有三分之一是新生意。他们戏班在台州一带的戏路之所以很长,主要是因为这些老关系。她说了一句很令人玩味的话:"戏再好,也要靠面子。"在寺基沙演出结束的那一天,我跟着丁宝久去看了两位老尼姑,就是为了与她们建立更牢固的联系,为了在这里的一座尼姑庵下半年演戏时,能得到这个台基。除了直接与这两位尼姑见面拉家常,丁宝久还相继找到村里两位与尼姑庵关系较好,平时给庵里施舍较多的妇女,希望她们帮忙说话。

熟悉的戏班总是比生疏的戏班更让村庄与庙宇的主事者放心，因此，演出地也会有"找生不如找熟"的想法。无奈一个台基也不能老是请同一个戏班，同一个戏班的戏码变化不大，演员也可能是那几张老面孔，村里和庙里也会想着过段时间就换换戏班，更不用说钱少的时候只能请一般的戏班，有钱了以后就会想着请更好的戏班，甚至请国营剧团，这就决定了哪个戏班也不能永远占住一个台基不放。戏班之间总是要在各自演过的台基之间轮换的。

放戏之前，如果所请不是熟班，一般当地村民会请较有地位，并且懂戏的人前往戏班正在演出的场所现场看戏，并最后决定是否请该戏班演出。一个村庄决定是否写戏，以及写几天戏和哪几本戏的人，略有不同。有些村庄是由村支书、村民委员会主任这些村里的头面人物决定的，有些则是由村里另外较有影响的长者决定的。决定写戏是一件麻烦事，而且是一件容易招人议论的事。2000年在台州的二十天里，我一共遇到三拨到戏班里来写戏的，每拨都有七八个人。据戏班的老板们说，现在村庄里来写戏，至少要四五个人一起来，一起决定。如果只来两个人，村里就会有怀疑，觉得写戏的人是不是得了戏班多少好处。看起来，一方面是在农村的公共事务中，普通百姓的参与意识加强了，像以前那种村内的事务只由族长或者村支书、村长一两个人说了算，旁人不敢置喙的现象，现在越来越少见；另一方面，村庄里人们相互之间的信任感也在消减，那种能得到公众充分信赖的长者也越来越少见了，村民们只好兴师动众，以人数的众多达到互相监督与制衡的目的，以降低出现腐败现象的可能。然而，这可能是一个成本高昂又不切实际的做法，其效果并不明显，尤其是到结算戏金时，村里的实权人物，还是能得到他希望得到的好处。

大凡是熟悉的戏路，戏班会和请戏的村庄头面人物直接联系，请村庄里派人来看戏，同时双方就费用问题进行谈判。熟班也需要看戏，是因为戏班每年都会有或大或小的变动，主角和配角经常流动换班，

现在来写戏的村民,经常是七八个人一起来

因此演出质量每年都不可能完全一样。而且戏班每年也可能新添置一些戏箱或道具、灯光布景,或者排一些新戏。如果前来看戏的村民代表基本认可了戏班的演出质量,接着就会与戏班就戏价以及其他开支进行一系列讨价还价。对于戏班来说,招待好这些具有承戏决定权的客人,是很关键的。

决定一场戏的价格,包括很多因素。其中最主要的当然是演员的表演水平,但戏班的行头、戏箱的多少、设备好坏也是极为重要的因素。戏班往往会十分强调自己置办这些戏箱以及设备的花费,以证明自己的戏班应该获得比较高的戏价。而在提及某戏班的质量不够好时,也往往会把该团的灯光设备不够好,作为常常提及的标准之一。强调戏班的灯光设备并不是毫无原因的,一个戏班只有能在演出时获得较高的戏金,才有可能在置办灯光设备等方面付出较大的投入;因此,设

备的好坏往往是与戏班的演出水平相对应的。

近些年里,由于台州地区每年举行民间戏班的调演,或者是民间戏曲艺术周之类的活动,甚至市内的艺术节活动里,民间戏班也总是会在其中占据重要位置,因此戏班在民众心目中的地位上升明显。但是当说到调演之类活动给戏班的奖项对戏班放戏,以及对戏班戏金的提高有没有明显的作用,却有不同的说法。青年团认为调演以及获奖对戏金没有什么影响,甚至像1999年在全国"映山红"戏剧节得奖,也没有什么明显的好处。老百姓倒是很关心戏班有没有上过电视,真正有影响的是中央电视台三套(戏曲音乐频道)1999年6月拍摄的电视节目《温岭民间职业剧团》。这个长达二十分钟的节目,首播后又在中央电视台三套、四套重播,在放戏时,青年团除了取出报纸上的介绍以外,更会以中央电视台曾经报道过他们戏班,作为招徕生意的法宝。

在写戏时,村庄里的来人,总是会习惯性地给戏班压价。在我看来,在很多场合,这种压价完全是一种象征性的姿态,为了表示在决定戏金时他们是有发言权的一方,而不能完全被动地接受戏班提出的价格。而戏班也总是会对村庄里派来写戏的人有所让步,使他们回到村里时好向村民们交待。我之所以说这种压价是象征性的,是由于演戏所需费用,在与之相关的整个活动中所占比例,虽然不能说小到了可以忽略不计的程度,但相对而言应该算是非常之小的。

在温岭石桥头山根东岳大帝庙的门前,贴着该庙向信众公布的1999年的开支账目。它包括以下项目:

基建新庙:39872.90

庙内添置财产:2091.40

演戏:2000

佛会:9954.40

满三官会道士经费:2400

我一时对演戏的两千元非常不解,但是我们到这里的第二天即5

东岳大帝庙1999年年底公布的账目

月2日下午，庙方拿给戏班一张红纸，要求戏班把它写到庙台前放置着的一块黑板上，这给了我答案。这张红纸上写着"小甫娘班点香朋友赠戏一夜"。庙里的人为我解释说，这一天演出的戏金，就由"小甫娘"领头的一帮"点香朋友"捐助了，所以要在台口的黑板上写出来公告于众。以后的几天，每天也都有信众来捐助戏金。按这样的说法，庙里演五天戏，实际需要由庙方支出的戏金，也不过就是第一夜，以及平时的一些开支而已。照这样看来，今年庙里演戏，也不过花上两千元钱。庙里对这样小的开支，应该不会过于计较。

如果联系乐清地区丧葬习俗来看，更可以了解到请戏班所花的费

今晚由小甫娘班点香朋友赠戏一夜

用在与之相关的整个活动中的比例。该地区高寿老人的丧葬花费是惊人的，甚至可以多达八十万，一般也会多到十多万。温岭青年越剧团在乐清的演出，缘由就是应邀为吴岙的一位八十六岁高龄老人过世唱戏，这次丧葬活动整体上的花费超出十万元。仅以丧葬过程并非完全必需的那些非直接费用而言，请戏班演出的全部花费是六千元。在演戏的同时，事主请和尚做法事的花费是两万元，下葬当天请一批铜管乐队演奏一天，花费是五百元。就在前一天，相邻村庄一位老人过世，下葬时专门请了一个花鼓队演奏和跳舞，花费则要超过两千元。按照这样的开支规格，我想请戏班时刻意地为降低一两百元的戏金多费口舌，大约是没有太大实际意义的。

　　放戏有十分苛刻的时间要求。多数村庄庙宇，总是要到老爷寿日演戏前的个把月，才开始联系戏班。按我的理解，这是因为每年为老

爷祝寿都分别是一次独立的活动,两年之间并不需要存在连续性;甚至假如一年里要为老爷演两次戏,这两次活动也是相互独立的。因此它总是会在活动前一个月左右才开始启动程序,这时,村庄庙宇开始有人愿意出面做戏头,当他得到地方的认可后就来联系戏班写戏。

因为老爷的寿日相对集中在一年的几个时间段里,每年各地方写戏的时间,总是集中在这几个很短的时间内,一旦错过,戏班就很难联系到戏路。由于地方写戏都希望能直接看到戏班的演出水平,假若戏班在有人写戏的季节不演出,或者没有演出机会而休闲在家,就更是难以找到戏路。路桥区文化市场管理办公室主任卢向东认为,她们那里新办的一个乱弹戏班,开办时立意高远,投资不小,政府也很支持,可惜班主对台州一带写戏的规律不太清楚,一味耽于排练新剧目,错过了写戏的时间,因此刚起班就陷入了困境。没有演老爷戏的机会,就只能演闲戏,戏金要相差一半。有时只要演出地给饭吃,钱就不要了。加上他们每到排戏时,都像国营剧团那样要停止演出,不仅开支过大,而且根本无法融入当地的演出环境,戏班最终的解散就是可以想见的了。[1]

演出市场就像其他市场一样,它并不是按照简单的所谓"优胜劣汰"模式运行的,在这里,且不说"劣币驱逐良币"的现象总是会在不同程度上存在着,"马太效应"则更是显著。在这个意义上说,越是戏路长的戏班,就越是容易得到更多的演出机会,反之亦然。

二、放戏的纠纷

戏班放戏,向来只是双方口头协议。近些年里,尤其这三五年,合同文书的运用渐渐开始普及。虽然仍有相当多的戏班在放戏时只是

[1] 访问地点:路桥区教文体局;时间:2000年5月5日。

通过电话或当面口头商谈，很少听说某地以"口说无凭"为由，经口头商谈订好的戏却随便反悔，受害方因没有合同就束手无策。台州民众的信誉观念，并不涉及事先有所约定的双方，是否签有成文的合同，在一般人的心目里，言语和文字有着大致同样的效力——即使有差别那也只表达了双方对此事认真程度的差异而不是对双方都应信守诺言的要求的差异。倒是人们有时会担心口头商谈时，会因为商谈过程中的疏忽而遗漏一些重要的环节，以致将来形成纠纷。因此，订立合同的形式，也开始为人们所接受。

　　合同文书的运用仍是有前提的。在许多人的心目里，签订合同的言外之意，是对双方的口头协议的有效性有所保留，这也就意味着，似乎只有在相互间信任感不足以让双方都毫无疑虑的场合，才需要签订书面的合同。所以我们经常会听到，在戏班与地方签订合同时，需要做一番专门的解释，以表示他们之所以要签订这样的合同，是为了一些次要的原因，而不是因为双方信任感的不足。比如他们会说是为了"帮助记忆"啦，是为了给村里其他人交差啦，诸如此类。在言语中流露出对对方不信任的意思，哪怕是有这样的暗示，都很容易给对方造成无可挽回的伤害，这样的思维方式，显然会影响合同文书的普及。

　　但是，随着各地经济活动中无规运作的现象急剧增加，社会信用体系遭破坏的程度相当严重，在某些领域信用和秩序甚至已经近乎崩溃，因此，对经济活动规范化的要求也就越来越趋于强烈，合同文书的使用确实越来越普遍了；而且正因为它经常体现出实际的效用，已经显得较易于被人们接受，原来所附含的对信任感的挑战意味，也变得不那么浓厚了。黄岩文体广电局林叙荣这样指出："民间职业剧团在农村巡回演出中，往往要签订演出协议。演出协议是剧团与场所为了实现各自的目的，明确各自的责任，按照《合同法》和演出管理的有关规定，彼此确定一定的权利和义务的关系。有了协议，甲乙双方

互相监督，互相牵制，使对方不得反悔，不得无理纠缠，以保证彼此的利益。"但是他同时也指出，即使签订了这样的合同，仍然不能保证双方之间不发生纷争。他婉转地指出："民间职业剧团在正常的巡回演出中，经常会碰到因在协议签订过程中的有关条款不明确等而发生争执，甚至发生治安事件，要求演出部门去调解。"[1]以下就是他所指出的几种典型的纷争。

一、戏班在农村演出时，经常是在露天搭台演出，条件比较差，一遇下雨、下雪、台风等恶劣天气，就有可能停演。按例，戏班在一地既已定下演出几天，就必须演完，遇到恶劣天气不能演出时则向后顺延。但顺延几天很可能会影响到下一个台基，不能按时去下一个台基演出，涉及的问题往往不仅仅是毁约赔款。特别是遇到菩萨寿日戏，除了菩萨寿日不能延误外，更因为村庄里一旦决定哪天演戏，村民多会特地置办酒菜，邀请其他村落的亲戚朋友前来看戏，届时没有演出，不免大煞风景，会让村里人感到很没有面子。面子受损，远远比戏班毁约的赔偿更难以接受，于是村民们就会去抢戏箱，以迫使戏班按时前来。在这种场合，两个村庄的民众以及戏班三方发生冲突是很有可能的，而这样的纷争一旦发生，往往极难解决。林叙荣认为在发生这种情况时，戏班应该优先考虑下一个已经签订演出协议的台基，虽然不无道理，但于情感层面上讲则有所不合。毕竟戏班已经在某村演出，因恶劣天气而中断演出，观众已经受到情绪上的挫折，如果能顺延将约定的戏码演完，多少也算是一种补偿。假如还要为了戏班的下一个台基而中途辍演，更令人难以接受。因此，比较妥当的办法，还是赶紧为下一个台基寻找其他水平相当的戏班。其实在实际操作过程中，

[1] 林叙荣：《浅谈民间职业剧团签订协议应注意的问题》，《台州社会科学》，1997年第6期。

转场时,要由下一个台基来搬运戏箱

戏班也多是这样做的,将好不容易联系好的戏路让给他班,虽属无奈,毕竟也是一个能兼顾到各方利益与面子的办法。温岭文化局在一份报告里提及另一次典型的纷争。1993年5月,该县江厦乡发生了一起三个村庄抢演戏的纠纷。起因是乌沙门越剧团在乌沙门村演出,正逢天气不好,阴雨绵绵,连日不停,演出一停再停,结果影响到后面两个村庄的演出,天转晴后,三个村庄都坚持要戏班兑现合同,另外的两个村庄分别派了五六个村民和拖拉机来抬戏箱,按当地规矩,搭了戏台就必须演戏,不演三日不能拆台,所以戏班所在地的观众则坚决不放行。三个村庄都不肯相让,戏班只好请文化局出面,这才避免了一场械斗。[1] 幸好,如前所述,现在农村戏台的条件好了,恶劣天气对

[1] 温岭县文化局:《辅导获感情,情中得管理——关于我县民间职业剧团管理工作的汇报》,1994年1月20日。温岭市文化市场管理办公室提供。

演出的影响越来越小，类似的纷争，当会有所减少。

二、重复签订协议的现象时有出现。戏班联系戏路，往往有多种途径，有时受戏班委托放戏的经纪人为戏班写好了戏，而戏班自己又和其他地方签订了协议，双方信息交换不够及时，就容易发生冲突。但更多见的是戏班已经与甲地谈妥某日演出，又因乙地戏金更高而毁约。有这样一个典型事例，1995年9月16日，椒江振兴剧团与黄岩焦坑镇临古桥前村签订了协议，商定9月29日去该村演出，但是戏班在路桥演出期间，却又与演出地的邻村签订了协议，路近而且戏金又更高，戏班当然就不想去桥前村演出了。但直到9月28日，桥前村的戏台已经搭好，请来"吃戏饭"的亲朋好友也已经陆续到村里来了，他们才知道戏班不来演出了。但似乎因为纠纷涉及双方戏价的高低，村民们对此也觉得很无奈，因此，他们虽不愿意也只有请到黄岩文化局出面调处。这次纠纷最后是这样解决的——考虑到文化部门很难强行要求戏班遵守协议，况且还牵涉到路桥的演出，经多方商量，同意让戏班9月30日一早去桥前村，先为老爷庆寿，以免错过了老爷寿日，等路桥的演出结束后再去桥前村演出。我们可以想象，这样的处理结果，对于桥前村是很不公平的，而桥前村对此却显得毫无办法。按我的臆测，在这一解决结果的背后，还应该有对桥前村某种程度上的经济的补偿，至少是对该村的主事者的报答。但无论如何，这也说明即使有合同，也并不能避免纷争，合同对戏班以及演出地的约束力究竟有多大，仍然存在令人怀疑的地方。

三、商定演出的时间已经到期，而地方要求续演以致影响到下一个台基的纠纷，也很常见且不容易解决。戏班到一地演出，只有表演水平令当地人满意，才有可能续演，在这个意义上说，每个戏班都希望以善意回应演出地的这种要求，同时，也是因为简单地拒绝演出地续演的要求并不容易。而正在演出的村庄，则未必会想到戏班的难处，往往一厢情愿地要求戏班续演，也许他们还会把这看成是对戏班的奖

掖和看重。林叙荣举黄岩小龙柏剧团在温岭某地演出的例子说，无论戏班如何做解释，当地就是不肯听，强行要求戏班继续演出，致使下一个台基前来接戏箱的卡车被阻在村外，无法进来运戏箱。戏班只好等该地演出完毕才去下个台基，被罚了款，而且还引起该村观众强烈不满。

四、缘于风俗的纠纷。戏班在某村演出时，村里死了人，本该与戏班无关，但某些地方村民还是会有情绪，怪罪于戏班，哪怕是演出已经结束，也不让戏班离开，更不允许戏班把戏箱、道具等运出村庄，给戏班带来极大的损失。有的戏班在演出时不拘小节，将换下的旧服装、道具等物品随意丢在戏台附近，当地村民发现后认为不吉利，给村里留下了晦气，就要扣除戏班的全部戏金，并另请戏班重新演出。黄岩明星剧团在玉环某地演出时就遇到过这样的事情，演出过程中，戏班里的演员不注意将换下的旧鞋、旧帽、旧衣服丢弃在戏台边，被当地村民发现后，扣罚了戏班此次演出的全部戏金，文化部门出面干预，帮助调解也无济于事。

其实从林叙荣的介绍中我们已经发现，在这些纠纷里，有一部分固然是由于签订合同与协议的某一方不重视与不遵守合同而导致的，但是更多场合，这样的争执确实是很难避免的。双方均信守签订的合同固然重要，但冷冰冰的合同条文，未必就能超越那些带有复杂情感内涵的不成文的规则。合同只有限定某一方违约时极有限的经济赔偿，然而当纠纷涉及村庄以及民众的面子，涉及未来的戏路与戏金高低，以及戏班和演出地的声誉时，仅凭有限的经济手段完全不足以解决纷争。一些地区甚至因两地抢戏箱发生械斗，严重时甚至伤及人命，充分说明经济手段在解决此类纠纷时的无力。更何况那些与风俗习惯相关的纠纷，更不是靠签订合同所能够解决的。

在我即将离开台州的那几天，恰好我所访问的两个戏班——温岭青年越剧团和路桥实验越剧团因为同一个台基发生冲突。起因是温

岭市商业中心为庆贺商场开业一周年,准备请戏班演出五天。这个商业中心一年前开张时是请青年越剧团演出的,演出结束后,双方意外地没有将戏金结算清楚。这样的情况本是很少见的,但从青年团的老板来说,他是希望留着这笔账,好牢牢把握住这里的戏路,来年再到这里演出;从商业中心的角度说,中心刚刚开张也正是用钱之际,能推迟付款当然是求之不得。但是一年过后情况发生了变化,似乎是商业中心想借故继续拖欠青年团的戏金,于是他们就找到实验团,想让实验团去演出。我相信实验团是在完全不知情的情况下,与商业中心谈妥了这次演出的安排。就在实验团已经准备去温岭商业中心时,青年越剧团得知了这个消息,团长江志岳非常愤怒,他直接给丁宝久打电话,声称假如实验越剧团去为商业中心演出,那么先得代商业中心付清之前欠下的九千元之多的戏金。实验越剧团当然没有可能满足这样的条件,但是他们既没有理由与商业中心交涉,代青年越剧团催讨欠款,也没有可能将他们与商业中心的演出联系过程向青年团解释清楚,听起来倒像是实验越剧团抢走了青年团一年前就已经早早定下的戏路。丁宝久也很为难,因为他们已经定下这里的演出,假如放弃这个台基,这几天完全不可能再临时找其他的台基。丁宝久对之头痛万分,几经权衡之后,无奈之下还是只有放弃。

放戏过程中发生的争执与纠纷,往往十分复杂,而纠纷各方如何找到价值的均衡点,以何种方式寻求妥协,才是最重要的,只有在戏班的演出活动过程中,逐渐形成为戏班及各地民众普遍接受的、更有弹性的经营法则,才能使类似纷争降低到最少。看起来,这样的新秩序与新规则的建构,还有待于时日。

三、戏头

地方上演戏,需要有组织者,当地人称之为"戏头"。

在多数场合,戏班放戏都必须依赖戏头,因此,不将戏头招呼好,

要想得到稳定的戏路是不可能的。通常，戏班都会在戏金里，抽取一部分给戏头作为回扣。

　　戏头的主要任务，是为戏班处理与村里的关系；他实际上所起的作用，是作为戏班与村庄之间的中介人，穿梭在戏班与村庄里的头面人物之间。他需要将双方凑拢来，为他们协调谈判戏价；谈妥戏价以后，还必须由他出面到每家每户筹措戏金，以及安排给戏班的额外费用。戏班到村里来演出之前，他要为戏班找好住宿的地方，以及为他们准备好必需的生活用品，比如说烧饭的灶台、锅碗瓢盆、桌椅板凳，以及柴米油盐，等等。戏班来了后，一应事务也都需要由戏头来穿针引线。因此，戏头的工作并不轻松。即使是在庙里自己发起组织的演出，多数时不需要专门到每家每户去筹钱，也还是需要有人帮忙处理一些琐碎的事务。这时，戏头的作用也就得到了充分体现。

　　但是，戏头往往不能解决所有问题，尤其是遇到较棘手的问题时，戏头的位置就比较尴尬。关键在于戏头不会是村里真正掌握实权的人物，因此，一个好的戏头，需要同时处理好与村内实权人物的关系和与戏班的关系。这是因为村庄里真正掌握实权的人物，比如像村支书或村长这些基层干部，哪怕是从自重身份的角度说，也不会自己出面做戏头。当然，戏头也不会是村里那些无足轻重的小角色，像那样的小角色，根本无力承担筹措演戏所用资金的责任，更没有在戏班与村庄之间发生纠纷时为之调解的能力。

　　戏头既然能在戏班那里得到一定的回报，当然就必须考虑到戏班的利益。但这只是一种理想状态，实际上在真正遇到棘手的麻烦事时，戏头还是很容易抽身而去的。

　　一位戏班老板给我讲述了他与戏头的一次纠纷，给我留下很深的印象——考虑到戏班未来的戏路，老板一般情况下并不希望让无关人等了解这样的纠纷——在某地演出时，戏头是以前当地渔业供销社的负责人，在计划经济时代，渔产品的销售全靠供销社，因此他在当地

写戏的关键,是由村里人的代表在戏班住处的老板床上签合同。照片右面扬手的就是青年越剧团老板江志岳

很有声望。后来市场渐渐开放,他从供销社负责人变成了一个渔业批发市场的老板。年纪大了,逐渐感到对现在的市场规则不太适应,就把市场交给儿子接班,自己休闲在家。虽然休闲,但地方上的头头脑脑,遇事也不免要让他三分。这次他请戏班来当地庙里演出,本来讲好给他大约10%的劳务费,因为戏班在这里的演出是由他和戏班直接联系的,并没有经过中介人,因此免去了中介费,戏班也非常愿意支付这10%的回扣。演出三天以后,他提出要戏班加点钱,理由是他还请了村里另一位老人帮忙,戏班也应该给他一点报酬;同时他也许诺,在与庙里结账时,他会帮戏班游说,让庙里的主管给戏班增加戏金作为奖励。在戏班老板看来,假如庙里真能为戏班提高戏金,即使把增加的部分都作为给戏头的劳务费也无不可,至少戏班还得到了名誉上的回报。而以这位戏头的身份看,他确实是有可能实现他的许诺的。于

是这一方案很快谈妥，戏班先行将部分费用交给戏头。想不到在戏班与庙里结账时，那位曾经有过许诺的戏头一言不发，致使庙方的主管一口回绝了戏班老板加戏金的要求。这件事让这位戏班老板觉得十分窝心，本是戏头得到了额外的回扣却没有实践其许诺，庙方反而指责他出尔反尔，谈妥了的戏金到结账时要求涨价。而且他还根本不能声张，戏班与戏头之间的交易本就非常敏感，双方对这些地下的交易与回扣守口如瓶，就像是一种不成文的职业道德，被人们视为这个行业游戏规则的底线。假如他公开声张这些地下交易，不仅再也不可能回到这个台基演出，而且其他村庄的戏头也会望而生畏。因此，说老板只能打落牙齿往肚里吞，一点也不过分。

四、"土狗"

戏班放戏，经常需要当地熟悉演出方的经纪人在中间牵线，于是各地就会出现一些专门从事中介的经纪人，当地人称之为"戏贾"。然而，"戏贾"却并不是人们对这类经纪人最常用的称呼。人们常常称他们为"土狗"，本地方言音为"tu（阴平）ju（去声）"。

有戏班人士称，"土狗"这一称呼是从"土"引申而来的，指其是"土生土长"的当地人，"土狗"的意思大致类似于"地头蛇"；《温岭报》记者黄晓慧给了可能是较准确的解释，他指出"土狗"的本义，应该是名为"蝼蛄"的虫子，这是一种南方较为常见的穴居地下的害虫。从动物学角度考察，"蝼蛄"确实俗称"土狗子"，而由于蝼蛄善于在地下打洞，是否以其引申为善于钻营者，也未可知。虽然也有当地戏班人士不同意这样的解释，但其带有贬义甚至有污辱的成分，则无可疑。所以，从事这种经纪活动的人，都忌讳戏班当面称他们为"土狗"。

按照台州地区的习惯，戏贾一般可以抽取戏金的5%—8%作为报酬。在周边的温州和宁波一带比例较高，可以高到10%。戏贾一般将这笔费用称为"外勤费"。

戏贾来了，即使没有写戏也要好好招待。照片正面的女性就是一位活动能力很强的戏贾

戏贾在一般戏班班主那里的评价并不高，很少有戏班班主会用褒赞的口气谈论戏贾。其原因，当然是由于戏贾凭借自己所掌握的戏路获取中介费。即使是台州5%—8%的中介费，班主一般也都反映太高。有班主认为，5%的中介费是合适的，最高不能超过6%。这样的标准，是不会令戏贾们满意的，戏班也很少真的能只花费5%的中介费，就得到令人满意的戏路。

在与戏班的班主们谈及戏贾时，他们会经常提及这些"土狗"的劣迹，就像和演职员们交谈时会经常听到有关老板赖戏金的劣迹一样。曾经有戏贾与当地的"戏头"相互串通，以较高的戏价放下某地的戏路，但却以较低的戏价付给戏班。更有甚者，将戏班的戏金卷走的情况也有发生。在温岭钓浜，外地来台州演出的宣平越剧团称，他们在某地演出时，就出现过戏贾与当地戏头串通先将戏金卷走的事件。所幸在

第三晚就被戏班发现，于是戏班班主在第三晚演出到一半时，中断演出走上舞台，将这一事件公告周知并请求当地父老乡亲帮忙，激起众怒，当地村民忿于戏贾这一有损地方声誉的劣行，责成戏头负责追回被卷走的戏金，才使戏班免于损失。

但类似的戏贾将当地戏金卷走的现象并不多见。倒是在另一些场合，戏班会因戏贾不负责任的言行，遭受更大损失。宣平越剧团负责人自述，他们1999年年底本在乐清演出，但有一位台州玉环的戏贾前去看戏，并许诺要将他们的戏班介绍到台州演出。戏贾从戏班取走剧团的戏单、剧照、合同书后，数次给班主打电话声称戏班在玉环将会有很长的戏路，要求他们从次年正月十四之后的戏都不要放，致使戏班将这段时间内其他地方来联系演出的机会全部放弃。但是到农历十二月二十六，戏贾突然断了消息，戏班遍寻无果，由此，正月十四之后只能给演员放假，损失了每年正月这一黄金演出季的一半。但戏班的班主仍然认为是好人多。他们戏班在台州的演出，均由温岭相当有名的戏贾介绍。

但是，实际上所有戏班都不能完全离开戏贾。即使极少数声誉非常之好的戏班，能够靠自己长期积累的关系找到较多演出机会，有时仍然难免会出现演出空档，不得不请戏贾帮忙联系戏路；当然，戏贾前来介绍戏路时，戏班也不可能拒绝。除了少数声誉极高的戏班以外，多数剧团则会在很大程度上依赖于戏贾，以获得大部分演出合同，可以说基本上离不开戏贾的中介活动。一方面要经常依赖戏贾，一方面却又鄙夷戏贾，这种自相矛盾的现象，说明通过演出中介活动获利的行为，并没有得到普遍的认同。

在介绍成功一份较好的演出合同时，戏贾的中介费收入确实是可观的。当然，戏贾的这份收入，其中还包括了自己往来联系，以及请演出地的头面人物看戏的费用，甚至在某些地方，还需要给当地具有决定权的头面人物回扣。去戏班演出地的花销，有时是很大的，尤其

是路途较远时，加之现在只请一两个人去看看戏班的演出就同意写戏的情况少了，四五个人甚至七八个人的路费，也是一笔不小的开支。我曾经在一份戏班的演出合同上看到演出地六个人的签名，说明此次村里写戏至少来了六个人。与一般村庄五六个人甚至更多人一起来决定是否写戏，最终签名却可以由一个人代表的情况相比，这种会由六个人共同签名的情况，更说明农村权力的分散，这也无形之中增加了戏贾的联系费用。一些老练的戏贾，会为成功地让某些村庄写戏费尽心机。台州渔民的习惯，任何生人只要进门就是客，假如主人在吃饭，路人就可以随便坐下一起吃。有位戏贾就利用这样的习俗，直接走进某村的首事家里，吃过饭后将早就准备好的金戒指留在他家，以作报答。而首事收了如此贵重的礼物，也就很难拒绝写戏的要求了。

戏贾的生存之道，除了利用种种手法，与方方面面保持良好的关系以外，最重要的一点，还是掌握丰富的信息，比如说一地哪个村哪天有庙会，村里希望请哪个档次的戏班，他们都清清楚楚，因此联系的成功率也就很大。一般戏班往往很难如此用心地关注市场状况，尤其是在目前有戏可演时，更不会去过多地关心其他台基的情况。而时刻注视着演出市场的整体状况就是戏贾最大的长处。

戏贾多数都是以介绍戏班演出谋生，或主要以此谋生的职业经纪人。因此，戏贾不同于特定戏班的业务员，他会和多个戏班，尤其是多个演出水平和戏金高低不一的戏班，保持密切联系，或者干脆就随身带着多个戏班的合同书，谈妥戏路后，视此处的戏金高低以及当地观众的欣赏爱好，迅速与他认为比较合适的戏班联系上，一旦与戏班谈好初步意向，就与村庄签下演出合同。戏贾一般都和多个戏班有着长期的合作关系，不过这样的合作关系，是很松散的，或者说只是基于一笔又一笔生意的；长期的合作并不影响戏班在背地里大骂这位戏贾，当然，即使与戏班关系再好，遇有别的戏班能给更高的中介费，戏贾也会毫不犹豫地将戏路介绍给出价高的戏班。戏贾里也有一类只

是出卖演出合同。他们凭着与演出地的关系，以戏班的名义订下某地的演出，然后再去寻找价钱合适的戏班；与演出地讲妥的价格，当然会高于给戏班的价格，从中赚取差价。但这样的戏贾是很少见的，如果差价不大，戏贾没有必要用这样的手段让戏班凭空增添疑窦，而在差价足够高的地方，它的风险正在于无论是戏班还是一般的村民，都不易于认同太高的中介收入。一方面是戏贾完全不可能设置一个演出地与戏班双盲的情境进行操作，戏班在村里演出几天之后，难免与村民熟悉起来，而演出戏价在村里一般都具有相当的透明度，即使村里的戏头能与戏贾建立良好的默契，向戏班隐瞒真实的戏价，也很难保证村民们不将戏价透露给戏班，戏班也完全不必忌讳将自己得到的戏金告知村民。因而，穿帮的可能性实在是太大了。另一方面，村庄庙宇方面寻找合适的戏班固然是件非常容易的事情，完全不必拜托与劳动戏贾，而戏班对戏贾的依赖也并非表现为对某一两个戏贾的依赖。更因为戏班演出的戏金多数是演出完毕之后才结算的，一旦戏贾从中获利过高的实际情况被演出地与戏班双方戳穿，他不仅有可能分文无所获，而且还会顿时声名狼藉，并且永远地失去这两个客户。

也正因为这样的原因，戏贾为了赚取较多的中介费，不会在同一个地方给一个戏班介绍太多的台基，往往是让戏班在这里演出很短一段时间之后，就通过宣称这个戏班如何如何不好，小旦不好，或者小生不好，让其他村庄改请另外的戏班。不让戏班在一地演出太长时间，也是为了避免戏班在当地建立起较好的关系，从而可以撇开戏贾，自己组织戏路。假如一个戏班在一个地方演出时间长了，与当地人也熟悉了，戏贾就不再有他的存在价值了。没有戏班会因为出于感激之情，在自己有能力联系到戏路时，还有意地要让介绍自己到此地演出的戏贾继续赚取中介费。因此，我们可以把戏贾的搬弄，看成他的一种经营策略。

宁波一带有一种特殊的戏贾，他们在介绍演出场所的同时，还出

租戏台。如前所述，宁波一带演"闲戏"的现象比较多，这些"闲戏"并不依附于庙会，因此不像老爷戏那样多数可以在庙里的戏台表演。除了庙台以外，多数村庄没有永久性的戏台，所以每次演戏时，都需要搭建临时性的戏台。这些经纪人得悉某村要演戏，就会前往接洽，将联系戏班和搭建戏台等一系列相关事项都承包下来。从某种角度来说，他们这种将联系戏班与搭建戏台捆绑在一起的经营方式，成功的概率很高，而且收入也不菲。一般情况下，他们每天要向村庄里收取戏台出租费用一百元，同时向戏班收取介绍费10%。中介费虽然略高，但一个戏班只要与他们建立联系，往往能连续演出几个台基，省去了自己去联系台基的麻烦，增加了演出机会，所以，这样的戏贾也自有受欢迎的理由。

类似这样的经纪人在台州也有，叫作"地包"。所谓"地包"，一般都是将戏班一段时间的戏路按某个固定的价格承接下来，然后由他到各相邻村庄去写戏，戏班的戏金与演出地支付的戏价的差额部分，就是地包的收入。不过，现在联系戏路不易，很少有村庄庙宇仅仅靠地包的介绍就同意随着接戏班演出的，而且要想让一个村庄庙宇写戏，多数情况下还必须给地方上的头面人物一点好处，所以，地包的钱实际并不容易赚。加之台州的戏班多，演出市场也比较成熟，地包的作用也就变得较小了，靠地包放戏的戏班，毕竟不多见。

五、陈伯梓

台州各地都有戏贾，但是戏贾要做出名气并不容易。陈伯梓应该说是台州地区，尤其是温岭一带最有名的戏贾。他十三岁开始学习打鼓，二十多岁来到温岭越剧团。1985年调出剧团，在县演出管理站工作。就是在这段时间内，他开始大量为各地的剧团介绍演出。1989年他被调出演出管理站，到县图书馆工作，并且很快就办理了退休手续。据说，他之所以被调出演出管理站，主要原因就是涉嫌利用自己在演

访问温岭著名的演出经纪人陈伯梓

出管理站工作的便利条件,自己担任戏贾赚取中介费。这样的行为在当时被看成很严重的错误。这一指控大约是事实,无论如何,可能正是由于在演出管理站工作的几年里,积累了大量的社会关系,陈伯梓才得以掌握大量的戏路,在此地做起演出中介活动如鱼得水。

像陈伯梓这样有名的戏贾,会否认自己是"土狗",声明自己的中介只是属于帮忙性质。宣平越剧团是经温岭这位非常有名的演出经纪人介绍来这里演出的,虽然陈伯梓也同样按例收取 5% 的演出戏金作为介绍费,但是按戏班老板的说法,陈伯梓自己坚决否认他是"土狗"。按照这位团长的转述,陈伯梓认为自己为某些戏班介绍演出场所,基本上是义务性质的,并非借此以牟利。

在台州期间,我专门抽出一天时间访问陈伯梓。访问陈伯梓并不容易,因为据说就在前年,有几个在台州演出过的国营剧团向省里提意见,说是这里的几位"戏霸"控制了演出市场,居中盘剥剧团的戏

金,陈伯梓就是这几位"戏霸"里的第一号人物。浙江省文化市场管理办公室以"剧团反映强烈"为由,取消了陈伯梓等人从事演出经纪活动的资格,并且与省内各剧团打过招呼,要求他们到台州演出时不要通过陈伯梓这几位有名的戏贾,应该通过当地的演出公司联系戏路。传说省文市办为此下过专门的文件,但陈伯梓自己说他对这份文件并不知情,在台州期间,我也没有见到过这份文件。

根据这种说法,陈伯梓掌握着温岭以及周边县市的主要戏路,否则他当然不配被称为"戏霸"。陈伯梓自己并不否认他在温岭和玉环一带所建立的稳固而严密的关系网,到这里演出的剧团,如果想不通过他们几个人,是很难找到演出场所的。但是他说,他主要是为国营剧团介绍演出的,与民间戏班并不相干。他认为省里不让他从事演出经纪活动是不现实的,尤其是在戏剧演出这一部分,没有他们的介绍以及安排,国营剧团根本不可能盲目进入这一地区,在这里得到足够多的演出机会。他认为演出公司只能做到为那些外地的歌舞团介绍演出场所,对戏剧演出市场则根本不熟悉。看起来,陈伯梓的自信并不是没有根据。我从仙居越剧团一位乐师那里听到的情况是,所有到玉环演出的剧团,都必须经过这里的戏贾,剧团自己联系的几个点,戏贾们竟能够做到不让剧团演出。他们剧团与这里的戏贾阿桂发生过一次冲突,这一纠纷的起因,是由于剧团最初到玉环演出,是由阿桂帮忙联系的戏路。在这里演出一段时间以后,剧团准备撇开阿桂自己开始联系戏路,于是阿桂不干了,声称如果剧团坚持要演出,他就要纠集几个地方上的小青年,给剧团"吃生活"。剧团只有通过仙居县文化局,与玉环文化局联系,做工作,最后倒是让剧团演出了,但仍然要给戏贾支付中介费。

有趣的是,陈伯梓自己对于一般的戏贾评价也不高,他向我提起几位在台州,尤其是温岭一带臭名昭著的"土狗"。他说到另一位与他名字相近的戏贾陈伯奇时,特别说明该人是剃头、说书出身的,因

而十分地能说会道,也就经常凭着这张利嘴,说服了不少地方的首事,得到戏路。陈伯梓也提及玉环两位有名的戏贾,其中一位就是我们前面提及的阿桂。在提及这些经纪人时,陈伯梓并不特别忌讳称他们为"土狗"。

因为没有更多的证据,我很难了解他与其他几位戏贾之间真实的关系,但我趋向于认为他们之间是有来往的,甚至有时很可能来往还很密切。戏班里对陈伯梓有所了解的演职员也说他们这几个戏贾都是联手做的,他们内部也形成了个分配利益的方法。我试图通过正面或侧面的征询,更真切地了解实际状况,但陈伯梓巧妙地回避了这一问题。值得玩味的是,他也并没有断然否认这种关系的存在,也没有刻意回避他们之间关系的深度。他只是说以前也几次说过伯奇,希望他做得规范一点,并且他说,今年已经不和陈伯奇合作了,虽然在我所了解到的有关戏贾的事件中,他们的名字在很多场合会前后出现。

在台州戏剧演出市场上,陈伯梓虽然是一个业内人士所共知的戏贾,但难为他一直保持着自己良好的社会形象与声誉。至于遇到容易造成纠纷的台基,他是不是会在某些时刻有意地将陈伯奇推到前台,则不是我所能够随便猜测的了。

我的另一个猜测,来自对宣平越剧团的观察。水坑天后宫的主持说他们请的是国营剧团,但实际情况并非如此。陈伯梓指出,戏剧演出市场有它的复杂性,不同村镇的取向是不一样的。有些地方比较重视名气,就要为他们介绍国营剧团,但假如没有什么特殊要求,还是请民间戏班的多。但我想,这里的戏贾们,有时是否会利用演出地对国营剧团的盲目迷信,介绍某些远地的民间戏班来,并且与戏班串通好,称其为"专业剧团",以获得较高的戏金?至少我听到过这样一个确切的例子。2000年年初,陈伯奇曾经让一个民间戏班,挂名为"安徽徽州越剧团",假说这是国营剧团,抢了另一个当地戏班的戏路。演完以后,当地人当然骂不绝口,但陈伯奇也有办法,能采取种种手段,

平息当地头面人物的愤怒，而且次年有可能还能继续让别的戏班来这里演出。

陈伯梓看起来是个很可信赖的老者，戏班对他的反映普遍很好。如果事实真如人们所见所说，戏贾在台州的社会形象，应该会有所改观。

第三节　演职员的收入与开支

一、按演出日计酬的制度

台州戏班的演职员工资，在戏班整个运行机制中，占据极为重要的位置。由于演职员的戏金是戏班最大的一项开支，在正常情况下，会占到戏班整体开支的 90% 以上，因此戏班老板演出收入里最大的一项支出，就是给演职员支付工资。

戏班所有演职员在进入戏班时，都需要与班主商量工资的数目，工资高低并无定例。工资均按演出日计算，没有演出的日子，包括转场的日子，戏班老板就不必给演职员支薪。像到一个台基的头一天只演出一个晚上，演出方给戏班的戏金也只有一天的 60%，这时戏班老板也就只能给演职员半天戏金。

在台州期间，我陆续向班主们和演职员们了解了台州戏班里演职员的工资情况，说法不一。将他们所说大致做个归纳，可知现在台州较好的戏班老板与演职员议定的工资情况如下：

头肩小生：100—130

头肩小旦：100—130

小花脸：80—100

老生：80—110

大面：70—80，偶尔也有比老生还高的

花旦：70—90

二花脸：60

小花旦：50—60

二肩小生：65

二肩小旦：60

宫女、小兵：30—50

学徒：20

鼓板：70—90

主胡兼战鼓：80

琵琶兼小锣：70

二胡兼大锣：65

大提兼笛子：65

贝司：65

扬琴：65

电工：60

值台：40—50

大衣：30—50

烧饭：每月700—1000元。

 需要加以说明的是，这里所说的工资标准是指中等以上的戏班给演职员支付的普遍工资，除此以外，我所了解的演职员，尤其是主角演员的最高工资，要略微超出这个标准。比如说头肩小生、小旦，有拿到每天一百四十元至一百五十元的。但这只是极个别最优秀的演员的戏金标准，并没有普遍性。

 为了求证这一标准是否有大的出入，我记录了一个戏班所有演职员的工资。这个戏班的工资标准如下：

头肩小生：100

头肩小旦：100（不送戏）

二肩小生（2人）：80

二肩小旦：80

小花脸：80

二花脸：35

大面：65

老生：90

二路老生：60

百搭：55

花旦：70

正旦：60

老旦：50

学徒（老生行）：30

宫女（学徒2人）：25、30

鼓板：70（不送戏）

主胡：80（不送戏）

琵琶：55

二胡兼大锣：40

大提：40（不送戏、不带乐器）

笛子：65（临时帮忙）

扬琴：60（不送戏）

电工：50（不送戏）

值台：35

大衣：30

烧饭：每月700

按照这份实际的工资清单，演职员的收入要略低于上面的笼统的估算。不过决定一个戏班的演职员工资高低的因素很多，通过更深入的了解，我们会明白假如老板真能完全按这份清单给演职员支付报酬，那么演职员的实际收入，并不低于上面那份清单所指称的平均数。

但是，无论是哪份工资清单，都只是反映了班主与演职员商定的名义工资。演职员的实际收入与此都是有出入的。一方面，按例每个月演职员均要给老板"送戏"一到两天，即每月有一到两天的演出是没有报酬的；另一方面，演职员们往往还会有一些额外的收入，这笔收入主要来自地方上给戏班或给某些演员个人的红包。与此有关的细节，我们会在下面专门讨论。

如果从这两份工资清单看，台州戏班演职员最近一些年份里工资的提高是相当明显的。

1993年，在台州最好的戏班里，头肩小旦、小生的收入可以达到每日三十元，一般的二、三路生、旦，老生、小花脸和大面是二十至二十五元，宫女、小兵五至十元；但我们发现，到了2000年，这里最好的戏班的头肩小旦、小生的收入已经达到一百二十至一百五十元，其他二三路角色的收入八十元左右，乐队普遍收入是每日六十至八十元，宫女、小兵也达到了二十至三十元。在1993年，我曾经惊讶于这里戏班演职员的收入之高，在当时的社会背景下，一般国家干部的年收入也就是三千元左右，头肩小生、小旦的收入却相当于一个"万元户"，而且这差不多就是她们的纯收入。在一个小摊贩的年营业额达到万元也会被称为"万元户"，引得旁人无比羡慕的年代，戏班演员这样的收入，无疑具有很大的吸引力。七年以后再看这里演职员的收入，与社会平均水平之间的距离却更大了。

在戏班演职员普遍工资提高的同时，戏班内一流演员与一般演职人员的收入差别也有所增大。七年来，戏班的主角工资增长幅度是最大的，可见对于现在的戏班而言，主角是他们在演出市场上相互竞争

最重要的因素；一般的二、三路角色的工资当然也在增长，只是不如主角演员增长得那样快。现在在同一个戏班里，头肩生、旦和二路生、旦的工资相比，动辄要高上一半；而在七年前，也只不过是二十五元和三十元之间的差别而已。最值得注意的是乐队里的鼓板、主胡这些行当的收入增加幅度，远远比不上演员，尤其是比不上主角演员。七年前戏班里的鼓板师傅，收入即使不比主角演员高，至少也是与主角一样的；主胡的工资，也不应该比主角少得太多；再早一些的年份，戏班里收入最高的绝对应该是打鼓佬而不是演员。但现在我们看到，鼓板与主胡的收入已经降到了主角演员的三分之二。

正如戏班演职员们收入相对于社会平均水平的普遍提高，是民间戏班的演职员社会地位的提高一个明确信号一样，戏班不同角色收入的升降，实际上也体现出了不同行当在戏班里作用的变化。近年里，台州戏剧演出市场的竞争日趋激烈，而竞争的重心也有所变化。戏班的经营与戏路的开拓，固然是十分重要的，但是从演出质量角度看，在戏班里二、三路角色的表演水平普遍提高的前提下，主角演员越来越成为竞争中的重要砝码。以前戏班只要演员水平整齐，就可以得到观众的喜爱，现在观众还需要有特别引人注目的主角，有地方上众口称赞的明星。我所认识的一位著名的班主，正因为此地相当有名声的主角离戏班而去，今年的戏路受到明显的影响，虽然她已经想尽办法邀请了其他有名的角色，但还是不能填补主角离去的真空。

台州民间戏班演职员的工资是按演出日计酬的，但是班主为演职员发放薪酬，并没有一定之规。演职员最担心的事情，莫过于班主拖欠工资，而且这种情况是经常发生的。由于何时应该给演职员发放工资并没有一定之规，有时班主甚至会拖欠几个月工资。因此，演员最欢迎那种每个台基演完后马上结账，甚至每天结清的班主。但是，除了小班以外，这样的工资发放形式，并不是普通戏班的规矩。多数戏班都会在演完三五个台基后，给演职员支付一部分工资；在这种场

合，戏班往往也只是以预支的名义，给演职员们支付他们应得的戏金的一部分；但假如班主有某种理由推迟支付，演职员们多数情况下也只能接受。

戏班总是要在演出一段时间，甚至是很长的一段时间之后才一次性地给演职员发放工资，就给了一些不良班主以机会。在台州从演职员那里听到的他们最痛恨的事，就是老板借故赖他们的戏金。

据说有的老板在演出地赌博，把戏金输完了，甚至输得连戏箱也被当地人扣住，只好自己扔下戏班一走了之。这时，被扔下的演职员们几乎就没有什么办法。在台州，一度赌博风气很盛，而戏班老板，尤其是男老板到一个演出地时，或者是出于自己的爱好，或者是为了与当地人应酬，在赌场上沉溺不起，以致把家当也输掉的事件，就发生过好几起。发生这样的事件时，虽不是老板刻意想要赖演职员的戏金，但是由于戏班很少及时将演出收入中演职员们应得的部分及时兑现，戏班里的所有人都会遭受大小不等的损失。

更恶劣的情况，则是老板有意赖戏金。在某些场合，老板难以继续支撑戏班时，会早早起意，尤其是一些外地戏班，往往在临散班时，带班到这里以低价演出，他们一方面想方设法用降低戏金的方法尽可能多联系一些台基，另一方面则用种种借口稳住演职员，不给他们及时预支薪酬，到一定的时候，甚至在某个演出地将该台基的戏金全部预支之后携款逃走，而被突然撇下的演职员们不仅无处寻找逃走的老板，往往还会因戏金已经被老板卷走，被迫为地方做无薪演出，真是欲哭无泪。

遇到某个演职员想要跳班，或者遭遇到特殊情况想离开该戏班时，班主更有理由以没有钱为借口，完全拒绝付给演职员工资。在这种情况下，演职员自身很少有保护自己利益的办法。

有趣的是，拖赖演职员戏金的班主们普遍采用的手段，是推托说暂时没有钱，付不出，并且会答应给演职员写借条，甚至信誓旦旦地

承诺将来一定还账,而不是拉下脸来直接拒绝付钱。从表现上看,像是戏班的老板在乎言语层面的道德要超过在乎行为层面的道德,虽然在内心里他早就已经做好了赖账的打算,但在面对债权人时,在口头上他毕竟还没有无耻到能说出不想还债的话;不过,实际情况要比这更复杂。以一般民众的伦理道德而言,欠债还钱是天经地义的,但假如债务人一时手头比较紧,拖延一段时间,尤其是一小段时间,在有能力还债时就立刻向债权人支付欠款,还是会被看成可以接受的行为。一些班主正是利用了这里存在的道德缝隙,为自己拖赖演职员的工资找到了借口和托辞。

由于赖账的班主总是采用名义上的拖欠手段赖账,使演职员索回这笔收入相当困难,因此一般演职员,尤其是家在外地的演职员都会无奈地放弃这部分收入。考虑到不可能经常从外地来索债,尤其是每次前来索债时,老板都会推说暂时无钱还账,并且象征性地支付给演员一点路费,有时演员往来的路费还可能要自己掏,更不用说花费的工时,索回这笔债的可能性是很小的。曾经听到过实验越剧团的小旦演员林莲花和她的一个同伴于1983年前后成功索回被拖欠的一百元戏金的一个特例——当时一百元钱可是一个大数目,由于她们家离戏班老板演戏的地方较近,两位演员几乎每天去向老板索账,最后一次有位当地男青年路见不平,威胁赖账的老板,老板才不得不付清拖欠已久的戏金。

在台州地区,经常会听说类似的戏班老板恶意拖欠演职员工资的事件。演员们曾经说起几位典型的经常拖欠工资的老板。像以赖账著称的梁新根、赵夏林这几位老板,演员们提及他们的赖账的经历时如数家珍。演员们说,梁新根曾经赖过嵊县四个演员每人两千多元钱,嵊县有位叫周彩金的演员,被赖了三千多元戏金,她无奈之下跳河自杀,幸好被人救起。即使这样,她也没有得到应得的戏金。但奇怪的是,这样的戏班,多数仍能每年搭班演戏,也仍然会有演员去他们的

戏班。有位班主谈起那些总是受骗的演员时，神情复杂地说了句："骗不完的人。"

因为班主经常会赖账，一个月左右未能发放工资，就会引起演职员的情绪波动和焦虑。实验剧团每半年才发一次工资的情况是极少的例外，该剧团之所以能每半年发一次工资而不引起演职员的猜疑和非议，完全是由于"丁宝久在工资方面很硬"是众所周知的。此地的方言，提及某人有信誉时，常称其"做人很硬气"，或简称"很硬"，而所谓"工资方面很硬"，正是指他多年来在给演职员支付工资方面，几乎无可挑剔。

二、送戏和折扣

在讨论演职员的工资时，还需要特别提到"送戏"。送戏是戏班里普遍实行的规矩，按照这一规矩，戏班所有演职员，每个月都要给老板送一至两天戏。送戏的意思，是说在每个月里，所有演职员都要为老板演一到两天，这一到两天的收入全部归老板所得。因此演出时间达到一个月时，小月二十九天，演职员们实际上只能拿到二十七八天的工资，大月三十天只能拿到二十八九天的工资。

送戏的习惯，使得班主即使在每天的戏金只够支付所有演职员的工资的情况下，每月仍然能得到一定的收入。它的潜台词似乎是说，戏班演出的戏金应该全部用于支付演职员的工资，这笔收入应该是属于所有人的。戏班是否同意去某个台基演出的经济学上的标准，应该按照所有演职员的工资的总和来决定，只要戏金达到了这个数字，班主就应该接受这样的台基。而在这种场合，为了保证戏班的老板能获得他投入经费以成班与担负日常经营之责任的回报，每个月全体演职员也必须主动将一到两天的演出收入全部赠送给老板。一个不易为人察觉的细节，支持了这样的解释。从第一次到台州时我就了解到，戏班每天的工资总额里，除了包括班主在内的所有演职员的工资，还包

括了需要为班主的衣箱、灯光设备支付的一笔工资,这笔工资,基本上相当于一个二肩生、旦的工资。这种安排似乎是说,戏班的演出是全体演职员共同进行的经营活动,而大家都必须为他们向班主所租用的衣箱和灯光设备,支付一笔特别费用。虽然现在给班主的衣箱以及灯光设备发工资的现象,不再像以前那样普遍,但这种现象的存在,足以让我们想到,在戏班的经营活动中,人们的观念与一般企业的经营观念,还是有所不同。比较起来,戏班更容易被演职员们理解成一个虽由班主投资却是由众人一起经营的经济共同体,或者说,这些制度性的安排,有意识地降低了演职员们受雇用的意识,加强了他们作为戏班主人翁的感觉。

送戏虽然是戏班普遍实行的惯例,但是在某些场合,仍然会有一些演职员提出不送戏,而班主为了笼络那些主角或乐队里的著名乐师,也有可能主动提出不需他们送戏。因为不需送戏,演职员的实际收入也就提高了。但是在这种场合,为什么班主与演职员之间会采取不送戏的方式让这少数演职员提高收入,而不干脆采取提高工资的方式?我想送不送戏,虽然实际上只是钱的问题,但是在感觉上它的意义似乎超出了单纯的经济范畴。从老板的角度看,同意少数演职员不送戏,包含了给他们一种特殊的待遇、使之感觉到自己在这个戏班里有着特殊的身份;从演职员的角度看,能够要求不送戏,除了同样以此标明自己身份与地位的特殊,也可以变相地获得较高收入。另外,戏班老板试图吸引那些国营剧团里的演职员时,似乎比较多地采取不要求她们送戏的办法,以免她们认为老板横生枝节;也有些后台的演职员,本来工资就不高,老板也就索性不要求他们送戏,以示照顾。但这些情况,毕竟并不多见,涉及个别的演职员需不需要送戏时,无论是老板还是演职员自身,都会比基本上公开的工资更为敏感,正因为不送戏毕竟不是戏班里的通例。

春节是所有戏班演出的旺季,从正月初一到十五这半个月甚至更

长的时间，戏金一般会比平时高50%以上，甚至高出80%。在这种场合，按例是要给演职员提高工资50%左右。但一年的演出里，只有这一个短暂的季节，戏价会明显地高于平时；而除了这个习惯上需要给演职员特殊补贴的季节，平时的戏价再高，班主也没有义务给演职员们加薪。能放出高戏价是老板的本事，老板应该多赚点钱，演职员们对此并不会有异议。但我们还要讨论另一种情况，那就是，戏班联系演出台基时，尤其是在淡季，经常遇到像吴岙那样似乎会让班主亏本的戏价。当演出所得的戏金减少到低于戏班演职员工资总和时，亏损是否就应该完全由老板承担呢？从表现上看，班主是直接亏损者，甚至是唯一的亏损者，实际情况并非如此。

实际上遇到戏金降低到一定程度，导致班主亏损时，班主会要求演职员共同分担亏损，以"五折四"甚至"五折三"的方式给演职员发工资。所谓"五折四"和"五折三"，是指在某一个台口演出五天，由于收入较低，班主只能将五天折成四天甚至三天给演职员发工资。这样，演职员名义上工资并没有降低，收入却降低了。据了解，在演出的淡季，给演职员的工资打这样的折扣，是戏班的通例。一般情况下，演员对于"五折四"显得比较能理解，但对于"五折三"，则普遍表现出心理与情感上难以接受的态度。这说明"五折四"是演职员所能够承受的限度，而为班主分担有限程度上的亏损，则是演职员们所认可的，这一现象背后潜在的心理动机，则是演职员们在相当大程度上认同班主兴办戏班就应该赚钱而不应该亏损的底线，同时，也进一步证明在戏班的观念层面，班主似乎只是个戏箱的出租者和演出的组织者，不应该由他来承担演出的风险。

相信演职员们之所以能够认同这种变相的降低工资，和戏班的收入具有完全的透明度相关。戏班里所有演职员的工资，并不互相隐瞒，也不对外人隐瞒，在戏班里完全没有诸如询问相互之间收入的忌讳。而且，几乎每个演职员，至少是主要的演职员都知道每次在每个台口

演出的收入情况。甚至就连戏班那些非正式的开支，比如给戏贾的劳务费，给戏头的回扣之类，班主也会与演职员们沟通。因此，班主也无从对演职人员隐瞒他个人的收入，戏班的收入与支出既然如此之透明，班主也就很难在实际上赚钱时谎称亏损，而要求演职员减少工资。在这个意义上说，在戏金问题上，班主很难公然欺瞒演职员，但这并不等于说在经济运作过程中，班主与演职员完全处于同等地位。

从戏班内通行的送戏、折扣这样一些习惯，我们可以发现戏班的实际运作总是趋向于考虑到如何保护班主的利益而不是相反。虽然从它的实际运作模式看，戏班是一个由班主投资兴办并且经营的私营文化企业，班主与演职员间是简单而纯粹的雇用与被雇用的关系，但是在戏班里的班主与演职员的观念层面上，与之是有出入的。从理论上讲，演职员一旦被班主所雇用，这一份劳动力资源就已经完全被班主所占有，而班主应该为他所占有的这份资源支付租金。当一位演职员被戏班所雇用时，他实际上已经不可能再获得另外的收入，因此班主应该向他支付全额工资，包括非由演职员本人原因造成的歇业；由于经营上的失误或者由于市场状况的疲软造成的亏损，应该由雇用者——班主承担，而不是由被雇用者——演职员们承担，应该由戏班班主而不是演职员们承担演出经营中可能遇到的风险。但在实际运作中我们却发现，班主们有意无意地通过营造戏班是由班主和所有演职员共同经营的假象，以尽最大限度地让演职员们单方面来承担经营中可能遇到的风险。

由此我们完全有理由也有必要质疑这种观念的实际内涵，我们看到，这样的制度把戏班可能遇到的风险全部，至少是大部分转嫁到演职员们身上，而在戏班赢利的场合，除了像春节期间这种明显的旺季外，却没有给演职员们以补偿。因此，这种分配制度明显是有利于班主而不利于演职员的，我们可以说，在实行这种制度的语境里，演职员相对于班主，显然处于弱势地位。因此，当我们说这样一些制度性

的安排,从表面上看似乎使得演职员们更像是戏班的主人而不是被雇用者时,我们还必须提到,更深入的分析并不难揭示其中包含着的虚伪的成分。

三、红包

戏班收入,除了正式的戏金之外,往往还有一些需要由地方支付的红包,这样的支出在各地均被认为是合理的。

从道理上讲,红包是给演员的,而不是给戏班的。因此,这笔收入不能算成是戏班的收入,而应该看作演职员的收入。多数情况下,它们都是直接由地方的长者或戏头用红纸包好,公开交给某演员,但一般而言这笔收入并不能由该演员独享,在戏班内部,也有例常的分配方式。

以下是在台州习惯上必须给演员的红包,收到红包的演员,应该按照某些约定俗成的分配方式与其他人分享:

一、做寿踏八仙。每次踏八仙时都有一个红包放在供桌上,由小花脸取来当众拆封。一般是一百至五百元,这笔收入由戏班全体人员均分。

戏班在每个台口基本上都要为老爷祝寿,因此,做寿的红包,几乎可以说是戏班演职员们固定的一笔收入,而且见者有份。台州一带的红包,多数在二百元上下。红包数额的多少相差可以很大,就以我此次在青年越剧团了解到他们两次做寿的情况而言,吴岙村给的红包是一百二十元,樟北村给的多达六百元。据戏班说,像吴岙的红包属于正常范围,而樟北村给到六百元,算是他们戏班演戏以来收到过的最大的一只红包,而且,给老爷做寿时所用的元宝还是村里自己买的,这种情况极为罕见。樟北给如此之大的红包,可能是由于此次演戏是同时给六个老爷祝寿,因此会有这样的超常之举。青年团说他们遇到最少的红包是八十元。一般情况下,做寿时戏班的红包并不是纯收入,

演员上台之前,都要拜拜唐明皇。除了为演戏顺利而祈祷,她们是否还期待些什么?

因为做寿时所用的道具元宝和摇钱树,在做寿结束后是要送给村里的,因此,每次祝寿,戏班都要专门花上十元至二十元买元宝;至于摇钱树则要由当地人置办,就不需要戏班额外开支了,它的意思是说,摇钱树是要由地方上自己种的。

二、龙灯包。有些剧目,如《三姐下凡》,需要在台上滚龙灯。在台上滚龙灯时,还要有一个演员在龙灯前说一些吉利话赞龙灯,这时地方要给"龙灯包",数目一般为二十二元至四十二元,是由地方上的头面人物送上舞台给赞龙人的。有时,也有些观众把1.2元、2.2元的纸包扔上舞台。这份红包,在龙灯前面唱念龙灯赞的赞灯人得其中一半,另一半则分给滚龙的演员及后台。赞龙灯的词句可以这样唱:

听我锣鼓闹喧天,黄龙滚滚进府来。

黄龙进府转三圈,男女老少身康健。
拳头难瞒赵匡赢(胤),文字难瞒姓孔人。
刀枪难瞒小罗成,赞龙老官难瞒地方内行人。
各位父老来动问,问我这条黄龙出在哪省哪府哪乡村?
这条黄龙出在顺天府,乐县五台山,龙角弯弯出洞岩,
听得凡间锣鼓响,腾云驾雾下凡来。
大字加一便是天,官字去顶口相连。
赐字领衣一口田,这是天官赐福万万年。
三支清香通天消(烧),蔡状元要造洛阳桥。
上八洞大仙呵呵笑,王母娘娘献蟠桃。
地方人道理好,黄龙刚到茶来泡,
烧茶之人增寿,送茶之人福寿长,
杨老令婆门前有口八角井,八角井里井水碧连清。
茶在西山绿叶青,千根万叶共条心,
花又黄叶又青,手拿钥匙开厨门,
拿出一十八样好茶茗,样样茶泡都有名。
糖霜泡茶很清味,红糖泡茶红西西(兮),
桂圆泡茶剩爿皮,荔枝泡茶酸纪纪。
橄枣泡茶沉到底,茶叶泡茶绿依依。
西洋参泡茶啥味道,待我尝后再来讲。
不讲东,不讲西,把黄龙身上赞几句。
看我龙头高又高,吕纯阳大师云头飘,
三戏百(白)牡丹在杭城,后来度她上天庭。
看我龙角尖又尖,彭祖寿高八百年,
人生八百福寿高,那(哪)够陈抟老祖睡一觉。
看我龙鼻高耸,三国英雄赵子龙,
大战吕布虎牢关,后破曹操兵百万。

看我龙眼亮晶晶，女中豪杰孟丽君，
万岁调情不答应，要与少华结成亲。
看我龙耳多威风，牛郎织女两离分，
银河相隔路迢迢，七夕相会在鹊桥。
看我龙眉两边分，女将桂凤多威风，
今与文龙来交兵，捉到番邦结成亲。
看我龙嘴会喷水，征东小将薛仁贵，
保主跨海双救驾，双美团圆笑哈哈。
看我龙唇红缨缨，河北有个玉麒麟，
俊义文武本领真，梁山水泊称首领。
看我龙牙齐斩斩，征西大将薛丁山，
三步一拜寒江关，丁山征西受苦山（难）。
看我龙须挂洒洒，杜康造酒红娘卖，
大（太）白喝酒挂招牌，刘备喝酒卖草鞋。
看我龙鳞片加片，目连喝酒上西天，
薛刚喝酒闯大祸，武松喝酒打老虎。
看我龙身长又长，铜鼓敲得叮当响，
刘氏大娘绑法场，要斩偷情美娇娘。
看我龙爪弯又弯，飞虎带兵反五关，
过关斩将事难成，封神榜上也有名。
看我龙背光又光，咬金七斧定瓦岗，
晁盖智取生辰岗（纲），辕门斩子杨六郎。
看我龙尾高高翘，仁宗皇帝登太保，
光明正大包公到，迎接国太转回朝。
看我龙珠放光芒，岳飞枪挑小梁王，
八锤大战朱仙镇，精忠报国传到今。
龙的身上说不尽，了（连）头摘尾讲两声。

难瞒各位内行人,再把闲话表几声:
看我龙头高又高,黄菊花开碎糟糟,
月季花开称皇后,月下昙花香悠悠。
看我龙角尖又尖,山茶花开春季天,
荷花开在夏至边,腊梅花开雪连连。
看我龙鼻高耸耸,柴爿花开满山红,
锦柒花开白蓬蓬,花桐花开像金钟。
看我龙眼亮晶晶,油菜花开似黄金,
萝卜花开白如银,川豆花开乌黑心。
看花(我)龙爪像弯弓,芙蓉花开闹崇崇,
松树花开乱蓬松,稻头花开像蜈蚣。
看我龙鳞片加片,月红花开月月艳,
荷蓬花开水上眠,石榴花开照眼明。
看我龙尾绿缨缨,迎春花开公子心,
美人花开贵千金,绣球花开丫鬟身。
看我龙须红通通,桂花树上好香风,
桃花树上片片红,臭椿树上臭烘烘。
看我龙珠人间宝,洛阳牡丹世上少,
竹子开花九莲灯,茉莉花开香喷喷。
看我龙身节加节,丹桂花开中秋节,
芝兰花开真君子,杜鹃花开称西施。
龙水喷到东,文王遇着姜太公
龙水喷到南,四季八节保平安
龙水喷到西,有得吃有得嬉
龙水喷到北,坐或(镬)底有得吃
黄龙身上都赞完,且把渔民赞几声:
黄龙滚滚到大海,风平浪尽(静)多太平,

演讨饭戏有专门的行头。但要得到讨饭包,她还得下跪并且唱化

虾儿作浪大将军,红脚螃蟹闯闸门。
藏鱼望虾作眼睛,水闸先生随朝(潮)吞。
黄鱼头大闯头陈(阵),昌(鲳)鱼肚扁挤闸门。
带鱼拔出青锋剑,冠鱼头上一蓬烟,
白大本是鱼生板,潮水涨来两头弯。
山头大姐吃得咸,筷子夹牢连根拿。
鱼(渔)民身上暂且停,我把八仙赞几声,
铁拐李背又驼来脚又跷,红财郎下毫光闪,

>　　曹国舅手拍阴阳板，肩背葫芦在云霄，
>　　汉钟离本是一老天，修行吃素难上难，
>　　五谷陈齐张国（果）老，倒骑毛驴哈哈笑，
>　　吕洞宾肩背青锋剑，度到牡丹上西天，
>　　韩湘子云头吹玉箫，口吹玉箫乐逍遥，
>　　修行吃素兰（蓝）采和，手提花篮云头游，
>　　手提锄头何仙姑，齐到遥（瑶）池祝王母。
>　　各位父老笑连连，还要送我纸包钱，
>　　好戏唱不尽，好话讲不完，
>　　祝贺全村男女老少身康健，招财进宝大发财。

　　三、讨饭包。传统剧目多以人物大起大落的命运为核心题材，不少戏都有主人公沦落为乞丐的情节，当演员扮演乞丐在舞台上讨饭时，可以要求村里给"讨饭包"。但并不是所有扮演乞丐的场合都能得到讨饭包。按例，演员如想得到讨饭包就必须在台上朝台口下跪，并且用专门的"莲花落"调，唱一段"唱化赋子"。一段典型的唱化赋子是这样的：

>　　哀告各位叔叔们，身边铜钱丢几分，救济为我落难人，但愿你早生贵子跳龙门。
>　　哀告闺阁千金小姐们，龙凤铜钱丢几分，救济为我落难人，但愿你状元探花做夫人。
>　　哀告读书官官相公们，结余铜钱丢几分，救济为我落难人，但愿你上京赶考中头名。
>　　哀告务农耕种叔叔们，辛苦铜钱丢几分，救济为我落难人，但愿你五谷丰登好收成。
>　　哀告为官为相老爷们，吉禄铜钱丢几分，救济为我落难人，但愿你子子孙孙做公卿。

"莲花落"是江南一带以前非常流行的一种乞丐常用的小调。乞丐们到一个村庄，沿门为主人们用"莲花落"唱一些恭祝主人家大吉大利的赋子，令主人更愿意施舍。戏班也必须唱这种赋子，此时，村里懂规矩的观众就会将钱扔上台。也有些地方，改为由村庄里的老者手持托盘，到台下请观众们施舍，一齐上台交给扮演乞丐的演员。讨饭包也是要由全团所有人均分的，唯有扮演乞丐的演员，可以得双份。

　　四、开口包。凡是舞台上出现鬼魂的场合，都要给演员"开口包"。"开口包"的意思，是说人死了后本来不能再开口说话的，否则就不吉利；而在台上，死去的人变成鬼魂后，必须重新开口。此地人死后都要在死人口里夹一张红纸，这种风俗可能与戏班里鬼魂重新开口时要给开口包相关，按戏班的规矩，舞台上已经死去的人物重新开口说话时，必须先从口里吐出一张红纸，戏班在向地方上索要红纸时，当然会顺便要求在红纸里夹上钱，使之成为一个红包。开口包一般是十二元至二十二元，也有三十二元的，高低不等。表演《游十殿》时，因为满台鬼魂，同样也是要给红包的。下面是《游十殿》的一段唱词：

　　　　第一殿　秦广王坐上方，牛头马面立两旁，为人不能来说谎，割舌断牙罪难逃
　　　　第二殿　楚江王坐上方，活无常，死无常，人家东西不能要，挖落双眼苦难熬
　　　　第三殿　第三殿来宋帝皇，欺贫爱富狠心肠，为人千万要善良，小鬼难免要痛打
　　　　第四殿　第四殿来五官皇，强抢强夺不应当，害百姓遭灾殃，阴阳路上要痛打
　　　　第五殿　第五殿来阎罗王，上面坐着包大人，铁面无私不用情，死后小鬼来奉承

小演员方幼宝演《追鱼》,按例她会得到一个赤脚包

扫台。扫台时戏台下不能有观众,戏班里的人也不许看

第六殿　第六殿来卞梁王,为人须要来端正,若是在世骨子轻,火烂汤妇也端正

第七殿　第七殿来泰山皇,泰山老爷坐上方,为人在世来放债,死后痛苦受煎熬

第八殿　第八殿来平等王,上面摆起奈何桥,为人不要太奸刁,奈何桥下蛇来咬

第九殿　第九殿来都市皇,上面摆起孟姜汤,吃下汤去望(忘)前世,下世投胎前世意

第十殿　第十殿来转轮王,转轮盈盈去投生,是好是坏阎罗王,为人不要怨娘亲

五、赤脚包。有些剧目演员在台上需要打赤脚,这时地方上要给"赤脚包"。有几个著名的剧目是规定要给赤脚包的,包括《七星剑》《哑女告状》等,演员扮演梁山好汉时迁,戏里时迁偷盗时需要赤脚上台,《叶香盗印》里的人物叶香也有赤脚戏。《叶香盗印》叙明末巡按周文俊私访扬州,目睹宰相田积高之子田荣强抢民女。周文俊设法救出了民女,不料被田荣看破身份,田荣陡生谋害之心,将周文俊关进自家水牢。此事被田荣表妹的丫鬟叶香得知,叶香平时痛恨田荣横行霸道,为非作歹,对周文俊的遭遇极为同情,于是设法从水牢救出周文俊,又从田荣处盗出黄金印。据说因为演员赤脚上台,对嗓子十分不利,因此,剧目里演员必须赤脚上台时地方上就要给赤脚包以资补偿。因此,赤脚包只是给演员个人的,并不需要分给其他人。在寺基沙演出的最后一晚,实验越剧团演出的《追鱼》最后一场,正在学戏的小演员方幼宝代替不会武功的主角上场与水族对打,她就是打赤脚上场的,这是我看见的需要给赤脚包的唯一的例子。

六、扫台。每个台口演出结束后,要由大面扮演关公扫台。意为"扫去舞台上的晦气",尤其是舞台上"死人的事是经常发生的",死过人

的舞台必须扫台还地方以清洁。扫台时地方给的红包,最少时可以是十二元,也可以多到一百多元,据说以前还有过二三百元的。这个红包,扫台的演员得一半,另一半给后场。

此外,还有一些名目不是特别明确的红包,比如戏班经常演《白蛇传》里的一折《盗草》作为前找,按例村里也是要给红包的,是因为这出戏演员实在太累。演这个剧目时,红包的数额是二十元至一百元,是给扮演白娘子的演员的,但是按例她自己只能得一半,另外一半,则需要分给给她打下手的配角,以及后台。有时红包太小,不足以分,主演也会买点水果或香烟之类分给配角及后台。按说演员也可以不分给别人,但是下次再演这个折子时,其他人假如不肯卖力配合,也会让主演十分为难。

如上所述,这些红包名目虽然繁多,数额却都不大。但是累积起来,对于主角演员甚至都不无小补,而对于配角演员,尤其是对于戏班里工资最低的龙套宫女,就更是一笔不可小觑的收入。戏班里人甚至说一些小演员们靠红包分到的钱,能够超过她们的工资。这种说法可能略有些夸张,不过,至少是对于那些刚进戏班,只象征性地拿很少一点工资的小演员来说,红包超过工资确是有可能的。

戏班的这些红包,多数都是多年的老规矩,但是也有些是新时兴的,比如《盗草》的红包,据说就是这些年才开始时兴。这也是由于台州现在都是越剧团,而越剧演员很少能演这样需要有武功底子的戏,物以稀为贵,偶有戏班演出,就可以红包的名义,向地方上要求额外加钱;而地方上懂演戏规矩的人也越来越少,有时戏班只要说得出名目,地方上很少予以拒绝。

戏班演出时,假如演得好,演员还能得到地方给的彩包。以前一度有过这样的习惯,地方上将钱包成一个一个的红包,挂在台口的两侧,甚至直接将大额的钞票串着挂在台前。演员在台上自然会用心唱戏,每当台下有一阵彩声,演员就可以去摘一个彩包,或者一张钞票。这样,那些演得不够用力,或者水平较低的演员,得不到彩声,也就

得不到彩包了。

在台口挂彩包的现象，在最近五六年里渐渐消失，已经越来越少见了。以前在温岭城关演戏，假如戏班演得好，主办方也会给演员们发彩包的，但现在改为给戏班奖些礼品；而假如地方上特别喜欢某些演员，也改变了他们表达喜欢的方式。演员演得好，地方上或者一些有头面的人物，会买些苹果、梨之类的水果，或者是饮料之类，放到演员的戏箱里，不再像以前那样放在台上了。但即使这种情况，近年里也已经越来越少见。青年越剧团的龚月娥说，前几年她在各地演戏，总是会有人给她送各种各样吃的东西，戏迷们送给她的西洋参永远也吃不完的，但是，现在根本没有了。看来，现在人们交往的方法比以前要更为讲究实际，而随着戏金的提高，村庄里对于这些额外的支出，也趋于紧缩了。

四、两个包月制的例子

在台州，几乎没有按照包月制的方式给演职员支付薪酬的戏班。偶尔所见的包月制完全是例外。我遇到过两个这样的例外，都能说明包月制很难为戏班以及演职员双方接受的原因。

其一是青年团从安徽来的黄玉琴夫妇，他们在台州曾经与老板商议过包月制。据他们自述，初来台州时人地两生，他们对在这里演出可能获得的收入心里无数，只好与班主商定采取包月制。这样的情况只持续了两个月左右，回想起来，他们非常清楚地说，这只是权宜之计，待稍有门路，对当地的行情有了一定的了解时，工资也就与一般演职员一样马上改成按日计算。这个例子说明，当演员愿意实行包月制时，多是由于对当地戏剧演出市场以及对戏班情况比较陌生，无法确定按演出日计算报酬究竟能获得多少收入；而且，由于他们原来在国营剧团演戏，习惯了收入稳定的月薪制，不免要担心实行按日计薪会破坏稳定的收入。因此，无论是戏班还是演职员，都只有在特殊场合才会

约定按月付薪的计酬方式。

其二是外地来的宣平越剧团，老板告诉我戏班的工资是实行包月制的。一般演员每月工资一千二百元。其中当家小生的工资是两千元，但是老板特地申明小生的工资并不为一般演职员所知，演职员们并不清楚他们的收入与这位小生之间存在如此明显的差距。由于出外演出时间已经较长，演职员们普遍希望歇演回家休息，老板尤其提到当家小生对演出的消极情绪。[1] 显然，如果这位小生的表演水平确实足以支撑起这个戏班，那么无论是相对于台州其他戏班当家小生的收入，还是相对于戏班内外其他演职员的收入，她都有理由消极怠工。而包月制最显著的弊病，还在于宣平越剧团演职员对演出的厌倦情绪，这是我在戏班很少看到的；由于该戏班实行的是月工资制度，停止演出并不影响演职员的收入，更加剧了他们对连续演出的抵触情绪。这个例子说明，月薪制并不利于调动演职员的演出积极性，并不适应多变的演出市场。而且，虽然宣平团几乎以平均主义的方式给演职员付酬并不合适，但是即使如此，像老板非常忌讳戏班里当家小生与一般演职员差距并不算大的收入的奇怪现象，也说明这样的分配制度，很难处理不同资质、不同表演水平的演职员的收入差距。

从理论上说，包月制比起日薪制来，使演员受戏路影响较小，因之会给一些初来乍到的演员以更可靠的感觉。但包月制也并非完全靠得住，在想要赖账时，不管采取什么工资制度，老板总是会想出办法。就以近年里经常会遇到的河北一带来的武功演员为例，有过这样的班主，在请演员们过来之前，与之谈妥来这里时实行包月制每月三千五百元，等演员来了后又反悔赖账，声称自己从来没有说过以包月制请他过来，改行按日计算的结果，当然是这些演员吃亏。一个武

[1] 访问地点：水坑天后宫，时间，2000年4月29日。

生演员，在这里不可能演主角，担任二路角色，一个月最好也只能有两千元收入，甚至更少。

需要补充说明的是，由于戏班生活流动性大，好的戏班经常连续几个月在外演出，演职员们，尤其是长期与丈夫、孩子分离的女演员难免产生思乡情绪，这时，部分演职员对持续的演出产生厌倦情绪，并不是不可能。几个戏班的演职员都曾经明确地表达过这样的情绪。按我的观察，持续在外演出两个月以上时，演职员们就会产生不满，私下对老板不间断地接戏会有一些埋怨，最直接的批评，就是认为老板不顾及演职员的心理与生理需求。这时，请假回家的现象会增加。但是，戏班里的演职员一般也会体谅老板连续接戏的安排，而且，获准回家的演职员也会尽快地回戏班，以尽可能少地影响演出。毕竟出门在外的演职员们与老板是一个利益共同体，有演出时双方一起获利，没有演出则双方同时遭受经济损失。因此，这种抱怨纯粹是情感层面上的。在普遍实行日薪制的戏班，演职员们希望休息回家探亲时，他们清楚地知道需要付出的经济代价，所以可以说这是更为纯粹与真实的情感需求。这种情绪与宣平剧团演职员的消极情绪，有着质的区别——在宣平团，演职员获得休息与返乡机会时，唯一需要为之付出代价的只是老板，因此，如果说人们总是趋于以最少的付出获得最大的收益，那么，月薪制就为证明人们这种内心意欲提供了一个有力论据。

五、私彩

看起来，戏班的演职员随戏班四处流动演出，除了自己烧些私菜以外，几乎没有什么开支，其实他们也没有多少时间用于消费。即使那些青年女性演员，除了唱戏以外，也很少有时间去逛商店，满足女性本能的购物需求。但演员有一项重要的开支，那就是置办私彩。

在我们讨论私彩之前，有必要先简单地讨论乐队人员用于演出的

小旦林莲花。她的行头都是自己的私彩

一有空闲,青年越剧团的赵月娥就会带着其他演员整理头饰挂件。照片右边为赵月娥

开支。乐器对于乐师的重要性是无可怀疑的,乐队的乐器如鼓佬的鼓板、主胡的胡琴、笛师的笛子等,都必须由乐师们自备。从一般艺人的习惯看,这是他们的工具,"吃饭家伙",行走江湖时必须随身带着。那些有经验的乐师,为了演奏出动听的音乐,也为了自己使用起来心情愉快,会在乐器上花费大价钱,自备的乐器用起来到底比较顺手。当然乐器这样的耐用品即使昂贵,毕竟不需要经常性地重复置办,因此这笔开支不算大;平时,他们只需要花钱换换琴弦之类,其中,只有琵琶和扬琴的琴弦比较易断,需要经常花钱更换。极少数乐师由于特殊原因,自己没有随身携带乐器,老板可以提供,但大抵会用降低戏金的方式,变相地扣除老板为之提供乐器的费用。锣鼓之类响器,以及大提琴之类大件乐器,则由戏班老板负责——我本以为即使像大提琴这样的乐器也是乐师自带的。一次转场途中,由于运输的失误,

将戏班的大提琴把手折断,看到老板心痛的样子,才晓得这类乐器是他置办的戏班财产。

戏班演戏大多数服装、饰物、道具等等,需要由老板置办,这些老板所有的舞台上的穿戴行头,都由大衣师傅掌管。但这些行头只是一些大路货,无论生、旦,戏班所能提供的,都只是一些基本的服装与饰物。中国戏剧运用高度程式化的手法表现戏剧内容,它以独特的手法,把所有人物区分为有限的行当,而每个行当的扮演都有一定的规律。所以,只要有一些基本的戏装行头,就可以满足舞台表演的基本需求。一个戏班每年在置办戏装行头方面的花费,大致要到五六千元,以前戏班里将它叫作"公中行头",现在台州戏班里只是很偶然地才听到这样的说法。公中行头应该是全套的,足够演员们在绝大多数场合使用。但是好的演员往往不会满足于只使用这样一些普通而常见的戏装,要想在舞台上出彩,要想获得观众更多的注意与喝彩,她们还需要置办更多的戏装行头。

因此,除了穿着戏班里的服装饰物以外,略有名气的演员,都会自己置办一些属于她们私人的服装饰物,称为"私彩"。也有一些很特殊的情况,如温岭青年越剧团刚刚参加过全国"映山红"民间戏剧节,为参加这次调演,戏班也学着国营剧团,做了相当多为这一剧目专用的新服装,有这些全新的服装,演员自己当然仍需要另外置办私彩,不过在演这出戏时,就不大会用到私彩了。

置办私彩需要一定的花费,但是对于那些有身价的演员而言,置办私彩的投入是很值得的,因为一般农村观众对于演员的行头,给予很多关注,演员没有私彩,就很难得到观众的认同。她们团里两个小生,还有一个小旦,都有自己的戏箱。曾经有过一段时间,老板要给演员那些比较华贵的私彩予以一定的报酬,这是一笔在演员本身的薪酬之外的费用,其意相当于租用演员自己的私彩。据青年越剧团颜月英的说法,现在随着演员工资的提高,专门给私彩支付报酬的现象渐渐不

见了。

演员置办私彩的花费究竟有多大，这是我很想知其大概却始终未能如愿的问题。我所目睹的唯一一次演员置办私彩的事例，是在寺基沙，实验剧团的小旦莲花做了一件私彩戏装，花了六十块钱，她一方面觉得价钱贵，另一方面对之还不满意，想回家后重新做或改改再穿。我只了解到，戏班里小旦在置办私彩方面所花的精力是最多的，而且她们多数都自己做衣服，原因有两个，一是买成衣不一定合适，请裁缝做也不一定做得好，毕竟戏装的要求与一般服装不一样。自己做则能够在款式、色彩等方面符合自己的爱好需求。青年越剧团的月娥说，她在台上穿的戏装，多数都是她自己设计的，而且她还帮助戏班里其他小旦做戏装。从她设计的戏装的款式看，试图对那些显得有些古板的戏装做出一些新潮的变动，比如说有意地将戏装的领口开得低一些，表现出某种相当明显的取向。二是自己做衣服，价钱也便宜一些。戏装的价钱并不高，按实验越剧团大衣师傅芳芳的估计，一般也就是十几块钱到三四十块钱，但那些心灵手巧的小旦演员，还是会尽可能自己做以节约这方面的支出。相比较起来，小生的戏装对质地要求更高一些，所以小生花在私彩上的钱要多于小旦。小生的戏装要做得讲究，比如说要加上刺绣，尤其是手绣的戏装，花费就不是旦角的几十块钱可以相比的。也正由于一般演员对此不容易承受，多数演员只是马马虎虎地做一点，只要舞台上看上去显得光鲜也就足够。只有那些比较知名的小生，本身的演出收入也比较高，才肯拿出较多的钱，用于置办私彩。老生就更是如此，如果她想自己做蟒袍，花费很容易就超过旦角了。因此，虽然小旦的行头最为复杂，私彩的件数也最多，而且置办私彩的现象最普遍，但是就支出而言，小旦并不是最高的。老生和武生都可以置私彩，花费也都比较大。因为置办这些私彩耗资不菲，因而置办者不多。演员们除非有特别的想法，否则不易下决心。

除了戏装以外，小旦还需要做各种各样的饰物，尤其是头饰。女角都需要梳发髻，两颊贴水片子，加发线，饰麦秆儿样玻璃珠子和耳环、纸花、绸花。扮演千金小姐，扮演皇后娘娘，要显示人物的雍容华贵，则需要更多饰物。因此，小旦的私彩里，比戏装更多的是饰物。这些饰物多数都能在市场买到成品，如珍珠挂件之类，有时她们会在市场买来许多珍珠粒，在空闲时自己串成项链之类。自己制作发髻、凤钗、珠翠之类，是戏班的老规矩，在国营剧团已经完全看不到，但在现在的台州戏班里，仍然继承了这个不成文的规矩。

人们普遍认为，演员置办私彩能使她们更用心地保管这些服饰，戏班老板置办的戏装，往往是几年时间就旧得不能再穿了，而演员的私彩能用许多年，历久而常新。我到青年剧团做田野的第一天，演出间隙，就遇到一位演员很随意地坐在戏装上，老板娘颜月仙马上叱喝制止她，随即对我说起班主与一般演职员对戏装的不同态度："东西都是我自己的，我们在这里时，人家把你的服装保管一下，不在这里时就乱坐的。我们和专业剧团不一样，专业剧团纪律好一点，老师教起来要好一点，我们这里只要钱挣来就可以了，有钱就演戏，一天戏演了钱拿来就行了，也不管好不好。"[1] 颜月仙以其老板娘特有的敏感，清楚地体会到了自己和一般演员之间对服装不同态度的感觉，也让我们从一个侧面，感受到那些演戏多年的演员，尤其是主角演员置办私彩的必要性。虽然她所说的专业剧团的纪律未必真那么好，这些剧团的演员们确实都是经老师教过，是"老师教起来"的，只不过时至今日，有关演戏的规矩之类，恐怕是连一些老师辈都不甚了了，更不用说学员了。

[1] 时间：2000年4月22日下午，地点：乐清吴岙。

第四章

表演形式与演出剧目

民间戏班有结构与经营方式等多方面的特色，而且还存在表演形式与演出剧目等更接近于艺术层面的特色。台州民间戏班绝大多数都是在广场演出的，广场演出与剧场演出存在本质上的区别，它们为戏剧表演者提供的是两个完全不同的语境。而戏班长期的、几乎不间断的演出，在很大程度上影响着他们的表演。民间戏班的许多艺术方面的选择，都与它的演出形式相关。

第一节 戏 单

一、青年越剧团的戏单

每个戏班都有一份戏单，用以提供给前来写戏的地方负责人，以表示自己戏班的演出能力；有时，演出地在写戏时就已经把哪天演哪出戏定下了，但是也有很多场合，写戏的人并不理会演出剧目。尤其是当前来写戏的是当地的戏头，或者是本身对戏剧不太熟悉也不甚爱好的中青年村干部时，往往只是定下演出时间，至于到时演哪几出戏，则要由戏班到了演出地后，由懂戏的和村里的长者们来决定。

戏班到每个演出地，对方都有充分的权利选择演出剧目，戏班无故不得拒绝。而选择的依据，就是戏班提供的戏单。按例，凡是戏单上有的剧目，只要被点到，戏班都必须如约上演，假如遇有特殊情况，

比如某些有特殊表演要求的剧目，戏班里只有某角能演，而恰巧她又因故不在，戏班可与当地商量，请求改换剧目。只要是戏单上有的剧目而戏班不能演出，老板只有放低姿态，希望能得到当地点戏的头面人物或长者的谅解；但是，地方上如果点到戏单上没有写的剧目，戏班不愿意表演时，就可以理直气壮地以不会演而拒绝村庄的要求。

戏单也为我们提供了考察民间戏班演出剧目的第一手资料。

以下是温岭青年越剧团的戏单，其中剧目后面打"√"的是经常演出的剧目，打"×"的是现在不演出的剧目：

台词戏：	折子戏：
孟丽君√	二堂放子√
双拜寿√	起解会审
玉堂春√	楼台会√
宝莲灯	祭夫√
泪洒相思地√	祭塔√
珍珠塔√	娘与娘√
碧玉簪	盘夫
孔雀东南飞	索夫√
胭脂√	游上林
三看御妹√	断桥√
金殿拒婚√	盗仙草√
	送利市
	清唱
	送凤冠√
	大堂会√
	花园会√
	九斤姑娘√
	磨豆腐√

戏班老板向我做了简单的说明,其中《孔雀东南飞》基本上不演,因为它的结局不团圆,农村人不喜欢看。最后的一出《金殿拒婚》是在将戏单给我时新加的,说是新排的剧目,后来了解到,它是根据新近沈祖安改编的《宋弘拒婚》的录像排出来的,戏班自行将剧目名称做了改动。

以上只是戏单的开头,它的主体部分,则是大量的提纲戏:

杨金花夺印	玉棱之花√	严辉斩子	王华买父√
齐皇(王)访贤√	丞相试母√	真假金花	红梅产子
双凤救国√	寒梅吐艳√	慈云走国(三本)√	王氏卖布√
破肚验死(尸)√	梅林奇案	哑女告状√	金殿认子√
灵堂斩妻√	五虎平西(六本)	果报录(七本)	汉文皇后√
回龙阁	国太回朝	琼宫戚妃	唐傲救驾√
吕布戏貂蝉	深宫长恨√	血战北狼关	三妇审子
金牛太子√	双龙抢凤	罗成招亲	血手印√
何文秀√	双血衣√	荣华梦√	桃花梦√
碧云天√	洞里豹	珊瑚情	兰香阁
双鞋记√	秦香莲√	三斗桃花娘	刘秀登基
桃花女丞相	三落扬子江√	赵五娘卖发√	姐妹抢状元
胡必松(三本)	虎北关摘印(三本)	哀哀琼宫泪	日月雌雄杯
华山救驾√	包公审双钉√	包公斩赵王√	包公斩判官
包公夜入天皇庙√	包公斩鲁斋郎	鲤鱼跳龙门√	包公斩张天龙
包公斩余子佩	包公斩鲍飞豹√	三审林爱玉	陈石林斩王子√
雷打状元√	紫金鞭(三本)	李广救驾	藕断丝连√

杀错	刘备招亲√	封神榜（十本）	花好月园（圆）√
金殿装疯	七龙神林	五龙玉镯	刺指记
情义冤仇	血泪姻缘（四本）×	活捉姚麒麟	半把剪刀
仇郎斩父√	闹寿堂	金兰仇（二本）	满堂红√
金龙鞭	香蝴蝶（二本）	双玉燕	双杀嫂
孔谷兰√	三皇斋√	大发财	还金镯√
孤女泪	双合缘	双金花√	玉皇宫
广德州√	恩仇记√	贩马记√	红灯花轿√
南北和√	风流皇帝√	双女封皇√	金铃关
铁铃关	凤冠梦	辕门斩子	辕门斩女
状元斩嫂	双阳追狄青√	罗成归天	周仁献嫂√
春草闯堂√	董小婉（宛）	甘露出世	庄子劈棺
大闹沙皇府√	大闹李相府√	吴江县上省√	秦雪梅吊孝√
三线（笑）姻缘√	男西宫女状元√	飞尸告状元	移死（尸）灭迹
金衣凤凰	金罗衫	蔡状元造洛阳桥√	一江春水向东流√
白寒冰雪地产子√	苏秦六国为丞相×	济公活提草茶龙	姐妹皇后（二本）√
血冤√	二度梅√	列国珍珠衫	三姐下凡√
孤坟血案√	薛刚反唐（二本）√		

以上是一百三十八个剧目，加上十一个剧本戏，一共是近一百五十个剧目。戏单是一个软皮抄，看来已经用了很长时间，已经有些破损。

由此可见，民间戏班表演的剧目是相当丰富的。一个值得提及的细节是，我见过几个戏班的戏单，似乎没有发现一个戏班考虑过，要给戏单做某些特别的设计，使它看起来更整洁，更美观。几个戏班的

戏单，都显得破破烂烂。

但这份戏单，只是戏班提供给演出地，供他们挑选演出剧目所用的，而不是实际演出的剧目列表。如同班主所提示的那样，这些剧目中有一半左右经常演出，也有相当部分很少演出，有一些甚至从来没有演过，列在戏单里只是形同虚设。这些从未演出过的剧目，可能与一般观众对它毫无所知有关，但是在戏单上特别打了"×"的，则也是对写戏人的提醒，以示戏班已经不演该剧目。

二、一份历史资料

那么，这些年里，台州戏班演出的剧目，是否发生了某种变化？有关这一点，要想找到详尽的材料是有困难的，戏班很少，甚至可以说几乎不会为自己建立完整的演出档案。我只搜集到一份详尽的材料，记载的是临海市大田越剧团 1992 年上半年演出情况，为便于阅读，我将这份完整的表格分成每月一表，并将日场移至夜场之前。每个台基只在演出的第一天注明，此后不再注出。

2月：

日期	演出地点	日场剧目	夜场剧目
4 日	路桥将军殿	花好月圆	三戏白牡丹
5 日		贩马记	包公审双皇
6 日		双合缘	大名府
7 日		甘露出世	王华买父
8 日		唐僧出世	龙虎斗
9 日	杜镇	三线缘	金牛太子
10 日		丑美奇缘	东汉传
11 日		知足亭	同上
12 日		双玉菊	同上

13 日		三凤缘	包公斩杨义
14 日		董家山	白林郎救驾
15 日		状元斩嫂	状元斩母
17 日	路桥上马	二度梅	桃花女丞相
18 日		张仙送子	金狮玉猫
19 日		两狼山	情义冤仇
20 日		王家庄	铁铃关
21 日		血手印	吊龙图
22 日		红蝴蝶	烧骨记
23 日	杜镇?头	难说想说	包公斩白氏
24 日		金龙太子	娥眉状元
25 日		乌金记	同上
26 日	路桥田洋王	双玉燕	青龙寺
27 日		荣华梦	同上
28 日		半夜夫妻	关公斩子
29 日		半把剪刀	大华山救驾

3月：

1 日	续上表	红灯花桥	白沙滩救驾
2 日		化子抢亲	呼杨合兵
3 日		月楼之花	同上
5 日	路桥龙潭岙	屠夫状元	飞龙传
6 日		三审林爱玉	同上
7 日		秦雪梅吊孝	同上
8 日		拾儿记	同上
9 日		香蝴蝶	同上
10 日	路桥石砰	粉玉镜	征西
11 日		斩经堂	同上
12 日		苏州两公差	同上
13 日		三凤缘	同上

14 日		看看看	同上
15 日		双贵图	杨华女斩夫
16 日		临江驿	大闹彩花宫
17 日	路桥三角陈	洞里豹	三戏白牡丹
18 日		借黄糠	三打九龙寺
19 日		月下黑影	纯阳洞
20 日		杨金龙回朝	白鹤图
21 日		花好月圆	狄青斩子
23 日		合同纸	飞龙传
24 日		葵花记	同上
27 日	路桥菜场	周仁献嫂	光忠走国
28 日		两狼山	阳河摘印
29 日		金龙鞭	雌雄剑
30 日		彩郎球	小孟丽君
31 日		吊龙图	同上

4月：

1 日	续上表	梁祝挂帅	周仁献嫂
2 日		铁铃关	阳河摘印
4 日		双贵图	刘秀出世
5 日		双玉菊	同上
6 日		知足亭	同上
7 日		合同纸	飞龙传
8 日		甘露出世	同上
9 日		唐僧出世	同上
10 日		借黄粮	同上
11 日		粉玉镜	同上
12 日		梁祝挂帅	同上
13 日		泪洒相思地	同上
14 日		父子哭城	青龙寺

15日		陈刚斩子	同上
16日	路桥下陈	彩郎球	乾隆皇下关东
17日		金水桥	状元斩母
18日		双金花	火烧白门楼
19日	路桥西王	双贵图	白牡丹
20日		丑美奇缘	琼宫戚妃
21日		粉玉镜	双逼宫
22日		金牛太子	东汉传
23日		拾儿记	同上
24日		贩马记	同上
25日		刺指记	光忠走国
26日		香蝴蝶	同上
27日		父子哭城	雌雄剑
28日	路桥铁坊	双贵图	白鹤图
29日		葵花记	阳河摘印
30日		洞里豹	双逼宫

5月：

1日	续上表		
2日			
3日			
4日			
5日			
6日			
17日	海门吊桥		三戏白牡丹
18日		苏州两公差	光忠走国
19日		粉玉镜	同上
20日		瑚珠	义妖传
21日		水红菱	同上
22日		双相思	阳河摘印

23 日		桃花岙	呼杨合兵
24 日		对珠联	同上
25 日		荣华梦	同上
26 日		双玉菊	同上
27 日		双玉燕	高天师借头
28 日		双贵图	三开铁板弓
29 日		丞相试母	白沙滩救驾
30 日		双相一子	大华山救驾

6月：

1 日	续上表	粉妆楼	王家庄
2 日		同上	两狼山
3 日		同上	双逼宫
4 日	路桥上马		一门四状元
5 日		粉玉镜	齐皇（王）访贤
6 日		双贵图	父子同春
7 日		三线缘	打虎救驾
8 日		三凤缘	琼宫戚妃
16 日	路桥立新		一门四状元
17 日		关公斩子	呼杨合兵
18 日		严辉斩子	同上
19 日		回龙阁	同上
20 日		双金花	同上

7月：

5 日	海门码头		三戏白牡丹
6 日		月下黑影	一门四状元
7 日		梁祝挂帅	三开铁板弓
8 日		血手印	满堂红
9 日		双贵图	张仙送子
10 日		双合缘	父子同春

11 日			下江南
12 日			刘备招亲
13 日			妻取夫心
14 日			珍珠蚌
15 日			打虎救驾

　　这份详尽的演出记录，可以在很大程度上加深我们对民间戏班演出形式的印象。从这里我们看到，大田越剧团在半年里共十六个台基演出过的剧目，扣除重复上演的竟达一百二十多部；其中还有一些连台本戏，其中包括五至七本的《飞龙传》、五本的《征西》、四本的《呼杨合兵》等，如果加上这些连台本戏，再考虑到戏班能演的剧目，未必就会如此之巧在半年之内全部轮演一通，戏班能演的剧目总数当然会要远远超过此数。

　　连台本戏的演出情况，需要略加说明。戏班在一地演出较长时间时，当地就会希望戏班演一些连台本戏。不同地方，对连台本戏的演出安排，会有不同的要求，有些地方希望下午、晚上连续演出，也有些地方，会要求每天下午连续演出，或每天晚上连续演出。在大田越剧团的演出时间表里，我们看到了每天下午连续演出和每天晚上连续演出的两种安排。但一天连演两本的情况，也是有的。

　　在各剧团的戏单里，都必定会包含多部包公戏。这是因为戏班每到一个台基，按例必须演一台包公戏。就演出地而言，假如是请国营剧团前来演出，很可能这个剧团并没有带什么包公戏前来，那么，这个规矩就需要破一破了，但是从台州的戏班这个角度，则会坚持认为这是不可更改的定例；因而在他们的演出剧目中，一大批包公戏是决不可少的。

三、一个演员的戏单

　　在讨论台州戏班的构成时，我们曾经指出，戏班的所有演职员，

都有固定的行当。主角演员在每天、每场演出时都演主角,更不用说小生永远是演小生,小旦永远是演小旦。至于百搭,虽然会经常转换角色,哪出戏需要增加一个什么行当的演员,就让她扮演哪个角色,甚至一场戏里从男性角色演到女性角色,又从女性角色演回男性角色,但是她既是百搭,在这个戏班里就永远是百搭。

因此我们就会很自然地想到,一个戏班能演的所有剧目,就是而且必须是这个戏班的主角演员所能够表演的剧目。考虑到一个戏班里至少有两个主角演员,而两位演员会演的戏并不一定相同,但在两位主角搭班一段时间之后,一个演员会演的戏,另一个演员也需要学会演;甚至一些较好的二路角色会演的戏,遇有地方上点戏时,主角也应该学会演,因此,一位在台州演戏多年的成熟演员,会演的戏、演过的戏是相当多的。在台州戏班里,一个好的演员究竟会学多少戏?为了与上述两份戏单做一个对照,我在这里录下实验越剧团小生张瑛的一份戏单,并且根据她自己的补充,略做了少许整理:[1]

一画:一盘花,一女换太子

二画:二度梅,二妻夺夫,二件血罗衫,七妹图,九曲桥,九梁桥,八义记(程婴救孤),七星剑,刀劈王天化

三画:三足亭(二本),三撬城(父子哭城),三线姻缘,三姐下凡(别仙桥),三妇审子,三打桃花,广德州,义仆救主,女将军大战鹤虎山,女状元,飞雄剑,大闹开封府,大闹彩花宫,大闹金岭关,大破狸丹洞,弓门挂带(坚保山河),三打麒麟关(桂花亭),三上肉坵坟(反唐一折),三状元(狂风暴雨),飞龙传(三本),金水桥,大战沙漠洲,三劈棺,三奏本(李广救驾),大华山救驾,大闹九龙

[1] 戏单所记个别笔画有误,为保留戏单原状,未改。

寺，大闹沙皇府，小孟丽君，三审林爱玉，飞尸告状，三拜堂

四画：天赐府，方玉娘祭塔，文武香球，丑美奇缘，王华买父，父子哭城（亦称双杀嫂，翁婿仇），月楼之花，月下黑影（血图恨），双贵图，双玉菊，双洞房，双金花（二本），双合缘，双金印，双女封皇，双胞奇缘，火烧金陆关，孔谷兰，化子抢亲，仇人对亲，双龙图，双狮图，王氏卖布（雄剑），日月雌雄杯（二本），天雾雪（状元斩母），凤凰楼（二本），天然配，双珠凤，双血衣，无名字，父子三结义，双逼宫，双驸马，双状元，太平桥，风流皇帝，双凤救国，双夫夺妻，双斩法场（广德州），仇郎斩父，火烧凤冠，双阳追狄青，云中落绣鞋，火烧白凤楼，火烧红梅寺，父子状元，火烧李道宗，双枪陆文龙，公堂验心，双龙抢凤

五画：四香缘，水仙花，打金枝，北汉王，白蛇传，甘露出世，龙灯传，龙虎斗，龙凤花，龙凤锁，龙凤显，兰腰带，兰溪奇案，玉如意，玉堂春，玉皇宫，玉龙太子，玉蝶奇缘，正德游山东，玉蜻蜓，玉女敬酒，母爱子恨，东汉演义，半把剪刀，汉文皇后，白寒冰雪地产子，兄妹驸马，半夜琴声，玉连环（二本），龙虎山招亲

六画：包公斩安乐皇，包公斩党金龙，包公斩俞志培，包公斩杨义（碧玉带），包公斩曹章，包公花亭审奇案，包公夜审天皇庙，包公审双皇，（包公）审双钉，血战北狼关，血战三关，血手印，血图恨（月下黑影），进南塘，阴阳缘，闯关东，合同纸，百宝双珠球（二本），后梁祝，回龙阁（二本），红梅产子，红灯花轿，红孩儿大战蝴蝶精（真假金花），还生记，还金镯，百花台，红毛国，包公斩赵王，包公斩国舅（阴送），后游庵，包公斩判官（太平桥），杀子报，血冤，丞相试母，乔太守乱点鸳鸯谱，齐王访贤，包公斩鲁斋郎，杀错，观音出世，吕布与貂蝉

七画：李清打庞彪，李秀英守孝，李节花冤枉难透，张四姐

闹东京,杨华玉斩夫,杨戬出世(又称三姐下凡,别仙桥),何文秀,陈石林斩皇子,状元斩嫂,状元打更,状元斩母,花好月圆,花亭会,县令斩妹,沉香扇,鸡龙山,狂风暴雨(三状元),扬子江,纯阳洞,吴官剑英,鸡龙山盗草,杨四郎斩侄,两国摆宴,严辉斩子(明镜高悬),苏州两公差,狄虎招亲,杨金龙回朝,灵堂斩女。

八画:金狮玉猫,金岭关,金娥冤,金香炉,姐妹抢状元,姐妹皇后,妹妹调妹妹,贩马记,知足亭,罗窨知马力(马力挂帅),竺狗上坟(葵花记),金水桥(大破沙漠洲),孟姜女,孤儿访母,金龙鞭,泪洒相思地(二本),金殿认子,周仁献嫂,明镜高悬,罗成归天,卖油郎独占花魁女,孟丽君,金兰仇(二本)

九画:香蝴蝶(徐子建回朝),香罗带,珍珠塔,忠义报,春江月,洞里豹,洞房献佛(济公传一折),顺贤救主,郡官害七姐,战地姻缘,济公活捉华云龙,赵匡胤征南塘,茶坊至游四门,荣华梦,南北和,狱中鸳鸯,亲翁闹花堂,春燕南归,枯木逢春(贤妻良友),相思奈何天,春草闯堂,胡必松(三本)

十画:烈女救国,烈女斩夫,秦雪梅吊孝,秦英救主,粉玉镜,恶婆婆好媳妇,鸳鸯剑,借糠记,绣鸳鸯,桃花女丞相,真假驸马,唐八妹救兄,狸猫换太子,恩仇记,烧骨记,铁岭关,鸳鸯带(吴江县上省),秦香莲,剖肚验化,秦琼抢印,唐傲救驾,唐僧出世,鸳鸯剑,桃花苕,桃花梦,桂枝告状

十一画:雪地打碗,谁是我夫,盘妻索妻,盘夫索夫,情义冤仇,情义缘,彩郎球,常金花斩夫,逼妻,乾隆游关东,黄糠记,乾隆下江南,深宫长恨,黄金梦

十二画:寒梅吐艳,葵花记(竺狗上坟),葵花配(上海小姐),琼宫咸妃,雁门关,雌雄杯,雌雄宝剑白玉杯,董小婉,棺中产子,黑蛇记(二本),雌雄鞭(董家山招亲),琵琶记,蛟龙扇

十三画:慈云太子走国(三本),锦罗彩,满堂红,蔡状元

造洛阳桥，雷斌闯宫

十四画：辕门斩女（三仙罗），碧玉带，碧玉簪，渔家女，碧云天，碧桃花

十五画：镇岭关，蝴蝶杯，樊梨花斩子，蝴蝶梦（庄子劈棺）

十六画：薛丁山征西，薛刚反唐，穆桂英夜战张赛金

十九画：麒麟豹

按照这个剧目表，这位小生演员曾经演过的剧目，竟达三百多个。如果我们知道她在戏班已经唱戏十多年，搭过很多戏班，就不会怀疑她能有如此之强的表演能力了。实际上也可以这样说，任何一个在戏班里演过十多年主角、搭过多个戏班的演员，可能都演过这么多的剧目。

我们可以把戏班里演员所掌握的剧目数量，与一般国营剧团的优秀演员做一个对比，当然，这个对比仅限于越剧。国营剧团的演员，多数出自专门的艺术学校，假设她在艺校学习比较刻苦用功，能掌握三五台启蒙戏，十来个折子戏。能够熟练掌握这样一些剧目的艺校毕业生，没有理由受到任何指责。当她进入剧团以后，假如她马上被当作主角来培养，并且给她创造十分好的条件，她每年都能排一到两台大戏，并在其中担任主要角色，十年过后，她会演多少戏，演过多少戏？我想这道算术题并不困难，而且我在这里所假设的情境，是一个条件很好、每年都有能力排练一到两出新戏的罕见的剧团，这个剧团又要对这位演员特别器重，要不顾及其他演员可能产生的，甚至是必然产生的不满与忌妒，十年如一日地给予特殊的关注。而这两个条件都是很难满足的，虽然每年都有很多剧团排戏，每个团多多少少总会有受器重的主角演员，但是要找这样一个持续了十年的范例，要求就显得过于苛刻了。

民间戏班的演员表演能力比国营剧团强，演过的戏、会演的戏远远多于、数以十倍地多于国营剧团的演员，这并不奇怪。我们当然不能简单地将之归于个人或群体能力之间的差异，而应该从制度层面寻找原因。

民间戏班每年演出二三百天，每天下午晚上连续演出，一年的演出时间，至少是国营剧团两倍甚至更多倍；民间戏班的演员数量少，主角演员必须每部戏都扮演主角，不像国营剧团人浮于事，有个扮演主角的机会，往往是几个人在争抢，最后总是需要照顾与平衡。更兼戏班在各地演出，均需由当地人点戏，点到哪出就需要上演哪出，这些都锻炼了民间戏班的演员，决定了她们必须掌握相当多的剧目。当然，也因为戏班的演员需要每天演出，她不可能在每当要第一次出演某出戏时，花上几个月时间与其他演员仔细排练、配合，经过初排、连排、彩排等复杂程序，然后才搬上舞台。她只能在一次次的表演过程中，自己细心揣摩并逐渐加以改进，渐渐提高自己表演这出戏的水平。要想让民间戏班的演员每次都能将某出戏演得很精致，那也是非常困难的。

第二节　路头戏

一、路头戏的必然性

"路头戏"，又称"幕表戏"或"提纲戏"。戏剧演出，在一般人的想象中，都是由演员在舞台上按照戏剧作家写就的剧本演出的，但是至少就中国戏剧传统看，这种形式的演出其实是很少的。换言之，多数戏班在演出时并不完全按照剧本演出，演员甚至很少能完整地记下表演的剧目的唱白。演出时，演员往往只是按照一个简单的"幕表"或称提纲——该戏的前后场次以及出场人物——表演，只需要掌握基本的人物关系和情节主线，至于对白和唱词，则完全由演员在舞台上自由发挥。路头戏的问题之所以需要认真讨论，主要是因为在相当长的时间里，甚至一直到今天，民间戏班演出的路头戏，仍然被看作"落后"的、需要加以改造与矫正的演出形式。如何评价路头戏，涉及如何评价民间戏班，如何评价他们的艺术水准，乃至如何认识戏班的发展方向等重要方面。

中国戏剧的传统剧目非常丰富，许多剧本都是优秀的剧目作家精心创作的，不仅文采斐然，对人物关系的把握与性格描写，乃至情节的铺叙，都有非常人所能及之处。假如戏剧演员在舞台上能深刻理解剧本，并且都能完全根据剧本演出，虽然未必能保证演出质量，但至少这样的演出已经拥有了较好的文学基础。但戏剧演出并不是简单地照本宣科，戏班演出完全按照剧本表演，完全不演路头戏，既不现实，也没有必要。研究民间戏班，不仅不能回避路头戏的问题，还应该深刻理解路头戏产生的必然性，以及从正面研究它的戏剧学价值。

　　演员不可能完全根据剧本来表演，这与一般戏剧演员的文化教育素养有关。但是，民间戏班的运作方式与演出环境，决定了戏班一定是以表演路头戏为主的。

　　我们已经知道，戏班是在开放式的广场环境演出的，广场式的演出不同于剧场式演出的最大特点，就在于不设固定的座位，它的开放性基于它的特定环境。这不仅仅是由于它总是选择庙宇、晒场、祠堂之类开放性或半开放性的公共场所演出，还在于乡村演剧活动是村落公共事务的重要组成部分，它不是也不应该是供给少数特权人物的享受，这样的演剧形式在理论上必须能惠及每个村民。况且民间村落的范围有限，作为公共场所的广场，足以容纳村落所有人。因此，戏班到每个台基，一出戏永远是只能表演一场的，每天演出的剧目都不能重复。如同我们在临海大田戏班的演出记录中看到的那样，除了在路桥菜场演过两次《阳河摘印》这一特例以外，半年里戏班从未在一个台基两次演同一个剧目。[1]这一方面是为了使每次演出都能让观众尽

[1]　大田戏班在路桥菜场两次演《阳河摘印》，有可能是因为这是在城镇的演出。这样的演出场所观众面远远比一个孤立的村庄更大，也就有更充足的理由，在觉得某出戏演得很好而又有部分人反映没有欣赏到时，让它重演一场。但是还存在另外更大的可能性——它只是记录时的一个小错误，发生这样的记录错误不是没有可能的。

可能看到多的剧目,同时也是由于每次表演,在理论上就已经满足了所有希望看到这个剧目的村民的愿望。

因为戏班在一个台基演出的剧目不能重复,我们就可以简单地知道,假如按照通例戏班在一个台基演出五天,那么它应该表演九、十个剧目;但是假如这个台基要求戏班继续演出,使该戏班在这里演出的日期达到七天、九天甚至更多,比如说像路桥实验剧团在石塘那样连演二十多天,像临海大田戏班在路桥菜场那样连演十九天,戏班就需要演出三四十个剧目甚至更多。又考虑到戏班每天下午晚上连续演出,时间非常紧张,而扮演主角的演员又必须在每出戏里都扮演主角,我不知道有哪个演员能有这样的本事,可以不经重新温习而记住三四十部戏的所有道白唱词,能在十多天甚至二三十天里,不重复地演出三四十部剧本戏,而不发生串戏的错误。我不能武断地说这样的演员完全不可能存在,但至少能相当肯定地说,这样的演员即使有,也只能是罕见的天才,绝不可能普遍存在于台州的每个戏班之中。

但这还不是问题的主要方面。假如说在多数场合,戏班在一个台基演出的时间也就只有五天到七天,作为一个主角演员,熟悉掌握十来个剧目,应该不是太困难的话,那么我们还必须考虑到戏班演出的另一个惯例,那就是请村里人点戏。点戏的习惯,不只存在于民间戏班。昆曲演出史上就记载着相当多戏班请主人点戏的事例。在明清年间,甚至在清代宫廷演剧中,请主人或主客点戏也是相当普遍的现象。但是我们知道,明清年间的昆曲表演已经从本戏渐渐演变成以折子戏为主,因此在多数场合,戏班提供的戏单里,往往只是几十出折子戏,而不是像我们看到的青年越剧团那样的一百五十个大戏。因此,真正的困难在于,戏班在每一个台基演出时,都必须由村庄里的长者或头面人物决定演哪几出戏,而且这样的决定往往是临到演出前一天,甚至当天才提出的。因此,戏班需要掌握的不是早已经决定将在这一个台基演出的十来个剧目,而是在这一百五十个剧目里的任何一个有可

能被选中在这个台基演出的剧目。无论是哪个戏班，哪个演员，当然没有可能做到对一百五十个剧目烂熟于心，随时都能上台熟练无误地表演。

其实，戏班面临的更大的挑战是在每一个台基，戏头或村里的头面人物随时都有可能走过来说："老板，咱们下一场换个戏演好不好？"也就是说，即使戏班在去某个台基演出之前，已经与当地议定此次演出哪些剧目，仍然有可能更改。演出地没有必要考虑到需要给戏班留下一定的时间，让他们从容地换戏；而戏班也不可能提出这样的要求，以没有足够的时间换戏为由要求演出地放弃他们点的剧目——如前所述，按照戏班与演出地的观众达成的不成文的默契，所有写在戏单上的剧目，戏班都必须是"会做"的，都必须能随时将它搬上舞台。

那么，戏班是否有可能只为演出地提供一二十个左右的剧目，使之被限制在这样一个演职员们能够熟练掌握的范围内呢？当然不能。只能提供一二十个剧目的戏班，在这里的演出市场上是没有竞争能力的，而且也绝对无法应付一个台基连演一二十天甚至更长时间的状况。在这个意义上说，即使我们假定，一个优秀的演员应该能够完全背熟一二十出甚至更多一些剧目的所有道白唱词，并且能够随时熟练地将它们完整地呈现在舞台上，那也不足以应付台州农村的演出要求。

既然完全依赖于熟悉的剧目无法应付台州演出市场的要求，现在我们来看，戏班是如何应付这样的情境的。戏班应付这种需求所用的措施，正是演出大量的路头戏。

路头戏的演出，很容易应付演出地方的点戏以及突然的改戏。由于路头戏只求大关节目与剧目相符，其中的唱念以及情节发展中的枝枝节节，都可以由演员在舞台上自由处理，因而一个有长期演出经验的演员，她能够掌握的路头戏的数量，就可以比那种必须一字一句牢牢记住的剧本戏多上数倍、数十倍，因而我们才会看到像张瑛那样演过三百多个剧目的主角演员。加之传统戏剧的人物关系、道德取向、

情节发展等都有相对固定的程式，演员只要有这些方面的基本知识，就完全能够应付演出，并且在舞台上演得像模像样。更何况在地方突然要求戏班上演某一剧目时，即使演员没有演过某出戏，或者由于长久没有演出而对戏有些生疏时，也可以在演出前，由戏班里熟悉该戏的演员，或者是鼓师、主胡等舞台经验丰富的年长艺人简单地讲讲戏。其实，就是一些戏单里没有的剧目，假如有人会讲戏，戏班也会很快将它搬上舞台。

从这个角度看，路头戏是戏班为适应竞争激烈的戏剧演出市场出现的，它之所以成为民间戏班普遍应用的演出形式，正缘于民间演出市场的特定需求。

二、路头戏的价值考量

戏班经常演出路头戏，不仅仅是为了用大量剧目来应付演出方难以预知的要求，同时它也涉及一些更深层的原因。

农村欣赏戏剧的习惯，虽然对剧目的故事情节不无兴趣，但更重视的是演员的唱念做打，重视演员的表演与唱白。在大致了解了剧目的人物关系以及情节发展之后，演员的唱功、做功，就成为观众们特别注重的方面，至于剧目中的具体词句，除非是观众们特别熟悉的、有固定剧本的剧目，一般情况下都可由演员在舞台上根据具体情况自由处理。传统戏剧情节发展与人物关系都不太复杂，容易为观众所把握，因此，路头戏至今仍然拥有较稳定的观众群。尤其是白天演戏时，观众多数都是赋闲在家的老年人，这些老年人对路头戏比较通俗易懂的台词唱段，以及比较简单的、程式化的情节，都能顺利接受。

但如果说路头戏只是因为情节简单、唱词道白俚俗，符合文化程度不高的观众的审美喜好，才能在农村立足，那就太简单化了。我们尝试着能否从积极方面，研究路头戏的演唱方式蕴含着的内在价值。如果撇开数十年来——从"戏改"以来——戏剧界，尤其是官方主导

的戏剧观念面对路头戏时一边倒的批评意见,客观地看路头戏现象,我们不难从中发现许多重要的价值。

在民间戏班唱戏,最基本的条件就是要会唱路头戏。路头戏对演员有相当高的要求,讲戏人或教戏老师能给每个演员提供的,只是这部戏的人物关系和大致情节框架,以及每场人物上下的顺序。而每个人物的道白唱词,是完全由扮演该角色的演员自己创造和编排的。因此,要求演员在舞台上,要根据情节的发展,临时想出与其他戏剧人物的对话,在可以插入表达感情的唱段时,需要自己编出唱段里的唱词。更困难的是,演员必须在表演过程中,随时考虑到戏剧进程,考虑到如何将自己创造编排出的唱词道白,组织成一个完整的、有机的整体,构成一部能够吸引观众的戏剧作品。演员还不能每天过多地重复使用某些台词与唱段,在日常表演过程中,按照最普通的要求,每天唱戏的演员们即使在一个台基唱五至七天戏,就需要唱十来出戏,那么她至少要创造与组织好这十来出戏里由她扮演的角色所需要的语言和唱词。

由于路头戏的唱词道白是由演员自己创造的,在舞台上的表演手法,也要靠演员自己揣摩,因此给了演员以非常大的创作空间。如果说国营剧团按照剧本演戏,演员在很大程度上只是剧本以及导演意图的执行者,很容易成为艺术的傀儡,那么,即使是一个最差的民间戏班演员,在表演路头戏时也要充分发挥她的创造力和主观能动性,她也必须是一位创造者,而且在整个演出过程中,她将始终是创造者。

以下是两个台州戏班经常演出的典型的路头戏,在演员手里,只有这样一个简单的提纲:[1]

[1] 温岭青年越剧团金利香提供。为保留原貌,原文抄录,错漏之处不做改动。

双 血 衣

人物：王国忠　王燕燕　王太龙　王夫人　李时春　李时正　李夫人　王卓（仵作）　赵生　金华虎（府）台　胡秀琴　孙子交　两省巡安（按）　张三理四　丫头

第一场　王国忠下朝。

第二场　李夫人儿女三人过场站落王来说明带回府。

第三场　王夫人登台王李来说明叫玉龙带时春到房。

第四场　赵生登台到王家花园游。

第五场　小旦带丫头游玩碰着玉龙，玉龙拿小燕，玉龙下。丫头叫小姐到书房看先生。

第六场　时春登台玉龙来李叫他放回燕子，时说回信要走玉龙叫先生凸（脱）下衣服走，玉龙读书赵来问东问西，叫玉龙做某（媒）把燕燕嫁赶（给）他，玉龙他说不同把小燕杀下内说小姐走好，赵把衣服穿上假说先生，王来看文卓看好走赵叫住，对寺（诗），红红绿绿，是彩虹，重重叠叠，白云黑云，零零碎碎，是星斗，两头尖尖，是月亮。对错，明后嫖（？）把燕杀了，丫头来也杀了，把血衣血放在桌下逃走时春来见哭叫夫人，丫头醒，手指时春杀，夫人叫兵带去虎（府）台，写信二封一封老爷一封虎台。

第七场　胡秀琴登台赵生来说杀人求救送赵三百银逃走乡下，兵送信看后站堂打时春写后叫时春拿衣刀，时春没有要打死公堂，时春假说在王府，叫张理一同去拿。

第八场　时珍过场。

第九场　李夫人登台时珍来说明，时春来到门外叫公叉（差）开了进去，哭时珍逃娘儿追时珍上把彩刀血衣假做，理见状下李儿上看见哭，张理上把李带走娘追。

第十场　站堂血衣血刀在下牵娘闯进堂说明，赶出，赵过场

叫张问明把十银送张。

第十一场　孙子文大堂开船赶扮上船。

第十二场　李夫人碰死凉亭时珍见哭理走来见送她二十银下碰见孙子文进亭见后写出状叫时珍到金华虎（府）台告。

第十三场　秀琴登台孙来叫冤站堂告状，看状，带来醒下堂起桥（轿）到王府问明事情起桥（轿）回府。

第十四场　思想理在外打个号孙叫他进来坐后问明之事，各事回房。

第十五场　国忠过场。

第十六场　秀琴登台国忠来站堂把时春带到墓断手，理逃下。

第十七场　理上叫孙说明带血衣血刀上山。

第十八场　带到信，山时珍来看赶走想断孙来对说开官（棺）研（验）死（尸），秀琴不从说小可力（律）法国忠说，小何力（律）法三千条，开官研死（棺验尸）财不少，身为巡安（按）官儿高，条条皇法可知道。说好叫王卓（仵作）开官（棺）看后不见，孙说自开不从都头结掌。

开官（棺）不见理手指口把口打开半指说在胡府张逃。

第十九场　站堂赵生死秀胡冲（充）军把张下牵把王为儿女把时珍嫁赵孙子文。

毛子佩闯宫

人物：毛子佩　薛（薛）旦元　薛（薛）彩傲　王官宝　刁龙虎　毛龙　家人　太监　张雪傲

第一场　王六和刁龙虎上墓好回（内说兔子）刁龙虎哭下场。

第二场　二娘登台说有八岁，刁龙虎来说明讲身世。

第三场　毛龙写信，毛子佩带家人过场，回来见礼圣旨意来说金殿有事，毛叫儿不要出门叫家人看。

第四场　毛子佩叫家人放他出门，家人下，毛圆场看影进宫，张雪傲登台到薛官。

第五场　薛彩傲登台，说皇冷落他（她）没有来过宫中，张娘娘来二两（两人）游园分开后毛和薛见面，谈琴（情）说爱，张来说明办弟叫太监放他出宫。

第六场　家人上场毛龙来问好毛说明进宫之事，父教孩子。

第七场　薛得病，大（太）监思索到张娘娘说明写信叫大（太）监送信。

第六场　毛得病，家人送茶不吃，大（太）监来看信，病好打扮进宫。

第七场　见张带到薛官娘娘上皇来藏好圆场迎皇来张说薛病皇看，娘娘说病重惊人不见，吃酒兵说河涌皇回娘薛放毛出宫，王官宝过场，仙人过场，刁龙虎考试德（得）中，一刁龙虎二毛子佩，三张官宝。

第八场　大金殿跌（赐）婚毛下殿兵说河起打离还有八百余里，下娘娘上奏叫塘夫（附）马打。

第七场　毛龙登台儿来说明婚事，塘登台兵说塘家无采叫出一班人下山。

第八场　夫（附）马登台塘来说明叫毛来见见。

第九场　夫（附）马点兵打把反皇（王）把（打）死回京，大金殿小圆。[1]

除了全戏的提纲以外，一些演员还会把自己这个角色该唱、该说、

[1]《毛子佩闯宫》场次有些混乱，民间艺人记录如此，故保留原貌不改。三张官宝疑为三王官宝，原文抄录，未改。

该演的部分,单独详细地记录下来,演员们称之为"单片"。在演唱那些唱词道白都为众人所熟知、不能轻易变动的经典剧目时,不同行当的演员也会将戏中该当自己唱念的台词唱段,以及与其他角色如何交流如何过渡,记录成自己专用的单片戏本,但是路头戏的单片,则与此略有不同,因为路头戏的单片仍然只是一个提纲。请看一个花旦记录的《玉连环》的单片:[1]

玉连环 李彩

一:娘叫出,讲客官生病不给住,待我去看好住不好住。看他生得好看,将他休流(收留)来住在西楼,带下。

二:夜里在做珠花,西楼有人哭。打开小窗讲,客官夜里不要哭,哭起来有鬼。讲好小窗关好,有(又)做珠花,客官又哭,想到他房去听,手拿红灯在门外听,听好,叫开门,问他家住何芳(方),什么名字。姐夫认下,问要不要见我家小姐,设法,男扮女装,扮好,计谢恩。

三:老旦登台,带丫鬟路过娘门口,娘将我两人叫转,(干)什么去,李彩讲,这个丫鬟,将他送到白府去。

四:老生登台,李彩上,见爸,讲买来一个丫鬟,爸讲将他带到楼台(下)。

五:小旦登台,带到楼台,讲明丫鬟买来,死去聪明来了伶俐。李彩讲自家有事要回去(下)。

六:小生小旦在楼台,我上,李彩讲,丫鬟不是别人,是你的赵荣卿。他夫妻认下,娘来,小旦讲爸退婚,叫娘下楼去求情,

[1] 温岭青年越剧团邵云翔提供。感谢邵云翔将她这个珍贵的本子的原件送给我,这个本子是她从1988年5月开始记的,当时她在温岭县岙环剧团,据说这是她与现在同在一个戏班的丈夫恋爱的见证,已经随身带了十多年。为保留原貌,原文抄录,未做改动。

在楼台住下。

七：三人登台，娘来讲，爸就是不答应，没法，李彩想计，家里不是久流（留）之地，还是逃生了吧。李彩家有母，回家对娘讲明,将母亲送往舅舅家中去,你两人在五里凉亭等我,李彩(下）楼。

八：凉亭夜里走上，姐夫不见，莫非在十里凉亭等我，刚出亭，两个家人将我接上山刚（岗），同大王招亲，若要招亲不难，我俩要同夫家郎想计，将你小弟夺（毒）酒夺（毒）死，待他俩死后，下小铁盘。

九：将姐送到舅父家去。

十：娘舅等（登）台，上，说姐住在你家，自己要到外面寻找姐夫下落。

十一：一路介，唱消（小）板上，讲姐夫下监，太监，好，去叫金枝老头。叫金七老母出，彩英打他一巴庄（掌），讲他不该咬上口哄（供），害我姐夫一死，（小旦唱）好，彩英错怪你了。

十二：又到娘舅家，叫出姐讲姐夫下监，自己到京城告状，娘舅陪我去。

十三：舅同彩英上，讨船家过船，又同船家交关系。

十四：街上这多的人，让开一点，看看。何人破得大铁盘，有官官上加官，无官平地分（封）官，官员不要，黄金千两。彩说，不要到（倒）也罢了，一去将铁盘山扫为平地。讲好，两家人听见邦到山岗。

十五：审堂，又与大王交关系，结果大王又没有老婆，大王有在前铁盘,如此也好,我要去见姐,大王答应,叫家人陪去,肚痛,彩英叫吃胡叫（椒）粉,吃好还有一包藏在石板底下,再去见夫人。

十六：夫人登台，彩上见姐，讲明大王二夫人，如此夫人救命。李彩讲自己不答应，讲大王抢上山岗，叫夫人送他白马一匹，上马回去，一个回头，叫夫人，夫人你救我一命，我也救你一命，讲大

王要你死,买来夺(毒)药在石板底下,夫人不信,然去看明(下)。

十七:李彩过场,下殿。

十八:将军路介,彩拉住马尾叫他审免(?),带到芽堂。

十九:铜文正站堂,自己李彩英姐夫赵荣卿,自己破的小铁盘,还破了大铁盘,铜文正不信,一个女人这(怎)能破的(得),问我带了多少兵马,没有一兵一将,只有三寸八能之力(不烂之舌)。铜文正齐(奇)怪,带他到恩师那去。

二十:恩师登台,带上问明情由,请明结义女带上殿。

二十一:大金殿,传上封御妹,严嵩兰(拦)本,与李彩对课,请太师出。"路中琵琶何人谈(弹)""朝中臣(丞)相一拳难以顶天""你可知天上多少星""你可知地下多少人",一个半人,当今天子一个金(正)官娘娘半个。再叫认那(哪)个金(正)官娘娘,"这许多人这(怎)想得起这是头脑考虑"万岁,金(正)官娘娘头上金光晃晃,娘娘把头上一摸,李彩叫见过娘娘千岁,万岁封御妹。

这个单片是扮演李彩的花旦演员记录的,假如只看这个单片,也许我们会误以为这出戏里小生小旦的戏很少,似乎全是花旦的戏。事实并非如此,只不过以花旦应工的邵云翔只需要记下她自己需要表演的内容。而且从这个单片里人称的自由变换,我们能发现,它并不是对路头戏提纲纯粹的抄录,还加进了演员自己的理解以及舞台经验。在每个单片上,都可以包含演员自己对人物创造性的发挥。我们还发现,假如我们能知道这出戏的大致情节与人物关系,那么这个提纲比起前面引用的全戏的提纲,要更易于理解,也就是说,如果能将路头戏的提纲拆分成从单独的某一角色侧面看的单片,反而会比一般的提纲更容易理解。

如果只看前面两个提纲,戏班之外的读者恐怕很难将它们还原到

舞台上，哪怕是想象中的还原。而看花旦邵云翔记录的单片，还原就较为容易。这不是由于上述两个路头戏的提纲里有许多错别字，需要断句之处也经常不加标点符号，更重要的是像这样简单的提纲，与我们在舞台上看见的、需要演出三个多小时的戏剧之间的距离还很大，而所有这些空间，都需要演员们通过自己的创造去填补。只有通过演员创造性的填充，才有可能让我们对剧本有更多的理解。对于演习惯了路头戏的演员们而言，这样的提纲加上简短的解释，已经足以令她们明白应该如何在舞台上完整地表演这些剧目。实际情况也正是如此，我所看到的路头戏提纲，几乎都是如此简单的，而通过对台州几个戏班演出剧目的了解，我也确实知道，上述几个路头戏被多个戏班演出过，经常出现在台州舞台上。

由此我们可以想见，在一场典型的路头戏表演过程中，演员在舞台上需要做些什么。民间戏班的演员唱路头戏的能力，尤其是那些优秀演员的能力，确实很令人敬佩。我遇到过不少从国营剧团转到民间戏班唱戏的优秀演员，其中不乏一些小有名气的名角，比如曾经获得过浙江首届"小百花"优秀演员奖的演员，与她们同时获奖的演员里，有数位后来相继获得了中国戏剧演员的最高奖"梅花奖"。但即使像这样一些表演水平非常高的演员，甫到民间戏班时，也会对路头戏手足无措。她们完全不知道如何唱这些没有固定剧本台词的戏，不知道除了背诵剧作家写好的剧本之外，如何在舞台上与其他演员对话，更不能想象自己如何能够一面在台上编唱词道白，一面还要不露痕迹地将它唱念出来。但是在民间戏班的演员们看来，这些只不过是她们的基本功而已。我所接触到的从国营剧团来戏班的演员，都必须经过半年甚至更长的时间，才有可能学会唱路头戏；而要把路头戏唱得像从小在戏班里成长起来的演员那样炉火纯青，就可能需要几年甚至更长时间。从这个意义上说，我们以往对路头戏的轻视，恐怕是非常盲目的。

路头戏给戏剧演员发挥自己的创造性，提供了极其开阔的空间，

使得演员有可能在她们与观众直接的交流与互动之中,不断地丰富自己的剧目、唱腔与表演手法,给戏剧发展提供了无限的可能性,并且这种可能性,完全基于戏剧表演过程中演员与观众实际的对话,使戏剧表演始终处于不间断的、自由的创作过程之中。而路头戏的消失,使得演员这样一个与观众交流最直接的群体,被排斥于戏剧创作活动之外,被排斥于剧本的唱词、道白的创作之外,被排斥到音乐与唱腔设计之外,被排斥于舞台人物的相互关系甚至包括各自在舞台上所处空间位置的安排工作之外,最终甚至还经常被排斥于演员身段动作的设计之外。因此,假如我们局限于演员的创造性这个层面上,讨论路头戏的演出与剧本戏的演出何者更难,何者更能体现出演员的水平与功力,那我们无疑需要给路头戏以很高的评价。

三、路头戏演出的实践

在台州提及路头戏,经常有戏班撺掇我为他们编一出路头戏。按照他们的说法,只要我给他们提供一个简单的提纲,他们可以当天就把这出戏搬上舞台。虽然我非常希望有这样一次难得的机缘,实地考察戏班创作路头戏的全过程,让我能亲眼看到,我的一个简单提纲,是如何在几个小时之内被戏班搬上舞台变成一台大戏的,但终究未能找到合适的机会。因此,在叙述路头戏的创作与形成过程时,我还是不得不依据对戏班擅演路头戏的那些演职员的访问。

在长期的演剧生涯里,多数演员都通过戏班里的演员们口口相传,掌握了那些演出最频繁的路头戏的提纲,尤其是与自己的行当相关的路头戏提纲。我所认识的那些戏班演员,多数都有一两个本子,用来记录一些最重要的路头戏提纲。这些本子,对于演员们的重要性是毋庸置疑的。

老辈人有传说,以前那些一个大字不识的演员,也能够牢牢记住一两百部路头戏的本子,但是在我从事该项研究的台州,这样的演员即使有,也是过去的事了。现在的演员们虽然由于职业所限,必须早

早出来从艺,不能受到良好与完整的文化教育,但是记录路头戏提纲的基本能力仍是具备的,因此,我们已经无法确知,只字不识的演员是如何记住一两百部戏的。其实无论是在台州还是在其他地方,我也曾经看见过早至清代的老艺人们留下的路头戏提纲,说明即使早在清代,也还是有很多演员具有一定的识字与书写能力,能通过书面记录,帮助自己记忆路头戏。当然,口口相传的重要性仍然不可否认,在多数情况下,现在戏班里的演员,也只能将戏班里的讲戏人或老演员告诉她的路头戏提纲,通过背诵记录下来,抄录到自己的本子上。即使在复印技术已经非常普及的今天,演员仍然需要口传心记,因为演员记录路头戏提纲以及其他与表演相关内容的本子,均属个人的秘藏,同行之间多看几眼也属失礼,更何况开口相借。

但除了少数资深的且十分用心的演员以外,一般戏班里的演员,不可能记住所有的路头戏。这时,假如地方上点到这出戏,就需要有人讲戏;如果今天将要演出的路头戏已经很长时间没有演过了,就更需要有人讲戏。以前大的戏班里,有专门的讲戏先生,即使没有讲戏先生也会由鼓板师傅或者主胡这些戏班里身份较高的人物负责。朱文相指出,较具规模的戏班遇到需要演出新戏时,有习惯的攒戏方式,负责攒戏的,常常是班社里经验丰富、能戏颇多的教戏师傅、鼓师或"抱总讲"先生。这种专门的"抱总讲"先生,都是班社中文化程度较高,能看懂剧本的人,多系主角之管事。攒戏的方法,主要是"搭架子",即确定每个演员的上、下场式和舞台调度以及所用的程式身段、锣鼓点子。至于细致的表演,则由演员个人去"叠折儿",即根据戏情戏理和人物性格去推敲表演。戏中的武打部分则另由"武行头"去组织编排。[1]但现在戏班里的主角不再有专门的管事跟随了,因此类似特

[1] 张庚主编:《当代中国戏曲》,当代中国出版社,1994年版,第352页。

别懂戏、能充任戏班"抱总讲"重任的先生也已经不容易找到；戏班内部的分工，也不像以前那样明确，不仅鼓板师傅或主胡可以讲戏，主角演员可以讲戏，甚至一些年龄较长、戏码丰富的配角演员，也可以出面来讲。至于演员想出了新戏，更可以由提出这一创意的演员来讲戏并且分配角色，戏班里的演职员们，并不特别在意讲戏的演员在戏班里的实际地位。而且，在我的印象里，主角对创作新剧目，反而不如二路角色那样用心，也不像二路角色那样积极主动。至于详细记录路头戏的提纲以及关键唱段，也是二路角色比主角演员更努力，我搜集到的路头戏提纲，以及各种路头戏常用的赋子，基本上都来自二路角色。这可能是由于主角每天都有很重的戏份，她们可算是戏班里最累的人，因之也就无暇顾及太多；同时，主角在戏班的地位已经足够稳固了，不像二路角色，多少会产生种种想法，有所追求，希望能通过努力，获得更高的地位。受行当的限制，像花旦、小花脸、大面等角色，在台州戏班里是永远不可能成为主角的，但也正因为这些二路角色地位高低差别很大，她们自身的能力以及在戏班里的努力程度，都是决定其地位的重要环节。

除了新戏或者是久未演出的戏，需要有人在演出前讲一遍以外，扮演主角的小生与小旦之间，在上场之前对一对戏，也是非常必要的。

路头戏的提纲都是演员们口口相传的，不同戏班演起来，大致情节的出入并不大。但是由于路头戏只有一个简单的提纲，其中的内容多数都要靠演员自己创造甚至临场发挥，不同戏班的演出方式肯定是不一样的。由于戏班演员流动频繁，一个演员会的、演熟了的戏，另一个演员不一定会，不一定熟，不同戏班的演员，对同一出戏的演法也并不相同。在一个戏班里多年演对手戏的主角们，可以渐渐形成相互之间的默契，往往是对方一个手势、一个眼神，就已经知道应该如何反应，如何推进剧情了，但是当演员跳到另一个戏班，需要与新的演员配戏时，重新串戏就非常之必要。因而新到一个戏班，第一次与

生疏的对手演某出路头戏时，必需花上一些时间，相互串戏。串戏的主要目的，是为了让对方知道，自己在某个关键场景是如何处理的，双方应该如何配合；同时，也是为了让对方在上场之前，初步了解自己演戏的主要路子，以便在舞台上能够相互照应。至于主角与配角之间，除非是特殊的关键场次，则一般并不需要特别串戏，配角只需要按照主角的戏路子去演，在舞台上随机应变，配合好主角即可。以往的戏班里，串戏时也可由主角的管事向配角说明主角的戏路子，特别是与主角相配合的关键之处的具体要求；现在主角演员与配角之间尽可直接交流，不再需要如此复杂的过程。

这样简单的准备工作完成以后，演员就可以上台唱戏了。

访问戏班里的演员，她们很少能比较详细地解释，如此简单的路头戏提纲是经过怎样的过程，才扩张成为一出大戏的。她们更多地强调由于长期在舞台上演出这样的路头戏，至少是从听人唱到自己会唱，因之自然地由生到熟、熟能生巧。假如说由于路头戏的人物关系相对比较简单，情节发展也很少有出人意料的变化，所以那些最一般的对话，比如公子与小姐、皇帝与臣下之类，并没有多少值得认真推敲之处，那么，在每一出戏剧的表演过程中，设计几段最富感染力的、最引观众注意的核心唱段，则是路头戏演员表现自己能力的最重要之处。这样的唱腔设计得好不好，用词和运腔水平高低，是一出路头戏能不能获得观众首肯的关键。

《倭袍》是台州一带的戏班常常演出的连台本戏，花旦刘素娥害死了自己的丈夫，但在外人面前，又要装出一副悲痛欲绝的样子。在"毛龙作吊"一场，赵月娥为刘素娥设计了这样一段的唱腔，她将这段唱腔记录在本子上：[1]

[1] 温岭青年越剧团赵月娥提供。为保留原貌，未做改动。

啊吓大爷吓：
我痛夫君何寿夭，泰山之体等鸿毛。
思你在日无差错，这飞天横祸向谁招？
为什么，半天折断擎天柱，我此情不解问阴曹。
为什么彩云不散琉璃脆，说什么世间万物不坚牢；
天翻地覆谁人知，鬼哭神号哪个晓；
愁难诉，恨难消，最苦将人半路抛；
褴褛孩儿年少妾，伶仃孤苦冷悄悄；
致（置）身险地心难稳，犹如梨（？）花根不牢；
千斤担，我难挑，我的肺腑肝肠荡九宵（霄）；
吓！你九泉若晓家庭事，何妨一显旧英豪。
…………
我怪郎君作事差，不应（因）遍地恋烟花；
青楼妇女无情物，一曲春风一匹纱；
患难不与同富贵，所以工部题诗抛馆娃；
你缘何不信阳台梦，今日身亡不顾家；
虽则生死大事安排定，但是中道分离苦杀（煞）咱；
几回欲见亲夫面，恨杀黄泉去路长；
只落得冰心一片悲残月，血泪千行听暮笳；
荷花剖破难重合，举目愁看雁过纱……

尽管在这个唱段里，我们可以发现一些错误与粗疏之处，但还是不能不佩服这个唱段的文采。联系戏剧情节的发展与人物性格，演员在这里所做的处理，确实是相当好的。

我们还需要提及，虽然路头戏必须由演员个人在舞台上完成，在表演过程中所有演员都必须充分发挥她们个人的创造力与组织能力，

但大多数路头戏,却是由各地戏班的演职员们共同创造完成的。由于戏班演职员流动频繁,那些用心的演员每次加入一个新的戏班,都能在演戏过程中学会相当一部分新戏,或者触及这个戏班的演员对某个剧目的处理方式;而当她跳到另一个戏班演出时,也就把这些戏,或者把某演员对这个戏的处理方式中的优点长处,在表演这个剧目时所做的某些有价值的创造,带到了别的戏班。

因此,演员流动的过程,实际上就成为各戏班的演员们相互交流的过程,也成为各不同戏班的演职员们在路头戏演出过程中点点滴滴的创造逐渐凝聚的过程。虽然在台州,各民间戏班的演职员们相互观摩学习的直接机会很少,但通过演职员的流动,相互之间的学习与模仿同样是存在的;兼之戏班的演职员们,往往是从一个村庄相互介绍而出来演戏的,每年放假,也是他们相互交流的好时机;而由于各戏班上演的剧目大部分是相同的,这样的交流与学习的可能性与必要性也就大大增加了。

在这个意义上说,我们不能简单地将台州戏班实际的路头戏舞台表演,理解成某个艺人一时兴之所至的冲动的产物,而需要看到在个别演员的表演背后,很可能积累和沉淀了这个地区诸多戏班、诸多演员在一次次表演过程中创造出的丰富的内容,一部成熟的路头戏,很可能是台州戏班无数演员多年创造的结晶。

当然,演员在演唱路头戏时的现场反应,比什么都重要。路头戏唱得好坏,全靠演员,因此这是最能考验演员,并且体现出演员能力强弱的演唱形式。同时也是最能检验演员之间相互配合的默契程度的演唱形式,演员们普遍强调对手的重要性,遇到对手好的时候,就能多唱一些,并且能唱得开心一些,尤其是相互之间形成较好的默契时,用她们的话说,唱起来"特别有味道"。可惜优秀演员数量十分有限,决定了在这个严格按照市场规律运作的环境里,很难找到小生和小旦都非常出色的戏班,于是,表演能力较强的一方,难免需要多担待一些。

同一出戏，有些戏班唱起来是小生的戏多，有些戏班唱起来则是小旦的戏多，就是由于不同的戏班生和旦的能力存在差异。

戏班唱路头戏，演员和乐队之间的配合也非常之重要。按此地民间戏班表演的规矩，演员在舞台上是不能随便甩手的，因为演员在舞台上甩手有特定的意思，就是给乐队暗示要开唱了——演员开唱有几种方式，一种是由一个叫头，引出一段唱，在这种场合，乐队听到演员的叫头，自然就会开始演奏固定的唱腔引子；也有些时候，演员先唱一句甩腔，乐队也会马上会意，很快将演员的唱腔托起来；但是在既不能用叫头又不能甩腔的场合，演员就会用甩水袖的方法，示意她要开始一个唱段了。由于在路头戏的演唱过程中演员十分自由，她可以随时根据剧情删减或增加唱念，与对手之间的交流，包括身段动作的交流，也可以随机应变，因此，每次演出都不会与上一次演出完全相同。这就给乐队与演员之间的相互配合，提出了很高的要求。在舞台上演员是主体，乐队必须随演员的表演而变化，无论是鼓点还是声乐，都是为了给演员做好伴奏与衬托，因而必须时刻注意着舞台上演员的动作与变化，紧跟舞台进程。至于演员在演唱时，有可能只唱两句四句，也可能一唱就是几十句，这些都需要乐队根据舞台上演员当时的情绪以及所唱的词句，细加揣摩，才能衬托得天衣无缝，珠联璧合。

戏班长期在农村地区演戏，各地观众的反应反差也很大。同所有剧团一样，演员在遇到观众多且安静的台基时，感觉会比较好，而遇到人数较少，或者台下吵吵闹闹，则会影响他们的发挥。许多戏班都有过观众人数极少，以致演出水平下降的现象。某剧团在一个渔村演出，第一夜人数最少时只有三个观众，演员就显得没有精神；第二天是老爷寿日，一时人山人海，戏班演职员也就使出浑身解数，超水平发挥的表演，赢得当地观众极高评价。

农村和海岛渔村的习惯略有不同。台州海岛渔村均在山边，村落规模较小，村与村之间相距较远，且往往道路崎岖，走动不便，看戏

的人相对较少；农村地区村落规模较大，交通也比较方便，左邻右村的观众都会前来看戏，观众数量就会较多。在农村地区，看戏的观众数量达到一两千是很普遍的，如果是在像温岭城东这样的城市边缘地区演出时，观众甚至会多到上万人。在海岛渔村的演出，绝大多数情况是数百名观众，高峰时也不过千人左右。而在农村，尤其是在城镇周边地区，观众的数量明显会更多，而且，相比起来，城镇与农村的观众欣赏戏剧比起海岛渔村要更投入，反过来，城镇与农村对台州各著名的民间戏班的评价，也远远高于海岛渔村。

可见演员与观众之间的互动，对于一个戏班的演出是否得到好评，同时对于演员们的自我感觉是否良好，都有很大的关联。在实验剧团，有许多演职员不约而同地、自豪地提及上一个台基在温岭城东的演出，台下上万观众拥挤如堵却安静无声的场景，给他们留下的记忆非常深刻。

四、肉子与赋子

在台州，戏班与路头戏是如水乳交融一般结合在一起的，没有路头戏，就没有戏班的生命。但我们要说，并不是每个演员都有能力把路头戏演得很好，更不是每个演员都具有那种超凡的创造能力，每天都能够现编现演，把一个个那么简单的提纲编演成一出出大戏的。

在我询问戏班的演职员们编演路头戏的困难程度时，得到的回答与我们讨论路头戏的价值时对表演过程中的自由创造的充分肯定，几乎完全不相干。令我十分意外的是，戏班的演职员们都不约而同地否认路头戏表演的难度，她们都坚持说唱路头戏很简单，很容易，稍微一学就会了。我并不想向那么多以自己多年的切身体会为依据给我答复的演员挑战，也不能因为我自己，以及我此前长期接触的国营剧团的演员们都没有唱路头戏的能力，就武断地判定路头戏一定很困难。但我还是试图指出，民间戏班的演职员们究竟是依据哪些理由，得出

戏班里许多演员都有记录肉子与赋子的小本，这是邵云翔的本子

路头戏并不难唱这个结论的，进而，我们再来分析这些理由是否充分。

戏班的演职员们觉得路头戏并不难唱的首要理由，就是他们指出，路头戏主要是靠一些肉子和赋子构成的。

戏班的演员并不需要在演唱每出戏时，都从头至尾自己独立地创作所有词句，那些演出较频繁的剧目里，尤其是那些关键的核心场次、核心唱段，往往会有现成的词句可以搬用，并且也有现成的手法可以借鉴。戏班的演职员们把这类已经形成了大致规范的唱法与演法的段落，称为"骨子肉戏"，所谓"肉子"，就是路头戏里这些关键场次的核心唱段，或者是那些已经基本定型的大段对白。我们说路头戏是在演员之间的传播过程中，由无数演员一点一滴的创作才使之不断趋于丰富化和精致化的，其中特别要加以注意的，就是这些肉子的成型与传播，以及它的丰富化和精致化的过程。

我在上面曾经引用过路头戏《双血衣》的一个简单提纲，这里再引用一段该戏里扮演主角的小生的一个肉子唱段：

可恨瘟官太残忍，严刑逼供把口供认
这公堂好似阎王殿，瘟官好似判官爷
两旁衙役似小鬼，张纸好似勾魂票
支笔好似杀人刀，白纸黑字写分明
我枉死黄泉心不忍
母亲不必多怒恼，且听孩儿来堂告
儒春我是娘生来是娘养，难道你孩儿的为人你不知晓
那一日去到王府把书教，总指望挣得银两去赴考
谁知道好事多磨添烦恼，无风起浪三丈高
但不知那个狂徒书房到，杀死人头魂出窍
夫人她拉我公堂去呈告，说我是杀死主仆命两条
可恨瘟官太无道，屈打我无辜之人供来招
原以为大树底下好遮阴，却不料……
常言道路有头来水有边，我却是有冤难洗恨绵绵
人间纵有路千条，为什么逼我拿来血衣刀
娘啊娘，非是孩儿心肠狠，只因为苦海茫茫不见天
望娘亲，莫为孩儿多挂牵，保重身体度残年
从此母子生死别，要想相见在梦间
今生难报养育恩，待等那来世犬马把愿酬

这段戏唱受冤屈的儿子在母亲面前哀哀相告，既要在母亲面前表白自己的冤屈以免遭到误解，又要表达他与母亲生离死别的痛苦，情感既真挚又复杂。我把分别在两个戏班演戏的两位演员记录的这段肉子戏做了对比，发现她们二人所记录的唱段，除了一两个字眼以外，基本上是相同的。可见这段流传甚广的肉子戏，其出处是一致的；同时我还继续对分别在两个戏班的戚锦叶和张瑛两位演员提供的《金殿

认子》一剧中母子庵堂相认的一段肉子戏做了对比，同样发现，两位演员提供的唱段并无内容与词句等方面的显著差异。更加意味深长的是，这两个本子里分别存在一些明显的错误，而细加考辨就会发现，它们多数是传唱过程中因为音似而导致的错误，而不是传抄过程中因为形似而导致的错误，比如说张的记录中"孩儿我曾经怕人去家园"里的"怕人"，依照戚锦叶的记录是"派人"，显然是戚的记录正确，而在台州方言里，"派"与"怕"是同音的；戚的记录中"这十两卖身银，惊透了慈母的泪"的"惊"张记为"浸"；"步入全功撷贵子"，张记为"正逢蟾宫折桂枝"，虽然我们很难推断"步入"与"正逢"的正误，后五字则可肯定是"蟾宫折桂枝"。这些现象都足以证明，路头戏的肉子戏的主要流传方式，不是以文字记录的方式传播，而是通过演员学会某个唱段之后自己将它记录下来的途径传播的。传唱比传抄是更重要、更普遍的流传方式。

如果说路头戏是艺人们集体创作的结晶的话，肉子戏就是最能证明这种集体创作特征的部分。肉子在不断的流传过程中，固然会发生许多以讹传讹的错误，但是无疑，那些优秀演员灵机一动想出的好词句，几年内就会传遍各个戏班，为人们所普遍接受。但我们也必须看到，肉子并不全是由戏班演员们自己创造的，实际上由于许多传统剧目都曾经有过定型的文人创作的剧本，因此剧本里的一些较好的唱段，很自然地会为演员们所用，即使它必定会在传唱过程中发生各种各样的音误或形误。从理论上说，历史上流传的无数戏剧经典，都是路头戏演员们可资利用的资源，不过，事实上可能只有一小部分经典唱段进入了民间戏班的视野，成为演员们在多种场合均可自由使用的肉子；而民间戏班的演出由于戏剧情境相对重复，所需要运用的肉子，也就并不是太多。

在这个意义上，肉子实际上也可以看作是文人与演员们共同创造的产物。甚至近年出现的新戏里较好的唱段，也会被路头戏演员们运

用到戏里。在一位戏班演员的本子里,我看到了顾锡东创作并由浙江小百花越剧团表演的《陆游与唐婉》一剧里主人公陆游的著名唱段"浪迹天涯",这位演员给这个唱段做的说明是"小生落难逃出",可见小生演员会在她所扮演的主人公遇到"落难逃出"的情境时,使用这个唱段。虽然在记载过程中,原唱词"浪迹天涯三长载,暮春又入沈园来",被误记成"浪迹天涯逃四海,暮暮又入张园来",但我们发现这样的错误,至少是"三长载"被误记为(改成?)"逃四海",反倒使这个唱段获得了更强的适应性,得以在更多的场合运用。[1]这样一些其中有错误的,或者没有错误的,往往是可以在多个剧目里反复使用的唱段,就构成了完整的路头戏演唱的规范。

　　那些经常演出的路头戏,一旦形成了较固定的、为人们广泛接受的肉子,也就在很大程度上帮助演员解决了在舞台上每次都必须即兴创作的困难。其实,即使是没有固定肉子的剧目,一个演员在演过几次以后,也会形成她自己的一种套路。

　　肉子是某个特定流行剧目里最重要的唱段道白,而赋子,则是诸多剧目通用的一些有代表性的对白与唱词。它就像机械业经常使用的标准件,即使是在不同的剧目里,只要遇到相同或相似的场合,都可以任意取来使用。而在越剧的传统剧目里,类似的场景又是经常、反复出现的,这就决定了赋子在路头戏的表演过程中,成为最常用的戏剧元素。

　　赋子又通称"诗词赋子",实际上它还包括人物上场时所使用的引子。按照传统戏剧的表演习惯,人物上场时,要念一段引子,又名"定场诗"。不同身份的人物上场时,都有相对固定的引子。皇帝上场时使用这样的引子:

[1]　温岭青年越剧团金飞提供。

自从寡人登龙位，两班文武保朝庭（廷），
三宫六院都点齐，永发太平万年青。

长衫丑一般都扮演不学无术的花花公子，上场时，他可以用这样的引子：

我的出身有来头，爹娘生我真勿愁，
田也有，地也有，隔田隔地九千九。
我格住，走马楼，八字墙门鹰爪手，
我格穿，真讲究，勿是缎来就是绸，
我格吃，算头面，勿是鱼，总是肉，
老鸭母鸡炖板油，我格走，真风流，
勿是马，就是船，三板轿子抬着走。
书房有书僮，上楼有丫头，
夜里有妻子，你看风流不风流。

或者也可以用以下的某一段：

有权有势有靠山，高楼大厦房套房，
悠悠荡荡精神爽，日夜思想美娇娘。

学生嫖女度春秋，得风流处且风流，
宁在牡丹花下死，阴司做鬼也风流。

浪子风流浪子头，天天在那妓院游，
人人道我风流子，死死板板是呆头。

阿伯爹，有名头，做儿子，爱风流，
东走走，西游游，看见娇娘拖了走。

念完这个引子，他再可以唱一段赋子：

家院领头前面走，学生骑马望四周；
春日春山春水流，春堤春草放春牛。
春花开在春园内，春鸟停在春树头。
宦门公子春心动，风流浪子小春游。
千般美景看不尽，转过西街明月楼。

到了这里，我们知道他将会遇到一位美女，而路头戏里最常见的花花太岁强抢民女的情节，就要出现了。

引子即定场诗一般是一段节奏很明显的念白，但多数赋子都是配着音乐演唱的。因而，戏班演员惯用的赋子，多数情况下是用以做唱词。戏班演出的剧目，其核心多是郎才女貌，一见钟情。男主角在第一次遇到女主角时，当然是要赞叹一番她的容貌，这时小生可以用这样一段赋子：

青春年少女英豪，巧挽（绾）乌云珠玉娇，
一对杏眼含秋水，两道眉毛不用描，
糯米银牙如砌玉，一点朱唇似樱桃，
面如桃花三月放，腰身赛如杨柳条，
知此女子生得美，如比观音驾海潮。

一见佳人多美貌，鼻子像颗口樱桃，
面比桃花眉如柳，世上无来天下少，

莫不是月里嫦娥从天降，好比是杨贵妃等我唐明皇，
细看女子美多娇，引得学生魂也销。

好一个美貌女巧妆，尤（犹）似仙女下天堂，
乌云头发梳得正，耳上金环分两旁，
内着衬衫菊花色，外罩披风色海棠，
燕青滕裤鹅黄带，三寸金连（莲）红绣帮，
腰穿五色绣花裙，看得学生心堂痒。

在这些赋子中究竟使用哪一段，就要看小生演员在戏里扮演的是哪个人物，以及这个人物的性情。当然，这还要看演员对这个人物的理解。

在路头戏的演唱过程中，传统文学中的比兴手法，得到了最充分的运用。由于路头戏总是围绕着一些共通的母题构筑人物命运，使得演员在舞台上表述人物的悲欢离合，经常可以将自己的命运与其他戏剧人物的命运相比，这样的手法，在路头戏的演唱中是重要的表现手法之一。通过这样的手法，演员在舞台上得以经常将多部戏串在一起。我们可以从现今留存的最早的剧本《戏文三种》里，以及从更早的诸宫调作品里看到这种手法，它既是假定观众都是对戏文相当熟悉的戏迷，同时也在用特定的手段，以反复传播这些常见的戏剧作品的内涵。它类似于古典诗词里极常见的用典，但是这里所用之典，必定是戏班里经常出现的剧目和人物。比如说在男女主人公经过一段分离，终于重新团聚，小生自然是中了状元，于是他要给小旦送凤冠，此时小旦需要反复陈述自己所受之苦情，小生则要反复地表示自己已经知道小旦受过了怎样的委屈，他们往往有如此的对唱：

旦：我可比果报禄里刁刘氏，千刀万剐四门游

我可比翠平山上潘巧云，刺死石秀命归阴
我可比买臣之妻崔氏女，马前滴水喷如珠
我可比宋江杀死阎婆惜，活捉三郎命归西
我可比潘氏金莲容貌好，与同武松绞成刀
我可比唐朝武则天，水底杨花命归西
生：你可比二度梅里陈杏元，奸臣残害献和番
你可比平贵之妻王宝钏，苦受（守）寒窑十八年
你可比合同纸里田素珍，为了清明受苦辛
你可比破肚验花（尸）柳金婵，冤枉破肚实可怜
你可比双合桃里谭必川，盗来核桃救颜谭
你可比司马相如卓文君，你是个大贤大德好夫人
你可比洞恶报里郭氏女，为了桂荣入庵门
你可比唐僧取经西天到，脱了兰（蓝）衫穿乌袍
你可比当初孟丽君，女扮男装做公卿
你可比当初孟姜女，千里遥遥送棉衣

但像这种以戏做串的赋子，虽然多数出自以戏剧人物做比的场合，却也并不排除有时仅仅是为了叙述戏文本身。比如有名的《十唱戏文》段子就是这样的：[1]

一字写起一条龙，秦琼卖马到山东，
罗通盘肠来大战，程咬金官封定国公。
二字写起二条龙，唐皇亲征好威风，
白袍小将薛仁贵，边关元帅尉迟恭。

[1] 温岭青年越剧团金飞提供。为保留原貌，未做改动。

三字写起步步高，三国英雄算曹操/马超，
手下兵马千把（百）万，一统山河有功劳。
四字写起肚里空，诸葛亮用计借东风，
鲁肃做事真懵懂，气得周瑜吐鲜红。
五字写起蛮方正，清官要算是包拯，
执法如山不徇私，日断阳来夜断阴。
六字写起摆得平，鲤鱼精真心爱张珍，
金笼软戒多势利，欺贫爱富要赖婚。
七字写起有钩头，一本倭袍尽风流，
十恶不赦刁刘氏，药杀亲夫四门游。
八字写起分两旁，阎婆惜勾搭张三郎，
宋江一怒杀淫妇，逼上梁山做大王。
九字一撇加几钩，八仙过海去拜寿，
王母娘娘摆盛宴，东方朔把蟠桃偷。
十字横直两相配，文必正送花上楼台，
为了小姐霍定金，撇掉状元当奴才。

在《后游庵》里，还专门有这样一段唱戏文的肉子：

一张面（棉）床雕花头，曹操做王爱风流
严嵩私造万花楼，赵匡胤借头高应周
怀德怀良管关口，刘氏操琴爱风流
王文爱色爬（扒）墙头，药杀朝奉刁南楼
哑子开口龙虎斗，死人还魂五云珠
秦琼抢印打登州，断种绝代珠（朱）砂球
六登挂帅潞安州，野人生子瑞香球
刘备做王登荆州，张飞酒醉失徐州

> 缉杀吕布白门楼,沉香救母打娘舅
> 里通外国毛延寿,小康王登基在杭州

这样一些唱词赋子,由于包含了很丰富的戏剧内容,相当于是在让观众听戏的同时接受戏剧普及教育,由此丰富民众的戏剧知识,当然更起到引导观众,使之对更多剧目产生兴趣的作用。

路头戏所采用的修辞手段是非常丰富的,在尽可能灵活地使用汉语,充分凸显汉语的内在张力方面,有着许多精彩的范例。比如说,路头戏里的肉子和赋子,经常使用以数字带头的排比句。在《前游庵》里,申贵升临终嘱咐王志贞:[1]

> 申:三太呀,我死可死来亡可亡,难忘家中十件大事抛不了
> 王:问……
> 申:第一件　抛不掉家中张氏女,害得他年纪轻轻守空房
> 　　第二件　抛不掉有情有义你小四太,我死后劝你不要心悲伤
> 　　第三件　抛不掉王定老总管,他待我为人忠实实用心
> 　　第四件　抛不掉芳兰丫鬟女,他待我一片真情说不尽
> 　　第五件　抛不掉文旦小书童,他待我主人很用心
> 　　第六件　抛不掉同窗好友沈君卿,我与他好比同胞兄弟不差分
> 　　第七件　抛不掉泰山老岳父,好比亲生儿子不差分
> 　　第八件　抛不掉内外大事,害得我妻女掌男权好伤心
> 　　第九件　抛不掉无有后代,看起来我申门断香火

[1] 路桥实验越剧团张瑛提供。为保留原貌,未做改动。

第十件　抛不掉家中山园并田地，害得我妻年纪轻轻掌男权

鉴于我曾经从几位演员那里看到过她们抄录的这段唱词，并且都标定是在《前游庵》里使用的，可见它是一个在这部特定的戏里、特定场合使用的肉子唱段。至于赋子里，从一到十的排比句，更是多见。当我向戏班的演员们询问有关赋子的情况，并且请她们为我写一些赋子时，几乎每个人首先提及的就是从一到十的街坊赋子，接着就是花园赋子。最常见的街坊赋子是这样的：[1]

　　一本万利开典当，二龙抢珠珠宝藏，
　　山珍海味南货店，四季发财水果行，
　　五颜六色绸缎店，六六顺风开米行，
　　七巧玲珑江西碗，八仙楼上是茶坊，
　　九曲桥畔中药房，十字街头闹嚷嚷。

我们看到，在这里，第三句本应以"三"开头，却被用成谐音的"山"。这也是赋子里相当多见的通用方法。此外还有些很常见的赋子。
乞丐上场，可以唱念讨饭赋子：

　　一命生来真叫苦，两脚走得酸如醋，
　　三餐茶饭无有数，四季衣衫赤屁股，
　　五方投宿破庙宇，六亲勿认看我苦，

[1] 以下四段从一到十的赋子，均由路桥实验越剧团裘雷芬提供。为保留原貌，未做改动。

七窍勿通肚皮饿，八字头上戴磨箍（原注：指厄运），
　　究竟何日苦出头，实在只有去看阎王生死簿。

　　在这里，"九"和"十"被谐音字"究"和"实"代替了，而其中以"实"代"十"，是各种赋子里最多见的。人犯被押上公堂审问时，则可以使用公堂赋子，当然，只限于正面角色受到冤枉时所用：

　　一个老爷坐中堂，两边衙役如虎狼，
　　三句话儿未出口，四十大板将我打，
　　五内疼痛实难挡（当），六神无主像死样，
　　七手八脚推我醒，八字衙门赛阎王，
　　究竟我犯哪条罪，实在白布落染缸。

　　皇帝在朝中，也有他专用的赋子：

　　一朝天子坐龙门，六部丞相奏寡人，
　　两班文武保乾坤，七品之（知）县难见君，
　　三宫六院都点齐，八府巡按出京城，
　　四品横堂也有名，九名地督保江山，
　　五更三点上早朝，我寡人十道洪福坐龙庭。

　　人物进到寺庙里，则使用庙堂赋子：

　　一片诚心到庙堂，二膝跪地拜慈航，
　　三支清香插炉内，四季发财达三江，
　　五谷丰登年成好，六部无奸体君王，
　　七星旗镇邪魔灭，八字长幡飘两旁，

九叩三跪抽身起，十方黎民得安康。

还有在特定场合使用的赋子，如难药赋子，多数时候，是在小旦装病拒婚时使用，声称自己的病只有找齐以下这些药才可以得救：

一要嫦娥青丝发，二要王母八宝羹，
三要九天河中鱼，四要禹公脑髓浆，
五要东海龙王筋，六要西天凤凰肠，
七要湖中千年雪，八要瓦上万年霜，
九要麒麟心头血，十要金鸡肝四两。

杭州是戏剧人物经常出没的城市，而在杭州游玩时必定要到西湖，于是演员就可以使用西湖赋子：

一亩亭台尉迟恭，二郎庙内塑秦琼，
三穿台独坐关夫子，四眼井石秀遇杨雄，
五云山上多财宝，六和塔倒影在江中，
七巧狐（孤）山紫云洞，八角凉亭巧玲珑，
九曲桥畔齐观鱼，十上玉皇观高峰。

肉子和赋子是路头戏演员们在舞台上创作演唱的重要内容，而且因其制作精细，也是非常易于吸引观众的戏剧成分。在某种程度上，它们构成了一部路头戏的中心内容。加之路头戏本身就有它大致的故事情节框架，如果一个演员能够熟练地掌握与运用这些肉子和赋子，那么她演的这出戏，就不会有太大的出入。所以路头戏的演员都非常重视肉子与赋子，1980年代初，有位署名"方谷"的嵊县人，将许多路头戏常用的肉子唱段和赋子，编印成册，上写"根据1946年越剧

戏曲老艺人手抄本编印"，卖给当地的演员们，据说倒也赚了不少钱。而现在许多演员所抄录的肉子与赋子，相信多数就是从这个册子里辗转抄录来的。

有了这样一些肉子与赋子，路头戏演唱的难度当然是大大降低了。然而，这并不是路头戏演唱的关键。人们并不是总能发现自己的长处，一个演员每年二百多天、每天八小时在舞台上潜移默化地形成的能力，可能是她自己也完全不知情的。因而，当路头戏的演员们夸大肉子与赋子的重要性——它们当然是极其重要的——并且以此来说明路头戏的演唱并不困难时，我们还需要细细思量，考虑到这些固定的组件，和演员在舞台上可能是更重要的应变能力与组织能力并无多大关系。路头戏演员都必须背诵大量的肉子和赋子，这是她之所以能轻松自如地表演数百个剧目的基本功；然而，衡量一个路头戏演员的优劣，除了表演水平和演唱能力这样一些所有越剧共同的标准以外，最重要的并不是看她能背诵多少肉子与赋子，而是看她如何临场发挥，将这些肉子与赋子运用得出神入化，并且在不同的场合，给它加以最符合特定情境的修改与矫正。同样，一个来自国营剧团的演员，她也许能够很快学到许许多多的肉子和赋子，但她要能够流利地表演路头戏，还需要学习更多演出技巧。

更何况，即使一个路头戏从头到尾都可以由肉子和赋子构成——其实这是完全不可能的——那也不能忽视演员的临场发挥与创造；哪怕一个剧目里的唱段与台词完全定型了，也只不过使这个戏成了一部实际上的剧本戏而已。既然我们毫不怀疑剧本戏的表演也有其难度，那么，即使是完全由肉子与赋子构成的路头戏，岂不是也有同样的表演上的难度吗？

五、现代戏《娘与娘》

台州戏班演出的路头戏，基本上都是传统剧目；即使演出剧本戏，包括一些从国营剧团模仿学习的新剧目，也都是古装戏。戏班里的演

职员们所掌握的是古装戏完整的程式化表现手法,而观众们所熟悉的也是古装戏的结构、唱段、装扮与伦理道德内涵。因此,现代戏在这里,基本上没有什么市场。但是,如果说在台州戏班的演出中完全看不到现代戏,那样的极端之论也是错误的。我在这里意外地看到过两次现代戏演出,其一是实验越剧团表演的《蝶恋花》中的一场。我在这里要讨论的是另一出路头现代戏,因为这出戏颇可玩味。

2000年5月4日,温岭市文市办主任朱华陪我到泽国山北朱里村红兰越剧团演出地,当天晚上演出正戏之前,本来准备演折子戏《送花楼会》,戏班老板说,观众临时要求改演时装戏,于是戏班就临时改演时装戏《娘与娘》。这个小戏不少戏班都会演出,内容很简单,很有现实针对性。写一对时髦的小夫妻,妻子对自己的母亲很好但对婆婆却很吝啬,让婆婆住在隔壁的破房子里,凳子是缺腿的,扇子是破的,碗是缺口的。中秋节时,妻子请自己的母亲来一起过节却不让婆婆一起吃顿好饭菜,妻子让丈夫去买几个月饼,儿子心痛母亲,悄悄地给了母亲两个,却不小心被妻子发现,于是夫妻间大闹一场,婆婆甚至被媳妇打了个巴掌。恰巧她的母亲兴冲冲地前来与女儿女婿一起过中秋,丈夫一怒之下如法炮制,按照妻子对待自己母亲的办法对待岳母,也让她坐缺腿的凳子,用破的扇子和有缺口的饭碗,还寻机会给了岳母一巴掌。岳母十分恼怒,仔细盘问才知道女儿就是这样对待婆婆的,于是,由母亲出面训斥这位不孝到了极点的女儿,让她认识到了自己的错误。

这出戏的内容当然是观众们很熟悉的,而它非常明确的道德诉求也很容易在观众中引起共鸣。但我想更重要的是这出现代戏在表现形式上,充分兼顾当地百姓的审美需求,剧中大量的土语方言虽嫌俚俗,但好像比普通话更符合一般民众的情感表达方式,而诙谐风趣的语言唱段和夸张逗乐的表演,更使整个小戏的演出过程都笼罩在笑声中。我想这种当代题材的时装戏,虽然还很粗糙,却极受观众欢迎,其关

现代戏《娘与娘》

键并不在于民众们真的对现代戏有什么特殊的兴趣，而是由于这样的现代戏表演，完全是以追求观众的感性愉悦为首要目标的，虽然道德训诫的指向性很强，却正因其提供给观众欣赏的快乐，消解了道德教条给人的厌恶。

同时需要加以说明的是，这个小戏并没有固定的剧本，也是一出路头戏。演员每到一个村庄，会结合这个村里的情况，甚至根据所听到的村里的人与事，临时加以重新编排。因而，它才有可能以最贴近当地民众生活的方式，赢得观众的喜爱。

《娘与娘》这个现代戏涉及敏感的伦理道德问题，而这也是从宋元戏剧以来一直贯穿在中国戏剧创作中的一个不变的母题。山北朱里村的观众如此欢迎这出现代戏，我想还不足以在这个剧目与道德内涵之间，建立直接的因果关系。换言之，这出小戏的道德取向确实是受到台下多数观众欢迎的，不仅受到已经做了婆婆的中老年女性观众的欢迎，哪怕正成为媳妇的青年女性也不至于对之产生反感情绪——虽然生活总是非常具体，人们的实际行为牵涉到太多现实利益问题，远

非仅靠道德能够解释。因此，普遍认同媳妇与婆婆关系的道德准则并不意味着媳妇与婆婆之间到处存在的紧张关系就能完全消除——但我们还是不能肯定地说，就是其中正确的"舆论导向"赢得了观众。

实验越剧团的乐师陈其盈说，2000年正月十五，温岭锦屏镇柴皋村退休的村支书和戏班联系，希望戏班能为他们排两出符合现实的小戏。一出是提倡孝敬老人的，内容是说某户人家有两个儿子，老人年纪大了，却没有饭吃，儿子巴不得爹妈早死；另一出是反腐倡廉的，内容是一些犯了法的人，明明应该枪毙，只要有钱，就不会枪毙。他认为应该写这样两出切合现实的戏，并且要多演，以教育下一代。[1]就像老年观众在欣赏《娘与娘》这样的小戏时，不免会对它的道德影响力抱有过高的期望一样，这位退休的村支书对于戏剧的道德教化作用，也持有朴素的迷信。就戏班而言，创作这样两出路头戏根本不是什么难事，但我相信，要想借助戏班创作的这两出现代戏达到这位退休村支书的目的，恐怕非常难。实际上，戏班唱的路头戏里，张扬这些道德法则的剧目比比皆是，倘若观众真能以戏剧为借镜，又何须专门去创作现代戏？

六、观众的趣味

在台州从事戏班研究，了解观众的欣赏趣味是很重要的一个方面，但这也是最难的方面。从以下点点滴滴的描述，我们多少也能对台州一般观众的欣赏偏好，达成初步的了解。

在任何开放的、商业化的艺术演出环境里，感性享乐都必然是观众最直接与最主要的追求。当然，这里所说的感性享乐，不仅仅指观众因剧目里的谐趣，乃至那些很容易令人达到生理层面松弛的性暗示，

[1] 访问时间：2000年4月29日；地点：钓浜寺基沙天后宫庙后台。

还包括观众因受戏剧中的悲情感动而带来的情感层面的松弛效果。我们没有任何理由怀疑台州戏剧演出市场也会遵循这样的规律。仅仅从刚刚提及的现代戏《娘与娘》的演出反应看,观众的兴趣点也不外于此。《娘与娘》就像近年里非常受一般民众欢迎的与计划生育有关的相声小品那样,已经不满足于那些与性相关的朦胧的、间接的、边缘的隐喻,因为有了一个貌似堂皇的理由,而可以将话题直指平时必须讳莫如深的性事。诸多观众与演职员们津津乐道的《游四门》,同样因能够给观众带来这样的乐趣,而一直大受欢迎。观众的需求当然不会仅限于此,实际上,由于影视的冲击,尤其是由于VCD的普及,戏剧舞台上所表演的那些与性相关的内容,其表达的直接与对感官的刺激程度,早就已经不可比拟地远逊于那些来自异域的影视产品。但观众仍然会对此有兴趣,也并非完全出于怀旧,多多少少还包含了对于民族的、本土化的性话语天然的亲和感。

由于电视的影响,戏迷以及一般懂戏的观众增加了,欣赏戏剧的水平也有所提高。一个最好的例子,就是观众们对悲旦的要求已经有所改变。1998年在横峰,丹艺越剧团的著名小旦王丹丹曾经和我讨论过悲旦的表演,她说在她刚演戏时,观众最希望看到她演苦戏时流泪,假如她哪天没有流泪,观众就不满意,认为她没有用力。但是近几年里,她觉得在她自己的表演水平提高的同时,观众的趣味有所变化,更能理解表演水平的高低。我们谈论起好的旦角演员的标准,一个真正优秀的旦角演员,她在表演悲痛时,应该让眼泪溢满眼眶,而不应该真的让它流下脸颊,一是为了控制自己的情感,让表演中节合度,二是为了避免因泪水冲刷掉脸上的妆粉,戏班演出所化的舞台装,眼泪流过极容易留下一道道明显的沟痕。然而要做到这一点,实在是比起在舞台上让眼泪肆意流淌要困难得多;而且这样的表演,表现力和感染力也更强。可惜多数普通观众不能像真正的戏迷那样,认识戏剧表演

的真谛，戏班和一般的演员也不能不受到观众趣味的诱导。[1]

同样的意见，我也从吴岙一位观众那里听到过。这位已经在外做了十五年生意的观众说，他十七岁就开始在戏班里拉琴，戏熟得不得了，早就觉得看戏没有意思了。他也提及观众趣味的变化。他说，以前观众评价一个戏班的好坏，只是看演员流泪和流汗——苦戏要求演员流眼泪，像《盗草》这样带点武功的戏，则看演员在台上流不流汗。把流泪和流汗作为衡量演员乃至戏班优劣的主要标准，在他这样一位对戏剧表演十分熟悉、非一般的观众看来，当然是一种很幼稚的欣赏方式。他对青年越剧团的评价是相当高的，尤其夸奖戏班演员的扮相精致与服装优美，但认为它也有不足，比如说这个戏班的演员们唱功不如绍兴一带的戏班，主要是有时咬字不准。

如果从剧目类型角度分析，台州农村普遍喜欢有金殿的戏，对纯粹的家庭戏不太喜欢。戏剧的结局必须大团圆，不团圆的戏虽然近年也偶有演出，但并不受多数观众欢迎。

对于观众而言，演员是否"肯做"，即是否能做到每场都在台上用心表演，是衡量一个演员的重要指标，那些名角，往往并不是那种先天条件最好的演员，而是这类肯做的演员。反过来看，这种在艺术上的严肃态度，也正是一个演员成为名角的前提。而观众既然把演员是否肯做，当作衡量她们是否称职的一个重要标准，也就在很大程度上，形成对演员特定的导向作用。我的感觉是，台州戏班的那些优秀演员，对自己在艺术表演方面都有较高的要求，在舞台上也能够以相当严肃的态度表演；或者在决定了下一场的剧目后，认真在心里默戏，以保证舞台演出的质量。

戏班里人普遍反映，现在的演员比起前些年来，年龄明显偏大，

[1] 访问时间：1998年10月14日下午；地点：温岭横峰影剧院。

又没有新的科班，因此，演员的青黄不接现象，已经出现。从近八年来戏班主演年龄的变化，确实可以看到这一点。当然对这个问题也需要分析，如果说在1980年代，一个姑娘会唱几句越剧，加上脸庞比较靓，就可以在戏班里唱主角挑大梁的话，那么在今天，仅仅靠嗓子和脸蛋演主角，已经不太容易了。这就是说，现在台州演出市场对演员的要求，比起前些年来更高了，演员相互之间在艺术上的竞争加剧了，这使得演员们不得不致力于艺术表演水平的提高，而不能像此前那样，仅仅赖于自己先天的禀赋。

观众的趣味虽然会不断发生变化，但那些持续了数百年的爱好，并不会在短时间内消失，而且也没有理由消失。

第三节　剧本戏

一、剧本戏与国营剧团

从1950年代大规模的"戏剧改革"运动以来，各地都相继出现一些国营剧团，在表演形式上，国营剧团与民间戏班最重要的区别，就在于它们不演路头戏。国营剧团不演路头戏，其开端始于对路头戏这种被认为是"落后""粗糙"的表演样式有意识地摒弃。虽然最早组成官办的国营剧团或准国营剧团的演职员基本都是戏班出身的，多数曾经是各地演路头戏的行家里手，但他们进入国营剧团的第一课，就是学习对路头戏的鄙视。各地这样一些差不多是最有市场价值的人力资源，被官办剧团垄断之后，很快就进入了一个对路头戏嗤之以鼻的艺术环境，无一例外地必须改学演出剧本戏，按照一种他们完全生疏的方式，学习背诵固定的剧本，按照导演的指示来表演。

随着历史的进程，国营剧团与路头戏原有的那一点关系也完全断绝了。假如说国营剧团那些最早的组成者，本身就是拥有很突出的表演路头戏能力的优秀演员，那么，在他们以后进入剧团的新演员，为

观念所囿，则没有受到过表演路头戏的任何熏陶，甚至对路头戏一无所知，以为中国戏剧的表演，只有他们从小学会的那一种方式——背诵剧本，模仿唱腔，按照导演的指示表演。国营剧团已经有几十年的历史，现在的国营剧团演员基本上不了解路头戏，也就更不可能掌握路头戏的演唱能力。

如果说在1980年代以前，国营剧团能够依赖它在城镇的剧场演出，通过演出剧本戏维持它的生存，那么现在的情况则有了根本改变。现在，一些规模较大的国营剧团，迫于生存压力，也开始尝试着到农村和渔村海岛演出；加之台州一带农村、渔村经济水平提高很快，一些实力比较强的村庄庙宇，也会希望请国营剧团——或者用他们的习惯用语称其为"专业剧团"——来演出，这使得在同一个环境里不可避免地形成相互竞争态势的国营剧团与民间戏班，呈现出艺术层面上的互动。在农村演出时，国营剧团不得不改变他们平时在封闭式的剧院里售票演出的方式，只能在广场环境里演出。但是它们只会演剧本戏的局限，却并不是一天两天、一年两年能够改变的。

我们曾经说过，不会演路头戏的戏班在台州是不可能找到它的生存空间的，但我们在这里却看到一个完全相反的现象——不会演路头戏的国营剧团，在台州却是被看成比民间戏班艺术地位更高的戏剧表演团体，这两者之间，似乎存在着明显的自相矛盾。

其实从这种表面上的自相矛盾我们可以看到，在民众的心目里，他们似乎很自觉地将自己与国营剧团的关系，置于他们与民间戏班的关系很不相同的位置；虽然同样是请人演戏，但是他们似乎意识到请国营剧团演戏和请民间戏班演戏，需要遵从完全不同的游戏规则。一个很明显的例子就是，因为经常请国营剧团，而国营剧团每次外出演戏所带剧目有限，演出地根本没有挑戏的余地，长此以往，农民和渔民们以前请戏班时要每天挑戏的习惯，也就不得不变化。因此，我们仔细分析就会发现，各地的观众对国营剧团的要求，与他们对民间戏

班的要求是不一样的。如上所述,这种差异最直接地体现在点戏方面,在请国营剧团演出时,演出地在点戏方面会表现得十分克制,甚至完全放弃点戏的要求。在某种意义上说,观众在请国营剧团演出时,他们深知必须有所舍弃。比如说他们基本上放弃了点戏的权利,更放弃了临时改戏的权力;就连当他们对国营剧团的演出有不满时,也不会提出罚戏之类的要求。导致他们做出这种主动舍弃的,当然是一种价值的权衡,这里,除了国营剧团的演职员都受到过比较严格的专业训练,整体水平确实较高,灯光布景道具等硬件方面的条件也比较好以外,如何看待剧本戏,则是其中最复杂的问题。

国营剧团来到农村广场环境演出,却仍然演出剧本戏,这就必然要涉及观众对剧本戏的评价。我们在前面曾经提及,民间戏班演出的路头戏,由于情节简单通俗又明白晓畅,道德取向也与一般民众在日常生活中信奉的伦常相符,因此在农村仍然有很多的拥趸。但是观众对剧本戏的态度究竟如何?下面我们会专门讨论观众对剧本戏的批评,在此之前我们需要明确一个前提,那就是,剧本戏在台州民间得到的正面肯定,远远多于它受到的怀疑与批评。我可以抄录温岭青年越剧团乐师吕钊波与我笔谈中的一段话:"我们喜欢剧本戏(曲谱戏——吕自注),因为剧本戏有一定质量,演员所唱代(台)词、乐队伴奏是音乐人制作,具有思想内涵深度,演出质量是否(好)观众是有评说的。我亲心(身)体会八十年代初,观众喜欢路头戏,因为路头戏能听懂,便为(于)接受。观众中许多老年人无文学修养,现在不同了,观众要看剧本戏,幻灯字幕。"

虽然我始终以为路头戏这种演出形式以及它在表演层面上的艺术价值,必须予以充分肯定,但我还是要十分坦率地承认,至少在我做了长期跟踪研究的台州地区,从戏班的老板、演职员到一般观众,对剧本戏的评价普遍要高于路头戏,而且两者之间的差距是非常明显的。这种观念的形成显然是受到外在因素影响的,它的背后,正是主流意

温岭青年越剧团乐师吕钊波

识形态对路头戏持之以恒的批评,以及通过让国营剧团完全舍弃路头戏、只演剧本戏这样的形式,虚构出一个"表演水平高的剧团是演剧本戏的,只有表演水平低的民间戏班才演路头戏"的幻觉。因此,剧本戏在这里所得到的艺术评价,与国营剧团在这里所得到的艺术评价,两者之间具有非常明显的相关性,这种相关性并不能用"爱屋及乌"来解释,不管我们是把国营剧团还是剧本戏,看作那个令"乌"也被爱及的"屋"。

长期处于这样的语境里,决定了民间戏班也形成或接受了这样一种普遍的观念,在他们看来,只会演唱剧本戏的国营剧团,就是他们的理想目标。需要特别指出的是,即使戏班的演职员们都清楚地知道国营剧团来的演职员不会唱路头戏的短处,他们也并不会以自己能够熟练掌握路头戏的演唱技巧而自我陶醉。实际上,戏班会把他们能够唱多少剧本戏,当作向地方隆重推销的一个理由,他们总是说,我们会唱多少多少剧本戏,我们平时总是演剧本戏的,像"专业剧团"一

样的，等等。假如我们不注意这个细节，就很难真正理解民间戏班的生存环境与价值取向。

二、剧本戏的排练

1993年台州地区首届民间职业剧团调演期间，只有很少几个戏班演出剧本戏。然而两年之后，所有参加地区（市）所组织的调演、汇演活动的戏班，都带来了剧本戏，至少在每天下午晚上的两场演出中，会有一场是剧本戏。而在最近几年台州市举办的类似活动中，已经没有路头戏的位置了。

由此我们看到，台州民间戏班明显出现了演出剧本戏的趋势，尤其是现在一些较有名气的戏班，都开始排练一些剧本戏。但民间戏班排练剧本戏，也与国营剧团并不相同。而其中那些关键区别，都与戏班的机制有关。戏班排剧本戏，当然不会像国营剧团那样，用一两个月甚至更长的时间，完全放弃演出专事排练。他们也很少请来专门的导演，为戏班演员设计动作身段，只是如同演路头戏一样，由演员们自己揣摩，甚至只是各人将自己角色的台词唱段背熟，直接在舞台表演过程中，即兴发挥。

随着戏剧传播手段的进步，近几年戏班排剧本戏又有了新的选择。戏班排练的剧本戏，基本上都是许多剧团演出过多年的经典剧目，目前市面上随处可见由大剧团演出的这些剧目的录像，尤其是VCD，这就给戏班学习、模仿这些剧目的表演，带来了诸多便利。VCD使戏班的演员们能一遍又一遍反复模仿大剧团著名演员的表演，同时，还为戏班通过VCD，从舞台表演抄录下剧本，提供了方便。虽然说没有VCD，戏班的演员也完全有能力自由发挥，把这些大戏很轻易地搬上舞台，但是没有剧本，就只有唱路头戏了。实际上，戏班近年里演出剧本戏有增多的趋势，正是因为他们找到了通过VCD抄录剧本这一方法，在此之前，戏班很难找到适当的途径，以搜罗剧本。我认识的所有戏班老板，都感慨难以

现在的戏班也会随身带着录像机,除了看戏剧片以资模仿,也会顺便看些港台片

找到剧本,其实大量的剧本都能从普通的公开出版物中见到,看起来他们的生活范围,离这些出版物恐怕还存在一定的距离。

现在的戏班通过观看 VCD 模仿他人表演的办法排一部新戏,需要五至十天,当然,在这五至十天里,他们并不会轻易停止演出。只有在很罕见的场合,精明的戏班老板才会下决心停止演出,专门从事剧本戏的排练。

每次台州地区或县市举办民间戏班调演之类的大型活动,都有戏班为获得好的成绩,放弃演出专事排练。温岭青年越剧团在参加全国"映山红"民间职业剧团调演之前,更是破天荒地花了半个月排练剧目。对于所有戏班而言,放弃演出专事排练都是一个很沉重的负担。负担首先在于排练期间无法到各地演出,而戏班不演出,非但没有任何收入,还会因为推辞了某些地方的演出机会,影响未来的戏路。那些连续几年都请一个戏班演出的村庄,往往是遭到一次拒绝后,就再也不会回头。其次是演员都没有工资。戏班演员的收入完全是按照演出的

日子计算的，排练时没有工资是很自然的。在这样的场合，一方面是老板需要额外提供演职员们饮食与住宿，另一方面，演职员们不可能满足于没有收入的温饱，因而，放弃演出的机会专事排练，对于戏班，无论是对于戏班的老板还是演职员而言，实在是过于奢侈了。

当然，老板和演职员们对于排练新剧目的态度，也有差异。颜月仙说他们团里的一位老生，排新剧目时就很高兴，她说她宁愿钱没有，或者钱少些，也愿意排戏，觉得排戏好，艺术上有进步。老板也是如此，确实有些老板会宁愿戏班受些经济上的损失，花费时间排新剧目。我们可以把这样的差异理解为在异质文化侵入时人们的观念变化的结果之一：排练新剧目、能够演出较多的新剧目，在戏班是一种荣誉；而为了获得这一荣誉，为了这一荣誉可能包含着的预期收益，确实会让有些戏班、有些演职员愿意牺牲暂时的、直接的利益。现在，他们戏班经常演出《孟丽君》《三看御妹》《金殿拒婚》等剧本戏，很受欢迎。从他们戏班的角度看，排练剧本戏的付出，已经得到了回报。

排练和演出剧本戏，对演员表演水平的提高，肯定是有益的。由于同一出剧本戏往往有许多演员演过，包括一些国家级大剧团的明星们演过，这就给戏班的演员们的表演树立了一个很高的标尺。在戏班里，经常可见那些优秀演员们利用一切空闲时间，听磁带，学习和揣摩明星们的唱腔和念白。像青年和实验这类比较好的戏班，几乎每个演员都会随身带一部录音机，尤其是为了演好剧本戏，他们会将自己的唱段录在磁带里，反复听反复学唱。也有一部分较为随意的演员，临到上场时才翻开本子，现场背一遍唱词或念白，匆匆记住，但是经过一段时间的接触就会发现，越是好的演员，越是主角演员，就越是较少出现临场看戏本温台词的情况，一方面固然是由于她们对戏比较熟，另一方面，能够成为主角演员，尤其是能够在这些比较著名的戏班里以每天超过百元的工资担任主角的演员，假如平时不在表演上多下苦功，是不可能站住脚的。戏班不像大剧团，从来没有在侧幕的提

词人，演员独立性很强，所以在演剧本戏时，每个演员都必须完全将剧目背诵下来。当然，对于演惯了路头戏，善于在场上临场发挥的民间戏班演员而言，那些已经经过反复排练的剧本戏，是很容易记住的。

如前所述，剧团排练剧本戏，主要选择那些已经在舞台上演出多年、在一般观众心目中较有影响的经典剧目。但就具体剧目而言，戏班喜欢和能够排哪些剧本戏，端视戏班里的演员阵营，尤其是主角演员的情况。温岭青年越剧团有老板娘颜月仙这样脸型比较大方，又擅演悲戏的旦角，就会挑选《孟丽君》《玉堂春》这样的剧目作为他们的拿手戏；而像温岭友谊越剧团，当年该团以剧本戏《王老虎抢亲》与折子戏《二堂放子》获得首届台州地区民间职业剧团汇演一等奖，就是靠戏班里两位优秀演员，其一是演技与外形都极佳、最适宜扮演王老虎的小花脸，另一位则是唱功、做功都堪称一流，演起《二堂放子》里的刘彦昌，回肠荡气的唱腔令人回味无穷的老生。友谊越剧团的《二堂放子》一直演到现在，《王老虎抢亲》却已经不再是它的长项，正由于那位小花脸后来离开了友谊越剧团。

我们还需要特别提到的是，现在一些民间戏班也开始排练一些近年创作的新剧目。民间戏班排练新戏，与一般的国营剧团的方式并不相同，主要依据录像或VCD，通过模仿和学习，将这些新剧目搬上舞台。而民间戏班的演职员们对待排练新剧目的态度，则值得特别提出来加以分析。如果说戏班排练那些观众和演员们均耳熟能详的传统经典剧目，即使那些文化水平较低的演员，也因为从小耳闻目睹，较易于接受，那么，对于新创作的剧目，对于那些一直在民间戏班唱戏而早已经习惯于唱路头戏、文化水平也较低的演员们，确实会有非常大的困惑。它很容易引起戏班演员地位的变化，像实验越剧团原来的当家小旦林莲花，在这个戏班里已经唱了七年戏，无论是就扮相而言，还是就唱功、做功而言，都是台州戏班里的佼佼者。但是，由于她像绝大多数戏班里唱路头戏出身的演员一样不识曲谱，很难学习新剧

实验越剧团的三位演员，左为小旦莲花，中间为小生张瑛，右为大面雷芬。

目——她们并不难学会表演二十年前或更早的剧本戏，因为那些剧目所使用的音乐都是以传统越剧的基本曲调为主的，即使有所变化，也并不复杂。但现在每个新剧目均要由作曲家专门新写曲谱，而且作曲家们往往并不满足于单纯地套用传统的、演员和观众均已经相当熟悉的旋律，总会刻意追求多种多样的变化，就使得不懂曲谱的演员，无从基于自己已经掌握的越剧音乐调式，掌握这些剧目的演唱方法。因此，在戏班唱路头戏时，莲花是无可挑剔的主角，而当戏班要演剧本戏，尤其是演新剧目时，她就完全没有担任重要角色的可能，只好在戏里需要龙套宫女时，上台当个陪衬。

像莲花这样的典型事例，充分说明近年来的戏剧创作，比起二十年前或更早出现的剧本戏，更远离在台州戏班那种环境里留存的演剧传统，必然会给台州戏班带来更严峻的挑战与冲击。我们并不能说台州的戏班一定无法应对这样的挑战与冲击。排练新剧目，比起排练经典剧目来，需要乐队率先在音乐演奏方式上有所突破，同时也还需要乐队与演员之间复杂的配合。由于新剧目均采取定腔、定调、定谱的

音乐形式，乐队与演员之间必须完全按照剧作家与作曲所给定的范本来表演，一有差错，就可能导致整体上的错位，但是从路桥实验越剧团的实践看，这些新剧目是有可能被搬上舞台的。虽然《白兔记》是他们最近排练的剧目，在寺基沙第三次上演，演员们还不太熟悉，演出前，乐队陈老师专门为几个主要演员对了半小时左右的唱词，但实际演出效果，还是相当令人满意的。我所考虑的并不是戏班有没有能力演这样的剧目，而是这样的新剧目对民众欣赏习惯的影响，对台州民间演员评价标准的影响，乃至对戏班内部结构所造成的影响。它将会直接影响像莲花这样优秀的路头戏演员的命运，进而对许多年来已经逐渐形成初步规范的台州戏班的运营模式，构成潜在的威胁。一个可见的事实是，实验越剧团新排了几个近年创作的剧目，也引起了一些愿意戏班有新戏的地方的兴趣，据说已经有两个戏班，也在跟着实验越剧团，尝试着排一些新剧目。但这样的尝试是否能成功，究竟能对演出市场产生怎样的影响，目前加以判断，还为时过早。

　　在一个戏剧演出市场里，表演水平高、戏路长、影响大的好戏班总是少数，但这少数好戏班却往往代表了戏班的方向，引领着那些中等水平的戏班发展。当我们看见台州地区的那些好戏班，纷纷学习剧本戏，并且以能够演出多部剧本戏为荣时，可以相信，这样的取向将会导致剧本戏在这个演出市场的地位不断上升。我在这里提及这些好的戏班时，可能在有意无意之中，已经将它们等同于那些与政府文化主管部门比较接近的戏班，因此，我还希望在这里做一点必要的自我反省，重新思考我所注意与考察的那些著名的戏班，是否具有充分的代表性，或者说，他们是否仅仅代表了一部分与政府文化主管部门比较接近的戏班，而另一些，甚至是相当大一部分与政府文化部门关系相对疏远的戏班，是否存在另一种可能是完全相反的倾向？由于我们在前面提到，对剧本戏的特殊重视与对路头戏的歧视，是主流意识形态从1950年代开始一直至今长期奉行的艺术方针，那么，这样的标

准,是否在近年里台州各级政府文化部门与戏班的关系里,起着某种作用?比如说,当政府文化部门衡量一个戏班的好坏优劣时,会比较多地从它是否学习排练剧本戏出发,从而导致对不同艺术取向的戏班不公正的评价;与此同时,当戏班希望得到政府文化部门的重视时,也会自觉不自觉地通过多排剧本戏的方式,以迎合主流意识形态,从而背离了演出市场真正的需求。

至少我自己相信事实并非如此。我们尽可以站在客观与超然的立场,解读台州戏班的生存状况与发展趋势,也不一定要无条件地认同台州戏班的审美取向,但是,对剧本戏的肯定与重视,确实已经不再是政府文化部门单方面的意向,而成为台州戏剧演出市场里非常普遍的选择模式;或者说,纵然从这种趋势的背后,我们确实可以看到权力话语的作用,但它现在已经成为被相当一部分民众认同的审美取向,通过高度商业化的形式,推动着越来越多的戏班选择这样的方向。

三、字幕与布景

民间说剧本戏时,不说"今天晚上演剧本戏",而称"今天晚上的戏放字幕"。字幕与剧本戏关系密切,是引导一部分观众从喜欢路头戏转向喜欢剧本戏的一个诱因。现在戏班演戏,往往是下午照样演路头戏,晚上演剧本戏,放字幕。下午不放字幕,一方面,由于白天光线太强,在露天广场的演出,字幕根本没有意义;另一方面,因为戏班有字幕的戏总是有限的,不可能满足每天两场的要求。

如果仅限于从字幕这个角度考察,我们可以说,近年台州观众的戏剧审美爱好已经发生了一个明显的变化,那就是从此前偏爱路头戏,转而出现一部分偏爱剧本戏、不喜欢路头戏的观众。这种欣赏兴趣的变化,部分是由于剧团在演剧本戏时,能够大量运用灯光布景,以及幻灯字幕。有关灯光布景的重要性,我们曾经多次涉及,新颖奇巧的布景,以及色光灯所营造的效果,给观众带来的视觉层面上的满足,

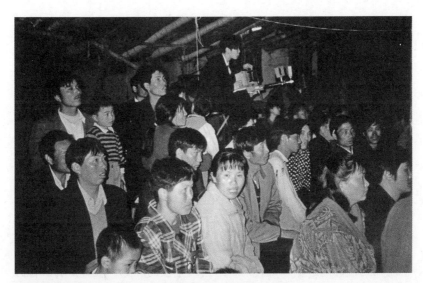

演剧本戏时是要放幻灯字幕的，所以观众席上架着字幕机

是它在农村受欢迎的主要原因。字幕的情况则略显复杂一些。

我们曾经记得，以往观众不喜欢剧本戏，是因为他们"看不懂"。在戏剧欣赏领域，所谓"看不懂"是一个含义丰富的词汇。有时只是指像以往初次接触剧本戏的场合，观众与剧作家写的、与路头戏里常用的赋子完全不同的唱词道白无法沟通，对那些路头戏里没有出现过的新的书面语无法理解；尤其是相当多剧作家在写剧本时，是用普通话思维而不是用嵊县一带的方言即越剧腔思维的，这类用普通话写的作品，用越剧的声调演唱出来时，确实是不容易理解的。但在另一些场合，它也可能指剧本戏的价值取向，不同于观众们平时大量接触的、在日常生活中早已习惯的路头戏的伦理道德观。伦理道德层面的冲突确实是存在的，但我们只能撇开这个不易解决的问题，着重谈论纯粹技术层面上的冲突，也即语言的理解与沟通问题。

路头戏的观众对传统剧目的接触，多数是从幼年时代开始的，他们对路头戏的理解能力，正是通过反复欣赏形成的。这里所说的反复

欣赏，不仅指这里的观众们在成人过程中会多次看同一个剧目——戏班演出的剧目总是会重复的，村庄演戏，希望每年都不要完全重复，但是对于他们喜欢的剧目，隔一两年重演一次也很正常，我们在前面还发现过一年重演两次的特殊现象——因而对这个剧目的多数台词唱段、所言所述都了然于心，更是由于路头戏用以表情达意的词汇范围有限，不同剧目的抒情写景唱段常常运用相同的赋子，最多也就是对那些表示特定时空的用词加以有限的修改，因而，欣赏不同剧目时观众仍然是在反复欣赏一些内涵大致相同或相似的道白唱段。如此成长起来的路头戏的观众，当然与戏班演唱的传统剧目很容易沟通。但是在欣赏剧本戏，尤其是那些新创作的剧本戏时，观众与戏剧之间，并不能找到这种沟通的基础，语言这道最直接的屏障，阻碍了表演者与观众的交流。

　　我们知道以往的戏班并不会遇到这种情况，他们不演剧本戏，更不演近年创作的、连他们自己也闻所未闻的新戏。但现在的情况发生了变化，各戏班都陆续开始演出剧本戏，甚至开始演出新戏。这一现象的出现，究竟是戏班普遍使用字幕机的结果，还是导致戏班不得不开始使用字幕机的原因？我想要说清楚这个类似鸡生蛋或蛋生鸡式的问题是相当困难的，但是这两者之间的联动关系，则是毫无疑问的。如果一定要尝试回答，那我会比较趋向于后者，把字幕机的出现，看成戏班一种被动的选择。这种被动，一方面体现在竞争机制的作用，当农村观众把戏班会不会演剧本戏，并且放不放字幕，看成衡量戏班优劣的一个标准时，戏班只有去购置字幕机并且制作幻灯字幕，以保持自己在这个市场中有利的竞争位置；另一方面的被动，则是在表演剧本戏时，经常会出现观众所谓"看不懂"的不满情绪，直接影响戏路，戏班当然只有努力设法满足观众的这一需求。

　　对于戏班而言，幻灯字幕的制作是一笔不小的开支，而且在演路头戏时，场与场都并不相同，所以根本无法打字幕，因此虽然现在许

多戏班都配备了字幕机,但在演出路头戏时根本不可能打字幕;而表演剧本戏也并不是都打字幕的,戏班往往只能制作少数几部戏的字幕。温岭青年越剧团在乐清吴岙演出的第四晚是观众最少的一场,当地村民认为这一场观众之所以少,就是因为年轻人不喜欢路头戏,看了一半就离开了。而演出次日戏班老板则认为,这是因为前三天晚上都连续演字幕戏,第四天晚上突然不放字幕了,观众就提意见说"看不懂"了。她对我做了附加的说明,说是假如一开始就不放字幕,就不会发生这样的事情。[1]但我想事实要稍微复杂一点,如果仅仅就吴岙的这一场演出而言,观众不喜欢路头戏的原因,并不完全是出于艺术鉴赏方面的理由,主要是因为吴岙地属温州乐清,而剧团在演路头戏时多数用带着温岭口音的嵊县方言演唱,与乐清方言存在差距,观众较难听懂。剧本戏因为可以打幻灯字幕,就能够消除异地观众理解上的障碍。但是这样的情况,当戏班在台州本地演出时,就不像在温州那么严重了。当然在台州,目前外来人口急剧增加,对于大量的外来打工者而言,戏剧演出是他们生活中非常难得的调剂。他们对越剧所用的方言化的对白唱词,也不容易理解。打工者在村庄里像演戏这样的公共事务中,当然不会有多少发言权,但某些村庄还是会考虑到他们的需求,更趋向于演出放字幕的剧本戏。更重要的是,近年来放字幕的剧本戏非但为台州的观众普遍接受,而且在人们心目中的地位,确实已经高于路头戏。

字幕的影响力之逐渐加大,是这些年的事情,要考察它的缘由,首先,当然在于我们反复提及的一种价值导向,即国营剧团一直是被构成台州戏剧演出市场的双方——观众和戏班——视为戏班水平不断提高的方向,国营剧团普遍采用的字幕,也就成为民众对戏班的一个

[1] 2000年4月24日,乐清吴岙,和颜月仙交谈。

要求；其次，观众文化水平的普遍提高，也是字幕机实现基本功能的前提。识字观众的增加，许多观众都能看懂字幕，才会对戏班提出放字幕的要求。

字幕机只是一种很简单的技术手段，却是剧本戏对观众的吸引力增强的重要原因。尤其是中年以下的观众，基本上都能识字，使他们有可能通过一边看字幕一边看舞台上的演出，基本上理解新剧目的剧情。正因为有了这一前提，一直以路头戏为主体的农村戏剧市场，才会有剧本戏的地位，才会有那些新创作剧目的出现。

剧本戏既然已经大量出现在台州舞台上，随之出现的就是布景。

中国戏剧舞台一直以素幕为背景，舞台上只是一桌两椅，并无写实置景。以假山假树之类写实景片置于舞台上，始于清末宫廷演剧，在20世纪二三十年代新兴的都市剧院里，以绘好的景片，通过幻灯打在舞台天幕上，进而干脆将实物景片搬上舞台，营造出实景的感觉。这些手段多少包含了声、光、电、影之类技术手段的炫耀意味，至于它与传统演剧手法之间的冲突，并不因类似手法的大量运用而弥合。1950年代中叶以来，这些本只限于商业化的都市演剧手法，又因受到苏俄写实主义戏剧观影响，成为国营剧团戏剧改革的一种方向，"样板戏"就是普遍采用实景的范例。国营剧团普遍使用实景的状况，至1990年代以后略有变化，虽然仍有不在少数的剧团，囿于五六十年代盲目接受的苏俄写实戏剧观，以为采用写实景片是相对于素幕的一种"进步"，但多数剧团已经摒弃了这样的"进步"观。可是我在台州戏班，又看到似乎已经久违了的实景。

由于部分使用实景，实验越剧团的道具衣箱，需要两辆小型卡车才能全部运走，虽然对于演戏方这是一件麻烦事，但是也不失为戏班自我夸耀的一个很好的理由。至于在演出过程中，大量实景的介入，使得戏班不得不由某个经验丰富、在这部戏里出场又比较少的演员兼任舞台监督。比如《龙凤怨》由莲花担任舞台监督，《春江月》《康王

告状》由秋凤担任舞台监督,《五女拜寿》和《荆钗记》由乐云担任舞台监督,《红楼梦》由团长丁宝久自己担任舞台监督,《胭脂》由张瑛担任舞台监督,等等。戏班为每个剧本戏都专门绘制了"抢景单"。以下是《春江月》的抢景单:

1、2场

午(舞)监:余秋凤
司幕:余秋凤
屋片:正飞、裴雷芬、朱小娟　　柳条:王明光
插片:君贞　　石凳:莲花　　平台:王明光
跟幕:小燕　　石阶:乐云　　　　秀珍
　　　　　　　　　　　　　　　　林萍
　　　　　　　　　　　　　　　　君贞

3场　　　　　　　　　　　　4场

台桌:明光　　　　　　屏风:明光、雷芬、小娟
左椅:小燕　　　　　　茶几:冬香
右椅:林萍　　　　　　台桌:正飞、丽霞
　　　　　　　　　　台椅:乐云
　　　　　　　　　　中台椅:莲花、秀珍

5场　　　　　　　　　　　　6场

中台桌:明光　　　　　花栅:明光　挂象夹
台椅:小燕、林萍　　　中台椅:小春

椅：雷芬、小娟　　　　　　　椅：明光

演出这样的剧本戏，对前台是个很沉重的负担。我们可以把它与演路头戏时前台所需做的工作做一个对比。演路头戏时，也并不是完全不需要换景，即使是简单的一桌两椅，也需要按照不同场次，适当改变它们的位置，以表达不同的指意功能。但运用实景的剧本戏，却需要在每一场置换一些完全不同的、指意凝固的景片，当然需要戏班里的众人共同帮助前台完成换景的任务。而假如是演路头戏，前台自己是完全不需别人帮忙的，值台就是他的分内工作。以下是前台李赛平自己为帮助记忆写的《董小宛》一剧的场景和道具清单：

董小碗（宛）

①大开船②小生登台转花园，王府③小生登台，师爷拜见，别妻，用花桥（轿）拜堂成亲，刀④老生登台⑤花脸登台，金殿，小旦出场，见夫，见皇，宝剑，正宫登台，国太登场，小旦登台，国太到

琴　兰花　床　　宝剑　扫帚二把

这样的场景变换与道具使用，是任何一个戏班里有一定经验的前台都能掌握的，他知道在何时需要检场，何时要给演员递送什么道具。

台州戏班使用实景的现象，目前仍然很少见。这当然是由于实景的制作需要老板为之支付额外的成本，但也是由于国营剧团的规模与手法对戏班产生影响需要有个过程。假如那种五六十年代风行一时的

"进步"戏剧观,终于在某种程度上成为像字幕那样的对戏班的标志性要求,相信老板们也不得不跟风而上,开始大量置办舞台实物景片。至于那些迷途知返、经历了一段弯路之后终于又重新回到虚拟置景的国营剧团,能否在观众欣赏趣味方面起到矫正作用,以避免实景的蔓延?我们完全不能就此妄加揣测,我们还是要承认,对农村观众的欣赏水平,实在不能有过高的不切实际的期待。

四、陈老师

在我所接触到的台州戏班中,路桥实验越剧团可能是最特殊的一个。考察这个戏班与其他戏班之差异,不能不特别提到戏班里的主胡陈其盈。陈其盈长期在温岭越剧团工作,是温岭越剧界少数几位拥有高级职称的人里的一位,更可能是目前台州戏班里唯一一位拥有高级职称的演职员。因为温岭越剧团建制被撤销,他被丁宝久盛情邀请到实验越剧团,丁宝久给他的工资是乐师里最高的,而且不必送戏——如同我们说过的那样,不送戏是一种待遇,表示了他在戏班里的特殊身份。戏班里几乎所有人都称他为陈老师——我说"几乎所有人",是因为确实并不是所有人都这样称呼他或者愿意这样称呼他,陈老师使这个戏班发生的变化,也绝非所有人都能认同。

在前面,我们曾经提及国营剧团的演出样式对戏班的影响。民间戏班受到国营剧团的影响,是无可怀疑的,不过来自国营剧团的乐师对戏班的改造,才是其中最关键的因素。从国营剧团来的乐师,会把国营剧团定腔定谱、按固定曲谱演唱固定唱腔的表演形式带到戏班。相比较而言,虽然也有不少来自国营剧团的演员进入戏班,但是他们的影响远不如乐师。由于国营剧团的演员长期以来只习惯于按照剧本排戏,不会唱对戏班至关重要的路头戏,他们的地位一直不太稳定。虽然从国营剧团来的演员,一般都有较好的基本功,在唱腔、念白和身段等方面的长处是显而易见的,但是他们却缺少在戏班里唱戏多年、

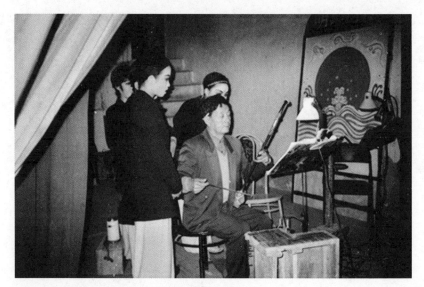

演出之前半小时，陈老师先让几位主演配配乐

掌握了一整套演唱路头戏的娴熟功夫的戏班演员那种临场发挥的灵活性和创造性。对于他们而言，尽快适应戏班的表演习惯，掌握演唱路头戏的能力，是当务之急。但是乐师却不存在这样明显的短处，相反，像陈老师这样在国营剧团浸淫多年的乐师，到民间戏班以后也照样是很好的乐师。

更重要的因素在于，陈老师这样的乐师进入戏班之后，他天然地挟有国营剧团的强势地位，以其特殊的方式，影响着戏班。陈老师特定的话语方式，能帮助我们更好地理解国营剧团影响戏班的特殊方式。

陈老师对台州戏剧市场的情况显然是清楚的，他并不是那种只管自己拉琴的一般的乐师。用他的话说，现在农村方面觉悟也高了，只要求剧团能演什么戏就演什么戏，只有一些落后的地方才挑戏。尤其是在海岛，由于国营剧团来得比较多，现在不大挑戏了，只有一些农村里的老人还会挑戏。提及渔村观众觉悟的提高，陈老师告诉我，现在渔村演戏三点不做：一是小花脸的低级趣味，比如他在台上的调笑

之类不要看了；二是武将出场时的趟马不要了；三是像杨宗保和穆桂英在台上，另一个小花脸在他们中间，为他们俩相互传递信息这样的演法，戏班里叫作"三包"，现在也遭到渔村的反对，不演了。我们曾经提及台州农村演剧因受到国营剧团影响而发生的变化，但是将农村、渔村的农民点戏看成是一种"落后"的欣赏态度，确实能让我们从中咀嚼出许多别致的内涵。至于把自己从国营剧团带来的审美趣味，外化到观众身上，用"观众不要看"这样的说法取代事实上的"政府不让演"或"剧团不要演"，更是我们多年来见惯不怪的一种话语策略。

陈老师自己清醒地意识到国营剧团与民间戏班的差异，不仅他自己总是试图用国营剧团的价值观改造戏班，而且他还提到，他会要求那些从专业剧团到戏班来的演员，也保持剧团的传统，不要丢掉，不要因为自己人到了业余戏班，表演也跟着戏班的，比如说在专业剧团，不管是角色大小都必须认真表演，到了这里后也应该这样做。

陈老师反对戏班里打鼓佬至高无上的地位。他说："按我们专业的艺术来说，打鼓是一个乐器鼓和板，是两种乐器，因此我们现在只能在说明书上写'司鼓'，而不是写'指挥'，'指挥'是指另外还有一个无声指挥，我们五个人还指挥什么？所以鼓和板只是一种乐器，不是演出的总头。总头是排演的方式，导演是演出的总负责。在舞台上总负责是舞台监督，不是说打鼓就统统管到的。"陈老师这番话当然是他处在特定戏班里的有感而发，但即使我们完全不理会其中的弦外之音，也可以看到两种截然不同的戏剧观念的冲突。联系现在戏班里鼓板的地位明显下降，我们所看到的结果，显然是在向着有利于陈老师的方向发展。

陈老师是个有理想的乐师。他说他们戏班要完全按照正规剧团的锣鼓点，要消灭路头戏，争取到上海大世界去演出。

陈老师的许多话，尤其是他的叙述方法，是我们多年来所熟悉的。我相信他的话经常能获得戏班的老板丁宝久的首肯，而他对实验越剧

团前景的诱人描述，也会经常打动丁宝久的心。在戏班里，他那种非常官方化的语言和逻辑，使多数演职员无从反驳。在私下，我十分明确地感觉到路头戏演员和乐师们对他的艺术观持保留态度。但是无论是演员、乐师还是戏班的老板，在陈老师带来的国营剧团的戏剧观念面前，都不能理直气壮地与之对话。

我们实在无权责备民间戏班面对国营剧团时缺乏足够的自信心，甚至可以说多少显得有些自卑，因为处在他们的生存环境里，戏班以及他们所熟悉的演剧方式的特殊价值，实在是太少得到起码的张扬了。社会各界的评价对他们十分不利，这种不利局面，看起来还将继续下去。甚至就连我们提及的台州文化部门的重视，也往往掺杂了要将他们导向国营剧团那样更"进步"的演出样式、因之与陈老师的改造完全相同的良苦用心。

五、对剧本戏的批评

戏班排练剧本戏，一般还是能得到观众的认可的，不过也存在一些不易解决的问题。这些问题与观众对国营剧团的批评有着千丝万缕的联系。

虽然现在台州农村，尤其是比较富裕的沿海一带，较趋向于请国营剧团演出，但观众对一般国营剧团仍有很尖锐的批评。他们认为国营剧团的戏码太重复，雷同较多。联想起 1950 年代最早出现的一批国营剧团也曾经受到观众同样的批评，当时城市观众有这样的说法，"翻开报纸不用看，梁祝西厢白蛇传"，意指国营剧团剧目雷同现象之严重。

1950 年代少数国营剧团遇到的困难在于受到官方正式肯定的剧目太少了，以至每当有一个剧目得到肯定，全国各地就会有无数剧种的剧团纷纷起而"移植"，加剧了剧目雷同现象。看起来，这个问题始终没有得到真正解决。麻烦并不在于新创作剧目太少，虽然国营剧团每年创作的新剧目多得无以计数，但这些新创作的剧目里，适合在农

村演出的毕竟是极少的，一方面是新剧目的内容，农村观众不一定熟悉，他们也就无从判断是否应该写这出戏；另一方面，近年创作的新剧目往往政治功利性太强，与民众的伦理道德观念未必相符，也很难在农村打开市场。在这样的背景下，那些到农村演出的国营剧团，也只准备那有限的几部已经演了多年的经典剧目。当许多个剧团，甚至不同剧种的剧团都只能准备同样的一些经典剧目时，重复与单调就是在所难免的，用一位观众的说法："每个剧团的戏单都是一样的。"

民间戏班排练剧本戏，也容易陷入同样的困境。其实适合民间戏班上演，也即能获得民间戏剧演出市场认同的剧本并不多。据我个人的经验，每年台州地区举办民间戏班的调演、汇演活动时，戏班演的剧本戏也不算很丰富，经常会有两到三个戏班同演一出戏的现象，假如仅仅从调演的角度说，不同戏班演同一出戏，倒是更易于分出艺术水平的高下，但是对于出资承办调演的村庄而言，观众们就不满意了。

对于那些新创作的剧目，观众也不一定能够欣赏。观众对新创作的剧本戏最集中的意见，是说它"没头没尾"。上虞越剧团新创作的剧目《梁祝》，在当地的观众中引起很强烈的反响，因为该剧对原作做了比较大的修改，人们认为剧团"演错了"，就是突出的例子。

对剧本戏另一方面的意见，是认为剧本戏太短。确实，由于现在城市里的戏剧演出，多数都会限制在两个半小时以内，以这样的长度在农村演出，肯定是不合适的。两个半小时以内的正目，再加上半个小时左右的前找，也只有三个小时，这就意味着戏班假如仍然晚上7点钟开始演出，10点钟戏就散了，观众是不满意的。这是剧本戏在台州一带普及所面临的另一个现实的困难。有演员说她曾经遇到演出《胭脂》而引起强烈不满的事，就是由于这个戏实在太短了，用这位演员的话说，那是种"惨败"的经历。这就使戏班不得不自己想办法来解决这个困难，比如说为剧本戏加上一两场戏，使之达到足够的长度。以《白兔记》为例，它被实验越剧团搬上台州农村舞台时，就是由陈

其盈在开头部分加了两场交待戏,才得以成功演出的。幸好现在的新编古装剧目,情节的跳跃性往往比较大,中老年观众常常对之口出怨言,说是"看不懂"。因此,这些新剧目也就留下了某些情节发展的空隙,戏班在演出时可以在这些间隙中插入一些过渡性的内容,既使剧情的叙述更为流畅,同时又在不知不觉中增加了剧目的长度。新剧目创作中,现在还流行对传统剧目从头讲起的叙述方式进行有意地改变,新剧本往往从情节的中途入戏,然后才用倒叙交待事件的前因后果。演出这类剧目时,戏班会为它加上几场戏,使之更适应观众的欣赏习惯,这样,也可以增加剧目的长度。

当然,比起以前,现在民间戏班的演出剧目,长度也在缩短,只不过远没有缩短到城市里剧场演出那样的程度。《荆钗记》是实验越剧团精心排练的当家剧目,每到一地都会以此剧为号召,我连续看过戏班两次演出该剧,但两次演出的效果完全不同。与寺基沙观众吵吵闹闹的现象截然不同的是,在石桥头演出时,多数观众全神贯注地欣赏,演到苦处不时有观众擦拭眼泪;不过,仍然有许多观众没有等到演出结束就早早退场了,只有七位观众坚持看完。这几位坚持看完的观众里,有一位特地用旁人能听得很清楚的高声调说:"看戏就要看完,看到大团圆才有味道。"显然他意识到了自己的孤立,觉得需要为这样像是有点反常的行为做一番解释。按我对这出戏的粗略印象,寺基沙的观众之所以秩序不好,是由于这出新戏开头部分不够吸引观众,迟至第三场才展开主要情节,而以寺基沙比较浮躁的民风,观众很难静下心来耐心欣赏;至于石桥头的观众早早退场的原因:一是《荆钗记》的结尾确实有些拖泥带水,观众多数习惯了在一场热闹的金殿戏之后,全剧在大锣大鼓的气氛中结束,但《荆钗记》显然不是这样的;其二,现在台州一带的普通观众,晚上睡觉的时间似乎明显提早了,假如戏演得太晚,又不是太吸引人,他们就会退场。我以这一看法求证于实验戏班的几位演员,得到肯定的回答。她们也提到,以前在村庄演戏,

如果不演到半夜12点多，村庄里就不满意，现在不同了，现在一般的演出超过11点，观众就开始走了，因此，一般的演出都会在11点半以前结束。

因此，现在戏班晚上演出的时间，只能有四个小时到四个半小时，不能再长。1994年我第二次到台州时，还听说戏班演出都要到半夜才结束，这七年里的变化，确实十分明显。在这个意义上，如果要说台州农村的戏剧演出将会变得越来越适合剧本戏的演出，并不是完全没有可能的。

戏班演出剧本戏，有时也会对新剧目的名称不满意。在这样的场合，他们往往为剧目改一个更符合农村观众欣赏习惯的剧名。我所见到的两个被改变的剧名是这样的，一是《皇帝与村姑》，先是被戏班改为《康王告状》，再被改为《皇帝告状》。以《皇帝告状》这个戏名演出，显然比《皇帝与村姑》，更能吸引观众。另一个是《春江月》，先是被改为《绣花女传奇》，再被改为《春江奇缘》，经过这样的改变，观众较易于通过戏名了解这出戏的大致内容，也更易于对它产生兴趣。

第四节　附加的剧、节目

一、祝寿、八仙

戏班在村庄演戏，除了我们知道的正目以外，还有许多附加的表演内容。庙会演戏，理由多是为神祇祝寿。既然是神诞，戏班演出时就首先为寿诞日的神祇祝寿。祝寿有天官寿和八仙寿两类，八仙里还有文武八仙之分，还有一般的八仙和全堂八仙，等等。除了繁简的区分之外，基本上内容并无太大差异。

祝寿都安排在第一场演出之前，如果像温州那样从中午开始演出，也可以安排在第一天晚上。有时戏班在一个台基演出，本已安排的演出已经完成，当地人又想让戏班继续演出，于是就想出办法，为村里

其他本来并未真正到寿诞的神祇提前祝寿。这时，戏班也需要在正目之前为那个神祇祝寿。

祝寿的重头戏，不在八仙，而在小花脸扮演的东方朔。我看见的戏班演为神祇祝寿的八仙，观众最开心的都是东方朔的出场。下面记录一段路桥实验越剧团余秋凤扮演的东方朔的演出情况。天官、八仙、观音上场，分别为王母贺寿之后，王母想起了还有东方朔：

王母：（对众仙）众仙都已来齐，为何不见东方小仙？

东方朔：（内应）东方朔来也。（上）拜见王母娘娘！拜见众位仙长。

王：众位大仙早已到来，东方小仙为何来迟？

东：王母娘娘哪里知道，只因我从桃园洞经过，三次窃桃，故而来迟。

王：哪三次窃桃？

东：第一次窃桃，是为王母娘娘窃桃；第二次窃桃，是为众位大仙窃桃；第三次窃桃，是为×××（视此时是在为哪个神祇祝寿，就称哪位神祇的名号。假如遇到像乐清樟北村一次要同时为六位神祇祝寿的状况，小花脸就需要将神祇们的名号全部抄在一张纸上，届时将纸条藏在手心，需要时偷偷瞄上一眼）窃桃。

王：此桃几千年开花，几千年结果？

东：此桃三千年开花，三千年结果，三三并九千年成熟。

王：有桃可有赞？

东：有桃必有赞。

王：先说赞，后吃桃。

东：一进寿堂好热闹，寿礼摆在寿台上。条条麦面是千条，糯米饭，放毫光。东方小仙来偷桃，偷来仙桃是仙家宝。此桃生在瑶池边，开花结果九千年。红的有人采，绿的有人爱。仙桃一落地，

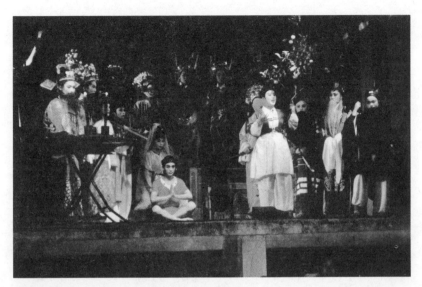

八仙最精彩的一段,就是东方朔偷桃

百样都无忌。年老公婆吃蟠桃,子孙满堂福分高;新婚大嫂吃蟠桃,早生贵子龙门跳;三岁小孩吃蟠桃,日长夜大聪明好;读书学生吃蟠桃,读书聪明把大学考;做生意之人吃蟠桃,祝愿你一年到头挣来钞票几百万几千万逃不了;后生仔吃蟠桃,祝愿你找一个如花似玉美多娇;大姑娘吃蟠桃,祝愿你找一个称心如意好才郎;开店老板吃蟠桃,祝愿你店中积起金元宝;开(音sa平声)车老板吃蟠桃,一路平安回家到,钞票挣来木佬佬,造起房屋半天高;办厂老板吃蟠桃,祝愿你样样产品畅销全国通销世界金银财宝争来楼上缸加缸,楼下仓加仓,子子孙孙吃不光;大家人都来吃蟠桃,吃我蟠桃身体好;讨海船老大吃蟠桃,风又静,浪又平,马力又快又稳当,空船出,满船归来变元宝,一网捞上几万吨,网网鱼是变黄金;养鸡养鸭之人吃蟠桃,祝愿你鸡蛋鸭蛋满箩挑;赌博之人吃蟠桃,祝愿你赌起博来场场赚钞票;中年之人吃蟠桃,吃我蟠桃身体健康五谷丰登六畜兴旺养鸡养牛滚壮滚胖。

但愿得王母娘娘保佑，各路神仙保佑，保佑你各位父老乡亲身体么健康，夫妻么双双，上吃了下满起，砻糠变白米，门前泥土变黄金，后门黄土变白银，年年大发财，年年钞票用不完!

　　需要特别指出的是，戏班里的小花脸是要讲当地方言土话的，尤其是在这个祝寿的节目里，演员更是需要事先向村民学几句当地特有的方言土话，以逗乐观众。从这段节奏性很强的数板里，我们也能看到演员对当地观众心理需求的趋迎。小花脸这段赞桃，往往包含了演员自己的想象与创造，因此各戏班的演员演来会有一些差别。

　　每个台基演出结束后，都必须由一位扮演关公的演员"扫台"，但是，当地有关帝庙的，或者是关帝庙的老爷戏除外。扮演关公的演员穿绿袍，戴绿头盔，一般都化装，也有为省事而不化装，只戴一个面具。扫台时，由这位扮演关公的演员手捧大刀，从上场门上台，左转三圈，右转三圈，随即从下场门下台。扫台时大刀必须自始至终平举。扫台的习俗，据说是因为演出时不免要在舞台上"死人"，扫台是为了清除演出的几天内舞台上死人留下的冤鬼。扫台的演员必须闭上眼睛，这是因为关帝爷睁开眼睛时就要杀人——越剧很少演关公戏。经常演的关帝戏，只有《关公训子》一出，演这出戏时，扮演关公的演员，也必须始终闭着眼睛。同时，扫台时关公的大刀又不能撞到台上任何东西，假如撞到东西，就会导致地方不平安，因此，也有因扫台的演员不小心撞到台上的台柱之类，而引起地方找麻烦的事例。又要闭眼，又不能撞到东西，有经验的演员会将眼睛下视，像是闭着眼，其实还是能看清脚下的地面。扫台时所有人是不能看的，是因为会给看的人带来灾祸。

　　戏班仍然称老爷戏为迷信戏，并且坦承他们的生存在很大程度上靠的是迷信。如果说戏班自身内部的演职员们，对他们所长期遵循的演出形式如路头戏的评价，已经失去了那样理直气壮的自信，那么我

们还会看到，在一个逐渐开放的环境里，对旧有价值的怀疑，是很容易出现的。

这种现象也明显地表现在所谓"迷信戏"的说法里。持续几十个世纪的民间信仰，一直是被民众从内心深处认可的，而神祇在人们生活中的重要性，也一直得到相当高的肯定。但是自从科学知识的传播，加之若干年来"破除迷信"的强大的意识形态攻势，人们对这些古老而熟悉的神祇的作用，乃至它们的存在与否，都产生了深刻的怀疑。曾经在我们的精神生活中占据着如此重要地位的一些偶像，现在根基被动摇了。因此，当戏班人士仿佛是很自然而然地说出"迷信戏"这个显然是带有负面色彩的词汇时，我们可以体会到，在这里民间宗教信仰曾经有过的那种无可怀疑的神圣感，在很大程度上遭遇到了强有力的挑战，可能已经不复存在了——即使不能完全说它不存在了，至少已经丧失了宗教信仰本该有的那种神圣的、不可怀疑的独断色彩。

在这样的背景下，戏班虽然仍然会遵从演出方的要求，每到一地都会上演那些与迷信相关附加的、仪式性的节目，但可以想见的是，在这种仪式活动中，参与仪式者应有的神圣感将会逐渐淡漠，对于一种宣讲者本身已经丧失了对它的意义的肯定以及信赖感的思想信仰，假如仍然需要日复一日地重新宣讲它，那么会有两种结果：其一是只将它看成一种例行公事和谋生的手段；其二则是将它看作无意义的、惹人生厌的多余动作，有时难免会不甚情愿地敷衍塞责。

二、"前找"或"后找"

台州戏班演戏，基本上是下午与晚上各演一部大戏。但是每场演出，在演出大戏之前，要加演一段折子戏，被称为"前找"。有时在大戏演完后，还需要再加演一个折子戏，被称为"后找"。现在后找已经非常罕见，尤其是因为现在农村演剧比以前结束得早了，后找的存在理由越来越缺乏。但前找仍然是最普遍的演出定例。

所谓前找、后找的名称来源,并没有确切的说法。按《都城纪胜》记载:"杂剧中,……先做寻常熟事一段,名曰艳段;次做正杂剧,通名为两段。"[1]宋代杂剧或歌舞演出结束后会吹奏一段乐曲,名为"断送",[2]可见,在演大戏前后,加演小型节目,是自唐宋以来的惯例。除演出大戏外,要求戏班"饶"一个"断送"或一出折子戏,也是各地演出的通例。我想台州戏班称其为"找",可能与购物时的"找头"有关,台州及更大的区域的民间方言里,都将购物时多余的零钱称为"找头"。虽然从此"找"到彼"找",还有相当的距离,但语言上的词意逐渐转移,是存在这种可能性的。当然,它也有可能是"饶"的音变。北方人买东西时,明明只买一斤,分量称好后会要求再加一些,叫作"饶"一点,南方人并不说"饶",却有可能受此影响,用它的转义。

前找基本上都是演一个折子戏,大约半小时,像这类半小时左右的前找,一般就不需要唱路头戏了,多数情况下,都是唱一些剧本戏里的骨子肉戏,即使是路头折子戏,也都是那些比较定型化的、较为精致的部分。看戏班的演出,不能忽视前找。往往是某些大戏不能全本演出,或者全本演出时质量不能完全保证的剧目,前找因为只需要演其中最精彩的折子,而且演员的数量也少,所以能够演得相当有水平。以我看过的温岭友谊越剧团最拿手的前找《二堂放子》,由老板卓馥香的儿媳邵彩娇扮演的老生,无论是唱或做,都不会比任何大剧团的演员逊色多少。虽然以他们戏班的演员构成而言,因为缺少足够的武打演员,要把整部《劈山救母》演得很精彩,恐怕会有一定难度,但因为前找仅仅演其中《二堂放子》这一段以唱功与做功见长的文戏,

[1] (宋)耐得翁:《都城纪胜》。
[2] (宋)周密:《武林旧事》。

演员的长处得到了最充分的发挥。

现在台州戏班的前找,还开始流行武打戏。越剧原是以文戏为主的,少数越剧团为了刻意创造出自己的特色,别出心裁地让演员从小就进行武功训练,培养能演武戏的女演员。但这样的教育并不能普及到农村,由嵊县、新昌的山区农村来到台州唱戏的演员们,绝大多数只会演文戏。因此,台州戏班一直并不怎么演武戏。我曾经在黄岩举行的台州市小戏调演中,看到三门青年越剧团表演的平调戏《金莲斩蛟》,这是一出相当火爆的武戏,但这出戏不是越剧团能演的,三门青年越剧团能演这个折子戏,是因为戏班里招了个继承了平调戏武功的女演员。但近些年里,也许是受到邻近的温州一带演剧影响,台州戏班也开始聘请一些会演武戏的演员,尤其是北方的男性梆子演员,这样就可能在正目的前面,加一出有武打的前找。一段风风火火的前找,加一部情意绵绵的大戏,成为台州一带新出现的演剧模式。这样的形式,当然很可能会受到观众欢迎,但它的推广与普及,却需要苛刻的条件。虽然北方演员的工资相比起本地演员来要低得多,但是毕竟能够从北方招来的演员数量是很有限的,而且,哪怕是北方演员,也很难长期承受工资收入比同戏班里的女演员们低很多的现实。

三、歌舞与流行音乐

近一两年里,戏班以前在正目之前加演的折子戏,经常被改为"清唱",或者干脆直称"歌曲",主要表演歌舞。由于有了这些歌舞,前来看戏的青年人激剧增加,但他们多数是看完加演的歌舞后随即离去。2000年4月27日、28日晚上实验剧团在寺基沙村的演出前,就加演了半小时的"歌曲"。

戏班为了调和不同年龄观众在审美趣味上的差异,不得不对自身的表演剧目做一些调整,比如说他们也开始让戏班里的演员们学习演唱一些流行歌曲,学会那些时髦的舞蹈。2000年4月28日晚寺基沙

天后宫的演出，原来已经定下正戏前的折子戏演越剧《红楼梦》的《哭灵》，由于年轻人的反对，只好改唱歌曲。由于加演的歌舞主要是为年轻观众们演出的，而这有相当数量的青年人也只对这个加演的歌舞感兴趣，每每到歌舞加演结束时，青年们就大批退场。在寺基沙，这种以流行歌曲为主的、载歌载舞的演出，居然也吸引了数百名青年观众。由于这部分观众在加演结束后马上离场，使原本人头拥簇的剧场顿时显得空旷，基本上只剩下一些中老年人。我到寺基沙的当晚，刚好遇到年轻人退场的人潮，几分钟内，场内原来以青年人为主的场面，就变成以中老年人为主了。

据当地人称，杭州小百花越剧团到温岭演出时，都必须演一夜歌舞，杭州小百花这样的国营剧团，演员们习惯于只演越剧，不会表演歌舞节目，越剧团就请同城的杭州歌舞团来演一晚，以满足当地年轻人欣赏歌舞表演的要求。更严重的现象，是演出地原来已经请好了某个戏班，甚至已经签订了合同，但青年们听说另一个戏班会演歌舞，就强迫村里的戏头、首事退戏，改请那些更擅长演歌舞的戏班。而一些戏贾，更善于利用青年们这样的心理。陈其盈讲过一个他亲身经历的事件。他舅舅是温岭箬山东湖村的负责人，本已签好请戏班演出的合同，有八天可以做，但戏贾一方面去和村里的小青年们说，另一个剧团要给他们跳舞，跳得很好，结果，小青年们逼着他的舅舅，把请好的戏班退掉；另一方面又骗他的舅舅，说是这笔介绍费是给他外甥即陈其盈的，果然达到了目的。

戏班是戏剧表演团体，这并不是说一个戏剧表演团体应该完全拒绝非戏剧的表演，而是说戏剧表演团体的演员多年形成的专业特长本身，决定了他们只能是一个优秀的戏剧演员，很难同时成为一个好的歌舞演员。因此把前找的折子戏改成歌舞表演，对戏班是有相当难度的。根据我的观察与判断，戏班表演歌舞基本上是不成功的，这些多用卡拉OK伴奏带伴唱的表演，最多也只是达到了偶尔在歌厅唱唱卡

拉 OK 的普通水平，离专业化的舞台表演还差很远。用实验越剧团的资深老生演员林萍的话说，她学戏时只要听一两遍就学会了，而学唱流行歌曲时，反复多少遍也记不住。她认为这是她在这个戏班最大的苦恼，这个戏班经常要清唱，令她很不开心。[1] 但是不同年龄的演员，在对歌舞表演的适应能力方面，显然存在很大的差距。那些比较年轻的、刚进戏班的小演员们，自幼生活在流行文化的氛围里，同时又因为刚进戏班，受戏剧表演影响还不深，反倒能像模像样地表演歌舞节目。除此以外，多数演员，尤其是有一定艺龄的演员，并不一定愿意表演歌舞，她们会把歌舞表演看成是一种负担。所幸戏班即使表演歌舞也只不过是半小时左右，正本戏仍然是该演什么还演什么；甚至连前找也只是部分地方、部分场次才改演歌舞，并不是所有戏班都会同意演出歌舞的。

除了前找表演歌舞以外，也有戏班老板提及，舞台上出现过演出大戏的中途，穿插"着装不规范"的歌舞，以招徕观众。[2] 我丝毫不怀疑这些现象的存在，但要说这样的现象在戏班里严重到何种程度，也没必要过于担忧。毕竟农村演剧仍然保持着老爷戏的传统，而按照一位观众的说法："老戏都讲的是老祖宗的故事，老爷看了高兴，歌舞里面演那些扭胳膊露大腿的东西，老爷看见要逃走的。"我想，只要为老爷演戏，仍然是农村演剧的一个最好的理由，歌舞之类的节目，尤其是那些所谓"着装不规范"的歌舞，恐怕还是会受到相当严厉的节制。

由此，我们就可以清楚地看到，为何在歌舞盛行吸引了不少年轻人兴趣的今天，庙会虽然不得不在酬神演出中穿插一些歌舞演出，却始终

[1] 访问时间：2000年4月30日；地点：钓浜寺基沙天后宫庙后台。
[2] 资料来源：2000年4月18日温岭市民间职业剧团团长会议记录，温岭文化局朱华提供。

未能让歌舞真正取代传统的戏剧演出。杭州小百花的情况也许只是个例外，更普遍的现象，则是如同我所看到的那样，以歌舞部分地代替了原来的前找。我相信，将部分前找换成歌舞，意味着控制民间宗教祭祀威权的老年人，已经向青年一代做出了必要的让步，毕竟现在农村公共事务的费用，大部分要依靠青年人资助。青年人不仅掌握着现在台州农村一带的经济命脉，而且在公益事业方面也比较慷慨大方。但这种让步的意义远远不止于降低老一代的威权以屈服于金钱，正是这些必要的让步，以及通过这样的让步表现出的大度与妥协的姿态，防止了两代人之间观念与趣味的冲突进一步激化。能够通过某种妥协，兼顾到社会各群体的利益，这是一个社会结构趋于成熟与稳定的表现。

由大量出现的歌舞节目我们知道，台州戏剧演出像各地一样，受到流行文化强有力的冲击。但是就像我们所看到的那样，在多数场合，这样的冲击只是令农村的演剧活动发生局部的变化，而且这样的变化毕竟就像流行文化本身一样，经历一个很短的时间之后就很可能消弭于无形。在一个娱乐文化终于回到多元化局面的背景下，农村演戏，确实面临着激烈的竞争，因此总会有起伏。一些新兴的演出形式，总是很容易掀起一时的热潮，令观众趋之若鹜，而影响戏剧的演出市场。有这样一种观点，认为1999年以来台州的戏剧演出市场再次趋于低潮，一是受金融危机影响，周边经济发展速度在减缓，二是VCD的普及。确实，继20世纪90年代中期彩色电视机在台州农村急速普及之后，1999年前后VCD也以超乎寻常的速度在台州农村形成一个普及的高潮，就像彩电的普及曾经给戏班造成一个短暂的冲击一样，VCD给戏班的演出市场造成一个短暂冲击，也是很正常的。但这样的冲击究竟能持续多长时间，最终能对戏剧演出造成多大影响，尚未可知。

以这样的视点看，前找演歌舞的现象，究竟能持续多长时间，究竟能普及到何种程度，只有时间才能给我们以正确的答案。毕竟在农

村，传统剧目与传统演剧形式已经被深深融入民众的集体无意识之中，随着民众千百年的精神生活，天然地构成了民间记忆链的重要一环。既然它能够经受住外来的意识形态强权长达几十年的压抑而伺机重新崛起，又何惧于流行文化？

后 记

回想第一次去台州,真像是非常遥远的事情。

一晃已经过去八年,在写这部书时,我花费了许多时间精力,用于回忆第一次去台州的确切时间。虽然第一次去台州观看民间戏班演出的新鲜感受,仍然历历在目,可惜我的时间记忆完全模糊了。我只记得当时到浙江艺术研究所工作不久,那是个冬天,为了赶上去温岭的班车起了个大早,从保俶山下阴冷的房子,坐公交车去长途车站,同行的有曾经担任省文化厅艺术处处长的老吴。老吴很容易激动,因为在车上闲聊时,我说了一两句对浙江小百花越剧团不太恭敬的话,老吴用他带着浓重义乌口音的声音,与我有过一番激烈争辩。后来我才知道他的夫人金宝花是小百花越剧团的艺术指导,在小百花组建与成长过程中有着举足轻重的作用。我们到了温岭,演出是由温岭城关镇的东门村承办的,因为演出费用主要由村里支付,所有演出的格式,也就一如旧例。我们在那里住了一周,我找过参加演出的所有戏班的班主,很费力地与他们沟通,我当时最大的感受就是,温岭话比日语还难懂。尽管如此,我由此获得的新知,还是远远超出了预想。当然,那时我并不知道此次温岭之行,将会在我整个学术生涯里占据特殊的位置。

最终我是通过几张旧报纸确定这次温岭之行时间的。从温岭回到杭州,我为《杭州日报》写了一组名为"温岭看戏侧记"的小文章,大受欢迎,台州一带的民间戏班由此渐渐引起媒体广泛关注,我自己

也多次应新华社、《光明日报》、浙江电视台等新闻媒体的要求，为他们撰写过与台州戏班相关的文稿，接受过无数次访谈。在接受这些访谈时我都会反复强调一点，民间戏班是中国戏剧现实存在的重要一翼，必须给予足够的重视；而在此之前，戏剧家们对戏班以及戏班的演出形式有太多的偏见，其中一些偏见是毫无事实根据的。我对民间戏班的肯定态度，与地方文化行政当局不谋而合，这种默契，为我此后年复一年跟踪着台州戏班的生存发展状况，提供了现实的可能性。

如果说我第一次去台州纯属偶然，那么从次年开始，我一次又一次去台州参与民间戏班的活动，始终带着目的性很强的学术动机。多年里我一直在细究它们的生存状况与运行机制，并且把我对台州戏班的思考与研究，融入我对中国戏剧发展现状整体的思考与研究之中。而由于有了戏班研究这个独特的侧面，极大地开阔了我的研究视野，所以不妨这样说——对台州戏班的考察与探究，在我近年戏剧现实研究中的意义，怎么估计也不会过分。有趣的是，浙江小百花越剧团后来也成为我研究、考察中国戏剧现实的一个样本，而我对中国戏剧现状的透视，可以说正是从这两个截然不同的样本出发的。

从事田野研究是一桩非常辛苦劳累的工作，不过，这种劳累足以通过发现的快乐得到补偿。遗憾的是我的研究对象——台州戏班的班主们和演职员们，并不一定能分享我的这份快乐，他们的快乐源于他们自己的生活方式，无论我对他们有多少了解，都不能改变外来入侵者的身份，我所关心的内容与他们的生活重心之间的距离，根本不可能弥合。他们中的多数人可能根本不会读到这本书，即使偶尔有人读到，也未必会认同我对他们生存方式与价值的阐释。我所关注的重心，也许他们根本不加理会；我的表达并不是他们的表达，而我对他们的言说，也不是他们自己的言说。

在这个意义上说，台州戏班对于我的意义，要远远超过我的研究对于他们的意义。因此我要由衷地感谢台州，感谢这里的每一个戏班和每

一个与戏班相关的人。如果我这本书对人们了解中国目前大量存在的民间戏班提供了某些线索，能够为人们理解中国民间戏剧演出提供一些参照，那么，我首先要将之归功于台州市数十个民间戏班的班主和演职员，在我长达八年的研究经历中，是他们以其别具一格的生活与演出，不断为我提供新的材料，触发我的灵感。同时我要感谢台州市以及所属各市、县、区文化局，文化市场管理办公室的许多朋友，他们在这些年里一如既往地给予我热情的支持和无私帮助。尤其是台州市文化局丁琦娅副局长，我不知道她是不是愿意我在这里特别提到她的名字，但我一直希望有这样一个机会，对她表达特殊的感激之情。同时需要提及的是，台州市文化局曾经表示愿意为本书的出版提供资助，但是我没有接受这份美意，因为我希望这项研究具有足够的独立性。假如这本书里存在和我的台州朋友们不尽相同的见解，我要请诸位谅解，根据自己的研究做出独立判断，这是我作为一个研究者的义务和责任。而且我深信，允许不同人从不同角度对事件和社会现象做出不同解释，允许不同见解之间的交流和沟通，才是达至对事物，乃至世界人生完整把握的唯一途径。

写作这本书的最初冲动，始于拜读了台北大学林鹤宜教授对台湾歌仔戏的研究报告，并且与她做了深入细致的交谈之后。从某种意义上说，林鹤宜的这份田野报告是我撰写这部著作的范本。可惜天各一方，在此后的研究与写作过程中，没有更多机会向她进一步请教，本书出版后，我最希望听到的就是她的批评。

最后我要感谢广西人民出版社，感谢该社策划了本套丛书的彭匈总编和曹光哲副总编，以及本书的责任编辑李庭华先生，他们的智慧、见识与劳动，使本书的面世有了可能。在中国，有许许多多如同我书中所写的戏班，我希望有更多的研究者从人类学、社会学以及艺术学的角度关注他们的存在。我相信随着时间的推移，在这个领域，会出现更多、更出色的研究成果。

<div style="text-align:right">2001 年</div>